LE LIVRE DU DIVAN

STENDHAL

HISTOIRE DE LA PEINTURE EN ITALIE

II

ÉTABLISSEMENT DU TEXTE ET PRÉFACE PAR
HENRI MARTINEAU

PARIS
LE DIVAN
37, Rue Bonaparte, 37

MCMXXIX

HISTOIRE
DE LA PEINTURE
EN ITALIE
II

STENDHAL

HISTOIRE DE LA PEINTURE EN ITALIE

To the happy few.

TOME SECOND

PARIS
LE DIVAN
37, Rue Bonaparte, 37

MCMXXIX

ÉCOLE DE FLORENCE

LIVRE QUATRIÈME

DU BEAU IDÉAL ANTIQUE

CHAPITRE LXVII

HISTOIRE DU BEAU

La beauté antique a été trouvée peu à peu. Les images des dieux furent de simples blocs de pierre [1] ; ensuite on a taillé ces blocs, et ils ont présenté une forme grossière qui rappelait un peu celle du corps humain ; puis sont venues les statues des Egyptiens, enfin l'Apollon du Belvédère.

Mais comment cet espace a-t-il été franchi ? Nous sommes réduits ici aux lumières de la simple raison.

1. Tite Live, Heyne.

CHAPITRE LXVIII

PHILOSOPHIE DES GRECS

UNE herbe parlait à sa sœur : « Hélas ! ma chère, je vois s'approcher un monstre dévorant, un animal horrible qui me foule sous ses larges pieds ; sa gueule est armée d'une rangée de faux tranchantes, avec laquelle il me coupe, me déchire et m'engloutit [1]. Les hommes nomment ce monstre un mouton. » Ce qui a manqué à Platon, à Socrate, à Aristote, c'est d'entendre cette conversation [2].

1. Voltaire.
2. Dialogues de Platon.

CHAPITRE LXIX

MOYEN SIMPLE D'IMITER LA NATURE

Il est singulier que les Grecs et les peintres, qui, en Italie, renouvelèrent les arts, n'aient pas eu l'idée de mouler le corps de l'homme[1], ou de le dessiner par l'ombre d'une lampe. Dans les mines du Hartz, près d'Hanovre, les rois d'Angleterre ont fait creuser une galerie horizontale pour l'écoulement des eaux. En descendant de Clausdhal, où est la bouche de la mine, on arrive, de puits en puits, et d'échelle en échelle, à une profondeur de treize cents pieds. Au lieu de remonter par un chemin si ennuyeux, on vous fait errer dans un noir dédale, on prend la galerie, on marche longtemps, enfin l'on aperçoit à une grande distance une petite étoile bleue ; c'est le jour, et l'ouverture de la mine. Lorsqu'on n'en est plus qu'à une demi-lieue, le mineur qui conduit ferme une porte qui barre le chemin. On admire la

1. Pline, liv. XXXV, chap. XIV.

précision avec laquelle l'ombre de cette lumière lointaine dessine jusqu'aux plus petits détails ; c'est une perfection de physionomie qui nous frappa tous, quoique aucun de nous ne s'occupât de peinture.

CHAPITRE LXX

OU TROUVER LES ANCIENS GRECS ?

Ce n'est pas dans le coin obscur d'une vaste bibliothèque, et courbé sur des pupitres mobiles chargés d'une longue suite de manuscrits poudreux ; mais un fusil à la main, dans les forêts d'Amérique, chassant avec les sauvages de l'Ouabache. Le climat est moins heureux ; mais voilà où sont aujourd'hui les Achilles et les Hercules.

CHAPITRE LXXI

DE L'OPINION PUBLIQUE CHEZ LES SAUVAGES

La première distinction parmi les sauvages, c'est la force ; la seconde, c'est la jeunesse, qui promet un long usage de la force. Voilà les avantages qu'ils célèbrent dans leurs chansons, et si des circonstances trop longues à rapporter permettaient que les arts naquissent parmi eux, il n'y a pas de doute qu'aussitôt que leurs artistes pourraient copier la nature les premières statues de dieux ne fussent des portraits du plus fort et du plus beau des jeunes guerriers de la tribu. Les artistes prendraient pour modèle celui qui leur serait indiqué par l'opinion des femmes.

Car, dans la première origine du sentiment du beau, comme dans l'amour maternel, il entre peut-être un peu d'instinct.

Quelques personnes ont nié l'instinct. On n'a qu'à voir les petits des oiseaux à bec fort, qui, en sortant de la coque, ont l'idée de becqueter le grain de blé qui se trouve à leurs pieds.

CHAPITRE LXXII

LES SAUVAGES, GROSSIERS POUR MILLE CHOSES,
RAISONNENT FORT JUSTE

Si les sauvages étaient cultivateurs, et que la certitude de ne pas mourir de faim, dès que la chasse sera mauvaise, permît les progrès de la civilisation, l'émulation naîtrait parmi les artistes, comme la finesse dans le public. Ce public demanderait dans les images des dieux la réunion de ce qu'il y a de plus parfait sur la terre. La force et la jeunesse ne leur suffiraient plus. Il faudrait que la physionomie exprimât un caractère *agréable*.

C'est sur ce mot qu'il faut s'entendre. Les sauvages raisonnent juste. Ces gens-là ne répètent jamais un raisonnement appris par cœur : quand ils parlent, on sent que l'idée, avec ses plus petites circonstances, est évidente à leurs yeux. Il faut voir avec quelle finesse et à quels signes imperceptibles ils découvrent, dans une forêt de cent lieues de long, jonchée de

feuilles, de lianes, de troncs d'arbres, et de tous les débris de la végétation la plus rude, qu'un sauvage de telle tribu ennemie l'a traversée il y a huit jours.

Cette sagacité étonne l'Européen ; mais le sauvage sait que si un homme d'une autre tribu a passé dans la forêt, c'est que tel canton de la chasse, situé à deux ou trois cents lieues de là, est envahi. Or, si la tribu dirige sa chasse vers un canton épuisé, peut-être la moitié des individus, tous les vieillards, les jeunes enfants, la plus grande partie des femmes, mourront de faim. Quand la moindre faute de raisonnements est punie de cette manière, on a une bonne logique.

CHAPITRE LXXIII

QUALITÉS DES DIEUX

Pour être exact, il faut dire que d'abord la misère est si grande que les sauvages n'ont pas même le temps d'écouter la terreur, et ils n'ont aucune idée des dieux. Ensuite ils pensent aux bons génies, et aux génies méchants ; mais ils ne prient que les méchants, car que craindre des bons ? Ensuite vient l'idée d'une divinité supérieure. C'est ici que je les prends.

Or, pour des gens raisonnant bien, quelle est la qualité la plus agréable dans un dieu ? La *justice*. La justice, à l'égard d'un peuple, c'est l'accomplissement de la fameuse maxime : « Que le salut de tous soit la suprême loi ! »

Si, en sacrifiant cent vieillards qui ne pourraient supporter la faim, et entreprendre une marche de quinze jours au travers d'un pays sans gibier, on peut essayer de mener la tribu dans tel canton abondant, faute de quoi tous mourront de faim dans la forêt fatale où ils se sont en-

gagés, il n'y a pas à hésiter, il faut sacrifier les vieillards. Eux-mêmes sentent la nécessité de la mort, et il n'est pas rare de les voir la demander à leurs enfants. Une justice qui a de tels sacrifices à prescrire ne peut avoir l'air riant ; le premier caractère de la physionomie des statues sera donc un sérieux profond, image de l'extrême attention.

Telle est en effet la physionomie des chefs de sauvages renommés pour leur sagesse ; ils ont d'ordinaire quarante à quarante-cinq ans. La prudence ne vient pas avant cet âge, où la force existe encore. Le sculpteur sauvage, déjà attentif à réunir les avantages sans les inconvénients, donnera à sa statue l'expression d'une prudence profonde, mais lui laissera toujours la jeunesse et la force.

CHAPITRE LXXIV

LES DIEUX PERDENT L'AIR DE LA MENACE

Pour faire naître les arts, j'ai fait cultiver les terres. A mesure que la peuplade perdra la crainte de mourir de faim, le sauvage, que la prudence obligeait chaque jour à exercer sa force, se permettra quelque repos. Aussitôt, pour charmer l'ennui qui paraît durant le repos dès qu'il n'a pas été précédé par la fatigue, on aura recours aux chansons, à la religion, et aux arts, qu'elle amène par la main. Les esprits trouveront des défauts dans ce qu'ils admiraient cent ans auparavant. « L'expression de la colère n'est pas celle de la véritable force ; la colère suppose effort pour vaincre un obstacle imprévu. Or il n'y a rien d'imprévu pour la véritable sagesse. Il n'y a jamais d'effort pour l'extrême force. »

Ainsi les dieux perdront l'air menaçant, suite de l'habitude de la colère, cet air qui est utile au guerrier durant le combat pour augmenter la terreur de son ennemi. Comme

le dieu porte déjà l'idée de force par les muscles bien prononcés, et par la foudre qui est dans sa main, il est superflu qu'il l'annonce de nouveau par un air menaçant. Si l'on suppose un homme au milieu d'une tribu, reconnu partout pour immensément plus fort, quel air lui serait-il avantageux de se donner ? L'air de la bonté. Le dieu aura d'ailleurs, par la sagesse et la force [1], l'expression d'une sérénité que rien ne peut altérer. Nous voici déjà vis-à-vis le Jupiter *Mansuetus* des Grecs, c'est-à-dire à cette tête sublime [2], éternelle admiration des artistes. Vous observez qu'elle a le cou très gros et chargé de muscles, ce qui est une des principales marques de la force. Elle a le front extrêmement avancé, ce qui est le signe de la sagesse.

1. Courage est synonyme de force, quand son absence est punie non par la honte, mais par la mort. Avoir du courage est alors, comme pour la grande âme en Europe, voir juste
2. Ancien Musée Napoléon.

CHAPITRE LXXV

DE LA RÈGLE RELATIVE
A LA QUANTITÉ D'ATTENTION

L'ARTISTE sauvage, plongé dans ses pensées, et méditant les difficultés de son art au fond de son atelier, apercevra tout à coup la figure colossale de la Raison, qui, lui montrant du doigt la statue qu'il ébauche : « Le spectateur, dit-elle, n'a qu'une certaine quantité d'attention à donner à ton ouvrage. Apprends à l'épargner. »

CHAPITRE LXXVI

CHOSE SINGULIÈRE, IL NE FAUT PAS COPIER
EXACTEMENT LA NATURE

Nos sauvages, qui deviennent raisonneurs depuis qu'ils ont du temps à perdre, remarquent, chez leurs guerriers les plus robustes, que l'exercice de la force entraîne dans les membres une certaine altération. L'habitant de l'Ouabache, qui marche sans chaussure tant qu'il est enfant, qui, plus tard ne porte qu'une chaussure grossière, a le pied défendu par une espèce de corne qui lui fait braver les arbrisseaux épineux. Il a le bas de la jambe chargé de cicatrices. La nécessité de garantir son œil de l'impression directe des rayons du soleil a couvert ses joues de rides sans nombre ; mille accidents de cette vie misérable, des chutes, des blessures, des douleurs causées par la fraîcheur des nuits, ont ajouté leurs imperfections particulières aux imperfections générales, suites inévitables de l'exercice d'une

grande force. Il est simple de ne pas reproduire les marques de ces imperfections dans les images des dieux.

CHAPITRE LXXVII

INFLUENCE DES PRÊTRES

Les tribus de sauvages, dès qu'elles ont quelques moissons à recueillir, ont leurs devins, ou prêtres, dont la première affaire est de vanter la puissance et la perfection du grand génie, et la seconde, de bien établir qu'ils sont les agents uniques de ce génie.

La première parole du prêtre est d'affranchir son dieu de la plus grande des imperfections de l'humanité, la nécessité de mourir.

CHAPITRE LXXVIII

CONCLUSION

Nous voici avec la statue d'un dieu fort par excellence, juste, et que nous savons être immortel.

CHAPITRE LXXIX

DIEU EST-IL BON OU MÉCHANT ?

L'IDÉE de *bon* ne passera point sans quelques difficultés. Le prêtre a un intérêt à montrer souvent le dieu irrité [1]. Il retardera la perfection des arts ; mais enfin l'opinion publique, après avoir vacillé quelque temps, se réunira à croire que Dieu est bon : c'est là le premier acte d'hostilité de cette longue guerre du bon sens contre les prêtres. Nous avons donc un dieu *fort*, *juste*, *bon* et *immortel*. Ne croyons pas cette histoire si loin de nous. L'idée de bonté dans le Dieu des chrétiens n'est jamais entrée dans la tête de Michel-Ange.

1. Voir tous les Voyages, et Moïse, *primus in orbe deos*, etc.

CHAPITRE LXXX

DOULEUR DE L'ARTISTE

L'ARTISTE sauvage trouve dans les hommes de sa tribu l'expression des trois premières de ces qualités. La croyance publique lui rend le service de supposer toujours la quatrième, dès qu'elle aperçoit un signe quelconque de puissance, ordinairement inventé par les prêtres, par exemple des foudres dans la main de Jupiter, et un aigle à ses pieds.

La qualité de *fort* est physique, et ses marques, qui consistent dans des muscles bien prononcés, dans la grosseur du cou, dans la petitesse de la tête, etc., ne peuvent jamais disparaître ; mais les qualités de *juste* et de *bon* sont des habitudes de l'âme, et la passion renverse l'habitude.

Les traits d'un vieux cheik de Bédouins, qui, tous les jours, sous la tente, exerce parmi eux une justice paternelle, auront l'expression de l'attention profonde et de la bonté, qui sont les marques que l'art est obligé de prendre pour montrer la justice.

Mais si le vénérable Jacob vient à apercevoir la robe sanglante de Joseph, ses traits sont bouleversés : on n'y voit plus que la douleur, l'expression de toutes les qualités de l'âme a disparu.

L'artiste observe avec effroi que l'expression d'une passion un peu forte détruit sur-le-champ toutes ces marques de la divinité qu'il a eu tant de peine à voir dans la nature, et à accumuler dans sa statue.

CHAPITRE LXXXI

LE PRÊTRE LE CONSOLE

Mais le devin de la tribu paraîtra dans son atelier : « Mon Dieu est fort par excellence, c'est-à-dire tout puissant. Il est prudent par excellence, c'est-à-dire qu'il voit l'avenir comme le passé. Il est tout-puissant ; le plus imperceptible de ses désirs est donc suivi de l'accomplissement soudain de sa volonté divine ; il ne peut donc avoir ni désir violent ni passion.

« Console-toi, l'obstacle qui pouvait renverser ton édifice n'existe point : ton art ne peut pas faire un dieu passionné ; mais notre dieu, à jamais adorable, est au-dessus des passions. »

CHAPITRE LXXXII

IL S'ÉLOIGNE DE PLUS EN PLUS DE LA NATURE

L'ARTISTE ravi médite sur son ouvrage avec une nouvelle ferveur ; il se rappelle le principe fondamental, que le spectateur n'a qu'une certaine quantité d'attention.

« Si je veux porter à son comble ce sentiment que le sauvage dévot doit éprouver devant mon Jupiter, il faut que par elle-même l'imitation physique vole aussi peu que possible de cette attention précieuse. Il faut que la pensée traverse rapidement tout ce qui est matière, pour se trouver en présence de cette puissance terrible, et pourtant consolante, qui siège sur les sourcils de Jupiter. Tout est perdu, si en regardant la main du dieu, le sauvage va reconnaître les plis de la peau qu'il se souvient d'avoir vus sur les siennes. S'il se met à comparer sa main à celle du dieu, s'il s'avise de me louer sur la vérité de l'imitation, je suis sans ressources. Comment y aurait-il encore place dans ce cœur

pour l'anéantissement dont la présence du maître des dieux et des hommes doit le frapper ? »

Il n'y a qu'un parti, sautons tous ces malheureux détails qui pourraient dérober une part de l'attention[1] ; j'en pourrai donner plus de physionomie à ceux que je garderai.

[1]. Dans les discours, *brevitas imperatoria*, style de César. Lois des douze Tables, voir Bouchaud. Dans les beaux *récitatifs*, la grandeur du style vient de l'absence des détails ; les détails tuent l'expression.

LIVRE CINQUIÈME

SUITE DU BEAU ANTIQUE

> O mélancolie ! le mal de t'aimer
> est un mal sans remède !

CHAPITRE LXXXIII

CE QUE C'EST QUE LE BEAU IDÉAL

La beauté antique est donc l'expression d'un caractère utile, car, pour qu'un caractère soit extrêmement utile, il faut qu'il se trouve réuni à tous les avantages physiques. Toute passion détruisant l'habitude, toute passion nuit à la beauté.

Outre que le sérieux plaît comme *utile* dans l'état sauvage, il plaît encore comme *flatteur* dans l'état civilisé. Si cette belle tête a pour moi tant de charmes dans son sérieux profond, que serait-ce si elle daignait me sourire ? Il faut, pour donner naissance aux grandes passions, que le charme

aille en croissant, c'est ce que savent bien les belles femmes d'Italie.

Les femmes d'un autre pays, où l'on prétend toujours à briller dans le moment présent, ont moins de cette sorte de succès. Raphaël le savait bien. Les autres peintres sont séducteurs, lui est enchanteur.

Les savants disent qu'il y a cinq variétés dans l'espèce humaine[1] : les Caucasiens, les Mongols, les Nègres, les Américains et les Malais. Il pourrait donc y avoir cinq espèces de beau idéal ; car je doute fort que l'habitant de la côte de Guinée admire dans le Titien la vérité du coloris.

On peut augmenter encore le nombre des beautés idéales.

On n'a qu'à faire passer chacun des trois ou quatre gouvernements différents par chaque climat.

La différence des gouvernements, relativement aux arts, est dans la réponse à cette question : Que faut-il faire ici pour parvenir ?

Mais cela n'est que curieux. Que nous importe de savoir le temps qu'il fait aujourd'hui à Pékin ! L'essentiel est d'avoir un beau jour à Paris, où nous sommes.

1. Blumenbach, *De l'unité de l'espèce humaine*, pag. 283.

CHAPITRE LXXXIV

DE LA FROIDEUR DE L'ANTIQUE

L'ART est d'inspirer l'attention. Quand le spectateur a une certaine attention, si un auteur, dans un temps donné, dit trois mots, et un autre vingt, celui de trois mots aura l'avantage. Par lui le spectateur est créateur ; mais aussi le spectateur impuissant trouve du froid.

Beaucoup de bas-reliefs de la haute antiquité étaient des inscriptions.

Dès qu'une figure est signe, elle ne tend plus à se rapprocher de la réalité, mais de la clarté comme signe.

La suppression des détails fait paraître plus grandes les parties de l'antique ; elle donne une apparente roideur, et en même temps la noblesse. La première sculpture des Grecs se distingue par un style tranquille et une grande simplicité de composition. On rapporte que Périclès, au plus bel âge de la Grèce, voulut que, dans toutes ses statues, on conservât cette simplicité

du premier âge, qui lui paraissait appeler l'idée de la grandeur.

Il faut entendre un passage des anciens :

L'artiste grec qui fit le choix des formes de sa *Vénus* sur les cinq plus belles femmes de Corinthe cherchait dans chacun de ces beaux corps les traits qui exprimaient le *caractère* qu'il voulait rendre.

De la manière dont le vulgaire entend ceci, c'est comme si pour peindre à la scène un jeune héros, on faisait réciter par le même acteur une tirade du jeune Horace, un morceau d'Hippolyte, et un morceau d'Orosmane, nous verrions le même homme dire :

Albe vous a nommé, je ne vous connais plus,

et un instant après,

Quand je suis tout de feu, d'où vous vient cette glace ?

CHAPITRE LXXXV

LE TORSE, PLUS GRANDIOSE QUE LE LAOCOON

J'ABANDONNE les détails.
Pourquoi dirais-je que le *Torse*, où la force d'Hercule est légèrement voilée par la grâce inséparable de la divinité, est d'un style plus sublime que le Laocoon ?

Si ces idées plaisent, le lecteur ne le verra-t-il pas ? Il ne faut que sentir. Un homme passionné qui se soumet à l'effet des beaux-arts trouve tout dans son cœur[1].

1. Saint Augustin.

CHAPITRE LXXXVI

DÉFAUT QUE N'A JAMAIS L'ANTIQUE

Les gens les plus froids [1] qui vont de Berne à Milan sont frappés de la rapidité avec laquelle la beauté (ou l'expression de la force et de la capacité d'attention) s'accroît à mesure qu'on descend vers les plaines riantes de la Lombardie.

Ils trouvent cela sévère ; et, la tête pleine des assassins de l'Italie et des mystères d'Udolphe [2], dans ces vallées si pittoresques et si grandioses [3] qui, sillonnant si profondément les Alpes, ouvrent la belle Italie, ils voient quelque chose de sinistre et de sombre dans le paysan qui passe à côté d'eux ; l'âme, transportée de cette fièvre d'amour pour le beau et la volupté, que l'approche de l'Italie donne aux cœurs nés pour les arts, jouit délicieusement de cette nuance de terreur. Le plat et l'insi-

1. Le ministre Roland, tome I.
2. Roman de madame Radcliffe. N. D. L. E.
3. La vallée d'Izelle.

pide s'enfuient de ses yeux. J'aime mieux un ennemi qu'un ennuyeux.

Il est vrai, si vous êtes né dans le nord, vous trouverez à la plupart de ces figures une expression odieuse par *excès de force;* mais il ne leur faut qu'un peu de bienveillance pour devenir belles en un clin d'œil.

La France et l'Angleterre résistent à cette expérience. Le fond de l'expression est l'air grossier ou niais, que la bonté ne fait que rendre plus ridicule.

Aux bords du Tibre, même dans les figures les plus dégradées, brille l'expression de la force.

Non pas de la force particulière à celui que vous observez. Cette expression est dans les traits qu'il a reçus de son père[1]. Il y a de longues générations que l'image de la force est dans la famille, quoique peut-être la force elle-même n'y soit plus, et souvent les traits dont la forme dépend de l'habitude accusent une honteuse faiblesse, tandis que les grands traits annoncent les qualités les plus rares.

Une chose détruit à l'instant la beauté antique, c'est l'air niais[2].

1. Second principe de la science des physionomies.
2. L'air niais tient, en général, à la petitesse du nez ; quand ce défaut irrémédiable existe dans une tête, il ne peut être corrigé que par la bouche et le front, et alors ces parties perdent leur expression propre, la *délicatesse* et les *hautes pensées.*

A mesure qu'on avance en Italie, les nez augmentent ; ils sont sans mesure dans la grande Grèce : près de Tarente, j'ai trouvé beaucoup de profils comme le *Jupiter Mansuetus*. La distance de la ligne du nez à l'œil est énorme ; elle est nulle en Allemagne (1799).

CHAPITRE LXXXVII

DU MOYEN DE LA SCULPTURE

Le mouvement, cette barrière éternelle des arts du dessin, m'avertit que cette draperie à gros plis informes couvre une cuisse vivante. Mais la sculpture n'admet que des draperies légères, non assujetties à des formes régulières [1].

Le moyen de cet art se réduit à donner une physionomie aux muscles : donc, pour des statues entières, les seules passions qui lui conviennent, après les caractères, sont les passions tournées en habitude ; elles peuvent avoir une légère influence sur les formes [2].

Tout ce qui est soudain lui échappe [3].

Les sujets que repousse la sculpture sont

1. De là le ridicule de toutes les statues qu'on élevait en France aux grands hommes avant la Révolution.
2. La *Madeleine* du marquis Canova, à Paris, chez M. Sommariva, protecteur éclairé de tous les arts, l'un des habitants de cette ville aimable qui, au milieu de toutes les entraves, a donné, en peu d'années, les Beccaria, les Parini, les Oriani, les Bossi, les Apiani, les Melzi, les Teulié, les Foscolo, etc.
3. Le comique.

ceux où le corps tout entier ne peut pas avoir de physionomie, et cependant, devant être nu, usurpe une part de l'attention.

Tancrède, furieux, combattant le perfide ennemi qui vient d'incendier la tour des chrétiens, et, un quart d'heure après, Tancrède dans l'état le plus affreux où puisse tomber une âme tendre, ne sont qu'un même homme pour la sculpture. De ce sujet si beau elle ne peut presque tirer que deux bustes ; car quelle physionomie donner aux épaules de Tancrède penché vers Clorinde pour la baptiser ? Ces épaules, nécessairement visibles par la donnée de l'art, et nécessairement sans physionomie par son impuissance, jetteraient du froid. La peinture, plus heureuse, les couvre d'une armure, et ne perd rien.

Elle est supérieure à la sculpture, même dans les deux têtes d'expression ; car qu'est-ce qu'un buste passionné vu par derrière ? Au contraire, dans le buste de *caractère* tout a une expression, et Raphaël lui-même ne peut approcher du *Jupiter mansuetus*. C'est que le sculpteur peut donner sur chaque forme un bien plus grand nombre d'idées que le peintre.

De là lorsque, sur les pas du brillant hérésiarque Bernin, la sculpture veut, par ses groupes contrastés, se rapprocher de la peinture, elle tombe dans le même genre

d'erreur qu'en jetant une couleur de chair sur son marbre. La réalité a un charme qui rend tout sacré chez elle ; c'est de donner sans cesse de nouvelles leçons dans le grand art d'être heureux. Une anecdote est-elle vraie, elle excite la sympathie la plus tendre ; est-elle inventée, elle n'est que plate : mais les limites des arts sont gardées par l'absurde.

Les connaisseurs aiment à comparer le Coriolan de Tite-Live à celui du Poussin. Dans l'histoire, Véturie et les dames romaines, pour attendrir le héros sur le sort de sa patrie, lui peignent Rome dans la désolation et dans les larmes. Cette touchante image termine dignement leur discours.

Le Poussin l'a traduite par une figure de femme *visible*, et accompagnée des symboles de Rome ; et cette figure que quelques dames romaines indiquent de la main à Coriolan, termine aussi la composition [1].

Les gens de lettres appellent ces sortes de fautes les *beautés poétiques* d'un tableau. Dans Tite Live, l'image de Rome dans la douleur est immense ; chez le Poussin, elle est ridicule. Ce grand peintre n'a pas senti que c'est parce que la poésie ne peut nous faire voir l'éclat d'un beau teint qu'elle

1. M. Quatremère de Quincy.

réunit les lis et les roses sur les joues d'Angélique.

Shakespeare aurait dit au Poussin : « Ne te rappelles-tu pas que le fluide nerveux ne permet pas que le flambeau de l'attention éclaire à la fois et l'esprit et le cœur ? Du moment qu'à côté d'êtres réels un tableau me présente des êtres fictifs, il cesse d'être touchant, et n'est plus pour moi qu'une énigme plus ou moins belle [1]. »

Le poète laisse à l'imagination de chaque lecteur le soin de donner des dimensions aux êtres qu'il présente.

Le soleil est un géant qui parcourt sa carrière, ce qui n'empêche pas que les yeux d'Armide ne soient aussi des soleils.

Le *Saint Jérôme* du Corrège venant voir Jésus enfant paraît accompagné du lion, symbole de sa puissante éloquence. Par malheur, personne n'est effrayé de ce lion.

[1]. De là, il est si cruel que le Tasse, en touchant nos cœurs par les circonstances réelles de la fuite de la pauvre Herminie, quand il arrive au coucher du soleil, qui, par les grandes ombres sortant des forêts, pouvait tellement redoubler ses terreurs, vienne nous parler d'Apollon, de char, de chevaux, et de tout l'oripeau mythologique.

> Ma nell' ora che'l sol dal carro adorno,
> Scioglie i corsieri, e in grembo al mar s'annida,
> Giunse del bel Giordano alle chiare acque.
>
> Cant. vii, ott. 3.

En effaçant trois cents vers de cette espèce, le coloris du Tasse serait aussi pur que celui de Virgile, et son dessin divinement supérieur. Cela sera vrai dans cinq cents ans.

Dès lors nous sommes loin de la nature, l'art prend un langage de convention, et tombe dans le froid.

Le plaisant, qui cependant est encore charmant, c'est le tableau de Guido Cagnaci, où le petit agneau de saint Jean ayant soif, le saint, sous la figure du plus beau jeune homme, recueille dans une tasse, à une source qui tombe d'un des rochers du désert, l'eau nécessaire à son agneau[1].

On peut exprimer un rapport entre la comédie et la sculpture. Quel est le caractère de l'Oreste d'*Andromaque?*

Si l'on peut s'élever à croire possibles des choses que nous n'avons pas vues, on conçoit un ordre monastique, composé de jeunes gens ardents, excités dans le noviciat par les plaisirs, dans le reste de leur carrière par les honneurs les plus voisins de la gloire. Cet ordre de sculpteurs est consacré à la recherche de la beauté. On y présente toujours dans la même position Vénus, Jupiter, Apollon ; il ne s'agit pas

[1]. La peinture a quelques petits moyens d'exprimer le *mouvement*. Le vent le plus impétueux agite les arbres d'un paysage ; cependant le juste Abel offre son holocauste au milieu de la tempête, et la fumée s'élève tranquillement au ciel comme une colonne verticale.

La draperie de cet ange violemment rejetée en arrière, me fait sentir la rapidité avec laquelle il est descendu vers Abraham ; sa sérénité parfaite et le repos des muscles de cet être divin me montrent qu'il n'a fait aucun effort : il est porté par la volonté de Jéhovah.

de faire gesticuler les statues. Tel sculpteur a donné quatre idées par cette cuisse de la Vénus ; le jeune homme entrant dans la carrière aspire à rendre sensibles cinq idées. Tout ceci est bizarre ; mais c'est l'histoire de l'art en Grèce [1]. Sur le tronc d'arbre qui sert d'appui au charmant Apollino court un lézard dont la forme est à peine naturelle. Les Grecs, en cela contraires aux Flamands, suivaient le grand principe de l'économie d'attention ; ils donnent seulement l'idée des accessoires. Au contraire, dans la première manière de Raphaël, l'attention s'égare dans le feuillé des arbres. Le sculpteur grec était sûr que son dieu était regardé.

Cimarosa a la pensée d'un bel air, tout est fini. Phidias conçoit l'idée de son

1. Certainement Pausanias, Strabon, Pline, Quintilien, etc. étaient d'autres hommes que Vasari ; mais, comme lui, ils n'ont pas su se garantir du *vague*, qui, dans les arts, veut dire le faux. Pour peu qu'on n'interprète pas leurs ouvrages avec une logique sévère, on y voit la preuve de tous les systèmes possibles. J'admire souvent les passages que les érudits allemands donnent pour preuve de leurs idées. En accordant à Kant que des mots obscurs sont des idées, et que l'on peut commencer une science par une supposition, on arrive à des résultats qui seraient bien comiques s'ils n'étaient pas trop longs à exposer. Le pédantisme de ces pauvres Allemands est déconcerté si on leur dit : « Soyez clairs. »
On peut faire une science raisonnable, profonde, et qui cependant n'apprenne rien. Tel est le revers et la partie intelligible du système de Schelling ; je conseille au reste le *Pausanias* de M. Clavier, le trente-cinquième livre de Pline et le *Dialogue* de Xénophon. A lire les originaux, on gagne des idées et du temps.

Jupiter, il lui faut des années pour la rendre.

Il me semble que le grand artiste vivant a une méthode expéditive. Il travaille en terre, et d'excellents copistes rendent mathématiquement sa statue en marbre ; il la corrige ensuite par quelques coups de lime ; mais toujours a-t-il besoin d'une persistance dans son image du beau, dont heureusement la peinture peut se passer [1].

[1]. Un génie assez enflammé pour inventer la tête de Pâris, un génie assez calme pour en poursuivre l'exécution pendant plusieurs mois, tel est Canova.

CHAPITRE LXXXVIII

Un peintre malais, avec son coloris du plus beau cuivre, qui prétendrait à la sympathie de l'Européen, ne serait-il pas ridicule ? Il ne pourrait plaire que comme singulier. On aimerait en lui des marques de génie, mais d'un génie qui ne peut toucher. Voilà les tableaux de Rubens, ou la musique de Haendel à Naples. Jamais, à Venise, les couleurs si fraîches des figures anglaises ne paraîtront naturelles, si ce n'est à ces yeux pour lesquels tout est caché. Ce n'est qu'après que la lente habitude aura ôté l'étonnement que la sympathie pourra naître. Les couleurs, la lumière, l'air, tout est différent en des climats si divers [1] ; et je ne trouve pas, en Angleterre, une seule tête qui rapelle les Madones de Jules Romain [2].

Les différences de formes sont tellement moindres que celles de couleurs, que l'Apol-

[1]. Voir les portraits du Schiavone et de plusieurs Vénitiens, galerie Giustiniani, à Berlin.
[2]. Ancien Musée Napoléon, n⁰ˢ 1014, 1015, 1016. Tempérament bilieux

lon serait beau dans plusieurs parties de l'Asie, de l'Amérique et de l'Afrique, comme en Europe.

La pesante architecture elle-même, si loin de l'imitation de la nature, soupire lorsqu'elle voit les temples grecs transportés à Paris. Il faudrait aussi y transporter ce ciel d'un bleu foncé que j'ai trouvé à Pœstum, même sous l'éclat d'un soleil embrasé. L'architecture gémit lorsqu'au plus beau jour du palais des communes, lorsque le roi vient y faire l'ouverture des Chambres, elle voit une ignoble tente, rendue nécessaire par l'apparence de pluie, montrer à tous les yeux, en masquant les colonnes et en détruisant leur noblesse, que nous ne sommes que de tristes imitateurs qui n'avons pas pu inventer le *beau* de notre climat[1].

1. Copier le beau à tort et à travers n'est que pédant c'est le contraire de qui *glanait le beau* dans la nature.

CHAPITRE LXXXIX

UN SCULPTEUR

Je n'abandonne point mes Grecs, parce qu'ils deviennent heureux. Ce climat fortuné porte à l'amour ; la religion, loin de le glacer, l'encourage. L'exemple des dieux invite les mortels à la douce volupté. On établit les jeux isthmiques, et la Grèce assemblée décerne des prix à la beauté [1].

Par le goût du public, l'artiste est transporté au milieu de juges plus sévères, d'admirateurs plus enthousiastes, de rivaux plus terribles. L'amour de la gloire s'enflamme dans son cœur, autant qu'il est donné au corps humain de pouvoir supporter une passion. Il met bien vite en oubli qu'un jour il désira la gloire, pour avoir les regards des plus belles femmes, la considération et les richesses, bonheur de la vie.

Loin de suivre ces plaisirs grossiers, il les prend en horreur ; ils affaibliraient,

1. Qui est aussi la *sûreté*.

avec ses facultés morales, ses moyens de sentir et de créer le sublime ; il sacrifie tout à cette soif d'une renommée immortelle, sa santé, sa vie. L'existence réelle n'est plus que le vil échafaudage par lequel il doit élever sa gloire. Il ne vit que d'avenir.

On le voir fuir les hommes ; sauvage, solitaire, s'accorder à peine la plus indispensable nourriture. Pour prix de tant de soins, si le ciel l'a fait naître sous un climat brûlant, il aura des extases, créera des chefs-d'œuvre, et mourra à moitié fou au milieu de sa carrière[1] ; et c'est un tel homme que notre injuste société veut trouver sage, modéré, prudent. S'il était prudent, sacrifierait-il sa vie pour vous plaire, hommes médiocres et sages ?

Après tout, se demande le philosophe, comment doit-on estimer la vie ? est-ce par une longue durée de jours insipides ? ou par le nombre et la vivacité des jouissances ?

Il y a un demi-siècle que nous savons ces petites particularités sur l'homme de génie ; il y a un demi-siècle que tous les ouvriers, en fait d'art, voudraient bien nous per-

1. Je suis fâché de le dire ; mais, pour sentir le beau antique, il faut être chaste. L'air calme de la sculpture ne peut être rendu que par l'homme qui saurait peindre les passions dans toute leur violence.

suader qu'ils sont de ce caractère. L'histoire dira :

> Mais plus ils étaient occupés
> Du soin flatteur de le paraître,
> Et plus à *nos* yeux détrompés
> Ils étaient éloignés de l'être.
>
> <div align="right">VOLTAIRE.</div>

Vous souvenez-vous d'avoir rencontré à Paris, au commencement de la révolution, de jeunes peintres qui avaient arboré un vêtement particulier ? Tel est l'abîme de petitesses que côtoient les artistes dans cette ville de vanités. J'ai vu l'auteur de Léonidas se flatter qu'il mettait du génie dans la manière d'écrire son nom au bas de ses tableaux.

CHAPITRE XC

DIFFICULTÉ DE LA PEINTURE ET DE L'ART DRAMATIQUE

Beaucoup d'imagination et l'art de bien faire les vers suffisent au poète épique. Une grande connaissance de la beauté suffit au statuaire. Mais il y a une circonstance remarquable dans le talent du peintre et du poète dramatique.

On ne voit pas les passions, comme des incendies ou des jeux funèbres [1], avec les yeux du corps. Leurs effets seuls sont visibles. Werther se tue par amour. M. Muzart vient dans la chambre de ce beau jeune homme, et le voit posé sur son lit ; mais les mouvements qui ont porté Werther à se tuer, où les verra-t-il ?

On ne peut les trouver que dans son propre cœur. Tout homme qui n'a pas éprouvé les folies de l'amour n'a pas plus d'idée des anxiétés mortelles qui brisent un cœur passionné, que l'on n'a d'idée de

1. *Enéide*, II et V

la lune avant de l'avoir vue avec le télescope d'Herschel [1]. Nulle description ne peut donner la sensation de cette neige piétinée par un animal dont les pieds seraient ronds.

Plaire dans la peinture et dans l'art dramatique, c'est rappeler l'idée de cette *neige piétinée* aux hommes qui en ont eu une vue confuse.

Nos poètes alexandrins décrivent cette vue singulière d'après ce qu'ils en trouvent dans la copie d'après nature qu'en fit Racine autrefois. Ce qui est plus amusant que leurs tragédies, c'est de les voir soutenir dans leurs préfaces, biographies, etc., que le sage Racine ne fut jamais en proie aux erreurs des passions, et qu'il trouva les mouvements d'Oreste et de Phèdre à force de lire Euripide.

Comment peindre les passions, si on ne les connaît pas ? et comment trouver le temps d'acquérir du talent, si on les sent palpiter dans son cœur ?

1. Vu et écrit le 26 décembre 1814.

CHAPITRE XCI

RÉFLÉCHIR L'HABITUDE

La mouche éphémère qui éclôt le matin, et meurt avant le coucher du soleil, croit le jour éternel.

De mémoire de rose, on n'a jamais vu mourir de jardinier.

Pour étudier l'homme, tâchons d'oublier que nous n'avons jamais vu mourir de jardinier. Voltaire nous a dit :

> Notre consul Maillet, non pas consul de Rome,
> Sait comment ici-bas naquit le premier homme :
> D'abord il fut poisson ; de ce pauvre animal
> Le berceau très changeant fut du plus fin cristal ·
> Et les mers des Chinois sont encore étonnées
> D'avoir, par leurs courants, formé les Pyrénées.

Ce qu'il y a de plaisant dans ces jolis vers, c'est qu'ils pourraient bien être notre histoire. Du moins y a-t-il à parier, au commencement du dix-neuvième siècle, que le Nègre si noir et le Danois si blond sont les descendants du même homme[1]. La

1. Et cet homme était noir, disait le célèbre John Hunter.

nature de l'air dans lequel nous nageons constamment, la nature des plantes qui font notre nourriture, ou des animaux que nous dévorons, et qui se nourrissent de ces plantes, varient avec le climat. Est-ce qu'on a jamais prétendu que les perdreaux de Champagne valussent ceux de Périgord ? Quand Helvétius a nié l'influence des climats, il a donc dit à peu près la meilleure absurdité du siècle.

Le climat ou le tempérament fait la force du *ressort*. L'éducation ou les mœurs, le *sens* dans lequel ce ressort est employé.

« Il peut être arrivé à d'autres, comme il m'est arrivé à moi, de passer, en Grèce, une première soirée dans la société de quelques jeunes Ioniens qui, avec les traits et le langage des anciens Grecs, chantaient sur leur guitare des hymnes inspirantes. Ils comparaient la puissance turque à celle de Xerxès, et le refrain chanté en chœur était : *Fidèle à ma patrie, je briserai le joug*[1]. Tout à coup le jeune chantre entend sonner la trompette, et quitte l'étranger ravi, pour courir intriguer bassement dans l'antichambre d'un vaivode. Le voyageur

Blumenbach : *de l'unité du genre humain*. On a bien créé la plante du blé.

1. Πιστὸς ἐς τὴν παρτίδα
Τὸ ζυγὸν συντρίπτω.

Essai sur les Grecs par North Douglas. Londres 1815.

se dit en soupirant : Vingt-quatre siècles plus tôt, il eût été Alcibiade. »

Un excellent système d'irrigation tire parti d'une source chétive, et c'est un petit filet d'eau qui fait la richesse de tout le pays d'Hyères. Qui élèvera la voix pour appeler la vallée d'Hyères une nouvelle Hollande ? Qui osera dire que l'Angleterre est le sol natal des Timoléon et des Servilius Ahala [1] ?

Le fer du physiologiste interroge les corps d'un Russe et d'un Espagnol qui ont trouvé la mort à la même batterie : les tailles, les apparences sont égales, mais, chez l'un, le poumon se trouve plus grand. Voilà une différence frappante, voilà le commencement de ce qu'il y a de démontré dans la théorie des tempéraments.

L'autre partie est une simple concomitance d'effets. Un obus part, nous voyons une maison du village sur lequel on tire, fumer et prendre feu. Il est absolument possible que ce soit un feu de cheminée ; mais il y a à parier pour l'obus. C'est dans l'examen sévère et microscopique des concomitances que gisent les découvertes à faire.

Quoi de plus différent qu'une chèvre et un loup ? Cependant ces animaux sont à

1. Plutarque *Vie de Brutus*

peu près du même poids. Quoi de plus différent que l'anthropophage du Potose et le Hollandais tranquille, fumant sa pipe devant son canal d'eau dormante, et écoutant attentivement le bruit des grenouilles qui s'y jettent ?

Philippe II et Rabelais devaient paraître différents, même à des yeux de vingt ans. Mais, le jour de l'ouverture de l'Assemblée constituante, distinguer juste les dispositions secrètes du fougueux Cazalès ou du sage Mounier, tranquilles à leur place, c'était l'affaire de qui avait l'esprit de Bordeu ou de Duclos, et en même temps l'inexorable sagacité du philosophe et la science physiologique du grand médecin.

Cette chose, si difficile en 1789, sera peut-être assez simple en 1900. Qui sait si l'on ne verra pas que le phosphore et l'esprit vont ensemble ? alors on trouvera un phosphoromètre pour les corps vivants [1]. Il n'y a pas ici effort d'une seule tête. Le travail peut se partager ; il faut une suite de vingt savants pour ne voir que ce qui est.

1. Peut-être parviendra-t-on à saisir entre le galvanisme, l'électricité et le magnétisme, certains fluides dont on entrevoit tout au plus l'existence. Les effets sont sûrs et étonnants. Voyez les phénomènes observés à Celle (Hanovre) par M. le baron Strombeck, l'un des premiers jurisconsultes de l'Allemagne, et l'un des hommes les plus vrais.

Osons parler un instant leur langage. Qui n'a pas éprouvé, après avoir essayé un de ces mets dont l'Inde a enrichi l'Angleterre (le kari), qu'on a plus de force dans l'organe de la langue ? Par le même mécanisme, une bile extrêmement âcre donne plus de force aux grands muscles de la jambe. Nous savons tous qu'un espion espagnol traverse fort bien, en une nuit, vingt lieues de montagnes escarpées. Un Allemand meurt de fatigue à moitié chemin.

Enfin il faut se figurer que ce n'est que pour la commodité du langage que l'on dit le physique et le moral. Lorsqu'on a brisé une montre, où est allé le mouvement [1] ?

[1]. On sent fort bien qu'on ne parle ici que de l'*être vivant* et de l'intime liaison qui, *pendant la vie*, rend le physique et le moral *inséparables*. A Dieu ne plaise qu'on veuille nier l'immortalité de l'âme, la plus noble consolation de l'humanité ! *

* *M. Paul Arbelet a apporté la preuve que cette note est de Crozet.* N. D. L. E.

CHAPITRE XCII

SIX CLASSES D'HOMMES

Les combinaisons de tempéraments sont infinies ; mais l'artiste, pour guider son esprit, donnera un nom à six tempéraments plus marqués, et auxquels on peut rapporter tous les autres [1] :
Le sanguin,
Le bilieux,
Le flegmatique,
Le mélancolique,
Le nerveux,
Et l'athlétique [2].
Cette idée ne dévoile pas tant les individus que les nations.

1. Si l'on n'a pas voyagé, et que l'on doute des tempéraments, voir le *Voyage* de Volney en Egypte.
2. J'aurais dû placer ici une copie de la caricature des quatre tempéraments (*Lavater*, I, 263), ou faire graver les dessins que j'ai fait faire dans mes voyages, d'après des gens qui me semblaient offrir les tempéraments à un degré remarquable de *non-mélange*. Mais mon talent n'est pas la patience. Je ne puis me flatter d'obtenir, même des meilleurs graveurs, des estampes ressemblantes aux dessins qu'on leur livre, autrefois les graveurs ne savaient pas dessiner. De nos jours, on les voit hardiment corriger les plus grands maîtres ;

c'est un honnête étranger qui, traduisant Molière, se dirait : « Ce caractère d'Orgon, dans le *Tartufe*, a des sentiments qui me semblent approcher de l'inhumain. L'humanité est une belle chose ; donc je vais adoucir un peu ces passages où Orgon choque cette belle vertu. »

Si j'avais rencontré quelque bon graveur allemand, bien patient et bien consciencieux, j'aurais donné une estampe pour rendre sensible la manière de chaque grand peintre.

J'avouerai que rien ne me semble plus ridicule que les gravures des chambres du Vatican par Volpato. Pour voir, à Paris, le style des fresques du Vatican, il faut monter à la Sorbonne, chez un dessinateur dont j'ai oublié le nom, mais qui a rapporté de Rome trois ou quatre têtes dignes des originaux. Les personnes qui en sentiront l'angélique pureté comprendront mon idée ; la règle du graveur est inflexible : ou il se sent plus de génie que Louis Carrache, ou il faut tout copier, mêmes les doigts un peu longs de sa *Madone**.

La *Cène* de Morghen, le portrait de la Fornarina, la *Madonna del Sacco*, la partie supérieure de la *Transfiguration*, donnent à l'âme la sensation affaiblie des originaux, tandis que rien n'est moins Raphaël que la Force et la *Modération* dont Morghen a fait un pendant à la *Madonna del Sacco*.

Pour le Corrège, peintre presque impossible à rendre, il y a une *Madone* de Bonato qui me semble un miracle : qu'on ferme les persiennes pour la voir dans le demi-jour, on croira voir ce *resplendissant* singulier des tableaux du Corrège.

* Ancien Musée Napoléon, n° 876.

CHAPITRE XCIII

DU TEMPÉRAMENT SANGUIN

Ce tempérament est évidemment plus commun en France. C'est la réflexion que je faisais sur les bords du Niémen, le 6 juin 1812, en voyant passer le fleuve à cette armée innombrable, composée de tant de nations, et qui devait souffrir la déroute la plus mémorable dont l'histoire ait à parler. Le sombre avenir que j'apercevais au fond des plaines sans fin de la Russie, et avec le génie hasardeux de notre général, me faisait douter. Fatigué de vaines conjectures, je revins aux connaissances positives, ressource assurée dans toutes les fortunes. J'avais encore un volume de Cabanis, et, devinant ses idées à travers ses phrases, je cherchais des exemples dans les figures de tant de soldats qui passaient auprès de moi en chantant, et quelquefois s'arrêtaient un instant quand le pont était encombré.

C'est en effet chez les paysans qu'il faut commencer l'étude difficile des tempéra-

ments ; l'homme riche échappe avec trop de facilité à l'influence des climats ; c'est compliquer le problème.

CARACTÈRES PHYSIQUES DU TEMPÉRAMENT SANGUIN

Une tête qui a des couleurs brillantes, assez d'embonpoint, et l'expression de la gaieté, une poitrine large, qui annonce, avec un grand poumon, un cœur plus énergique, et par conséquent une chaleur plus considérable et une circulation plus rapide et plus forte ; de là cette expression commune en parlant des héros : *Un grand cœur.*

Dans le tissu cellulaire, des extrémités nerveuses bien épanouies, qui recouvrent des membranes médiocrement tendues, doivent recevoir des impressions vives, rapides, faciles. Des muscles souples, des fibres dociles, qu'imprègne une vitalité considérable, mais une vitalité partout égale et constante, doivent donner, à leur tour, des mouvements faciles et prompts, une aisance générale dans les fonctions.

Le tempérament sanguin est donc caractérisé au physique par la vivacité et la facilité des fonctions [1].

1. Cabanis, I, 442 ; Crichton, *Mental derangement*, 2 volumes, in-8°, 1810 ; Hippocrate, *Traités des eaux, des airs et*

CARACTÈRE MORAL

Un grand sentiment de bien-être, des idées agréables et brillantes, des affections bienveillantes et douces ; mais les habitudes auront peu de fixité ; il y aura quelque chose de léger et de mobile dans les affections de l'âme, l'esprit manquera de profondeur et de force [1].

des lieux; Gallien *Classification des tempéraments;* Darwin, Haller, Cullen, Pinel, Hallé, Zimmermann, etc. En politique, comme dans les arts, on ne peut s'élever au sublime sans connaître l'homme, et il faut avoir le courage de commencer par le commencement, la *physiologie.*

La vie de l'homme se compose de deux vies : la vie *organique* et la vie de *relation.* Le nerf *grand sympathique* est la source de la vie des organes, la respiration, la circulation, la digestion, etc., etc. Le cerveau est la source de la vie de *relation,* ainsi nommée parce qu'elle nous met en relation avec le reste de l'univers. Les végétaux n'ont probablement que la vie organique ; ils vivent, ils ne se décomposent pas ; mais, pour eux, point de mouvement, point de reproduction, point de discours.

Les mouvements causés par le *grand sympathique* sont involontaires : il y a de la volonté dans tout ce qui vient du cerveau ; plusieurs organes recevant à la fois les nerfs de ces deux centres, certains mouvements sont tantôt volontaires et tantôt involontaires.

De là ce vers fameux, l'histoire de notre vie :

 Video meliora, proboque ; deteriora sequor.

Le grand sympathique, en ce sens très mal nommé, serait la source de l'intérêt personnel ; et le cerveau, la cause du besoin de sympathie : voilà les deux principes de l'Orient, Oromaze et Arimane, qui se disputent notre vie. (Voir l'ouvrage sublime de M. de Tracy sur la volonté.)

1. Pendant que j'étais à Rome, j'avais noté que, parmi mes connaissances, il n'y avait qu'un sanguin, l'aimable marquis Or***.

Tout ce que j'avance, c'est qu'on trouvera souvent ces circonstances physiques à côté de ces dispositions morales. Le médecin, qui verra les signes physiques, s'attendra aux effets moraux. Le philosophe, qui trouvera les signes moraux, sera confirmé dans ses observations par l'habitude du corps. Un homme sanguin aura beau jurer une activité infatigable, ce n'est pas à lui, toutes choses égales d'ailleurs, que Frédéric II confiera la défense d'une place importante ; il l'appellera, au contraire, s'il veut un aimable courtisan.

On sait que les considérations générales prennent plus de vérité à mesure qu'on les étend sur un plus grand nombre d'individus [1]. Ainsi, dans la retraite de Moscou, l'armée française eût été sauvée par un génie allemand, un maréchal Daun, un Washington. Je voudrais trouver des noms moins célèbres. Il ne fallait pas de génie, il ne fallait qu'un peu de cet esprit d'ordre si commun dans les armées autrichiennes, mais qui doit être si rare chez un peuple sanguin. Un seul mot peindra tout : prévoir le danger était un ridicule.

Le peintre qui fera Brutus envoyant ses fils à la mort, ne donnera pas au père la

[1]. *Probabilités* de la Place, in-4°, 1814 ; Tracy, *De la Volonté*.

beauté idéale du sanguin, tandis que ce tempérament fera l'excuse des jeunes gens. S'il croit que le temps qu'il faisait à Rome le jour de l'assassinat de César est une chose indifférente, il est en arrière de son siècle. A Londres, il y a les jours où l'on se pend [1].

1. Vent et brouillards au mois d'octobre

CHAPITRE XCIV

DU TEMPÉRAMENT BILIEUX

Aggredior opus difficile. Je prie qu'on excuse trente pages d'une sécheresse mathématique. Pour dire les mêmes choses, au détail et à mesure du besoin, il en faudrait cent, et, pour sentir Michel-Ange, il faut passer là.

La bile est une des pièces les plus singulières de la machine humaine [1] ; formée d'un sang qui s'est dépouillé dans son cours de ses parties lymphatiques, elle est surchargée de matières huileuses. Ce sang rapporte des impressions de vie multipliées de chacun des organes qu'il a parcourus. Attaquée par la chimie, la bile est une substance inflammable, albumineuse, savonneuse. Aux yeux du physiologiste, c'est une humeur très active, très stimulante, agissant comme un levain énergique sur les sucs alimentaires et sur les autres humeurs,

1. Saint Dominique, Jules II, Marius, Charles-Quint, Cromwell ; c'est le tempérament des hommes grands par les *actions*.

imprimant aux solides des mouvements plus vifs et plus forts ; elle augmente d'une manière directe leur *ton* naturel ; elle agit directement aussi sur le système nerveux, et par lui sur les *causes immédiates de la sensibilité*. Presque toujours les effets stimulants de la bile coïncident avec ceux de l'humeur séminale, et ces deux substances si puissantes sur le bonheur et la sensibilité humaines ont des degrés correspondants d'exaltation.

Supposons un homme chez qui leur énergie soit extrême ; supposons qu'il y ait chez cet homme un certain état de roideur et de tension dans tout le système, soit dans les points où s'épanouissent les extrémités nerveuses, soit dans les fibres musculaires. Donnons encore à cet homme une poitrine d'une grande capacité, un poumon et un cœur d'un grand volume : voilà l'image du bilieux parfait.

Cette empreinte est la plus forte qui s'observe dans la nature vivante. Tout se tient dans une machine ainsi organisée. L'activité des agents de la génération accroît celle du foie ; l'activité de la bile accroît celle de tous les mouvements, et en particulier la circulation du sang. Les deux humeurs qui règnent sur l'individu augmentent la sensibilité des extrémités nerveuses. Tous les mouvements rencontrent

des résistances dans la roideur des parties ; mais toutes les résistances sont *énergiquement vaincues*. Pour achever ce tableau, voyez le caractère âcre et ardent que la bile imprime à la chaleur des mains ; voyez des vaisseaux artériels et veineux d'un plus grand calibre, et une masse de sang plus considérable même que dans le tempérament sanguin.

CARACTÈRE MORAL

Des sensations violentes, des mouvements brusques et impétueux, des impressions aussi rapides et aussi changeantes que chez le sanguin ; mais, comme chaque impression a un degré plus considérable de force, elle devient pour le moment plus dominante encore. La flamme qui dévore le bilieux produit des idées et des affections plus absolues, plus exclusives, plus inconstantes.

Elle lui donne un sentiment presque habituel d'inquiétude. Le bien-être facile du sanguin lui est à jamais inconnu ; il ne peut goûter de repos que dans l'excessive activité. Ce n'est que dans les grands mouvements, lorsque le danger ou la difficulté réclament toutes ses forces, lorsqu'à chaque instant il en a la conscience

pleine et entière, que cet homme jouit de l'existence. Le bilieux est forcé aux grandes choses par son organisation physique.

Le cardinal de Richelieu dirigeait bien une négociation, mais n'eût peut-être été qu'un fort mauvais ambassadeur. Il faut un homme sanguin et aimable, rachetant sans cesse par les détails l'odieux du fond, comme lord Chesterfield, ou le duc de Nivernois.

Jules Romain et Michel-Ange n'ont peint que des êtres bilieux. Le Guide, au contraire, s'est élevé à la beauté céleste, en ne présentant presque que des corps sanguins. Par là sa beauté manque de sévérité. Cela est singulier en Italie, où les peintres vivaient au milieu d'un peuple bilieux.

CHAPITRE XCV

LES TROIS JUGEMENTS

On va m'accuser de tout donner aux tempéraments.

J'en conviens ; dans la vie réelle nous avons des indices bien autrement sûrs, bien autrement frappants ; mais dans tous ces signes il y a du mouvement. Importants pour la musique et la pantomime, ils sont nuls pour les arts du dessin, qui restent muets et presque immobiles.

Dès la première seconde qu'un esprit vif aperçoit un homme célèbre, un souverain, par exemple, il vérifie l'idée qu'il s'en est formée. Le jugement porté[1] vient presque toujours de la connaissance que l'esprit vif a des tempéraments.

Quelques secondes après, le jugement physiognomonique[2] modifie cet aperçu.

1. Un peu instinctif, dira-t-on peut-être en 1916.
2. Voir le Traité de la Science des physionomies dans l'École de Venise, tome IV de cet ouvrage. *

* Ce chapitre sur les physionomies ne se retrouve pas dans les ébauches de l'école de Venise qui demeurent inédites dans les manuscrits de Grenoble. N. D. L. E.

Au bout de quelques minutes, il est bouleversé à son tour par les jugements qui résultent en foule des mouvements qu'il observe.

Raphaël s'occupait sans cesse des nuances qui influent sur les deux premiers jugements.

Le troisième était moins important pour lui, comme les deux premiers pour Cervantes [1].

Un horloger habile devine l'heure en voyant les rouages d'une pendule. Le peintre doit montrer par les formes de son personnage le caractère que ses organes le forcent à avoir.

Je sais bien encore qu'avec tous les signes d'un tempérament, on peut être d'un tempérament contraire ; mais cette vérité, très importante pour le médecin et le philosophe, ne signifie rien pour le peintre.

Elle est au delà de ses moyens. Philopœmen ne peut pas être condamné à scier du bois.

[1]. Mais on voit quelquefois dans le second jugement ce que le troisième ne peut pas donner. Une civilisation très avancée ne permet pas de dire à un inconnu quelque chose qui décèle ou beaucoup d'esprit, ou beaucoup d'âme ; c'est cette circonstance qui a élevé parmi nous la physiognomonie au rang des sciences les plus intéressantes.

CHAPITRE XCVI

LE FLEGMATIQUE

Le lecteur a-t-il voyagé ; je le prie de se rappeler son entrée à Naples et à Rotterdam.

N'a-t-on jamais quitté Paris ; de quelque finesse que l'on soit doué, on court grand risque de suivre les pas d'Helvétius, qui n'a d'esprit qu'en copiant d'après nature les routes que prennent les Français pour arriver au bonheur. On peut ouvrir les *Voyages*[1] ; mais l'évidence produite par la foule des petites circonstances manque toujours à qui n'a pas vu avec les yeux de la tête, disait un grand homme.

Un Anglais très calme décrit ainsi son entrée dans Rotterdam :

« Le nombre de ces petits vaisseaux (*schuylz*) qui parcourent les rues, et leur propreté sont encore moins étonnants que

1. Pour l'Italie, de Brosses, Misson, Duclos ; pour la Hollande, Voyage fait en 1794, trad. par Cantwell, chez Buisson, an V, tom. I, p. 22.

le calme et le silence avec lequel ils traversent la ville. Il est vrai qu'on peut considérer le calme et le silence comme le caractère distinctif de tous les efforts de l'industrie hollandaise : le bruit et l'agitation, ordinaires partout ailleurs lorsque plusieurs hommes s'occupent ensemble d'un travail pénible, sont absolument inconnus en Hollande............................
............ Ces matelots, ces portefaix... chargeant et déchargeant les navires de l'Inde, ne prononcent pas un seul mot assez haut pour qu'on l'entende à vingt toises. Enfin, pour achever de peindre cette nation, le trait marquant de ses militaires, c'est un grand air de modestie [1]. »

CARACTÈRES PHYSIQUES

Vous voyez s'avancer un gros et grand homme blond avec une poitrine extrêmement large. D'après les observations rapportées jusqu'ici, on s'attend à le trouver plein de feu ; c'est le contraire. C'est que ce poumon si vaste, comprimé par une graisse surabondante, ne reçoit, et surtout, *ne*

1. Voir les excellents *Mémoires* de Dalrimple sur la révolution de 1688. Le Hollandais semble ne rien vouloir ; sa démarche, son regard n'expriment rien, et vous pouvez converser des heures entières avec lui sans qu'il lui arrive d'*avancer une opinion*. La possession et le repos sont ses idoles.

décompose qu'une petite quantité d'air. Des organes de la génération et un foie qui manquent d'énergie, un système nerveux moins actif, une circulation plus lente et une chaleur plus faible, des fibres originairement molles, une sanguification entravée par l'abondance des sucs muqueux, telles sont les premières données du tempérament flegmatique [1].

Bientôt les sucs muqueux émoussent la sensibilité des extrémités nerveuses. Ils assoupissent le système cérébral lui-même [2]. Les fibres charnues que ces mucosités

1. Un front élevé, les yeux à demi fermés, un nez charnu, les joues affaissées, la bouche béante, les lèvres plates, et un large menton, telle est la physionomie du Hollandais. (DARMSTAD, l. IV, 102.)

2. « L'acte le plus grand, le plus inconcevable de la nature, est d'avoir su tellement modeler une masse de matière brute, qu'on y voie l'empreinte de la vie, de la pensée, du sentiment, et d'un caractère moral. » (SULZER.)

« Quelle main pourra saisir cette substance logée dans la tête et sous le crâne de l'homme ? Un organe de chair et de sang pourra-t-il atteindre cet abîme de facultés et de forces internes qui fermentent ou se reposent ? La Divinité elle-même a pris soin de couvrir ce sommet sacré, séjour et laboratoire des opérations les plus secrètes : la Divinité, dis-je, l'a couvert d'une forêt, emblème des bois sacrés où jadis on célébrait les mystères. On est saisi d'une terreur religieuse à l'idée de ce mont ombragé, qui renferme des éclairs, dont un seul, échappé du chaos, peut éclairer, embellir, ou dévaster et détruire un monde. » (HERDER.)

Sulzer et Herder sont des philosophes qui jouissent d'une grande réputation en Allemagne ; ce qui n'empêche pas que ces passages, pris au hasard dans leurs œuvres, ne soient d'une force de niaiserie qu'on ne se permettrait pas en France. (Voyez surtout la *Vie de Goëthe*, écrite par lui-même ; Tubingue, 1816.)

inondent, et qui ne se trouvent sollicitées que par de faibles excitations, perdent graduellement leur ton naturel. La force totale des muscles s'énerve et s'engourdit. De là un petit Gascon vif terrasse un énorme grenadier hollandais.

On ne remarque point l'appétit vif du bilieux ; tout est plus faible dans ce tempérament-ci ; la puberté même, ce miracle de l'organisation, produit des changements moins grands sur la physionomie et la voix. Ces hommes ont souvent des muscles très gros ; mais ils sont moins velus, et la couleur de leurs cheveux est moins foncée. Les mouvements sont faibles et lents. Il y a une tendance générale vers le repos. Ce tempérament, qui règne en Allemagne, a son extrême en Hollande. La constitution des Anglais peut expliquer leur énergie ; mais comment expliquer la vivacité des cochers russes (mougiks) que nous prîmes à Moscou ?

Privé de société par la solitude héroïque de cette grande ville, ennuyé de mes camarades, j'aimais à parcourir la *Slabode* allemande et tous ces grands quartiers ruinés par l'incendie. Je ne savais que cinq mots russes ; mais je faisais la conversation par signes avec Arthemisow, le plus vif de mes cochers, et qui tenait toujours mon droski au galop.

L'émigration de Smolensk, de Giat, de Moscou, quittée en quarante-huit heures par tous ses habitants, forme le fait moral le plus étonnant de ce siècle : pour moi, ce n'est qu'avec respect que je parcourais la maison de campagne du comte Rostopchin[1], ses livres en désordre et les manuscrits de ses filles.

Je voyais une action digne de Brutus et des Romains, digne, par sa grandeur, du génie de l'homme contre lequel elle était faite.

Puis-je admettre quelque chose de commun entre le comte Rostopchin et les bourgmestres de Vienne, venant dans Schœnbrunn faire leur cour à l'empereur, et *avec respect*[2] ?

La disparition des habitants de Moscou est tellement peu un fait appartenant au tempérament flegmatique, que je ne crois pas un tel événement possible même en France[3].

1. A demi-lieue de Moscou. Je me permis de ramasser par terre un petit traité manuscrit sur l'existence de Dieu.

2. Voir le beau tableau de M. Girodet. Ce qui frappe dans le Russe, au premier abord, c'est sa force étonnante : elle s'annonce et par une large poitrine, et par un cou vraiment colossal, qui rappelle sur-le-champ celui de l'*Hercule Farnèse*.

3. Il faut observer que le despotisme russe, étant presque volontaire chez le paysan, n'a point avili les âmes : le moral est presque digne des pays à constitution.

Quelle est exactement la différence de la vivacité du Russe à celle du Provençal ? Pas un vieillard, pas une jambe cassée, pas une femme en couche, n'était resté à Moscou. Mon premier soin fut de parcourir au galop les principales rues.

CARACTÈRE MORAL

Comme, par la souplesse et la flexibilité des parties, les fonctions vitales n'éprouvent pas de grandes résistances, le flegmatique ne connaît point cette inquiétude, mère des grandes choses, qui presse le bilieux. Son état habituel est un bien-être doux et tranquille ; sa vie a quelque chose de médiocre et de borné. Comme, dans ces grands corps, les organes n'éprouvent que de faibles excitations ; comme les impresions reçues par les extrémités nerveuses se propagent avec lenteur, ils n'ont ni la vivacité, ni la gaieté brillante, ni le caractère changeant du sanguin : c'est le tempérament de la constance. On voit d'ici sa douceur, sa lenteur, sa paresse et tout le *lerne* de son existence. Une médiocrité exempte de chagrins est son lot habituel [1].

1. Ce tempérament forme la partie la plus respectée du public.
« L'abbé Alary, dit Grimm, 1771, vient de mourir à l'âge de quatre-vingt-un ans. Il avait quitté la cour depuis fort longtemps, et vivait doucement à Paris, avec la réputation de sagesse dans le caractère, ce qui veut souvent dire nullité ; car il n'y a qu'à ne s'affecter de rien, être de la plus belle indifférence pour le bien et pour le mal public ou particulier, louer volontiers tout ce qu'on fait, et ne jamais rien blâmer, s'appliquer à ses intérêts, mais sans affiche, et l'on a bientôt la réputation d'un homme sage [*] ».

[*] Ceci disparaît par les deux Chambres.

Le théâtre d'Iffland, le célèbre acteur, donne beaucoup de personnages de ce genre. Comparez son *Joueur* à celui de Regnard. Le joueur allemand fait cinq ou six prières à Dieu, et s'évanouit une ou deux fois ; ce tempérament ne comprend les saillies qu'un quart d'heure après ; c'est ce qui rend si plaisantes les critiques des Allemands sur Molière et Regnard [1].

La plupart des hommes illustres par *leurs écrits* étant du tempérament mélancolique, l'homme sage, qui est l'ami de l'homme de génie, croit avoir toute sa vie de bonnes raisons de se moquer de lui. Dans ces relations, c'est l'homme de génie qui est l'inférieur. Le Tasse, Rousseau, Mozart, Pergolèse, Voltaire sans ses cent mille livres de rente.

1. C'est un citoyen de Lilliput qui trouve à blâmer dans la taille de Gulliver. Un homme d'esprit, M. Schleghel, veut bien nous apprendre que les comédies de Molière ne sont que des satires tristes.

Il est vrai que M. Schleghel eût été meilleur apôtre que juge littéraire. Il commence par déclarer qu'il méprise la raison : voilà déjà un grand pas; puis, pour marcher en sûreté de conscience, il ajoute que le Dante, Shakspeare et Calderon sont des apôtres envoyés par Notre-Seigneur Jésus-Christ, avec *une mission spéciale;* qu'ainsi on ne peut, sans sacrilège, retrancher ni blâmer une seule syllabe de leurs ouvrages. Cette belle théorie s'explique très facilement par le *sens intérieur*. Celui qui a le malheur de n'être pas doué du *sens intérieur* ne saurait sentir les poètes venus sur la terre avec mission. Voulez-vous savoir si vous avez le *sens intérieur?*. M. Schleghel vous le dira ; il en a une si grande part, qu'en cinq minutes de conversation il se fait fort de connaître si vous êtes du nombre des bienheureux.

Le difficile en cette affaire, c'est qu'il ne faut pas rire ; voilà sans doute pourquoi ces bons Allemands ne goûtent point Molière : au reste, il est impossible d'avoir plus de science ; et les érudits à *sens intérieur* ne proscrivent point, comme les autres, les traits énergiques.

Je m'imagine que la postérité résumera ainsi la querelle des romantiques et des pédantesques.

Voyez Rivarol à Hambourg[1]. Ce tempérament national a pénétré jusque dans les

> Les romantiques étaient presque aussi ridicules que les La Harpe ; leur seul avantage était d'être persécutés. Dans le fond, ils ne traitaient pas moins la littérature comme les religions, dont une seule est la bonne. Leur vanité voulait détrôner Racine ; ils savaient trop de grec pour voir que le genre de Schiller est aussi bon à Weimar, que celui de Racine à la cour de Louis XIV[*].
> Racine avait pour les Français des détails charmants, qu'un étranger n'atteindra jamais[**]. Ce qu'on disait de mieux contre lui, c'est que la sphère d'influence d'un poète s'étend avec son esprit, qui le tire du détail, pour lui faire présenter le cœur humain par les grands traits, différence de Vanderwerff au Poussin.
> Les romantiques, aveugles sur la connaissance de l'homme, ne sentaient pas que la civilisation de leurs peuples féodaux était postérieure à celle de la belle France. Ces gens, qui poursuivaient si hautement l'esprit pour se retrancher au bon sens, ne distinguaient pas que leur littérature allemande en était encore à ses Ronsards ; que, lorsqu'on veut avoir une belle littérature, il faut commencer par avoir de belles mœurs.
> Ils n'avaient qu'un nom pour eux, dont ils abusaient mais ils ne voyaient pas d'assez haut les civilisations, pour sentir que Shakspeare n'est qu'un diamant incompréhensible qui s'est trouvé dans les sables.
> Il n'y a pas de demi Shakspeare chez les Anglais ; son contemporain Ben-Johnson était un pédantesque comme Pope, Johnson, Milton, etc.
> Après ce grand nom, qui n'est point encore égalé, ils n'avaient que son imitateur Schiller. Ossian leur manquait, qui n'est que du Macpherson construit sur du Burke. Ils ne savaient qu'opposer à Molière ; aussi ne riaient-ils point, soit qu'ils trouvassent plus commode de mépriser ce qu'ils n'avaient pas, soit que réellement leur génie, froid et toujours monté

> [*] Un auteur excellent chez le peuple pour lequel il a travaillé n'est que bon partout ailleurs.
> [**] Le rhythme du rôle de Monime. Les étrangers ont trop de raison pour avoir tant d'honneur.

1. Un Anglais, Barington, appelle Montesquieu un auteur *atigant*.

pièces de Schiller, ce spirituel élève du grand Shakspeare. Si l'on compare son

sur des échasses, fût insensible aux grâces de Thalie*. Loin de pouvoir apprécier ses créations, ils n'en concevaient pas même le mécanisme ; ils ne voyaient pas que la comédie ne peut jaillir que d'une civilisation assez avancée pour que les hommes, oubliant les premiers besoins, demandent le bonheur à la vanité.

Le comique nous plaît parce qu'il nous fait moissonner des jouissances de vanité sur des sottises que l'art du poète nous montre à l'improviste. S'il était un peuple où la première passion fût la *vanité*, et la seconde le désir de *paraître gai*, ce peuple ne semblerait-il pas né précisément pour la comédie** ?

S'il était une nation rêveuse, tendre, un peu lente à comprendre, manquant de caractère, ne vivant que de bonheur domestique, cette nation ne se donnerait-elle pas un ridicule en voulant morigéner les poètes comiques qu'elle ne peut comprendre ?

Le rire est incompatible avec l'indignation. L'homme qui s'indigne voit :

1º Sûreté ou grands intérêts ;

2º Attaque de tout cela, or, l'homme qui songe à sa sûreté est trop occupé pour rire***.

L'homme pensif, qui se berce l'imagination par les détails enchanteurs de quelque roman dont il sent qu'il serait le héros si le ciel était juste, va-t-il se retirer de cet océan de bonheur, pour jouir de la supériorité qu'il peut avoir sur un Géronte disant de son fils : « Mais que diable allait-il faire dans cette galère ? »

Que lui fait la folie de cette repartie adressée au Ménechme grondeur :

Que feriez-vous, monsieur, du nez d'un marguiller ?

Il est clair que, pour Alfieri et Jean-Jacques, le comique a toujours été invisible.

Jean-Jacques aurait pu sentir le comique de Shakspeare, qui, ainsi que la musique, commet la fausseté perpétuelle

* Voir toutes les Esthétiques allemandes, et surtout les Mémoires de la margrave de Bareith, bien plus concluants : on verra ce qu'étaient les cours de ce pays en 1740, et si raisonnablement il peut prétendre à la finesse, t. II, p. 10, 12.

** En 1770.

*** Les deux Chambres chassent le comique.

rôle de Philippe II au Philippe II d'Alfieri, on verra une lumière soudaine éclairer les deux nations. L'Italien, par une bizarre manie, se prive d'événements ; mais quels vers frappés à la noire bile de la tyrannie !

FILIPPO

Udisti ?

GOMEZ

Udii.

FILIPPO

Vedesti ?

GOMEZ

Io vidi.

FILIPPO

Oh rabbia !
Dunque il sospetto ?...

de donner un cœur tendre et noble à tous les personnages. Voilà le comique *romantique* de M. Schleghel*.

Il est enfin des gens froids, privés d'imagination, dont l'impuissance se décore du vain nom de raisonnables. Ils sont si malheureux, que, sans avoir de passion ni d'intérêt pour rien, et par la seule morosité de leur nature, la détente du comique ne part qu'avec une extrême difficulté, et ils ont le bon ridicule d'être fiers de leur disgrâce. Tel fut Johnson. Comment voir la délicieuse gaieté de la *Critique du Légataire?*

Cependant la cause des romantiques était si bonne, qu'ils la gagnèrent. Ils furent l'instrument aveugle d'une grande révolution. La véritable connaissance de l'homme ramena la littérature de la *miniature maniérée* d'une passion à la peinture en grand de toutes les passions : ils furent le sabre de Scanderberg ; mais ils n'eurent jamais d'yeux pour voir ce qu'ils frappaient ni ce qu'il fallait mettre à la place.

* Le contraire de Gil Blas.

GOMEZ
...E omai certezza...

FILIPPO
E inulto
Filippo è ancor ?

GOMEZ
Pensa...

FILIPPO
Pensai. — Mi segui.

(Acte II, scène v.)

CHAPITRE XCVII

DU TEMPÉRAMENT MÉLANCOLIQUE

Une taciturnité sombre, une gravité dure et repoussante, les âpres inégalités d'un caractère plein d'aigreur, la *recherche de la solitude*, un regard oblique, le timide embarras d'une âme artificieuse, trahissent, dès la jeunesse, la disposition mélancolique de Louis XI. Tibère et Louis XI ne se distinguent à la guerre que durant l'effervescence de l'âge. Le reste de leur vie se passe en immenses préparatifs militaires qui n'ont jamais d'effet, en négociations remplies d'astuce et de perfidie.

Tous les deux, avant de régner, s'exilent volontairement de la cour, et vont passer plusieurs années dans l'oubli et les langueurs d'une vie privée, l'un dans l'île de Rhodes, l'autre dans une solitude de la Belgique.

L'été de leur vie est dominé par les affaires, à travers lesquelles cependant perce toujours leur noire tristesse.

Vers la fin, quand ils osent de nouveau être eux-mêmes, en proie à de noirs soupçons, aux présages les plus sinistres, à des terreurs sans cesse renaissantes, ils vont cacher l'affreuse image du despotisme puni par lui-même, le roi dans le château de Plessis-les-Tours, l'empereur dans l'île de Caprée. Mais, quoi qu'on en dise, il y a plus de naturel dans les distractions de Tibère ; elles ont au moins l'avantage de nous rappeler de charmantes *spintries*.

CARACTÈRE PHYSIQUE

Si dans le tempérament bilieux si fortement prononcé vous substituez seulement à la vaste capacité de la poitrine un poumon étroit et serré, et que vous supposiez un foie peu volumineux, les résistances deviennent à l'instant *supérieures* aux moyens de les vaincre. La liqueur séminale reste l'unique principe d'activité.

La roideur originelle des solides, qui est fort grande, s'accroît de plus en plus par la langueur de la circulation. Ces gens-là ne sont abordables qu'après les repas. Les extrémités nerveuses ont une sensibilité vive, les muscles sont très vigoureux, la vie s'exerce avec une énergie constante ; mais elle s'exerce avec embarras, avec une

sorte d'hésitation. Il y a de la difficulté dans tous les mouvements, et ils sont accompagnés d'un sentiment de gêne et de malaise. Il manque une chaleur active et pénétrante : le cerveau n'a point ce mouvement et cette *conscience de sa force*, dont l'effet moral est si nécessaire pour venir à bout de tant d'obstacles. Les forces sont très grandes, mais elles sont ignorées. L'humeur séminale tyrannise le mélancolique ; c'est elle qui donne une physionomie nouvelle aux impressions, aux volontés, aux mouvements ; c'est elle qui crée dans le sein de l'organe cérébral ces forces étonnantes employées à poursuivre des fantômes, ou à réduire en système les visions les plus étranges. Vous voyez les solitaires de la Thébaïde, les martyrs, beaucoup d'illustres fous ; vous voyez qu'une partie de la biographie des grands hommes doit être fournie par leur médecin.

CARACTÈRE MORAL

Des impulsions promptes, des démarches directes, trahissent sur-le-champ le bilieux. Des mouvements gênés, des déterminations pleines d'hésitation et de réserve, décèlent le mélancolique. Ses sentiments sont toujours réfléchis, ses volontés

semblent n'aller au but que par des détours. S'il entre dans un salon, il se glissera en rasant les murailles [1]. La chose la plus simple, ces gens-là trouvent le secret de la dire avec une passion sombre et contenue. On rit de trouver l'anxiété d'un désir violent dans la proposition d'aller promener au bois de Boulogne plutôt qu'à Vincennes.

Souvent le but véritable semble totalement oublié. L'impulsion est donnée avec force pour un objet, et le mélancolique marche à un autre ; c'est qu'il se croit faible. Cet être singulier est surtout curieux à observer dans ses amours. L'amour est toujours pour lui une affaire sérieuse.

On parlait beaucoup à Bordeaux, à la fin de 1810, d'un jeune homme de la figure la plus distinguée, qui, par amour, venait de se brûler la cervelle ; il voyait tous les soirs la jeune fille qu'il aimait, mais s'était bien gardé de lui parler de sa passion ; il n'avait d'ailleurs aucun sujet de jalousie. On voit tout cela dans une lettre qu'il écrivit avant de se tuer. La mort lui avait paru moins pénible qu'une déclaration.

1. Voyez la démarche du président de Harlay, dans Saint-Simon. La timidité passionnée est un des indices les plus sûrs du talent des grands artistes. Un être vain, vif, souvent picoté par l'envie, tel que le Français, est le contraire.

On riait dans un événement si peu fait pour inspirer la gaieté, parce que la lettre une fois connue, lorsqu'on en parla à la jeune personne, elle s'écria naïvement : « Hé, mon Dieu ! que ne parlait-il ! Je ne me serais jamais doutée de son amour ; au contraire, s'il y avait une malhonnêteté à faire, elle tombait sur moi de préférence. »

L'espèce de philosophie qui apprend à se tuer pour sortir d'embarras éteint l'esprit de ressource. L'idée de se tuer, étant très simple, se présente d'abord, saisit l'esprit par son apparence de grandeur, empêche de combiner, paralyse toute activité, et donne bien moins d'épouvante que l'incertitude sur les noires circonstances par lesquelles on peut être conduit à mourir. Aussi, au delà du Rhin, les jeunes amants se tuent-ils à tout propos[1]. Cela exige moins d'activité que d'enlever sa maîtresse, la conduire en pays étranger, et la faire vivre par le travail. Si vous connaissez quelque dessin exact du *Parnasse* de Raphaël au Vatican, cherchez la figure d'Ovide. Si l'on n'a rien de mieux, on peut prendre la collection des têtes dessinées par Agricola, et gravées par Ghigi. Ces

1. Voir les journaux allemands. Ces pauvres jeunes gens seront peut-être un peu retenus par la réflexion suivante : Dans les arts, comme dans la société, rien de moins touchant que le suicide. Avec quoi sympathiser ? Au contraire, si le malheur a fait écrire de grandes choses, on sympathise.

têtes, gravées sur un fond blanc, sont fort intelligibles.

Vous verrez bien nettement dans les beaux yeux d'Ovide que la beauté s'oppose à l'expression du malheur. Du reste, cette tête montre assez bien le caractère du mélancolique ; elle en a les deux traits principaux, l'avancement de la mâchoire inférieure, et l'extrême minceur de la lèvre supérieure, qui est la marque de la timidité.

Le philosophe reconnaît le tendre amour dans l'austérité d'une morale excessive, dans les extases de la religion, dans ces maladies extraordinaires qui jadis faisaient de certains individus des prophètes ou des pythonisses. Il le reconnaît dans cette manie de décider, et dans cette horreur pour le doute, si naturelle aux jeunes gens ; ce tempérament mélancolique, malgré son caractère chagrin, son commerce difficile, ses extases et ses chimères, est pourtant aimable aux yeux de l'homme qui a vécu. Il aime à serrer la main à un parent de la plupart des grands hommes.

CHAPITRE XCVIII

TEMPÉRAMENTS ATHLÉTIQUE ET NERVEUX

Voyons enfin la prépondérance du système sensitif sur le système moteur, et du système moteur sur le système sensitif. Voltaire, dans un petit corps chétif, avait cet esprit brillant qui est le représentant du dix-huitième siècle. Il sera aussi pour nous le représentant du tempérament nerveux.

Il est impossible de trouver un exemple aussi célèbre pour le tempérament athlétique, dont le propre, depuis qu'il n'y a plus de jeux olympiques, est d'empêcher la célébrité.

TEMPÉRAMENT NERVEUX

Quoi qu'en dise le docteur Gall, il n'est rien moins que prouvé que la force de

l'esprit soit toujours en raison de la masse du cerveau[1].

Ici il se présente deux branches :

Ou le despotisme du cerveau agit sur des muscles faibles,

Ou il exerce son empire sur des muscles originairement vigoureux.

[1]. On trouve ensemble les plus belles formes de la tête et le discernement le plus borné, ou même la folie la plus complète. Par malheur pour la peinture, l'on voit, au contraire, des têtes qui s'éloignent ridiculement des belles formes de l'Apollon, donner des idées où il est impossible de ne pas reconnaître du talent et même du génie*. C'est aux médecins idéologues et, par conséquent, véritables admirateurs d'Hippocrate et de sa manière sévère, de ne chercher la science que dans l'examen des faits, qu'il faut demander justice de tous ces jugements téméraires sur lesquels Paris voit bâtir tous les vingt ans, quelque science nouvelle. *Facta, facta, nihil præter facta*, sera un jour l'épigraphe de tout ce qu'on écrira sur l'homme**. Mais Buffon répondrait fort bien que le style est tout l'homme, que les faits se prêtent plus difficilement à l'éloquence qu'une théorie vague dont on modifie les circonstances suivant les besoins de la phrase ; et qu'est-ce qu'une circonstance de plus ou de moins ? dit si bien mademoiselle Mars (dans les *Fausses Confidences*).

Voilà une des plus terribles limites qui bornent la peinture. La possibilité du divorce entre le bon et le beau, l'impossibilité *di voltar il foglio*, comme dit Alfieri, l'absence du mouvement, mettent, pour les personnes très sensibles, la peinture après la musique. L'une est une maîtresse, l'autre n'est qu'un ami ; mais heureux l'homme qui a une maîtresse et un ami.

* Pinel, Manie, 114. Crichton, M. Gall est un homme d'infiniment d'esprit qui ajoute le roman à l'histoire.

** On jugera de tous ces poëmes en langue algébrique, qu'en Allemagne un pédantisme sentimental décore du nom de systèmes de philosophie, par un mot : ils ne s'accordent qu'en un point : le profond mépris pour l'*empirisme*. Or, l'empirisme n'est autre chose que l'expérience.

ESPRIT OU FAIBLESSE, OU LA FEMME

Cette combinaison amène des impulsions multipliées qui se succèdent sans relâche en se détruisant tour à tour.

> Le moindre vent qui d'aventure
> Vient rider la face des eaux...
> <p align="right">La Fontaine.</p>

est un enblème de cette manière d'être mobile qui prête tant de séduction aux femmes vaporeuses ; il ne leur manque que des malheurs pour n'être plus malheureuses. Nous le vîmes dans l'émigration.

Il serait indiscret de citer nos aimables voyageuses. Je vais parler des saintes.

Sainte Catherine de Gênes, nous dit-on, était tellement absorbée par la vivacité de l'amour qu'elle portait à Dieu, qu'elle se trouvait hors d'état de travailler, de marcher, et même quelquefois de parler ; elle n'interrompait un silence expressif que pour s'écrier en soupirant que tous les hommes se précipiteraient à l'envi dans la mer, si la mer était l'amour de Jésus. Entraînée par cette douce erreur, elle allait souvent dans le jardin du monastère conter son bonheur aux arbres et aux fleurs. D'autres fois elle tombait à terre

sous les arcades du cloître en s'écriant : « Amour, amour, je n'en puis plus ! »

L'excès de sa passion lui fit oublier le soin de se nourrir. Peu à peu elle fut hors d'état d'avaler même une goutte d'eau ; une chaleur que rien ne pouvait éteindre lui ôtait le sommeil, et l'on peut dire d'elle, sans exagération poétique, qu'elle fut consumée par le feu de l'amour ; elle cessa de parler, peu après de voir, et enfin s'éteignit au sein du plus parfait bonheur. C'est l'amour dégagé des contrariétés qui l'empoisonnent, et de la satiété qui l'éteint.

Anne de Garcias, qui a fondé plusieurs couvents en France, sainte Thérèse de Jésus, autre Espagnole, moururent aussi de cette mort charmante.

Armelle, Française, fut dans sa première jeunesse d'une complexion très sensible, et même un peu plus portée qu'il ne faut aux erreurs de l'amour terrestre. Sa maîtresse lui conseillait, car elle était simple femme de chambre, de se livrer à des travaux pénibles ; mais ces travaux, que le vulgaire regarde comme simplement fatigants, sont horribles pour les âmes tendres, qu'ils privent de leurs douces rêveries. L'auteur de la vie d'Armelle entre ici dans de grands détails. Il raconte qu'avant que son cœur fût enflammé de l'amour

de Dieu, il brûlait d'une flamme infernale ; que toute son âme était pleine de pensées obscènes et brutales ; que les démons présentaient sans cesse à son imagination des images lascives ; et, ajoute-t-il en soupirant, les démons obtenaient une victoire aussi complète qu'ils pouvaient la désirer.

Elle se convertit. Le nom seul de l'objet aimé changea ; elle s'écriait, dans les mêmes transports, qu'elle ne pouvait vivre un instant loin des embrassements de son divin époux. Je ne puis plus parler, disait-elle, l'amour me subjugue de toutes parts.

Une fois, il lui sembla que, pour donner à son bien-aimé une preuve de sa passion, elle se précipitait dans une fournaise ardente, auprès de laquelle les feux de la terre ne sont que glace. Ces illusions la laissaient plongée dans un évanouissement profond. Je vois bien que l'amour détruit ma vie, disait-elle souvent avec une joie vive et tendre.

Subjuguée par la douce force de cet amour, enivrée et comme plongée dans un abîme immense, elle veillait les nuits entières, attendant les baisers tendres que son céleste amant venait lui donner dans le fond le plus intime de son cœur. Enfin elle crut avoir entièrement perdu son être dans les bras de son amant, et ne plus

faire qu'un avec lui. Cette heureuse erreur fut suivie de la réalité, car peu après, elle quitta cette vallée de larmes pour voler dans le sein de son Créateur.

Une fois en sa vie, Sainte Catherine de Sienne fit l'expérience de mourir. Son esprit monta dans les cieux, et trouva dans les bras de son céleste époux les plaisirs les plus ravissants. Après quatre heures de cet avant-goût du ciel, son âme revint sur la terre. On dit que ce genre d'évanouissement se retrouve bien encore ; mais, dans ce siècle malheureux, le séjour au ciel ne dure qu'un instant.

Je trouve que les saintes du nord avaient le sang-froid nécessaire pour faire de l'esprit. Sainte Gertrude de Saxe, issue de la noble famille des comtes de Hakeborn, s'écriait dans ses froides extases :

« O maître au-dessus de tous les maîtres ! Dans cette pharmacie des aromes de la divinité, je veux me rassasier à tel point, je veux si fort me désaltérer dans cet aimable cabaret de l'amour divin, que je ne puisse plus remuer le pied. »

Revenons dans le midi, où nous trouverons *Marie de l'Incarnation* avec des figures plus élégantes.

« Mon amant est un onguent étendu. Remplie de sa céleste douceur, je veux m'anéantir dans ses chastes embrassements.

Mon âme sent continuellement ce charmant moteur qui, avec le plus aimable des feux, l'enflamme tout entière, la consume, et cependant lui fait entonner un chant nuptial éternel. »

Elle ajoute : « La force de l'esprit arrêta les jouissances de mon âme. Ces plaisirs voulaient se répandre au dehors, et dans la partie inférieure ; mais l'esprit renvoya tout en arrière, et confina les jouissances dans la partie supérieure. »

Tel est l'empire du cerveau avec des muscles faibles.

TEMPÉRAMENT NERVEUX, DEUXIÈME VARIÉTÉ

Chez les hommes tels que Voltaire, Frédéric II, le cardinal de Brienne, etc., l'action musculaire est plus faible, les fonctions qui demandent un grand concours de mouvements languissent. En même temps, les impressions se multiplient, l'attention devient plus forte, toutes les opérations qui dépendent directement du cerveau, ou qui supposent une vive sympathie du cerveau avec quelque autre organe, prennent une grande énergie.

Mais, au milieu des succès si flatteurs de l'esprit, la vie ne se répand plus avec égalité dans les diverses parties de cette

machine périssable par laquelle nous sentons.

Elle se concentre dans quelques points plus sensibles. Paraissent alors des maladies qui, non seulement achèvent d'altérer les organes affaiblis, mais dénaturent la sensibilité elle-même.

Voyez la mort de Mozart.

Le tempérament nerveux se développe quelquefois tout à coup chez de petits vieillards français, maigres, vifs, alertes, qui entreprennent sans difficulté les tâches les plus difficiles,

> Et répondent à tout, sans se douter de rien.
> VOLTAIRE.

C'est avant la révolution que j'ai vu le plus d'exemples de ce genre de folie, très nuisible dans les affaires ; mais, du reste, assez gai. Ces gens-là donnent fort bien à dîner ; et j'aimais fort à me trouver chez eux à la veille de quelque grand danger [1].

[1]. Malgré le poids des ans, leur activité est toute corporelle. L'on raconte à Dublin l'histoire d'un homme si mobile, qu'il se sentait forcé de répéter tous les mouvements et toutes les attitudes dont le hasard le rendait témoin ; si on l'empêchait d'obéir à cette impulsion, en saisissant ses membres, il éprouvait une angoisse insupportable.

C'est le défaut des singes, qu'un régime suivi pourrait peut-être guérir. L'homme agissant *au hasard* a fait du même animal l'énorme chien de basse-cour et le petit carlin. Il faudrait un prince qui eût pour l'histoire naturelle la passion

Grimm, en parlant de l'abbé de Voisenon (1763, 300), « C'est un fait, dit-il, qu'un jour à la campagne, se trouvant à l'article de la mort, ses domestiques l'abandonnèrent pour aller chercher les sacrements à la paroisse. Dans l'intervalle, le mourant se trouve mieux, se lève, prend une redingote et son fusil, et sort par une porte du parc. Chemin faisant, il rencontre le prêtre qui lui porte le viatique, avec la procession ; il se met à genoux comme les autres passants, et poursuit son chemin. Le bon Dieu arrive chez lui avec les prêtres et ses domestiques. On cherche partout le mourant, qu'on aperçoit enfin sur un coteau voisin tirant des perdrix. »

LE TEMPÉRAMENT ATHLÉTIQUE

Je prie qu'on se rappelle l'image des hommes les plus forts qu'on ait connus. Cette force n'était-elle pas accompagnée d'une désespérante lenteur dans les impressions morales ? Etait-ce de ces grands

que Henri de Portugal avait pour les découvertes maritimes ; encore n'obtiendrait-on des succès dans ce genre de recherches, comme dans les recherches historiques, qu'en les confiant à des ordres monastiques.

corps qu'il fallait attendre les grandes actions [1] ?

Chez les anciens même, si grands admirateurs de la force, et à si juste titre, Hercule, le prototype des athlètes, était plus fameux par son courage que par son esprit. Les poètes comiques, toujours insolents, s'étaient même permis de prêter à ce dieu ce qu'on appelle vulgairement des balourdises. Ce qu'il y a peut-être de plus triste et de plus sot sur la terre, c'est un athlète malade.

1. Les peintres d'Italie, le Guerchin, par exemple, n'ayant pas fait cette observation, ont donné avant tout de la force à leurs saints, et souvent n'en ont fait que des portefaix tristes. Voir le superbe *Saint-Pierre* du Guerchin*. La sculpture, cherchant la force, côtoie sans cesse ce défaut. Rien n'est plus voisin du caractère de Claude que celui de Titus.

* Ancien Musée Napoléon, n° 974.

CHAPITRE XCIX

SUITE DE L'ATHLÉTIQUE ET DU NERVEUX

CES deux derniers tempéraments sont, dans la vie réelle, une des grandes sources de contrastes et de comique.

Rien ne semble plus ridicule au capitaine de grenadiers de la vieille garde que l'homme de lettres contemplatif qu'il rencontre revenant de l'Institut avec sa broderie verte. Un de ses étonnements est qu'un tel homme ait la croix.

Rien ne paraît plus plat à l'homme qui pense et qui a entendu siffler quelques balles dans sa jeunesse, que la vie de café, et cette vanterie perpétuelle et grossière, connue parmi nos braves sous le nom de *blague :* est-ce donc, se dit-il, une chose si miraculeuse que d'aller au feu huit ou dix fois par an ? Il est donc bien pénible cet effort, puisque l'on a besoin, pour s'en payer, d'une insolence de tous les moments?

L'horreur du militaire pour tout ce qui pense ou qui en fait semblant est si forte, qu'à l'armée ils l'ont portée jusque sur les

gens qui les font vivre. A la parade du Kremlin, j'ai vu Napoléon maltraiter fort un pauvre diable d'intendant qui demandait une escorte pour faire moudre à des moulins, à quelques verstes de Moscou, le blé appartenant à sa garde.

C'est par la même disposition que ce général, à son retour à Paris, accusa publiquement l'idéologie [1] des déraisons de sa campagne.

La première des vérités morales, c'est qu'il est hors de la nature de l'homme de supporter les gens qui ont un mérite absolument différent du sien, dans un genre dont il ne lui reste pas la ressource de contester l'utilité.

Mon opinion particulière, c'est que l'officier français de 1811 était supérieur à tout ce qui a jamais existé parmi les modernes.

Ces braves chefs de bataillon, avec leurs grosses mines, leurs trente-six ans, leurs j'*élions* et j'*allions* à chaque mot, et leurs vingt campagnes, auraient battu en un clin d'œil l'armée du maréchal de Saxe, ou celle du grand Frédéric [2]. Ils savaient faire, et non pas dire ; ce qui n'empêche

1. Réponse au sénat. (*Moniteur*, décembre 1812).
2. La lutte de la vertu naissante contre l'*honneur*. Si l'on a eu des Moreau et des Pichegru sans noblesse, pourquoi dois-je souffrir le chagrin de voir ma voiture sans armes ? Voir la guerre de l'ancien régime dans Bézenval, *Bataille de Fillinghausen*, tome I, page 100.

pas que Cabanis n'eût tracé d'avance leur portrait :

« Il en est de la force physique comme de la force morale ; moins l'une et l'autre éprouvent de résistance de la part des objets, moins elles nous apprennent à les connaître. L'homme n'a presque toujours que des idées fausses de ceux sur lesquels il agit avec une puissance non contestée. De là l'ignorance profonde et presque incroyable du cœur humain où l'on surprend les rois, même ceux qui ont de l'esprit ; et la nécessité, pour les souverains de la vieille Europe, d'épouser leurs sujettes, s'ils veulent sauver leur race de l'imbécillité complète.

« L'habitude de tout emporter de haute lutte, le besoin grossier d'exercer tous les jours des facultés mécaniques[1], nous rend plus capables d'attaquer que d'observer, de bouleverser avec violence que d'asservir peu à peu. Penser est un supplice. Entraîné dans une action violente et continuelle, qui presque toujours devance la réflexion et la rend impossible, l'homme obéit à des impulsions qui semblent quelquefois dépourvues même des lumières de l'ins-

1. Les après-déjeuners des commandants de place sont ce qui a le plus fait haïr les Français en Allemagne ; la vile grossièreté de beaucoup de ces agents a donné bien des affiliés à la société de la vertu. (Note de sir W. E.)

tinct. Ce mouvement excessif, qui seul peut faire sentir l'existence à l'athlète, lui devient de plus en plus nécessaire, comme l'abus des liqueurs fortes à l'homme du peuple[1]. »

Il faut absolument que l'homme sente pour vivre. Mozart ne sent qu'à son piano, l'athlète que lorsqu'il est à cheval. Hors de là sa vie est languissante, incertaine, effacée. En Angleterre, ces gens-là ont un nom et un costume ; leur signe de reconnaissance est une cravate de couleur.

[1]. Les voleurs à Botany-Bay. La mort la plus certaine ne peut vaincre l'habitude. En Piémont, le Code pénal français a fait périr en vain des centaines d'assassins ; ils dansaient sur l'échafaud. A Ivrée, pour demander si une fête de village a été gaie, on dit : « Combien y a-t-il eu de coups de couteau (coltellate.) ? » (Note de sir W. E.)

CHAPITRE C

INFLUENCE DES CLIMATS

Les climats, à la longue, font naître les tempéraments. Le tempérament bilieux peut être acquis chez le matelot hollandais qui s'établit à Naples. Mais, chez son fils ou son petit-fils, il sera naturel.

La douceur de l'air, la légèreté des eaux, la constance de la température, un ciel serein, peuplent un pays de sanguins. On voit combien il est ridicule de parler de la gaieté française sous les brouillards de Picardie, ou au milieu des tristes craies de la Champagne.

Des changements brusques dans l'état de l'air, une chaleur vive, une grande diversité dans le caractère des objets environnants, forment le tempérament bilieux.

Le mélancolique paraît propre à des pays chauds, mais où les alternatives de température sont habituelles, dont l'air est chargé d'exhalaisons, et les eaux dures et crues [1].

[1]. Saturées de sels peu solubles, ou de principes terreux.

Une température douce, avec toutes les autres circonstances heureuses, mais agitée par des variations fréquentes, rend commune dans un pays cette combinaison de tempéraments qu'on peut désigner par le nom de *sanguin-bilieux.* C'est celui des habitants de la France, et je crois que ce n'est pas par vanité française que ce tempérament me semble le plus heureux. L'*envie* me paraît être le plus grand obstacle au bonheur des Français[1], et, s'ils ont assez de fermeté pour défendre leur constitution de 1814, cette triste passion ne naîtra plus chez nos enfants.

Le bilieux-mélancolique, variété si commune en Espagne, en Portugal, au Japon, me semble, au contraire, le tempérament du malheur sous toutes ses formes.

INFLUENCE DU RÉGIME

Dans le cas où la législation semble démentir le climat, il faut examiner d'abord si cette législation n'entraîne pas quelque changement de régime. L'usage du vin met une grande différence entre l'immobile Osmanli et le Grec volage, entre le

1. Je me garderai bien d'ajouter l'*hypocrisie.* Voyez la *douceur* des défenseurs de la religion appelés aux discussions politiques, et la *loyauté* des chevaliers français.

respectueux Allemand et l'Anglais hardi. Le *porter* est une toute autre liqueur que la bière allemande, et l'usage du vin de Porto, chargé d'eau-de-vie, est aussi commun chez l'ouvrier de Birmingham que celui d'une petite bière aquatique chez le pauvre Allemand de Ratisbonne [1].

Le seul usage de l'opium sépare à jamais l'Orient de l'Europe.

L'habitude du vin, joint à des aliments nourrissants et légers, rapproche à la longue du tempérament sanguin. Les aliments grossiers, mais nourrissants, tendent à faire prédominer les forces musculaires.

On sait que Voltaire prenait douze ou quinze tasses de café par jour. L'usage de ce genre de boissons stimulantes, combiné avec celui des aromates si chéris de Frédéric II [2], fait prédominer les forces sensitives.

L'abus des liqueurs fortes et des épiceries pousse le tempérament vers le bilieux.

L'apparition du mélancolique est puis-

1. Observé le 13 octobre 1795, chez Kughenreuter, le fameux faiseur de pistolets.
2. Thiébault. Il faisait maison nette*.

* Cette note est éclairée par un passage de la *Vie de Rossini*, rappelé à propos par M. Paul Arbelet : « Le grand Frédéric... avait un tel goût pour la cuisine fortement assaisonnée et les épices, que l'honneur de dîner à la table du roi était devenu une corvée pour les jeunes officiers français.. » N. D. L. E.

samment favorisée par l'emploi journalier d'aliments de difficile digestion, et par les habitudes qui excitent vicieusement la sensibilité.

La principale différence du Français et de l'Anglais, c'est que l'un vit de pain, et l'autre n'en mange pas. Les travaux violents rapprochent du tempérament athlétique, tandis que les occupations sédentaires donnent de la finesse. Les bûcherons, les portefaix, les ouvriers des ports, sont moins sensibles et plus vigoureux ; les tailleurs, les brodeurs, les ouvriers des villes, plus faibles et plus susceptibles d'impressions morales [1].

Les hommes de guerre, les ardents chasseurs, ont les habitudes du bilieux. L'action suit rapidement la parole, et ils aiment à agir. Les artistes, les gens de lettres, les savants, remettent sans cesse la moindre démarche, sont presque toujours affectés de quelque engorgement hypocondriaque, et ont les apparences du mélancolique [2].

1. Georges Le Roi observe que, quoique le chien n'arrête point naturellement, les excellentes chiennes d'arrêt font des petits qui très souvent *arrêtent*, sans leçon préalable, la première fois qu'on les met en présence du gibier.

Pour qui a des yeux, toute l'histoire naturelle est dans l'histoire des diverses races de chiens.

2. Le mélancolique paraît bilieux dans ses écrits, où l'activité constante ne peut pas se voir.

Le froid excessif fait que l'on mange et que l'on court beaucoup plus à Pétersbourg qu'à Naples. Le prince russe lui-même, dans son palais de la Néva, sans cesse distrait par des mouvements ou des besoins corporels, n'a que des instants à donner à la pensée. L'homme du midi vit de peu, et dans un pays abondant ; l'homme du nord consomme beaucoup dans un pays stérile : l'un cherche le repos comme l'autre le mouvement. L'homme du midi, dans son inaction musculaire, se trouve incessamment ramené à la méditation. Une piqûre d'épingle est, pour lui, plus cruelle qu'un coup de sabre pour l'autre[1]. L'expression dans les arts devait donc naître au midi.

L'antipathie de la force pour l'esprit me fournit une critique sur Raphaël. Je préfère de beaucoup aux siens les *Saint-Jean* de Léonard. Raphaël triomphe dans les têtes d'apôtres ; c'est le sentiment des amateurs les plus délicats, je le sais ; mais, suivant moi, ils montrent trop de force pour annoncer beaucoup d'esprit. Je n'ai jamais trouvé chez eux l'œil du grand Frédéric.

1. De là l'énergie religieuse et l'amour. La nature a donné la force au nord, et l'esprit au midi ; et cependant, grâce au génie de Catherine et d'Alexandre,

C'est du nord maintenant que nous vient la lumière.
VOLTAIRE.

Les apôtres du Guide, toujours sanguins et élégants, n'ont pas la profondeur et l'énergie de pensée qui sont ici de costume [1].

Les plus grands peintres sont pleins de ces fautes-là ; Cervantes et Shakspeare sont les seuls grands artistes du seizième siècle qui me paraissent avoir songé aux tempéraments [2]. Quant à nous, la noblesse du vers alexandrin met nos poètes bien au-dessus de pareilles minuties, c'est dans Cicéron et Virgile qu'ils étudient le cœur humain. Les champs de bataille et les hôpitaux leur semblent anti-poétiques. Aussi dans leurs ouvrages :

> On trouve telle rime.
> PIRON (*Métromanie*).

[1]. Ancien Musée Napoléon, n° 993.
[2]. On sait qu'il est rare de rencontrer des cercles parfaits ; cependant, l'on étudie les propriétés du cercle. Pour les tempéraments, on peut chercher des exemples dans l'histoire ; mais elle manque toujours de détails pour les faits que, du temps de l'historien, l'on n'apercevait pas dans la nature. Il est probable, par exemple, que César n'était pas flegmatique, que Frédéric II n'était pas mélancolique, que François Ier était sanguin, et qu'un grand général, qui aurait fait tant de bien, et qui a fait tant de mal à la France, était bilieux.

Peut-être, dans quelques siècles, l'*hygiène* considérera-t-elle l'espèce humaine comme un individu dont l'éducation physique lui est confiée[*]. Peut-être qu'après avoir pris tant de peine, pour avoir des haras, d'excellents chevaux et de bons chiens de chasse, nous chercherons un jour à créer des Français sains et heureux : c'est ce qu'on nie dans les journaux, et qui doit nous être assez indifférent. L'essentiel, pendant que nous y sommes, est de fuir les sots et de nous maintenir en joie.

[*] Jérémie Bentham et Dumont, Panoptique, Darwin, Odier.

CHAPITRE CI

COMMENT L'EMPORTER SUR RAPHAEL ?

Dans les scènes touchantes produites par les passions, le grand peintre des temps modernes, si jamais il paraît, donnera à chacun de ses personnages la beauté idéale tirée du tempérament fait pour sentir le plus vivement l'effet de cette passion.

Werther ne sera pas indifféremment sanguin ou mélancolique ; Lovelace, flegmatique ou bilieux. Le bon curé Primerose, l'aimable Cassio, n'auront pas le tempérament bilieux, mais le juif Shylock, mais le sombre Iago, mais lady Macbeth, mais Richard III. L'aimable et pure Imogène sera un peu flegmatique [1].

[1]. A propos d'Imogène, je cède à la tentation de transcrire la note que je trouve sur mon Shakspeare. J'eus le plaisir dernièrement, d'assister à la séance d'Athénée*, où M. Jay a fait comparaître ce pauvre Shakspeare, et, dûment interrogé et morigéné, l'a condamné tout d'une voix à n'être jamais qu'*un barbare fait pour plaire à des fous.*

Plus loin, un autre professeur, encore plus grave, fait

* Novembre 1814.

D'après ses premières observations, l'artiste a fait l'Apollon du Belvédère. Mais se comparaître devant sa chaire Raynal ou Helvétius, et établit avec eux un petit dialogue pour leur prêter un drôle de style, et leur dire de bonnes vérités : cela s'appelle être un Père de l'Eglise.

Le barbare Shakspeare aurait tiré un bon parti de ces dialogues. Quoi qu'il en soit, un jeune peintre et moi, nous le lisions à Rome en 1802 ; nous écrivîmes à la fin du volume, et sans style, comme on va voir :

« Nous venons, Seyssins et moi, de lire *Cymbeline* à la villa Aldobrandini ; nous avons eu, en beaucoup d'endroits, un plaisir pur, tendre et avoué par la raison. Il y a plusieurs parties (petit discours d'un personnage) qui nous semblent les fruits du plus grand génie dramatique que nous connaissions ; telle est : « *Infidèle à sa couche!* » Toute la scène où se trouvent ces paroles d'Imogène nous paraît exquise pour la pureté, la simplicité et la vérité. Si on y ajoute le charme de la position de cette pauvre Imogène, abandonnée, sans appui, sans autre espérance que celle de Posthumus fidèle, espérance qui est détruite en ce même moment, on trouvera qu'il est difficile de faire une scène plus touchante.

« Il y a très peu de détails dans la pièce qui ne nous paraissent vrais. Chaque scène prise en particulier nous semble une fidèle représentation de la nature ; mais toutes les scènes ne sont pas également intéressantes, ou plutôt leur intérêt n'émane pas directement du sujet principal ; car il est difficile, en lisant une scène vraie, de ne pas s'y intéresser ; seulement il faut faire l'effort de se prêter à la scène. C'est cet effort qui paraît au soussigné le grand défaut de la contexture des pièces de Shakspeare ; mais ce défaut est bien racheté par la grande étendue d'idées, l'immense variété de sensations, de tons, de styles, dont on jouit à la lecture de ce grand poète.

« Le caractère d'Imogène, le premier de la pièce, nous a fait l'impression du *tendre gracieux*, du mélancolique doux. Imogène est une amante pure, d'un esprit borné, mais juste, sans enthousiasme et sans chaleur, ne concevant que son amour, capable de mourir pour son amant, capable aussi de lui survivre, se bornant, après sa mort, à le regretter, à parler de lui et à pleurer.

« Du reste, ce caractère que nous venons de tracer se devine par le style d'Imogène, par son genre d'affliction, par ses réponses douces et sa résignation, mais ne paraît pas tout à

réduira-t-il à donner froidement des copies de l'Apollon toutes les fois qu'il voudra fait fini par le poète : il n'a pas tiré parti de toutes les circonstances dans lesquelles il place Imogène. Lorsqu'elle voit le cadavre de Cloten, qu'elle prend pour Posthumus, sa douleur n'est pas profonde ; elle parle, tandis qu'elle est restée muette aux accusations de Posthumus que lui a montrées Pisanio ; elle prend le singulier parti de se mettre au service de Lucius ; elle conserve assez de présence d'esprit pour mentir sans raison. Shakspeare aurait pu motiver ce parti de suivre Lucius, en lui faisant craindre de rencontrer Cloten à la cour, et de le voir se réjouir insolemment de la mort de son époux.

« Il n'en est pas moins vrai que nous ne connaissons pas de *jeune première* dans nos poètes qui ait autant de grâce, qui soit aussi vraie, qu'Imogène, et, j'ose dire, dont on puisse aussi bien calquer le caractère et arrêter la physionomie.

« Rien de plus naturel que la scène de Jachimo et d'Imogène ; rien de gigantesque, rien de superflu ; tout se passe, ce nous semble, exactement comme dans une conversation intéressante, entre des personnages passionnés qui ne se croient pas contemplés du public. Imogène ne déclame point contre la perfidie humaine ; elle s'écrie : *Hors d'ici;* — « *holà, Pisanio!* » et regarde Jachimo avec mépris.

« Les caractères du vieux bavard ampoulé monarchique, Bellarius, et des deux frères (caractères purs et jeunes) parfaitement dessinés ; sérénité charmante et noble de celui qui apporte la tête de Cloten ; caractère de Jachimo plein d'esprit. Le mot qu'il prête à Imogène en donnant le bracelet: « *Il me fut cher autrefois,* » annonce même plus que de l'esprit. — De Posthumus, presque entièrement dessiné par ce qu'on dit de lui (noble et froid), et qui paraît l'homme fait pour enflammer Imogène. — De Cloten excellente peinture d'un brutal insolent et qui se sent soutenu (le caractère le plus hardi et le plus original de la pièce).

« Tous ces caractères, disons-nous, pourraient être plus approfondis. On conçoit, par exemple, que Cloten puisse être mis dans des positions qui le développent encore davantage.

« L'intérêt, qui n'est jamais très vif dans le courant de la pièce, se soutient toujours : c'est un beau tableau dans le genre doux et noble.

« Tous les autres caractères sont pleins de vérité. L'Augure, par exemple, le plus court de tous, a un trait de coquinerie de prêtre qui est charmant : c'est la seconde explication du songe, contraire à la première.

présenter un dieu jeune et beau ? Non, il mettra un rapport entre l'action et le genre de beauté : Apollon, délivrant la terre du serpent Python, sera plus fort ; Apollon, cherchant à plaire à Daphné, aura des traits plus délicats.

« Le dialogue nous semble une voûte dont on ne peut rien ôter sans nuire à sa solidité.

« Le dénoûment est exécuté par un très grand artiste. L'apparition de Posthumus est très belle ; mais l'extrême longueur de la scène, et le récit de choses que le spectateur a vues se passer sous ses yeux, tuent l'émotion.

« Ce qui produit en nous la sensation de *grâce pure* dans Imogène, c'est qu'elle se plaint sans accuser personne.

« Johnson, vol. VIII, p. 473, dit : « This play has many « just sentiments, some natural dialogues, and some plea-« sing scenes, but they are obtained at the expence of much « incongruity. To remark the folly of the fiction, the absurdity « of the conduct, the confusion of the names, and manners of « different times, and the impossibility of the events in any « system of life, were waste criticism upon unresisting imbe-« cility, upon faults too evident for detection, and too gross « for aggravation. »

« Johnson nous paraît avoir eu trop de science, et pas assez de sentiment ; il s'est laissé choquer par *Jachimo* mis à côté de *Lucius*, et parlant d'un Français, fautes que le premier homme médiocre corrigerait en une heure d'attention.

« Les La Harpe auraient bien de la peine à nous empêcher de croire que, pour peindre un caractère d'une manière qui plaise pendant plusieurs siècles, il faut qu'il y ait beaucoup d'incidents qui prouvent le caractère, et beaucoup de naturel dans la manière d'exposer ces incidents. »

CHAPITRE CII

L'INTÉRÊT ET LA SYMPATHIE

Quant aux figures de simples mortels, véritables objets de la peinture, comme les dieux de la sculpture, l'artiste remarque que le caractère d'un homme, c'est sa manière habituelle de chercher le bonheur. Mais les passions altèrent les habitudes morales et leur expression physique. Une passion est un nouveau but dans la vie, une nouvelle manière d'aller à la félicité qui fait oublier toutes les autres, qui fait oublier l'habitude. Jusqu'à quel point l'artiste doit-il altérer la beauté ou l'expression du caractère souverainement utile pour représenter la passion ? Jusqu'à quel point l'homme peut-il oublier son intérêt direct pour se livrer aux charmes de la sympathie ? Question à faire aux Raphaël, aux Poussin, aux Dominiquin ; car on n'y peut répondre qu'en prenant les pinceaux. Le discours

ordinaire tombe ici dans le *vague*, cruel défaut de tout ce qu'on écrit sur les arts [1].

[1] Le pouvoir de la sympathie augmente de siècle en siècle, avec la civilisation, avec l'ennui. Le danger était trop fort dans la retraite de Russie pour avoir pitié de personne.

CHAPITRE CIII

DE LA MUSIQUE

Dans une autre manière de toucher les cœurs, Cimarosa et Pergolèse ont fait des airs d'une beauté ravissante. Mozart a vu que les beaux airs n'étaient beaux que parce qu'ils portaient en eux l'expression du bonheur et de la force ; et, pour représenter les passions mélancoliques, il a négligé la beauté des chants.

CHAPITRE CIV

LEQUEL A RAISON ?

Dans les jours heureux, vous préférerez hautement Cimarosa. Dans ces moments de mélancolie rêveuse et pleine de charmes, que vous rencontriez, à la fin de l'automne, dans le voisinage du château antique, sous ces hautes allées de sycomores, où le silence universel n'était troublé de temps en temps que par le bruit de quelques feuilles qui tombent, c'est le génie de Mozart que vous aimiez à rencontrer. C'est un de ses airs que vous vouliez entendre répéter dans la forêt par le cor lointain.

Ses douces pensées et sa joie timide sont d'accord avec ces derniers beaux jours où une vapeur légère semble voiler les beautés de la nature pour les rendre plus touchantes, et où même, quand le soleil paraît dans sa splendeur, l'on sent qu'il nous quitte. En rentrant au château, c'est devant une *Madone* de Raphaël que vous vous arrêtiez, plutôt que devant la tête superbe de l'*Apollon*.

Une fois que les grands artistes sont parvenus à cette hauteur, qui osera se présenter pour décider ? Ce serait préférer un amour de la veille à un amour du lendemain, et les cœurs passionnés savent trop bien que l'amour pur ne laisse pas de souvenirs.

Quand ce souffle divin nous a abandonnés à notre médiocrité naturelle, nous ne pouvons le juger que par ses effets, et l'admiration n'a point de traces.

La règle générale dit bien qu'on juge du degré d'une passion par la force de celle qu'on lui sacrifie ; mais, dans ce problème, tout est variable, même le moins variable des attachements de l'homme, l'amour de la vie.

Qui se présentera pour décider entre le *Pâris* de Canova et le *Moïse* de Michel-Ange, si l'admiration ne laisse pas de souvenirs, si nul cœur d'homme ne peut sentir en un même jour le charme de ces ouvrages divins ?

CHAPITRE CV

DE L'ADMIRATION

Celui qui écrit cette histoire ne déclarera point son opinion, qui n'est probablement que l'expression du tempérament que le hasard lui a donné. Le sanguin et le mélancolique préféreront peut-être le *Pâris*. Le bilieux sera ravi de l'expression terrible du *Moïse*, et le flegmatique trouvera que cela le remue un peu.

CHAPITRE CVI

L'ON SAIT TOUJOURS CE QU'IL EST RIDICULE DE
NE PAS SAVOIR

Quel intérêt ceci peut-il avoir pour un aveugle-né ? à peu près autant que pour la plupart des lecteurs. On arrive au Musée avec des femmes, et, en entrant dans la salle de l'*Apollon*, on cherche quelque chose de joli ; ou l'on est avec un ami, et l'on veut se rappeler quelque chose de pensé, quelque phrase savante de Winckelmann. Le provincial même se croit obligé d'admirer tout haut, et cite le voyage de Dupaty. Personne n'est là pour voir. Même, parmi les vrais fidèles, quel est l'homme qui a la modestie d'aller les yeux baissés, et, en comptant les feuilles du parquet, jusqu'au tableau qu'il veut sentir ? Il vaudrait bien mieux invoquer l'ombre de Lichtemberg[1] et lui demander un mot spirituel pour chaque tableau. Quel

1. C'est l'esprit de Chamfort qui est entré dans un professeur allemand, et qui a commenté le divin Hogarth.

intérêt puis-je prendre aux discussion si vives sur le mérite des deux prétendants qui se disputent l'empire de la Chine ?

CHAPITRE CVII

ART DE VOIR

Pour trouver du plaisir devant l'*Apollon*, il faut le regarder comme on suit un patineur rapide au bassin de La Villette. On admire son adresse tant qu'il est adroit, et l'on se moque de lui s'il tombe. L'affaire du sculpteur était apparemment de plaire à tous les hommes. C'est sa faute s'il n'attache pas un homme bien né, non distrait, ni par des chagrins, ni par des plaisirs bien vifs. Que cet homme ne soit pas humilié, surtout qu'il ne se donne pas de l'admiration par force[1], c'en serait assez pour prendre les arts en guignon.

1. Dans le temps que Barthe faisait des héroïdes, Dorat l'aperçut un soir tout seul, devant le grand bassin du Luxembourg, frappant du pied et se tordant les bras comme un furieux. Il s'approche de lui : « Eh ! Qu'avez-vous donc, mon ami ? — J'enrage : voilà près d'une heure que je suis ici à lorgner la lune : vous savez tout ce qu'elle inspire à ces diables d'Allemands ; eh bien ! à moi, pas la plus petite chose ; je reste plus froid que la pierre, et je m'enrhume. Que le diable emporte la lune et ses poètes, dont la tendresse me confond ! »

Qu'il attende. Dans un an ou deux, un jour que le hasard l'aura conduit au Musée, il sera tout surpris d'arrêter ses yeux sur l'*Apollon* avec plaisir, d'y démêler mille beautés. Chaque contour semble prendre une voix, et cette voix élève et ravit son âme. Il sort tout transporté, et garde un long souvenir de cette visite.

Si les sentiments de ravissement, de bonheur, de plaisir, que j'entends exprimer chaque jour à côté de moi en me promenant dans ces longues salles, étaient sincères, ce lieu serait plus assiégé que la porte d'un ministre ; l'on s'y porterait toute l'année, comme les vendredis de l'exposition. Mais tout homme du monde a la science nécessaire pour jouir de la tournure d'une jolie femme, et nous dédaignons d'acquérir la science si facile, et pourtant indispensable, pour voir les tableaux. Aussi le Musée de Paris est-il désert. Ces tableaux disséminés en Italie avaient chaque jour trois ou quatre spectateurs passionnés qui venaient de cent lieues pour les admirer. Ici, je trouve huit ou dix élèves perchés sur leurs échelles, et une douzaine d'étrangers dont la plupart ont l'air assez morne. Je les vois arriver au bout de la galerie avec des yeux rouges, une figure fatiguée, des lèvres inexpressives, livrées à leur propre

poids. Heureusement il y a des canapés, et ils s'écrient en bâillant à se démettre la mâchoire : « Ceci est superbe ! » Quel œil humain peut en effet passer impunément sous le feu de quinze cents tableaux[1] ?

[1]. Il m'eut été facile de changer ceci ; mais je le pense encore. Certainement l'enlèvement des objets d'art est un grand soufflet pour la nation ; mais sa gloire, à elle qui les a conquis, n'en reste pas moins intacte.
Comme artiste, il vaut infiniment mieux qu'ils soient en Italie ; ce voyage leur aura donné de l'importance aux yeux des gens titrés. Quant à la voix de la raison, elle disait de faire vingt collections assorties, et de les envoyer dans les vingt villes les plus peuplées de l'Europe.

CHAPITRE CVIII

DU STYLE DANS LE PORTRAIT

Si je retrouvais cet homme naturel qui n'avait pas de plaisir devant l'*Apollon*, et qui osait l'avouer, j'aimerais sa franchise. Si je ne lui voyais pas de répugnance à accepter quelques idées d'un homme à cheveux blancs, je l'amènerais insensiblement devant le buste d'*Antinoüs*, l'aimable favori d'Adrien. Nous parlons de la tristesse habituelle de ce beau jeune homme. « Il est bien singulier, me dit le curieux, que cette tristesse n'ait pas laissé la moindre ride sur le front d'*Antinoüs*; car, sans doute, Adrien voulut avoir un portrait ressemblant. — Il est vrai ; mais Adrien, comme tous les princes voluptueux, comme notre François Ier, comme le Léon X des Italiens, avait pour les arts un tact fin, bien supérieur à la vaine science des gens froids. Il demandait au portrait d'Antinoüs les mêmes sentiments que lui inspirait cette belle tête. Un jour Antinoüs fut piqué par les moucherons du Nil.

Adrien le remarqua un instant ; mais un mot indifférent de son ami lui fit oublier la rougeur et la légère enflure causée par les insectes ailés. Si le peintre, qui ce jour-là faisait le portrait d'Antinoüs, se fût permis la plaisanterie de copier ces blessures légères, l'empereur aurait été frappé de l'exactitude ; il aurait pensé beaucoup plus longtemps à ces petites taches rouges qu'en les voyant sur la joue d'Antinoüs. Il aurait observé curieusement si l'artiste les avait rendues avec vérité, peut-être même il aurait dit un mot sur son talent. Le soir, se souvenant du portrait : Je ne verrai plus ce barbouillage, se serait-il dit. » Durant ce discours, nous passons au salon voisin, où sont exposées ces longues files de bustes si cruellement ressemblants, où le moindre pli de la peau, la moindre verrue est saisie comme une bonne fortune. Je vois avec plaisir que mon inconnu a horreur de cette imitation basse ; et, nous retrouvant devant le buste d'*Antinoüs* : « Ah ! je sens que je respire, me dit-il ; quelle différence entre les sculpteurs anciens et nos ignobles modernes ! »

Vous calomniez ces pauvres gens. — Cela paraît difficile. — J'en conviens ; mais la faute n'est pas toute à eux, elle est aussi dans le *style* qu'ils emploient. Croyez que si l'auteur d'*Antinoüs* avait

eu affaire à quelque chevalier romain nouveau riche, et curieux de retrouver sur sa grosse figure tous les petits accidents qui la parent dans la nature, le sculpteur ancien, désireux d'être bien payé par le nouveau Midas, aurait fait un fort plat ouvrage. Tout au plus, il se serait sauvé par quelque accessoire... — Vous avez raison, s'écrie l'inconnu en m'interrompant vivement, la tristesse habituelle d'Antinoüs lui avait sans doute donné quelques rides ; mais, dans la nature animée et qui change à chaque instant, c'était une grâce. C'eût été un défaut dans ce buste immobile ; une telle imitation eût gâté le souvenir touchant qu'Adrien gardait de son ami [1]. La sculpture fixe trop notre vue sur ce qu'elle entreprend d'imiter. Tout ce qui pour être aimable ne veut que peu d'attention est hors de son domaine. Mais aussi cette élévation dans le style ne nuit-elle pas à la ressemblance ? — Oui, si c'est un artiste vulgaire, s'il ne sait pas donner aux contours qu'il conserve

[1]. Les pédants ne prononcent le nom de cet aimable enfant qu'avec une horreur très édifiante au collège (voy. *Biographie-Michaud*, tom. I) ; mais, jusqu'ici, l'on n'a vu aucun de ces messieurs mourir pour son ami. La sagesse antique eût été bien étonnée de voir la plus grande preuve d'amour que puisse donner un être mortel, admirée dans la fabuleuse Alceste, à peine remarquée dans Antinoüs.

Une des sources les plus fécondes du *baroque* moderne, c'est d'attacher le nom de vice à des actions non nuisibles.

la véritable physionomie de l'ensemble de la figure ; mais voyez à Gênes le buste du gros *Vitellius*[1]. Rien de plus noble, et cependant rien de plus ressemblant.

1. Dans la belle rue, maison... Plus un artiste a de *style* dans le portrait, moins il a de mérite aux yeux du physionomiste. Holbein l'emporte sur Raphaël. (*Lavater*, 8°, V, 38.)

CHAPITRE CIX

QUE LA VIE ACTIVE OTE LA SYMPATHIE
POUR LES ARTS

Que j'aime ces liaisons formées par le hasard tout seul, et où l'on a le plaisir de ne pas savoir le nom de son *partner!* Tout est découverte, tout est grâce. Il n'y a pas de lien. Tant qu'on se plaît on reste ensemble ; le plaisir disparaît-il, la société de rompt sans regret, comme sans rancune. Nous nous donnons rendez-vous pour le lendemain, mon inconnu et moi. Il me propose Tortoni. « Non, prenons tout simplement du café. — Donc au café de Foy, à midi. »
Nous revoilà devant l'*Apollon*. J'essuie d'abord une petite bordée de science. Je vois que mon homme, par respect pour mon bavardage de la veille, a envoyé chercher chez son libraire Winckelmann et Lessing. « Oublions le savant Winckelmann. — Vous avez raison, reprend-il en riant ; car c'est en vain que j'y ai cherché

une objection qui m'embarrasse fort. L'artiste sublime doit fuir les détails ; mais voilà l'art qui, pour se perfectionner, revient à son enfance. Les premiers sculpteurs aussi n'exprimaient pas les détails. Toute la différence, c'est qu'en faisant *tout d'une venue* les bras et les jambes de leurs figures, ce n'étaient pas eux qui fuyaient les détails, c'étaient les détails qui les fuyaient. — Remarquez que pour choisir il faut posséder ; l'auteur d'*Antinoüs* a développé davantage les détails qu'il a gardés. Il a surtout augmenté leur physionomie, et rendu leur expression plus claire. Voyez cet autre portrait : la statue de *Napoléon*[1] par Canova ; remarquez la jambe, et surtout le pied. Je prends à dessein les parties les moins nobles, et cependant quelle noblesse ! A quelque distance que vous aperceviez la statue, sur-le-champ vous distinguez non seulement chaque partie du corps, mais aussi que ce corps est celui d'un héros. C'est que les grands contours de cette jambe ont la même physio-

1. L'esprit général de cette histoire montre assez que peu de personnes haïssent autant que l'auteur l'assassin du duc d'Enghien, du libraire de Halle, du capitaine Wright. C'est pour cela qu'il se sert hardiment des mots qui tombent sous sa plume. Napoléon est devenu un personnage historique, il appartient à celui qui étudie l'homme, tout comme au bavard politique. De grands saints le regrettent publiquement dans les journaux. (*Débats* du 5 juin 1817.) Ri. C.

nomie, le même degré de convexité que les grands contours du bras [1].

Il est vrai que tout ceci est invisible et faux pour la foule de ces hommes plongés dans les intérêts grossiers de la vie active, et devant qui le temple des arts se ferme d'un triple verrou. S'ils trouvaient à vendre dans un coin de Rome un fragment du *Gladiateur Borghèse* que voilà, et un fragment de l'*Apollon*, voyant dans le *Gladiateur* une foule de muscles très bien rendus, ils le préféreraient hautement au dieu du jour. Laissons ces athées des beaux-arts. »

Je me donne alors le plaisir de raconter à mon inconnu la manière dont je fais naître le beau antique parmi les Grecs sauvages. Il me fait des objections charmantes. Pour y répondre, nous nous mettons à comparer avec détail chaque partie du *Gladiateur* à la partie correspondante de l'*Apollon*. Nous reconnaissons toujours le même artifice ; le sculpteur grec supprimant pour faire un dieu les détails qui auraient trop rappelé l'humanité.

En nous plaçant à la gauche de l'*Apollon*, du côté opposé à la fenêtre, de manière que la main gauche couvre le cou, nous

[1] Voir les articles, aussi profondément pensés que bien écrits, que M. Marie Boutard a donnés sur cette *grosse* statue.
C'est la meilleure pièce justificative de la lettre de lord Wellington sur les tableaux d'Italie.

voyons le contour du côté de la lumière formé par cinq lignes ondoyantes. Si nous cherchons au contraire le contour du *Gladiateur*, nous le trouvons toujours composé d'un nombre de lignes bien plus considérable. Et ces lignes se coupent par des angles infiniment plus petits que les contours de l'*Apollon*.

« Croyez-vous, me dit l'inconnu, qu'on puisse supprimer encore plus de détails que dans l'*Apollon*, et aller plus loin dans le style sublime ?

— Ma foi, je n'en sais rien. Quelques personnes pensent que oui, et que si jamais la Grèce est civilisée, ou si des Juifs détournent le cours du Tibre, on déterrera peut-être des ouvrages d'un style plus grandiose encore. J'avoue que cela est possible.

La raison me le dit, mais mon cœur n'en croit rien.
(*L'Eteignoir*, comédie.)

— Allons voir les tableaux, me dit l'inconnu. — Mais songez-vous qu'il nous faut faire sur le *coloris* et le *clair-obscur* le même travail que nous avons fait sur les lignes ? »

Nous montons cependant, et le hasard porte nos pas dans la galerie d'Apollon. Nous remarquons la *Calomnie d'Apelle* par Raphaël, quelques études au crayon

rouge, d'après la Fornarina, pour des tableaux de Madones. « Voyez, lui-dis-je, les grands artistes en faisant un dessin peu chargé font presque de l'idéal. Ce dessin n'a pas quatre traits, mais chacun rend un contour essentiel. Voyez à côté les dessins de tous ces ouvriers en peinture. Ils rendent d'abord les minuties ; c'est pour cela qu'ils enchantent le vulgaire, dont l'œil dans tous les genres ne s'ouvre que pour ce qui est petit. »

CHAPITRE CX

OBJECTION TRÈS FORTE

Je retrouvai mon aimable inconnu. « Ah ! me dit-il, voici une objection qui renverse tout. N'y a-t-il pas une différence entre la beauté[1] et le *bon air?* Tous les jours on voit un jeune homme de vingt ans arriver de province. Ce sont bien les couleurs les plus fraîches, c'est la plus belle santé. Un autre jeune homme est arrivé dix ans plus tôt ; la vie de Paris lui a fait perdre en quelques mois ces couleurs brillantes et cet air de force. Le nouveau venu est incontestablement plus beau, et cependant il fait pitié ; l'autre l'écrase. La beauté dont vous m'avez expliqué la naissance n'est donc pas belle partout ? cette reine n'est donc pas sûre de son empire ? — Vous l'avouerai-je ? C'est surtout cette objection très forte qui me fait croire à la manière dont nous avons vu naître le beau antique. »

[1]. La beauté est l'expression d'une certaine manière habituelle de chercher le bonheur; les passions sont la manière accidentelle. Autre est mon ami au bal, à Paris, et autre mon ami dans les forêts d'Amérique.

LIVRE SIXIÈME

DU BEAU IDÉAL MODERNE

Pauca intelligenti.

CHAPITRE CXI

DE L'HOMME AIMABLE

Que la beauté ait été trouvée chez les Grecs en même temps qu'ils sortaient de l'état sauvage, c'est ce qu'il est impossible de nier[1]; qu'elle soit tombée du ciel, aucun historien ne le rap-

[1] La Grèce, dans la première époque dont on ait l'histoire, (et encore quelle histoire? ce n'est guère qu'une fable convenue); la Grèce, dominée par les féroces Pélages et les grossiers Hellènes, n'eut aucune idée des arts d'imitation.

Vinrent les temps héroïques, et le navire *Argos* si célébré ne porta probablement que des corsaires qui allaient piller à Colchos l'or que l'on trouvait dans les sables du Phase.

Vint la guerre des sept chefs contre Thèbes, et enfin la célèbre guerre de Troie.

Pendant tout ce temps, on n'a pas le plus petit indice que les beaux arts aient été cultivés en Grèce, à l'exception de la

porte ; qu'elle ait été inventée par les raisonnements de leurs philosophes, il n'y poésie, qui, chez toutes les nations, comme on le voit en Amérique, est la compagne des héros et des guerriers.

Après la chute de Troie, les chefs qui avaient été longtemps absents de leurs peuplades les retrouvèrent en désordre ; leurs femmes même ne les reçurent qu'un poignard à la main. Pour venger ces forfaits, on a des guerres civiles qui durèrent près de quatre siècles, et qui ont trouvé dans Thucydide un narrateur éloquent. Il commence son histoire par peindre rapidement les habitudes et la manière de vivre des Grecs avant le siège de Troie et depuis cette époque jusqu'au siècle où il écrit[*].

« Ce n'est, dit-il, que vers le temps de la guerre du Péloponèse que ce pays, qui porte le nom de Grèce, a été habité d'une manière stable ; avant cette époque, il était sujet à de fréquentes émigrations.

« Ceux qui s'arrêtaient dans une portion de terrain l'abandonnaient sans peine, repoussés par de nouveaux occupants qui l'étaient à leur tour par d'autres. Comme il n'y avait point de commerce, que les hommes ne pouvaient sans crainte communiquer entre eux ni par terre ni par mer, chacun ne cultivait que le morceau de terre nécessaire à sa subsistance ; ils ne connaissaient point les richesses ; ils ne faisaient point de plantations, parce que, n'étant pas défendus par des murailles, ils craignaient toujours qu'on ne vînt leur enlever le fruit de leur labeur. Comme chaque Grec était à peu près sûr de trouver en tous lieux sa subsistance journalière, il ne répugnait point à changer de place..........................
........Sans défense dans leurs demeures, sans sûreté dans leurs voyages, les Grecs ne quittaient point les armes ; ils s'acquittaient, *armés même, des fonctions de la vie commune.*

« Les Athéniens, les premiers, déposèrent les armes, prirent des mœurs plus douces, et passèrent à un genre de vie plus sensuel...............................
.........Les Corcyréens, après un combat naval, dressèrent un trophée à Leucymne, promontoire de leur île, et y firent mourir tous leurs prisonniers, à l'exception des Corinthiens, qu'ils retinrent esclaves. » (Traduction de Lévesque.)

Changez les noms, ce fragment sera l'histoire des sauvages d'Amérique vers le temps où l'arrivée des Européens vint troubler leur naissante société. Les Pélages n'étaient que des

[*] Voir les *Leçons d'Histoire* de Volney aux écoles normales, excellente préface.

a pas moyen de le croire ; ils sont trop ridicules ; que, comme les beaux tableaux du quinzième siècle, elle soit le fruit inattendu de la civilisation tout entière, c'est ce que les savants allemands les plus opposés à mon idée ne nieront pas.

habitants de l'Ouabache, et nous n'avons pas besoin de livres pour savoir que partout les mêmes circonstances donnent les mêmes mœurs. Ce qu'il y a de plaisant, c'est qu'au milieu des avantages sans nombre de notre vie actuelle on nous cite tous les jours en exemple, et avec des regrets comiques, les mœurs et l'esprit de ces malheureux *sauvages grecs*, ou plutôt l'idée assez grotesque que nous nous en sommes faite. Les courtisans lisent des idylles ; l'homme n'aime à admirer que ce qui est loin de lui, et les siècles civilisés n'ont rien trouvé de plus loin d'eux que les temps sauvages. Ne faut-il pas, d'ailleurs, que nos petits professeurs d'athénée dissertent chaque année régulièrement sur le plus ou moins de vérité historique de l'Achille de Racine ? Je voudrais bien que le véritable Achille de la guerre de Troie leur apparût au milieu de leurs leçons : ils auraient une belle peur.

Je crains que malgré la longueur du morceau de Thucydide, vous n'ayez encore de la Grèce une image trop polie. Le pays du monde, où l'on connaît le moins les Grecs, c'est la France*, et cela, grâce à l'ouvrage de l'abbé Barthélemy : ce prêtre de cour a fort bien su tout ce qui se faisait en Grèce, mais n'a jamais connu les Grecs : c'est ainsi qu'un petit maître de l'ancien régime se transportait à Londres à grand bruit pour connaître les Anglais. Il considérait curieusement ce qui se faisait à la chambre des communes, ce qui se faisait à la chambre des pairs ; il aurait pu donner l'heure précise de chaque séance, le nom de la taverne fréquentée par les membres influents, le ton de voix dont on portait les *toasts* ; mais sur tout cela il n'avait que des remarques puériles. Comprendre quelque chose au jeu de la machine, avoir la moindre idée de la constitution anglaise, impossible**.

Le seul pays où l'on connaisse les Grecs, c'est Gœttingue.

* Les arts à l'Italie, l'esprit comique à la France, la science à l'Allemagne, la raison à l'Angleterre, tel a été l'arrêt du destin.
** Voir la correspondance du duc de Nivernois, qui, à la cour, passait pour trop savant. 1763.

La vraie difficulté est ceci : qu'elle soit l'expression de l'*utile*[1].

Je n'ai pas dit : Je vais vous prouver cela ; mais « daignez vérifier dans votre âme si par hasard la beauté ne serait pas cela. »

A cet effet, je le répète, il faut d'abord avoir une âme ; ensuite que cette âme ait eu un plaisir direct, et non pas de *vanité*, en présence de l'*antique*.

Je ne puis prouver à quelqu'un qu'il a la crampe. Dans cette affaire une simple dénégation détruit tout. Je n'opère pas sur des objets palpables, mais sur des sentiments cachés au fond des cœurs.

Je ne puis que faire une enceinte. Les statues expriment-elles quelque chose ? Oui ; car on les regarde sans s'ennuyer.

Expriment-elles quelque chose de nuisible ? Non ; car on les regarde avec plaisir. Quelques cœurs jeunes et simples diront : « Oui, la *Pallas* me fait peur ; » mais, quand ils ne seront plus étonnés de cette tête colossale de *Jupiter Mansuetus*, ils diront : « Celle-là me rassure. »

Me voici de nouveau réduit à vous prédire vos sentiments. Par un cercle vicieux, je reviens, comme Bradamante, au pied du

[1]. Non pas le signe, mais la marque, la saillie extérieure. Le galon, qui est la beauté du peuple, est signe.

roc inaccessible où Atland garde Roger. Ceci ne se prouve pas. Il me faudrait aussi un bouclier magique où se peignissent les cœurs.

On ne prouve pas une analyse de l'amour, de la haine, de la jalousie. Après avoir lu *Othello*, on se dit : Voilà la nature. »

>..............Trifles light as air
> Seem to the jealous confirmations strong
> As proofs from holy writ.
>
> (*Othello*, acte III.)

Mais si un homme s'écrie : « Cela est absolument faux. J'ai été jaloux, et d'une autre manière ; » que direz-vous, sinon : « Allons aux voix. »

Ce qui ne prouve absolument rien pour cet homme.

Quant au *bon air*, sans l'oisiveté des cours, sans l'ennui, sans l'amour, sans l'immense superflu, sans la noblesse héréditaire, sans les charmes de la société, je crains bien qu'on ne s'en fût jamais avisé [1].

Rien de tout cela en Grèce ; mais une place publique, source éternelle de travaux

1. Si l'on avait des doutes sur les bases morales de ce livre, voir Bezenval ; j'aime ses Mémoires : il a la première qualité d'un historien, pas assez d'esprit pour inventer des circonstances qui changent la nature des faits, et la seconde, qui est d'écrire sur des temps qui intéressent encore ; on y trouve le Français de 1770 et la cour de Louis XVI.

et d'émotions [1]. Ou prononcez que la beauté n'a rien de commun avec l'imitation de la nature, ou convenez que, puisque la nature a changé, entre le beau antique et le beau moderne il doit y avoir une différence.

Duclos disait en 1750 :

« L'homme aimable est fort indifférent sur le bien public, ardent à plaire à toutes les sociétés où le hasard le jette, et prêt à en sacrifier chaque particulier. Il n'aime personne, n'est aimé de qui que ce soit, plaît à tous, et souvent est méprisé et recherché par les mêmes gens.

« Le *bon ton* dans ceux qui ont le plus d'esprit consiste à dire agréablement des riens, et ne se pas permettre le moindre propos sensé, si on ne le fait excuser par les grâces du discours [2] ; à voiler enfin la raison, quand on est obligé de la produire, avec autant de soin que la pudeur en exigeait autrefois quand il s'agissait d'exprimer

1. Pas de conversation de vanité. De là un des malheurs de nos pédants, qui ne peuvent s'empêcher de mettre Molière et Cervantes au-dessus des comiques anciens.
2. Voilà ce dont les anciens n'eurent jamais d'idée ; ils étaient trop attentifs au fond des choses. Les esprits les plus délicats, Cicéron, Quintilien, etc., parlent des difformités corporelles comme d'objets propres à la raillerie. L'aimable Horace a souvent le ton plus grossier que le théâtre des Variétés. Malgré un esprit étonnant, il eût été fort déplacé dans un salon de 1770. Nos pédants n'ont garde de nous parler de la grossièreté, de la rudesse, de l'indélicatesse des anciens, qui passent toute croyance ; mais il faut voir les originaux.

quelque idée libre. L'agrément est devenu si nécessaire, que la médisance même cesserait de plaire si elle en était dépourvue.

« Ce prétendu *bon ton*, qui n'est qu'un abus de l'esprit, ne laisse pas d'en exiger beaucoup ; ainsi il devient dans les sots un jargon inintelligible.

« Les choses étant sur le pied où elles sont, l'homme le plus piqué n'a pas le droit de rien prendre au sérieux, ni d'y répondre avec dureté. On ne se donne pour ainsi dire que des cartels d'esprit ; il faudrait s'avouer vaincu pour recourir à d'autres armes, et la gloire de l'esprit est le point d'honneur d'aujourd'hui. »

CHAPITRE CXII

DE LA DÉCENCE DES MOUVEMENTS CHEZ LES GRECS

Le bon air, à Athènes, ne différait guère de la beauté ; c'était la même chose à Sparte. Une mode passagère montrée par Alcibiade aux jardins de l'Académie écartait bien un peu de la beauté ; mais le courant des mœurs y reportait toujours ; car les changements rapides dans la mode tiennent à la nullité du citoyen et à la monarchie.

L'on dit que le *bon air* se remarque plutôt dans un homme en mouvement, et la beauté dans une figure en repos. Faisons la part du mouvement, c'est la source des grâces. C'est une exception charmante faite en notre faveur à la sévérité de cette justice qui n'est plus que pour nous défendre.

Tout ce qui reste de l'antiquité rend témoignage que les mouvements, cette partie du beau que les statues n'ont pu nous transmettre, étaient réglés à Athènes par les mêmes principes que la beauté des

formes en repos. Les manières d'un Athénien bien élevé montraient ces habitudes de l'âme que nous lisons dans leurs statues : la force, la gravité, sans laquelle alors il n'y avait point de haute prudence, une certaine lenteur indiquant que le citoyen ne faisait aucun mouvement sans en avoir délibéré.

On venait seulement de déposer les armes. Restait l'habitude de montrer sans cesse la force prête à repousser l'attaque. Or, l'homme dont les mouvements ont une rapidité qui peut faire croire que, d'avance, il n'a pas réfléchi à toutes ses actions, est si loin de montrer la force, qu'il donne même cette idée qu'on peut l'attaquer à l'improviste, et par là d'abord avec quelque avantage. La lenteur, la gravité, une certaine grâce étudiée, régnaient donc aux jardins de l'Académie ; surtout rien d'imprévu, rien de ce que nous appelons du *naturel*, aucune trace d'étourderie ni de gaieté. Le chevalier de Grammont et Matha n'eussent paru qu'un instant dans Athènes pour passer aux petites Maisons[1].

1. Voilà un des avantages de la monarchie absolue tempérée par des chansons, c'est de donner des Molière et des de Brosses. Un Anglais, avec autant d'esprit que le président, qui serait allé en Italie, nous eût laissé un voyage hérissé d'idées d'*utilité publique*, d'idées de *punition*, d'idées d'*argent;* nous n'aurions pas manqué de trouver en route quelque homme réduit à la folie par l'excès du malheur. L'idée de jus-

tice et de malheur extrême, si l'on manque à la justice chez un peuple dont le tiers vit d'aumônes et qui est élevé à s'inquiéter sans cesse des dangers de sa liberté, corrompt jusqu'aux ouvrages les plus frivoles. Je ne trouve pas une seule idée triste dans les trois volumes de de Brosses. La vie m'est montrée du côté agréable, et l'auteur est naturel.

CHAPITRE CXIII

DE L'ÉTOURDERIE ET DE LA GAIETÉ DANS ATHÈNES

Se montrer en étourdi dans les rues d'Athènes, c'est comme un jeune homme connu dans le monde qui paraîtrait, un jour d'hiver, à la terrasse des Feuillants, donnant le bras à une fille ; car les mouvements d'un étourdi n'offrent ni l'idée de la force bonne pour le combat, ni moins encore l'idée de la sagesse requise dans les conseils. Alors, à Athènes, comme à Constantinople de nos jours, la gaieté eût été folie.

Je reviens bien vite à ce mot de *grâce*. Rien de plus opposé que la grâce antique ou la *Vénus* du Capitole, et la grâce moderne ou la *Madeleine* du Corrége[1]. Pour comprendre que dix degrés de froid font à Stockholm un temps très doux, il faudrait commencer par sentir la dureté habituelle du climat ; il faudrait sentir la dureté des mœurs antiques. Par mal-

1. Dans le divin *Saint-Jérôme* aujourd'hui à Parme.

heur, la science éteint l'esprit et désapprend à lire le blanc des lignes [1] ; l'on n'a pas en France la moindre idée de l'antique[2].

La grâce aujourd'hui ne saurait exister avec une certaine apparence de force ; il faut cette nuance d'étourderie si aimable quand elle est naturelle. Or toute apparence de faiblesse, chassant l'idée de *force*, détruisait sur-le-champ la beauté.

La grâce antique était aussi un armistice ; l'aspect de la force était caché pour un instant, mais à demi caché : de là des mouvements étudiés ; des gestes imprévus eussent jetés un voile trop sombre. Je croirais qu'au ridicule près la grâce était à Athènes comme la politesse dans un dîner chinois [3], ou parmi les membres d'un congrès européen. Tel mouvement était l'expression de l'idée : *Je désire vous plaire.* Mais, si l'homme en l'honneur duquel on faisait ce mouvement eût voulu rendre la même idée, il eût fait précisément le même geste.

A Paris, l'usage du monde est de déguiser l'idée, et de la faire reconnaître.

Il y a du *charme* quand cette politesse est à la fois si naturelle et si peu copiée de

1. Je ne connais encore d'autre exception que le charmant de Brosses. — Salluste.
2. Pas même dans le *droit. J. in jus ambula.*
3. Description d'un dîner chinois par un voyageur russe (*Journal des Débats* et *Bibliothèque britannique*, 1812.)

mouvements déjà connus, que nous pouvons un instant saisir l'illusion que l'homme aimable sent réellement ce qu'il exprime [1].

Le comble de ce genre de politesse, ou plutôt le moment où elle change de nature en passant à la réalité, c'est le mot si connu de la Fontaine : « *J'y allais.* » Mais ce mot n'est gracieux que pour les âmes tendres ; la politesse de bien des gens envers le fablier s'en serait rabattue de moitié : faut-il dire que, dans Athènes, la grâce portée à ce point eût à jamais avili ?

La révolution fournit un commentaire à ce qu'on vient de dire de la gravité antique [2]. Voyez (en 1811) le sérieux de nos jeunes gens et la majesté avec laquelle un bambin de vingt ans déjeune chez Tortoni : c'est tout simple. Il entre, dans ce café, des militaires qu'il ne connaît pas, et qui sont jaloux d'un joli cabriolet, ou quelque ministre qu'il ménage pour une place d'auditeur.

Tout ce qu'on a pensé des Grecs tomberait de soi-même si les usages parmi les nations disparaissaient avec les raisons qui les ont fait naître [3].

1. M. de Fénelon.
2. Correction nécessitée par le sens. Je suis ici le manuscrit. L'édition originale porte : « *à ce qu'on devine ici.* » N. D. L. E.
3. Je pourrais embarrasser tout ceci de citations savantes qui donneraient un caractère respectable, et mettraient ces paradoxes sous la protection de tous les sots qui savent du grec. J'aime mieux renvoyer à Heyne et aux Allemands.

CHAPITRE CXIV

DE LA BEAUTÉ DES FEMMES

Dans la république, leurs formes doivent plutôt annoncer le bonheur ; dans les monarchies, le plaisir.

Mais voyez quel est le bonheur du colon anglais qui défriche des bois dans les Montagnes Bleues, et de l'homme aimable à Paris.

Sous la cabane du sauvage, les femmes ne sont que les esclaves du mari, accablées de tous les travaux pénibles [1]. A Sparte, à Corinthe, elles ne sortaient jamais du profond respect. En vertu de quoi l'homme, qui est le plus fort, n'aurait-il pas abusé de sa force ? L'intimité de l'amour était pour un autre sexe. Si les femmes sortaient de leur nullité, ce n'était pas par le plaisir, c'était pour être quelquefois le conseil du mari, ou, comme veuves, pour donner des soins aux enfants ; il leur fallait donc la prudence et le sérieux profond qui en était

[1]. Malthus, *de la Population*, 5ᵉ édition.

la marque ; elles devaient donner des enfants capables de défendre la ville, il leur fallait donc la force. La ville était-elle devenue puissante à force de batailles, les femmes couraient aux combats de gladiateurs ; et, par un mouvement de la main, le pouce renversé, ordonnaient que le gladiateur seulement blessé par son partner fût par lui égorgé sous leurs yeux avides : il fallait de telles mères aux jeunes Fabius.

CHAPITRE CXV

QUE LA BEAUTÉ ANTIQUE EST INCOMPATIBLE AVEC LES PASSIONS MODERNES

Vous connaissez Herminie arrivant chez les bergers : c'est une des situations les plus célestes qu'ait inventées la poésie moderne ; tout y est mélancolie, tout y est souvenirs.

Intanto Erminia infra l'ombrose piante
D'antica selva dal cavallo è scorta ;
Nè più governa il fren la man tremante,
E mezza quasi par tra viva e morta.
Fuggì tutta la notte, e tutto il giorno
Errò senza consiglio e senza guida,
Giunse del bel Giordano a le chiare acque,
E scese in riva al fiume e qui si giacque.
Ma 'l sonno, che de' miseri mortali
È col suo dolce obblio posa e quiete,
Sopì co' sensi i suoi dolori, e l' ali
Dispiegò sovra lei placide e chete.
Non si destò finchè garrir gli augelli,
Non sentì lieti e salutar gli albori,
Apre i languidi lumi..............
Ma son, mentr' ella piange, i suoi lamenti
Rotti da un chiaro suon ch'a lei ne viene,
Che sembra ed è di pastorali accenti
Misto e di boscarecce inculte avene.

Risorge, e là s'indrizza a passi lenti,
E vede un' uom canuto all' ombre amene
Tesser fiscelle a la sua greggia accanto,
Ed ascoltar di tre fanciulli il canto.
Vedendo quivi comparir repente
L'insolite arme, sbigottir costoro ;
Ma gli saluta Erminia, e dolcemente
Gli affida, e gli occhi scopre e i bei crin d'oro.
Seguite, dice, avventurosa gente.
..................................
(TASSO, *canto VII*.)

Dans l'instant où Herminie ôte son casque, et où ses beaux cheveux roulent en boucles d'or sur ses épaules et détrompent les bergers, il faut sur cette charmante figure de la faiblesse, de l'amour malheureux, le besoin du repos, de la bonté venant de sympathie et non d'expérience.

Comment fera la beauté antique, si elle est l'expression de la force, de la raison, de la prudence, pour rendre une situation qui est touchante, précisément par l'absence de toutes ces vertus ?

CHAPITRE CXVI

DE L'AMOUR

Mais la force, la raison, la haute prudence, est-ce là ce qui fait naître l'amour [1] ?

Les nobles qualités qui nous charment, la tendresse, l'absence des calculs de vanité, l'abandon aux mouvements du cœur, cette faculté d'être heureuses, et d'avoir toute l'âme occupée par une seule pensée, cette force de *caraclère* quand elles sont portées par l'amour, cette faiblesse touchante dès qu'elles n'ont plus que le frêle soutien de leur raison, enfin les grâces divines du corps et de l'esprit, rien de tout cela n'est dans les statues antiques.

C'est que l'amour, chez les modernes, est presque toujours hors du mariage ;

1. N'aimions-nous pas mieux, au Musée, la charmante Hermione de l'*Enlèvement d'Hélène*, du Guide, que les têtes plus imposantes de l'antique ? Qui jamais a été amoureux de la tête de la *Vénus* du Capitole ou de la *Mammea* ?

Le respect et l'amour ne marchent guère ensemble chez les modernes. Un Grec estimait son ami.

chez les Grecs, jamais. Ecoutons les maris modernes : plus de sûreté, et moins de plaisirs. Chez les Grecs, le public parlait comme mari ; chez nous, comme amant ; chez les Grecs, la république, c'est-à-dire la sûreté, le bonheur, la vie du citoyen, sanctifiait les vertus du ménage ; tout ce qu'elles obtiennent de mieux parmi nous, c'est le silence ; et il est assez reconnu qu'elles ne peuvent faire naître l'amour que chez un vieux célibataire, ou chez quelque jeune homme froid et dévoré d'ambition.

CHAPITRE CXVII

L'ANTIQUITÉ N'A RIEN DE COMPARABLE
A LA MARIANNE DE MARIVAUX

JE ne crois pas que l'antiquaire le plus zélé puisse nier que l'amour, tel que nous le sentons aujourd'hui, l'amour de mademoiselle de l'Espinasse pour M. le comte de Guibert, l'amour de la religieuse portugaise pour le marquis de Chamilly, tant de passions plus tendres peut-être et du moins plus heureuses, puisqu'elles sont restées inconnues, ne soit une affection moderne. C'est un des fruits les plus singuliers et les plus imprévus du perfectionnement des sociétés.

L'amour moderne, cette belle plante brillant au loin, comme le mancenilier, de l'éclat de ses fruits charmants, qui si souvent cachent le plus mortel poison, croît et parvient à sa plus grande hauteur sous les lambris dorés des cours. C'est là que l'extrême loisir, l'étude du cœur humain, le cruel isolement au milieu d'un désert d'hommes, l'amour-propre heureux,

ou désespéré de nuances imperceptibles, la font paraître dans tout son éclat.

Le Grec n'avait jamais ce sentiment d'isolement ; et, sans l'extrême loisir, point d'amour [1].

Je ne parle ici que de cette partie du cœur humain que les formes d'une statue peuvent trahir ; elles sont une prédiction de moments charmants, ou elles ne sont rien ; il y a, sans doute, de l'instinct ; mais l'instinct est plus sensible à la peinture.

[1] L'amour est en Italie, et non aux Etats-Unis d'Amérique, ou à Londres. La position d'Abailard, le plus grand homme de son siècle, logé chez le chanoine Fulbert, aimant en secret son écolière, qui adorait sa gloire, était *impossible* dans l'antiquité. *Plura erant oscula quam sententiæ, sœpius ad sinum quam ad libros deducebantur manus.*

CHAPITRE CXVIII

NOUS N'AVONS QUE FAIRE DES VERTUS ANTIQUES

Rappelons-nous les vertus dont le sculpteur eut besoin jadis dans les forêts de la Thessalie.

C'étaient, ce me semble, la justice, la prudence, la bonté, et ces trois qualités portées à l'extrême. L'homme voulait ces vertus dans ses dieux, il les eût désirées dans son ami[1]. Or ces grandes qualités sont assez peu de mise en France : non qu'on veuille s'ériger ici en misanthrope. Je proteste que, si je tombe, c'est en cherchant pourquoi le Guide nous est plus agréable que Michel-Ange de Carravage. Je parlerai de moi ; je dirai, en m'excusant ici et pour l'avenir, que toute morale m'ennuie, et que je préfère les contes de la Fontaine aux plus beaux sermons de Jean-Jacques.

Après cette profession de foi, on me permettra d'entreprendre le détrônement

1. Son compagnon d'armes, et non son amuseur.

des vertus antiques, et de faire observer que nous n'avons que faire de la *force* dans une ville où la police est aussi bien faite qu'à Paris. On n'estime plus la force que pour une seule raison, car nos princes ne sont pas réduits, comme Œdipe,

.... A disputer dans un étroit passage
Des vains honneurs du pas le frivole avantage.
(Voltaire.)

La force tombe, même en Angleterre ; et, quand nous rencontrons dans les journaux l'éloge de la vigueur du noble lord N***, nous croyons lire une mauvaise plaisanterie. C'est que la très grande force a un très grand inconvénient ; l'homme très fort est ordinairement très sot. C'est un athlète ; ses nerfs n'ont presque pas de sensibilité[1]. Chasser, boire et dormir, voilà son existence.

Vous n'aimeriez pas, ce me semble, que votre ami fût un Milon de Crotone. Vous plairait-il plus avec cette énergie de caractère et cette force d'attention qui frappe dans la *Pallas* de Velletri ? Non, cette tête sur des épaules vivantes nous ferait peur.

Non, ces vertus antiques ou chasse-

[1] Boerhaave

raient votre ami de France, ou en feraient un solitaire, un misanthrope fort ennuyeux, et fort peu utile dans le monde ; car le vrai ridicule d'Alceste est de se roidir contre l'influence de son gouvernement. C'est un homme qui veut arrêter l'Océan avec un mur de jardin. Philinte aurait dû lui répondre en riant : « Passez la Manche. »

CHAPITRE CXIX

DE L'IDÉAL MODERNE

Si l'on avait à recomposer le beau idéal, on prendrait les avantages suivants :

1º Un esprit extrêmement vif.

2º Beaucoup de grâces dans les traits.

3º L'œil étincelant, non pas du feu sombre des passions, mais du feu de la saillie. L'expression la plus vive des mouvements de l'âme est dans l'œil, qui échappe à la sculpture. Les yeux modernes seraient donc fort grands.

4º Beaucoup de gaieté.

5º Un fonds de sensibilité.

6º Une taille svelte, et surtout l'air agile de la jeunesse.

CHAPITRE CXX

REMARQUES

Dans nos mœurs, c'est l'esprit accompagné d'un degré de force très ordinaire qui est la force. Encore même notre force, grâce à la nature de nos armes, n'est plus une qualité physique, c'est du courage.

L'esprit est fort, parce qu'il met en mouvement les machines à coups de fusil. Les modernes se battent fort peu. Il n'y a plus d'Horatius Coclès. Ensuite l'extrême force est beaucoup moins utile dans les batailles ; et, pour les combats particuliers, c'est l'adresse à manier l'épée ou le pistolet qui fait l'avantage. N'était-ce pas une grande force, en 1763, que l'esprit de Beaumarchais ? et il ne se battait pas.

Je ne parle pas, pour ce second beau idéal, de l'air de santé, qui va sans dire. Cependant, dans la déroute générale des qualités naturelles, les couleurs trop vives donnent l'air commun. Une certaine pâleur

est bien plus noble. Elle annonce plus d'usage du monde, plus de cette force que nous aimons.

CHAPITRE CXXI

EXEMPLE : LA BEAUTÉ ANGLAISE

Voyez la tournure des Anglais qui arrivent en France. Indépendamment de leurs modes, ils paraissent singuliers, et les femmes de Paris y trouvent mille choses à reprendre.

Ce n'est pas assurément que leurs couleurs fraîches et leur démarche assurée n'annoncent la santé et la force, et que l'on ne voie dans leurs regards encore plus de raison et de sérieux : c'est précisément parce qu'il y a trop de tout cela. Ils sont plus près que nous du beau antique, et nous trouvons qu'il leur manque, pour être beaux, vivacité et finesse [1].

C'est que les vertus dont le beau antique est la saillie, si l'on ose parler ainsi, sont plus honorées dans un gouvernement libre qu'en France. Voyez les têtes d'Allworthy, de Tom-Jones, de Sophie, du grand peintre Fielding. C'est du beau antique tout pur,

1. Un Anglais debout présente une ligne parfaitement droite. (Tom. IV des *Physion.*)

aurait dit Voltaire. Aussi, parmi nous, ces gens-là sont-ils un peu lourds. Les Anglais, de leur côté, encore *puritains* sans le savoir[1], s'arment d'une sainte indignation contre les héros de Crébillon. On en dit du mal même à Paris. Ce sont cependant des portraits très ressemblants de personnages éminemment modernes.

Le beau idéal antique est un peu républicain[2]. Je supplie qu'à ce mot l'on ne me prenne pas pour un coquin de libéral. Je me hâte d'ajouter que, grâce à l'amabilité de nos femmes, la république antique ne peut pas être, et ne sera jamais un gouvernement moderne.

Jamais en Italie, ni ailleurs, je n'ai trouvé les beaux enfants anglais avec ces cheveux bouclés autour de leurs charmants visages, et ces yeux ornés de cils si longs, si fins, légèrement relevés à l'extrémité, qui donnent à leur regard un caractère presque divin de douceur et d'innocence[3]. Ces teints éblouissants, si transparents, si purs, si

1. En Angleterre, faire une partie de piquet le dimanche, ou jouer du violon, est une impiété révoltante. Le capitaine du vaisseau qui portait Bonaparte à Sainte-Hélène lui fit cette burlesque notification.
2. Il annonce les mêmes vertus que commande la république.
3. Ce n'est qu'en Angleterre que l'on peut comprendre cette phrase du bon Primrose : « My sons hardy and active, my daughters beautiful and *blooming* » non plus que le *auburn hair*.

profondément colorés à la moindre émotion, que l'étranger rencontre dans les Country-Seats où il a le bonheur d'être admis, c'est en vain qu'il les chercherait dans le reste de la terre. Je n'hésite pas à le dire, si Raphaël avait eu connaissance des enfants de six ans et des jeunes filles de seize de la belle Angleterre, il aurait créé le beau idéal du Nord, touchant par l'innocence et la délicatesse, comme celui du Midi par le feu des passions. La science vient approuver cet aperçu de l'âme, et nous dire que dans la jeunesse le tempérament bilieux est une maladie. Pendant la première minute où les yeux du voyageur se fixent sur une beauté anglaise, ils l'embellissent. Dans le Midi, c'est un effet contraire. Le premier aspect de la beauté y est ennemi. L'Italienne qui revoit tout à coup un amant adoré qu'elle croyait à trois cents lieues reste immobile. Ailleurs, on lui saute au cou.

CHAPITRE CXXII

LES TOILES SUCCESSIVES

De même que, pour le premier beau idéal, l'artiste est parti de l'opinion des femmes, de la tribu encore sauvage, et de l'instinct ; de même, dans cette seconde recherche de la beauté, faut-il partir des têtes classiques de l'antiquité.

L'artiste prendra la tête de la *Niobé*, ou la *Vénus*, ou la *Pallas*. Il la copiera avec une exactitude scrupuleuse.

Il prendra une seconde toile, et ajoutera à ces figures divines l'expression d'une sensibilité profonde.

Il fera un troisième tableau, où il donnera à la même beauté antique l'esprit le plus brillant et le plus étendu.

Il prendra une quatrième toile, et tâchera de réunir la sensibilité de son second tableau à l'esprit qui brille dans le troisième. Il passera bien près de l'*Hermione* du Guide[1].

1. *Enlèvement d'Hélène*. Ancien Musée Napoléon, n° 1,800.

Surtout le peintre s'assurera, par des épreuves multipliées, qu'il ne supprime que les qualités réellement incompatibles.

Je m'attends bien qu'à la première épreuve, dès qu'il voudra donner une sensibilité profonde à la *Niobé*, l'air de force disparaîtra.

Ici, il ne sera pas éloigné de l'*Alexandre mourant* de Florence, une des têtes les plus touchantes et les moins belles de l'antiquité.

La *Niobé*[1] a sans doute une certaine expression de douleur ; mais c'est la douleur dans une âme et dans un corps pleins d'énergie. Cette douleur serait plus touchante dans un cœur profondément sensible[2]. Or je ne puis trop le redire, les arts du dessin sont muets ; ils n'ont que les corps pour représenter les âmes. Ils agissent sur l'imagination par les sens, la poésie, sur les sens par l'imagination[3].

1. A Florence. La comparer avec les mères du *Massacre des Innocents* du Guide ; et cependant le Guide est peut-être le moins expressif des grands peintres.
2. La *Madeleine* du marquis Canova.
3. S'il est vrai qu'avec les traits que nous lui connaissons Socrate ait porté une physionomie parfaitement ignoble, cette âme sublime fut à jamais hors de la portée des arts du dessin ; si l'ignoble s'étendait aux mouvements, hors de la portée de la pantomime ; il ne serait plus resté que la parole ou la poésie ; mais il est hors de la nature qu'une grande âme ne se trahisse pas par les mouvements.

« Une physionomie pourra être des plus nobles, des plus honnêtes, des plus judicieuses, des plus spirituelles et des

Ceci rappelle le mot de je ne sais quel mauvais poète moderne, qui se flattait d'avoir retrouvé la *douleur antique.*

Je ne crois pas que ce fût là une grande découverte. La douleur antique était plus faible que la nôtre. Voilà tout.

Les jolies femmes du temps du régent avaient déjà des vapeurs, et le maréchal de Saxe était d'une force étonnante, comme son père.

plus aimables ; le physionomiste pourra y découvrir les plus grandes beautés, parce que, en général, il appelle *beau* toute bonne qualité qui est exprimée par les sens ; mais la forme même ne sera pas belle dans le sens des Raphaël et des Guide. » (LAVATER, V, 148.)

Cela tient aux formes reçues des parents, et au pouvoir de l'éducation. Dans la monarchie, le fils de Marius, ne pouvant avoir une compagnie, sera Cartouche. Je suppose que les parents donnent le tempérament, le *ressort;* et l'éducation, le *sens* dans lequel il agit.

La sculpture ne peut pas admettre cette exception. Pour elle, la beauté ne peut jamais être que la *saillie* des vertus; elle suppose toujours qu'il en est de tous les hommes comme d'Hippocrate, qui était le dix-septième grand médecin de sa race. Lavater travaille sur la réalité, si respectable pour l'homme, mais souvent insipide.

Les œuvres de la sculpture ne peuvent avoir cet avantage et doivent fuir cet inconvénient.

CHAPITRE CXXIII

LE BEAU ANTIQUE CONVIENT AUX DIEUX

Mais, dira-t-on, l'idéal moderne n'aura jamais le caractère sublime et l'air de grandeur qui charment dans le moindre bas-relief antique.

L'air de grandeur se compose de l'air de force, de l'air de noblesse, de l'air d'un grand courage.

Le beau moderne n'aura pas l'air de force, il aura l'air de noblesse, et peut-être à un degré supérieur à l'antique.

Il aura l'expression d'un grand courage, précisément jusqu'au point où la force de caractère est incompatible avec la grâce. Nous aimons bien le courage ; mais nous aimons bien aussi qu'il ne paraisse que dans le besoin. C'est ce qui gâte les cours militaires. Les méchants disent qu'on y est un peu bête. Catherine II en convenait.

La grâce exclut la force ; car l'œil humain ne peut voir à la fois les deux côtés d'une sphère. La cour de Louis XIV restera longtemps le modèle des cours, parce que

le duc de Saint-Simon y était considéré sans uniforme, parce qu'on s'y amusait plus qu'à la ville. Aussi avait-on Molière : on riait de Dorante ami de M. Jourdain, et Napoléon a été obligé de défendre l'*Intrigante;* car, si l'on s'était mis à rire de ses chambellans, où aurait-on fini ?

Par un hasard singulier, l'*Apollon* est plus dieu aujourd'hui que dans Athènes. Cette statue sublime a suivi nos idées. Nous sentons mieux, nous autres modernes, ce que nous serions devant un être tout-puissant. C'est que toutes les fois qu'on nous a fait voir le Père éternel, nous avons aperçu l'enfer au fond du tableau.

Le beau idéal des anciens régnera toujours dans l'Olympe ; mais nous ne l'aimerons parmi les hommes qu'autant qu'ils auront à exercer quelque fonction de la Divinité. Si je dois choisir un juge, je voudrai qu'il ressemble au *Jupiter Mansuetus*. Si j'ai un homme à présenter à la cour, j'aimerai qu'il ait la physionomie de Voltaire.

CHAPITRE CXXIV

SUITE DU MÊME SUJET

On me disputera peut-être l'air noble. Mais je représenterai qu'il y a plus de noblesse parmi les modernes, et des séparations plus fines. A Londres, j'ai vu un lord serrer la main d'un riche charcutier de la Cité [1]. J'ai cru voir Scipion l'Africain briguant pour son frère le commandement de l'armée contre Antiochus.

Dans les dissertations littéraires, voyez les plaintes des gens de lettres sur la rareté des termes nobles, et leur envie pour Homère. C'est un poète contemporain de Montaigne, qui se serait librement servi, non seulement du français d'alors, mais encore du picard et du languedocien, et malgré cela toujours noble. Si la chose existe, il ne manque donc plus que le talent de la peindre. Voici une objection. Comme nous n'avons jamais entendu le peuple parler grec ou latin, nous ne trou-

1. Le 6 janvier 1816.

vons pas un seul mot ignoble dans Virgile ou Homère, ce qui fait un des sujets les plus raisonnables de l'admiration des pédants. L'idéal antique jouit presque du même avantage. Il a été établi sur des formes de têtes un peu différentes des nôtres. Le voyageur est frappé de rencontrer au milieu des ruines d'Athènes des traits qui le remettent tout à coup devant la *Vénus* ou l'*Apollon*. C'est comme dans les environs de Bologne, l'on ne peut faire un pas sans trouver une tête de l'Albane ou du Dominiquin.

CHAPITRE CXXV

RÉVOLUTION DU VINGTIÈME SIÈCLE

RIEN de plus original n'a jamais existé qu'une réunion de vingt-huit millions d'hommes parlant la même langue, et riant des mêmes choses. Jusqu'à quand, dans les arts, notre caractère sera-t-il enfoui sous l'imitation ? Nous, le plus grand peuple qui ait jamais existé (oui, même après 1815), nous imitons les petites peuplades de la Grèce, qui pouvaient à peine former ensemble deux ou trois millions d'habitants.

Quand verrai-je un peuple élevé sur la seule connaissance de l'*utile* et du *nuisible*, sans Juifs, sans Grecs, sans Romains ?

Au reste, à notre insu, cette révolution commence. Nous nous croyons de fidèles adorateurs des anciens ; mais nous avons trop d'esprit pour admettre, dans la beauté de l'homme, leur système, avec toutes ses conséquences. Là, comme ailleurs, nous avons deux croyances et deux religions. Le nombre des idées s'étant prodigieuse-

ment accru depuis deux mille ans, les têtes humaines ont perdu la faculté d'être conséquentes.

Une femme, dans nos mœurs, n'énonce guère d'opinion détaillée sur la beauté, sans quoi je verrais une femme d'esprit bien embarrassée. Elle admire au Musée la statue de *Méléagre*; et si ce *Méléagre*, que les statuaires regardent avec raison comme un parfait modèle de la beauté de l'homme, entrait dans son salon avec sa figure actuelle, et précisément l'esprit qu'annonce cette figure, il serait lourd, et même ridicule.

C'est que les sentiments des gens bien nés ne sont plus les mêmes que chez les Grecs. Les amateurs véritables qui enseignent au reste de la nation ce qu'elle doit sentir se rencontrent parmi les gens qui, nés dans l'opulence, ont pourtant conservé quelque naturel. Quelles étaient les passions de ces gens-là chez les Grecs ? quelles sont-elles parmi nous ?

Chez les anciens, après la fureur pour la patrie, un amour qu'il serait ridicule même de nommer ; chez nous, quelquefois l'amour, et tous les jours ce qui ressemble le plus à l'amour[1]. Je sais bien que nos

1. Ceci est très faux pour l'Angleterre, et le deviendra pour nous si les deux Chambres durent. On ne demandera plus

gens d'esprit, même ceux qui ont une âme, donnent bien des moments à l'ambition, soit des honneurs publics, soit des jouissances de vanité. Je sais encore qu'ils ont peu de goûts vifs, et que leur vie se passe plutôt dans une indifférence amusée. Alors les arts tombent [1] ; mais de temps en temps les événements publics tuent l'indifférence [2].

Au milieu de tout cela, ce sont les passions tendres qui dirigent le goût.

La rêverie qui aime la peinture est plus mélangée de noblesse que celle qui s'abandonne à la musique. C'est qu'il y a une beauté idéale en peinture : elle est bien moins sensible en musique. L'on voit sur-le-champ une tête vulgaire, et la tête de l'*Apollon;* mais on trouve un *air* donnant les mêmes sentiments, et plus noble ou moins noble que *deh signore* de Paolino dans le *Mariage secret.* La musique nous emporte avec elle, nous ne la jugeons pas. Le plaisir en peinture est toujours précédé d'un *jugement.*

L'homme qui arrive devant la *Madonna alla Seggiola* dit : « Que c'est beau ! » Aussi la peinture ne manque-t-elle jamais

d'un grand général : « Est-il aimable ? » Les femmes de province ont donc raison d'être du parti de l'éteignoir.

1. Le règne de Louis XVI.
2. La révolution.

tout à fait son but, comme il arrive à la musique.

Le spectateur sent plus sa force, il est plus sensible et moins mélancolique au Musée qu'à l'Opéra-Buffa. Il y a un effort pénible pour revenir des enchantements de la musique à ce que le monde appelle les affaires sérieuses, qui est beaucoup moindre en peinture.

Les brouillards de la Seine ne sont donc pas si contraires à la peinture qu'à la musique [1].

Le vent d'ouest est fort rare en été dans la mer du Sud ; mais enfin c'est le seul par lequel on puisse aborder à Lima.

1. La musique est une peinture tendre ; un caractère parfaitement sec est hors de ses moyens. Comme la tendresse lui est inhérente, elle la porte partout ; et c'est par cette *fausseté* que le tableau du monde qu'elle présente ravit les âmes tendres, et déplaît tant aux autres.

Pourquoi la musique est-elle si douce au malheur ? C'est que, d'une manière obscure, et qui n'effarouche point l'amour-propre, elle fait croire à la douce pitié. Cet art change la douleur sèche du malheureux en douleur regrettante ; il peint les hommes moins durs, il fait couler les larmes, il rappelle le bonheur passé, que le malheureux croyait impossible.

Sa consolation ne va pas plus loin ; à la jeune fille folle d'amour, qui pleure la mort d'un amant chéri, il ne fait que nuire et que hâter les progrès de la phthisie.

L'écueil du comique, c'est que les personnages qui nous font rire ne nous semblent secs et n'attristent la partie tendre de l'âme. La vue du malheur lui ferait négliger la vue de sa supériorité ; c'est ce qui, pour certaines gens, fait le charme d'un bon opéra-buffa si supérieur à celui d'une bonne comédie : c'est la plus étonnante réunion de plaisirs. L'imagination et la tendresse sont actives à côté du rire le plus fou[*].

* Tels sont, supérieurement, *I nimici generosi* de Cimarosa.

Le soleil est un peu pâle en France ; on y a beaucoup d'esprit, on est porté à mettre de la recherche dans l'expression des passions. On ne sait admirer le simple que quand il est donné par un grand homme ; mais chaque jour l'extrême civilisation guérit de ce défaut. Dans tous les pays l'on commence par le simple [1]. L'amour de la nouveauté jette dans la recherche [2], l'amour de la nouveauté ramène au simple [3]. Voilà où nous en sommes ; et, pour les choses de sentiment, c'est peut-être à Paris que se trouvent les juges les plus délicats ; mais il surnage toujours un peu de froideur [4].

C'est donc à Paris qu'on a le mieux peint l'amour délicat, qu'on a le mieux fait sentir l'influence d'un mot, d'un coup d'œil, d'un regard. Voyez mademoiselle Mars jouant Marivaux, et regardez-la bien, car il n'y a rien d'égal au monde.

Dans Athènes l'on ne cherchait pas tant de nuances, tant de délicatesse. La beauté physique obtenait un culte partout où elle

1. Anacréon.
2. Le cavalier Marin.
3. Parny, les chansons de Moncrif.
4. Qui est peut-être nécessaire pour bien juger ; c'est ce qui fait qu'en Italie on juge moins bien des passions tendres; pour peu que le livre soit passable, il ravit (*Lettere di Ortiz*) ; mais le public y est parfait pour l'ambition, le patriotisme, la vengeance, etc.

se rencontrait. Ces gens-là n'allèrent-ils pas jusqu'à s'imaginer que les âmes qui habitaient de beaux corps s'en détachaient avec plus de répugnance que celles qui étaient cachées sous des formes vulgaires ? Au dernier soupir, elles en sortaient lentement, et peu à peu, afin de ne leur causer aucune douleur violente qui eût altéré la beauté, et de les laisser comme plongés dans un sommeil tranquille[1]. Mais aussi le culte de la beauté n'était que physique, l'amour n'allait pas plus loin, et Buffon eût trouvé chez les Grecs bien des partisans de son système.

Ils ne voyaient point dans les femmes des juges du mérite, et se trouvaient peu sensibles au plaisir d'être aimés. Une femme était une esclave qui faisait son devoir. Voyez le sort d'Andromaque dans Virgile, le Mozart des poètes. Aussi, dans la science des mouvements de l'âme, les philosophes grecs restèrent-ils des enfants. Voyez les *Caractères* de Théophraste, ou essayez de traduire en grec l'histoire de madame de la Pommeraie, de *Jacques le Fataliste*.

1. Philostrate.

CHAPITRE CXXVI

DE L'AMABILITÉ ANTIQUE

Suivons Méléagre chez Aspasie. Il y était aimable. Par sa force il brillait dans les jeux du cirque, et aimait à en parler. Cela faisait une conversation intéressante parmi des hommes que l'amour de la vie livrait à ces jeux. Chacun d'eux se rappelait que, dans le dernier combat, il avait vu tuer un de ses compagnons, pour avoir lancé son javelot de trop loin. Aujourd'hui, dans une bataille, le nombre infini de ces petits drames, qui tous finissent par la mort, manque de physionomie : c'est presque toujours une balle qui entre dans une poitrine ; et, une fois qu'on a bien vu l'impression que fait la balle en traversant la peau, la mort du soldat n'offre plus qu'un intérêt de calcul. Si l'on avait le temps d'être ému, ce serait tout au plus un tirage de loterie. Mais le capitaine qui voit tomber son monde pense à l'état de situation qu'il doit fournir le soir. « Si ma compagnie

est réduite à moins de quarante hommes, se dit-il, il est impossible qu'elle fasse campagne ; il faut qu'on m'envoie des conscrits du dépôt. »

Dans les batailles sanglantes de l'antiquité, l'épée décidait tout ; le capitaine n'était pas derrière sa troupe : chaque mort formait un tableau, et un tableau intéressant pour le chef, toujours dans la mêlée [1].

Athènes, quoiqu'elle eût quatre cent mille esclaves, n'avait que trente mille citoyens. Mais, quand même il y aurait eu un public n'allant pas à la guerre, je dis qu'on y prenait un intérêt tout autre.

Parmi nous, l'Etat fait la guerre ; cela veut dire, pour le riche habitant de Paris, qu'au lieu de payer au prince dix mille francs d'impôt, il en payera quinze ou vingt mille. Les gens d'un certain rang vont à l'armée par vanité, pour porter aux Tuileries un brillant uniforme, et dans les salons de Paris une certaine fatuité. Ils entendent dire dans les discours payés par le gouvernement que cette vanité est de l'héroïsme, et qu'ils se battent pour leur patrie, et non pour leurs épaulettes. D'ailleurs, si quelque général est emporté

1. Tite-Live.

par un boulet, l'Académie a la mort d'Epaminondas [1].

Mais qu'est-ce que cela me fait, *à moi*, qui ai toujours ma loge à l'Opéra, mon équipage de chasse, et mes maîtresses ? Je m'abonne tout au plus à quelque gazette étrangère [2].

En Grèce, la guerre mettait directement en péril, avec l'existence de toute la société, l'existence de chacun des habitants. Il fallait ou vaincre dans la bataille, ou être prisonnier, et l'on a vu ce que les Corcyréens faisaient des prisonniers. Le vainqueur emmenait tout, les femmes, les enfants, les animaux domestiques ; il brûlait les huttes, et ensuite allait demander un triomphe au sénat de Rome.

Ne sachant ce qu'il voulait des bons Allemands, un homme a, dix ans de suite, troublé leur repos ; ils ont fini par se révolter, et, guidés par la lance du Cosaque, ils sont venus nous donner un échantillon des guerres antiques. L'habitant de Paris

[1]. « Le mot de patrie est à peu près illusoire dans un pays comme l'Europe, où il est égal, pour le bonheur, d'être à un maître ou à un autre. » (MONTESQUIEU.) Chez les anciens, chaque citoyen était occupé du gouvernement de la patrie. Qu'a perdu Sarrelouis à n'être plus en France ?

[2]. Besenval, *Bataille de Fillinghausen*.

Ridicule des prédictions de M. de Choiseul, tom. I, p. 100.

Sautez de là à Tite-Live. Une fenêtre trop étroite fait faire la guerre à Louvois (SAINT-SIMON). Le patriotisme est donc dans l'Europe moderne le ridicule le plus sot.

a entendu le bruit du canon ; il a vu son parc ravagé, il a été obligé de faire un uniforme. Mais il faut cinq ou six siècles pour ramener ces événements ; à Athènes, on les craignait tous les cinq ou six ans. Avec la différence nécessaire dans la culture de l'esprit, et la différence dans l'amour, voilà qui explique toute l'antiquité.

La belle statue de *Méléagre* avait donc par sa force mille choses intéressantes à dire. S'il paraissait beau, c'est qu'il était agréable ; s'il paraissait agréable, c'est qu'il était utile.

Pour moi l'utilité est de m'amuser, et non de me défendre, et je vois bien vite dans les grosses joues de Méléagre qu'il n'eût jamais dit à sa maîtresse : « Ma chère amie, ne regarde pas tant cette étoile, je ne puis pas te la donner[1]. »

[1]. Mémoires de Marmontel, milord Albemarle. Dans cent ans, lorsque les deux Chambres auront gagné toute l'Europe, les guerres seront courtes, comme les accès d'humeur des enfants. Alors pour le beau :

Novus sæclorum nascitur ordo.

CHAPITRE CXXVII

LA FORCE EN DÉSHONNEUR

Le public sent si bien, quoique si confusément, l'existence du beau idéal moderne, qu'il a fait un mot pour lui, l'*élégance*.

Que voit-on dans l'élégance ? D'abord l'absence de toute cette partie de la force qui ne peut pas se tourner en agilité.

Si un jeune homme de vingt ans débute dans le monde avec la taille d'Hercule, je lui conseille de prendre le rôle d'homme de génie. Ses séances avec son tailleur seraient toujours un supplice ; il vaudrait mieux pour lui avoir quinze ans de plus, et une taille élancée. C'est que la qualité qui nous est le plus antipathique dans le beau idéal antique, c'est la force[1]. Cela vient-il de l'idée confuse qu'elle est toujours accompagnée d'une certaine épaisseur dans

1. En 1770, un gentilhomme, insulté par un paysan, ne devait pas le rosser avec effort, mais comme en se jouant. (Voir Crébillon fils.) Les biens nationaux changent un peu cela.

l'esprit ? Cela vient-il de l'observation que l'âge mûr ajoute aux formes sveltes de la jeunesse ? Et qu'est-ce qu'un vieillard dans la monarchie ? Cela vient-il du profond mépris pour le travail ?

Après la force, notre plus grande aversion est pour l'appareil de la prudence, et le sérieux profond. C'est que la stupidité ressemble un peu au sérieux profond. C'est un écueil pour les statuaires [1].

Enfin, pour qu'aucune des parties du beau antique ne reste inattaquée, l'air de bonté peut paraître quelquefois l'air de la niaiserie qui demande grâce devant les épigrammes, ou l'air de la sottise, qui, comme le renard sans queue, voudrait persuader qu'il n'y a d'esprit que dans le bon sens.

Le bon sens, si déshonoré dans la monarchie, que Montesquieu, avec le style de Bentham, n'eût pas été lu [2]. Le monde

[1]. Dans la monarchie, le gouvernement fait tout pour vous ; à quoi rêvez-vous si profondément ?

> Fish not with this melancholy bait
> For this fool's gudgeon, this opinion.
>
> *Merch. of Venice*, acte I, scène I.

[2]. J'ai connu dans le Cumberland un lord très original (je demande grâce pour ses expressions), qui soutenait que le vrai titre de l'immortel ouvrage de Montesquieu était :

DE L'ESPRIT DES LOIS

OU

DE L'ART DE FILOUTER

A L'USAGE DES FILOUS ET DES HONNÊTES GENS

est dans une révolution. Il ne reviendra jamais ni à la république antique, ni à la monarchie de Louis XIV. On verra naître un beau *Constitutionnel*.

Les honnêtes gens verront comment on s'y prend pour faire changer les montres de gousset ; les fripons, de nouvelles méthodes excellentes pour les pêcher ;

PAR M. DE MONTESQUIEU,

BON GENTILHOMME, ANCIEN PRÉSIDENT A MORTIER, EX-AMBITIEUX ET, SUR SES VIEUX JOURS, IMITATEUR DE MACHIAVEL.

« Ce qu'il y a de plaisant, ajoutait-il, c'est que quand vos badauds voient les doigts des filous s'approcher de leurs goussets, suivant les excellents préceptes de Montesquieu, ls s'écrient : « Bon ! voilà que nous sommes bien gouvernés ! »

CHAPITRE CXXVIII

QUE RESTERA-T-IL DONC AUX ANCIENS ?

Dans le cercle étroit de la perfection, d'avoir excellé dans le plus facile des beaux-arts.

Dans l'empire du *beau*, en général, d'avoir des préjugés moins baroques, et d'être simples par *simplicité*, comme nous sommes simples à force d'esprit.

Si les anciens ont excellé dans la sculpture, c'est qu'ils ont toujours eu, à cet égard, une bonne constitution, et nous une mauvaise.

C'est que notre religion défend le *nu*, sans lequel la sculpture n'a plus les *moyens d'imiter* ; et, dans la Divinité, les passions généreuses, sans lesquelles la sculpture n'a *plus rien à imiter*.

CHAPITRE CXXIX

LES SALONS ET LE FORUM

Le beau moderne est fondé sur cette dissemblance générale qui sépare la vie de salon de la vie du forum.

Si nous rencontrons jamais Socrate ou Epictète dans les Champs-Elysées, nous leur dirons une chose dont ils seront bien scandalisés, c'est qu'un grand caractère ne fait pas chez nous le bonheur de la vie privée.

Léonidas, qui est si grand lorsqu'il trace l'inscription : *Passant, va dire à Sparte*[1], etc., pouvait être, et j'irai plus loin, était certainement un amant, un ami, un mari fort insipide.

Il faut être homme charmant dans une soirée, et le lendemain gagner une bataille, ou savoir mourir.

1. Voir le beau tableau de M. David. Chose singulière dans l'école française, la tête de Léonidas a une expression sublime !

(A la suite de cette note, Stendhal a écrit sur l'exemplaire Doucet : « Faux. C'est une flatterie pour le malheur ». N. D. L. E.)

Dans ce qu'on appelle en France le *bon air*, la partie qui tient à ce dont le caractère moderne diffère du caractère antique durera jusqu'à ce qu'une révolution du globe nous rende malheureux et sauvages. La partie qui vient de la mode et du caprice, bien moins considérable qu'on ne le croirait, n'est qu'un effet passager des formes de gouvernements. Un article de la constitution de 1814 proscrit les habits de deux cents louis qu'on portait il y a quarante ans. Si l'on a des élections, on voudra bien se distinguer, mais non offenser.

Toute la distinction des conditions, nuance si essentielle au bonheur d'aujourd'hui, est presque dans la manière de porter les vêtements [1].

Or, il y a le *mouvement*, nous sommes hors des arts du dessin ; il y a *vêtement*, donc il n'y a plus de sculpture [2].

Ici près est une des sources des caricatures. Les dessinateurs mettent en con-

1. Voyez à l'école de natation : l'on ne peut distinguer les conditions. L'on sait qu'une duchesse n'a jamais que trente ans pour un bourgeois. Pour les arts, toute l'agitation politique entre l'aristocratie de 1770 et la constitution de 1816 se réduit à changer cette phrase, c'est un *homme bien né*, en celle-ci : c'est un *gentleman* (un homme aisé, qui a reçu une bonne éducation).
2. Le *bon air* est beaucoup dans la manière de porter les vêtements et la sculpture antique exige le nu. (*Cette note dans l'édition de 1817 a été placée par erreur au chapitre CXVIII. N. D. L. E.*)

traste les deux parties de nos mœurs. Ils entassent toutes les recherches de la mode sur des corps manquant de ce *bon air* primitif, et qui tient à l'essence des mœurs modernes[1]. C'est Potier revêtu de l'habit de Fleury. Nous sentons qu'avec notre frac tout uni nous valons mieux que le prince *Mirliflore*, et nous rions quand un accident imprévu vient prouver à lui sa bêtise, et à nous notre supériorité.

Le bon air moderne a paru en France avant de se montrer ailleurs ; mais il est comme la langue, en chemin pour faire le tour du monde. En tout pays, les gens d'esprit préféreront le grand Condé au maréchal de Berwick.

Le bon air commença à faire quelques petits séjours parmi nous lorsque la poudre à canon permit aux gentilshommes français de n'être plus des athlètes. On sentit que l'esprit est absolument nécessaire au beau idéal humain. Il faut de l'esprit même pour souffrir, même pour aimer, dirais-je aux Allemands.

Le *Méléagre* plaira à Naples comme à

1. Ce n'est pas dans nos histoires, presque toutes vendues d'avance par l'auteur à l'autorité, ou à sa propre considération*, que sont nos mœurs, mais dans les Mémoires, et encore mieux dans les lettres imprimées par hasard**.

* Le père Daniel, Voltaire, etc.
** Saint-Simon, Motteville, Staal, Duclos, Lettres de Fénelon, de madame du Deffand, etc.

Londres. Oui, mais plaire également partout, n'est-ce pas une preuve qu'on ne plaît infiniment nulle part ?

Gustave III, l'abbé Galiani, Grimm, le prince de Ligne, le marquis Caraccioli[1], tous les gens d'esprit qui ont aperçu en France cette perfection passagère de la société n'ont cessé de l'adorer. Tant qu'on ne fera pas de tous les hommes des anges, ou des gens passionnés pour le même objet, comme en Angleterre, ce qu'ils auront de mieux à faire pour se plaire sera d'être Français comme on l'était dans le salon de madame du Deffand.

Le malheur des modernes, c'est que la découverte de l'imprimerie n'ait pas précédé de deux siècles celle des manuscrits. La chevalerie eût vécu davantage. Alors, *tout par les femmes*. Chez les Grecs, comme chez les Turcs, *tout sans les femmes*. Nous fussions arrivés plus vite à notre beau idéal.

Mais, dira-t-on, un de nos jeunes colonels de l'ancien régime était d'un ridicule outré en se promenant dans l'Hyde-Park.

Non, c'était de l'*odieux*, couleur du ridicule dans les républiques. D'ailleurs, dis-

[1] Qui ne connaît sa réponse à Louis XVI, qui lui faisait compliment sur sa place de vice-roi de Sicile ? « Ah ! sire, la plus belle place de l'Europe est celle que je quitte : la place Vendôme. »

tinguez l'expression des qualités agréables qui manquaient aux anciens, et la mode. C'est par sa manière de marcher ou de monter à cheval, délicieuse à Paris[1], que ce jeune seigneur égayait John Bull. A Paris, il fallait plaire aux femmes ; à Londres et en Pologne, aux électeurs. Donnez-lui quarante ans, vous lui aurez ôté tout ce qui tenait à la mode, c'est-à-dire à cette partie des manières qui n'a pas d'influence sur l'idéal moderne, dont tour à tour elle exagère tous les éléments[2].

Si la constitution de 1814 tient, l'anecdote de madame Michelin sera horrible dans un demi-siècle[3]. La rouerie aura le sort de l'escroquerie au jeu, dont nous avons vu périr la gloire. Elle fut une grâce dans le chevalier de Grammont à la cour de Louis XIV, et n'était plus qu'une turpitude dans M. de G***, aux chasses de Compiègne, sous Louis XVI.

Si l'élégance, de son sceptre léger, mais inflexible, défend à la force de se montrer dans les figures d'hommes, que sera-ce pour

1. Toujours en 1770, Duclos disait : « L'air noble d'aujourd'hui doit donc être une figure délicate et faible ; on ne l'accorderait pas à une figure d'athlète ; la comparaison la plus obligeante qu'en feraient les gens de grand monde serait celle d'un grenadier, d'un beau soldat. » (*Consid.*, tom. I, p. 151.)
2. Voir la composition du beau moderne, chapitre CXIX.
3. Vie privée du maréchal de Richelieu.

un autre sexe ? La force n'y aurait qu'une manière de plaire, car notre manière de juger les jolies femmes en est encore à l'apogée des mœurs monarchiques. Les charmantes figures de Raphaël et du Guide nous semblent un peu lourdes. Nous préférons les proportions de la *Diane chasseresse*[1] ; mais, dans nos climats, la sensibilité, comme la voix, est un luxe de santé. Nous admettrons un peu plus de force. En Italie, l'on ne fait pas cette faute. En France, l'opinion, occupée d'autre chose, s'est tue sur la beauté pendant trente ans, et s'est laissé mener par les beaux-arts[2].

1. Voir, à l'exposition, les formes grêles affectées dans les portraits de femmes.
2. Elle doit beaucoup à M. David. Notre papier marqué, nos pièces de dix centimes étaient des modèles de beauté, et sans doute les plus souvent regardés.

CHAPITRE CXXX

DE LA RETENUE MONARCHIQUE

La jolie devise italienne : *chelo fuor, commosso dentro*, n'aurait rien dit dans l'antiquité, où chaque homme avait des droits en proportion de son émotion. Voilà des sources charmantes qui n'existaient pas pour les beaux-arts. Le plus grand défaut d'une belle figure est de ressembler à l'idée de beauté que nous avons dans la tête.

Ainsi le charme divin de la *nouveauté* manque presque entièrement à la beauté. Lorsqu'il s'y trouve réuni, il y a ravissement [1].

La laideur idéale, au contraire, possède cet avantage, que l'œil en parcourt les parties avec curiosité. Dans les pays heureux, où l'âme peut suivre le sentier brillant de la volupté, ce principe a la plus grande influence sur la vie ; mais les beaux-arts n'arrivent point jusque-là.

1. L'arrivée en Italie.

L'*air mutin*, l'imprévu, le singulier, font la *grâce*, cette grâce impossible à la sculpture, et qui échappe presque en entier aux Guide et aux Corrège.

Quelle différence en musique ! Cet air charmant de Rossini[1] cet air de la plus grande beauté n'est point flétri par le plus triste des caractères, l'imitation. Il est vrai que, pour les âmes vulgaires, la peinture tient de plus près à certains plaisirs[2].

Avec quelle idolâtrie seront reçus les chefs-d'œuvre du Raphaël des temps modernes, de l'artiste étonnant qui saurait ôter ce défaut à la beauté !

1. Voir l'opéra de *Tancredi*. Je pensais ce soir, en entendant ce chef-d'œuvre du Guide de la musique, que le degré de ravissement où notre âme est portée fait le thermomètre du beau musical : tandis que, du plus grand sang-froid du monde, si l'on me présente un tableau de Louis Carrache, je pourrai dire : « Cela est de la première beauté. »

2. « The smile which sank into his heart, the first time he beheld her, played round her lips ever after : the look with which her eyes first met his, never passed away. The image of his mistress still haunted his mind, and was recalled by every object in nature. Even death could not dissolve the fine illusion : for that which exists in imagination is alone imperissable. As our feelings become more ideal, the impression of the moment indeed becomes less violent, but the effect is more general and permanent. The blow is felt only by reflection ; it is the rebound that is fatal. » (*Biography of the A.*)

CHAPITRE CXXXI

DISPOSITIONS DES PEUPLES POUR LE BEAU MODERNE

EN Italie, le climat met des passions plus fortes, les gouvernements n'y pèsent pas sur les passions ; il n'y a pas de capitale. Il y a donc plus d'originalité, plus de génie naturel. Chacun ose être soi-même. Mais le peu de force qu'ont les gouvernements, ils l'ont par l'*astuce*.

L'Italien doit donc être souverainement méfiant. Quand son tempérament profondément bilieux lui permettrait le bonheur facile du sanguin, ses gouvernements sont là pour le lui défendre. En ce pays, où la nature prit plaisir à rassembler tous les éléments du bonheur, l'on ne saurait trop craindre, trop se méfier, trop soupçonner. La générosité, la confiance dans quelque chose ou dans quelqu'un y serait folie. Circonstance malheureuse pour l'Europe, et qu'elle pouvait si facilement corriger en jetant dans ce jardin du monde un roi et les deux Chambres ; car la terre où les

grands hommes sont encore le moins impossibles, c'est l'Italie. La végétation humaine y est plus forte. Là se trouve le ressort qui fait les grands hommes : mais il est dirigé à contre-sens, les Camille y deviennent des saint Dominique.

L'Italie a échappé à l'influence de nos monarchies. La vertu y est plus connue que l'honneur ; mais la superstition écrase encore le peu de vertu que les gouvernements donnent au peuple[1], et dans les paroisses obscures de campagne vient sanctifier sous le toit du paysan les plus noires atrocités. Le malheureux est noyé par la planche qui doit le sauver, et il ne peut avoir recours à l'opinion publique ou au *qu'en dira-t-on*, chose inconnue en ce pays peu vaniteux.

Ne cherchez pas la grâce des manières, ce savoir-vivre qui faisait le charme de l'ancienne France, et cependant vous ne trouverez pas l'air simple ; mais, en sa place, quand l'Italien ose se livrer, la bonté, la raison, et quelquefois une sympathie vive et héroïque ; mais rien de flatteur pour la vanité.

[1]. Léopold, le comte de Firmian, Joseph II, ont répandu la vertu, mais sans esprit ; il fallait créer des institutions, *forcer les hommes par leur intérêt* à être bons, et ne pas compter niaisement sur une exception, le hasard qui fait un honnête homme d'un despote.

L'Italie est insupportable aux gens aimables, aux ci-devant-jeune-hommes, aux vieux courtisans. En revanche, celui qui, ballotté par les révolutions, est devenu à ses dépens juste appréciateur du mérite de l'homme, préfère l'Italie.

1° Les gouvernements n'ont pu gâter le climat.

2° Dans les arts, ils n'ont corrompu que la tragédie et la comédie [1]. La musique et les arts du dessin ont été protégés par les princes, chacun en raison de ce qu'ils ont moins d'analogie avec la pensée [2].

3° Quand vous voyez faire une belle action à un Anglais, dites : « C'est la force du gouvernement. »

Quand un Italien fait un trait héroïque, dites : « C'est malgré son gouvernement. »

Ce peuple, ayant du naturel, est fort tendre à l'éducation. Le comte de Firmian, à Milan, avait détruit jusque dans la racine cette méchanceté que Machiavel trouve naturelle à l'Italie. Vingt ans de ce bon gouverneur, laissant libre l'influence du ciel, faisaient déjà naître les grands hommes [3], et, ce qui est plus remarquable,

1. Léopold prohiba la *commedia dell' arte*, beau genre de littérature indigène à l'Italie.
2. Cimarosa est jeté dans un cachot, et y prend la maladie dont il est mort ; Canova est fait marquis.
3. Beccaria et Verri étaient dans le gouvernement.

un bon poète satirique, la chose la plus impossible à l'Italie. Le *Matino* de Parini est supérieur à Boileau, et le comte de Firmian protégea le poète contre les grands seigneurs dont il peignait les ridicules [1].

Vingt ans plus tard, Bonaparte (ce destructeur de l'esprit de liberté en France) jeta du grandiose dans la civilisation de la haute Italie, par lui bien supérieure au reste [2]. L'admiration corrigeait le despotisme, ou, pour mieux dire, ne rendait sensibles que dans quelques détails les

[1]. Le prince Belgiojoso.
[2]. Campagne de Murat en 1815. Incroyable lâcheté. Le meilleur voyage à faire, plus curieux que celui du Niagara ou du golfe Persique, c'est le voyage de Calabre. Les premiers donnent sur l'homme plus ou moins sauvage des vérités générales et connues depuis cinquante ans. Du reste, à Pétersbourg, comme à Batavia, on trouve l'*honneur*. Passé le Garigliano, ce grand sentiment des modernes n'a pas pénétré.

Les soldats de Murat disaient : « Se il nemico venisse per le strade maestre, si potrebbe resister, ma viene per i monti. »

Un beau colonel, en grand uniforme, garni de plusieurs croix, arrive à Rome au moment des batailles ; on lui demande ce qu'il vient faire ; il répond avec une franchise inouïe : « Che volete ch'io faccia ? Si tratta di salvarsi la vita. Vanno a battersi, io son venuto qui. »

Le brave général Filangieri cherche à retenir ses soldats, qui répondent à ses cris : « Ma, signor generale, c'è il cannone ; » et ce sont les anciens Samnites qui font de ces sortes de réponses !

Pour pénétrer dans les Calabres, on se déguise en prêtre. Là, on voit les jeunes filles ne sortir qu'armées de fusils ; à tout instant, on entend les armes à feu. Les plus farouches des hommes en sont les plus lâches. Apparemment que leurs nerfs trop sensibles leur font de la mort et des blessures une image trop horrible, et que la colère seule peut faire disparaître. (Note de sir W. E.)

tristes effets qu'y a vus Montesquieu[1]. Si Bonaparte doit être condamné pour avoir abaissé la France, et surtout Paris, il a incontestablement élevé l'Italie[2]. Il mit le travail en honneur. Toutes les vieilleries tombaient, et sans elles point de despotisme assuré.

En Italie, la multitude des gouvernements, dont on évite l'action par un temps de galop, l'absence totale de justice criminelle, font que les qualités naturelles utiles dans une société naissante sont encore fort estimables. Comme le hasard a fait que ce peuple connaît mieux le beau idéal antique, ses gouvernements font qu'il le sent mieux. « L'Italien est naturellement méchant ! » s'écrie le voyageur ; c'est un homme qui voit le jet d'eau de Saint-Cloud, et qui conclut que la nature de l'eau est de quitter la terre et de s'élancer vers le ciel.

Chez les gens bien nés, cette méchanceté se réduit à une très juste et très nécessaire méfiance, indispensable là où la justice a laissé tomber son glaive et n'a conservé que son bandeau. La canaille, qui n'est ré-

1. Foscolo était persécuté ; mais les jeunes gens commençaient à lire un peu.
2. Il fut secondé par un grand ministre, le comte Prina. On sait qu'il fut assassiné par des paysans gagés. Le bon peuple milanais est innocent de ce crime.

primée par rien, est plus méchante qu'ailleurs, ce qui ne prouve autre chose, sinon que l'homme du Midi est supérieur à l'homme du Nord.

Il en est du reproche de méchanceté comme de celui de bassesse. Avant la Révolution, la France était un composé de grands corps qui soutenaient leurs membres. En Italie, l'individu est toujours isolé et en butte à toute la force d'un gouvernement souvent cruel, parce qu'il a toujours peur. Le jour que la justice aura des principes fixes, et que la faveur perdra des droits tout-puissants, la bassesse, étant inutile, tombera. Il est vrai que, dans un pays sans vanité, la bassesse manque de grâces.

J'arrive dans une des villes les plus peuplées de l'Italie. Une jeune femme que je reconduis le soir jusqu'à sa porte me dit : « Retournez sur vos pas, ne passez pas au bout de la rue, c'est un lieu solitaire. »

Je vais de Milan à Pavie voir le célèbre Scarpa. Je veux partir à cinq heures, il y a encore deux heures de soleil. Mon voiturin refuse froidement d'atteler. Je ne puis concevoir cet accès de folie ; je comprends enfin qu'il ne se soucie pas d'être dévalisé.

J'arrive à Lucques. La foule arrête ma calèche, je m'informe. Au sortir de vêpres, un homme vient d'être percé de trois

coups de couteau. « Ils sont enfin partis ces gendarmes français ! Il y a trois ans que je t'avais condamné à mort, » dit l'assassin à sa victime, et il s'en va le couteau à la main.

Je passe à Gênes. « C'est singulier, me dit le chef du gouvernement, trente-deux gendarmes français maintenaient la tranquillité ; nous en avons deux cent cinquante du pays, et les assassinats recommencent de tous côtés. »

La gendarmerie française avait déjà changé le beau idéal ; l'on prisait moins la force.

Je vais à l'opéra à ***, je vois chacun prendre ses mesures pour se retirer après le spectacle. Les jeunes gens sont armés d'un fort bâton. Tout le monde marche au milieu de la rue et tourne les coins *alla larga*. On a soin de dire tout haut dans le parterre qu'on ne porte jamais d'argent sur soi [1].

Au reste, ces dangers sont profondément empreints dans l'esprit des gens prudents ; les voyageurs ne forment qu'une société fugitive devant les voleurs ; à chaque

1. Quand j'étais en garnison à Novarre, j'observais deux choses : que très souvent l'on trouvait dans la campagne des trésors formés par des voleurs morts sans avoir fait de confidence, et que, lorsque, dans la ville, quelqu'un était attaqué, on se gardait bien de crier : *Au voleur!* personne ne serait venu ; on criait : *Au feu!*

instant on met les voitures en caravane, ou bien on prend une escorte. Quant à moi, je n'ai jamais été attaqué, et, sans autre arme qu'un excellent poignard, je suis rentré chez moi à toutes les heures de la nuit. La part ridicule que les voleurs ont usurpée dans la conversation des gens du monde vient beaucoup de l'ancienneté de leurs droits. Depuis trois cents ans, on assassine de père en fils dans la montagne de Fondi, à l'entrée du royaume de Naples.

J'ouvre Cellini[1], et je vois en combien d'occasions il se trouva bien d'être fort et déterminé. Le Piémont est plein de paysans, qui, de notoriété publique, se sont enrichis par des assassinats. On m'a rapporté le même fait du maître de poste de Bre***. *Il n'en est que plus considéré.* Rien de plus simple ; et, si vous habitiez le pays, vous-même auriez des égards pour un coquin courageux qui, cinq ou six fois par an, a votre vie entre ses mains.

Je désire observer le fait des prairies qui donnent huit coupes dans un an. Je suis adressé à un fermier de *Quarto*, à trois milles de Bologne. Je lui montre

1. *Vita.* Edition des classiques ; les pages 71, 110 et 113 montrent que la force doit entrer dans la beauté d'Italie.
Burchard, *Journal d'Alexandre VI*, pass. Brantôme.
Rolland, *Voyage à Brescia* : les valets d'auberge faisaient leur service les pistolets à la ceinture.

quatre hommes couchés au bord de la route sous un bouquet de grands arbres. « Ce sont des voleurs, me répond-il. » Surpris de mon étonnement, il m'apprend qu'il est régulièrement attaqué tous les ans dans sa ferme. La dernière attaque a duré trois heures, pendant lesquelles la fusillade n'a pas cessé. Les voleurs, désespérant de le dépouiller, veulent au moins mettre le feu à l'écurie. Dans cette tentative, leur chef est tué d'une balle au front, et ils s'éloignent en annonçant leur retour. « Si je voulais périr, moi, et jusqu'au dernier de mes enfants, continue le fermier, je n'aurais qu'à les dénoncer. Les deux valets de ma bergamine (écurie des vaches) sont voleurs, car ils ont vingt francs de gages par mois, et en dépensent douze ou quinze tous les dimanches au jeu ; mais je ne puis les congédier, j'attends quelque sujet de plainte. Hier, j'ai renvoyé un pauvre plus insolent que les autres, qui assiégeait ma porte depuis une heure. Ma femme m'a fait une scène ; c'est l'espion des voleurs ; j'ai fait courir après lui, et on lui a donné une bouteille de vin et un demi-pain. »

Ne serait-il pas bien ridicule de se battre avec enthousiasme pour un gouvernement sous lequel on vit ainsi ? Quand je n'étais encore qu'un enfant dans la connaissance

des mœurs italiennes, un beau jeune homme de trente ans, dont j'eus plus tard l'occasion de voir l'héroïque bravoure, me disait, à l'occasion de la mort du général Montbrun, à la Moskowa, que je lui contais : « *Che bel gusto di matto di andar a farsi buzzarar !* »

Le beau idéal moderne est donc encore impossible en Italie. Les qualités qu'il annonce y seraient ridicules par faiblesse ; mais l'Italien a une sensibilité trop vraie pour ne pas adorer l'idéal moderne dès qu'il le verra [1].

Si les Allemands, cette nation sentimentale et sans énergie, qui meurt d'envie d'avoir un caractère, et qui ne peut en venir à bout, composaient le beau moderne, ils y feraient entrer un peu plus d'innocence et un peu moins d'esprit [2].

L'Espagne, qui, après tant de courage, montre tant de bêtise, aura des artistes dans vingt ans, si elle a une constitution.

[1]. La rareté des empoisonnements prouve que les mœurs de la bonne compagnie ont gagné depuis cinquante ans ; en général, on n'empoisonne pas plus qu'en France ; je ne connais dans ce genre que la mort d'un beau jeune homme de Lucques.

[2]. « Une âme honnête, douce et paisible, exempte d'orgueil et de remords, remplie de bienveillance et d'humanité, une âme supérieure aux sens et aux passions, se découvre aisément dans la physionomie, etc. » (GELLERT.)

Voilà l'idéal du beau moral des Allemands. L'air passionné des figures de Raphaël leur fait peur.

Nous verrons alors quel sera son goût, car, depuis Philippe II, elle est muette.

Telle est la force des choses et la faiblesse des hommes, que le *génie du despotisme* aura semé dans toute l'Europe la constitution anglaise qu'il abhorrait, et par là changé les arts. C'est que mille petits liens enchaînaient le liège au fond des eaux.

CHAPITRE CXXXII

LES FRANÇAIS D'AUTREFOIS

Il faut dire à nos neveux qu'il y avait une différence extrême entre le Français de 1770 et le Français de 1811, année qui fut l'apogée des mœurs nouvelles. On était, en 1811, beaucoup plus près du beau antique.

Je n'en ferai pas honneur à la renaissance des arts, mais à la tourmente qui nous agite depuis trente ans, et par laquelle il n'y a plus en France ni société, ni esprit de société.

Ballottés par tant d'événements singuliers, et quelquefois dangereux, la justice, la bonté, la force, ont gagné ; tandis que les qualités propres à la société ne sont plus estimées ; car où les faire estimer ? Tout ce qui est né depuis 1780 a fait la guerre, et prise beaucoup la force physique, non pas tant pour le jour du combat que pour les fatigues de la campagne.

Autrefois il fallait de la gaieté, de l'amabilité, du tact, de la discrétion, mille qua-

lités qui, réunies sous le nom de *savoir-vivre*, étaient fort goûtées dans les salons de 1770. Il fallait un certain apprentissage. Aujourd'hui, nous en sommes revenus aux agréments qu'aucun despotisme ne peut ôter du commerce du monde. Un jeune homme de seize ans, qui sait danser et se taire, est un homme parfait.

Je remarque que l'estime pour la force ne porte pas, comme en Angleterre, sur une occupation favorite. Il n'y a pas de chasse au renard ; et le ministère du cardinal de Fleury, avec ses trente ans de paix, nous éloignerait bien vite du beau antique.

CHAPITRE CXXXIII

QU'ARRIVERA-T-IL DU BEAU MODERNE, ET QUAND ARRIVERA-TIL ?

Par malheur, depuis que le monde s'est mis à adorer le beau idéal antique, il n'a plus paru de grands peintres. L'usage qu'on en fait aujourd'hui en dégoûtera. Pourquoi pas ? La Révolution nous a bien dégoûtés de la liberté, de grandes villes ont bien demandé qu'il n'y eût pas de constitution [1] !

La France a des poètes qui, pour imiter Molière de plus près, le copient tout simplement, et qui, par exemple, pour faire un *défiant*, prennent l'intrigue du *Tartufe*. Mais ils changent les noms.

Cette méthode générale s'applique aussi à la peinture.

Les peintres, ayant appris que l'*Apollon* est beau, copient toujours l'*Apollon* dans les figures jeunes. Pour les figures d'hommes faits, on a le torse du *Belvédère*. Mais le peintre se garde bien de mettre jamais

1. La ville de L*, par l'organe du grand poète comique R.

rien de son âme dans son tableau, il pourrait être ridicule. L'art redevient tranquillement, et au milieu d'un concert de louanges, un pur et simple mécanisme, comme chez les ouvriers égyptiens. Les nôtres pourraient se sauver par le coloris ; mais le coloris demande un peu de sentiment, et n'est pas précisément une science exacte comme le dessin.

Si nos grands artistes lisaient l'histoire, ils seraient bien scandalisés de voir leur place marquée par la postérité entre Vasari et Santi di Tito. Ceux-ci furent pour Michel-Ange ce qu'ils sont pour l'antique. Précisément les mêmes reproches qu'ils faisaient au Corrège, ils les font à Canova.

La place est faite en France pour un autre Raphaël. Les cœurs ont soif de ses ouvrages. Voyez comme ils ont accueilli la tête de *Phèdre*[1]. Du reste, on admire les expositions actuelles par devoir, car on dit au public : « Cela n'est-il pas bien conforme à l'antique ? » Et le pauvre public ne sait que répondre. *Il est dans son tort*[2], et s'écoule tranquillement en bâillant.

1. Tableau de M. Guérin, à Saint-Cloud. Voir les têtes de Didon, d'Elise et de Clytemnestre, exposition de 1817. Ce grand artiste fait des progrès dans la science de l'expression. Quel dommage qu'il s'occupe si peu du *clair-obscur!*
2. Interrogatoire de l'*Esturgeon*, joli vaudeville des Variétés. (Stendhal ajoute sur l'exemplaire Doucet : « *Cadet Roussel esturgeon. Vaudeville de MM. Arnault et Désaugiers.* N. D. L. E.)

LIVRE SEPTIÈME

VIE DE MICHEL-ANGE

> ... E quel che al par sculpe e colora,
> Michel più che mortal Angiol divino.
> ARIOSTO, C. XXIII.

CHAPITRE CXXXIV

PREMIÈRES ANNÉES

Il fallait ces idées pour juger Michel-Ange, maintenant tout va s'aplanir. Michel-Ange Buonarroti naquit dans les environs de Florence. Sa famille, dont le vrai nom était Simoni-Canossa, avait été illustrée dans les siècles du moyen-âge par une alliance avec la célèbre comtesse Mathilde.

Il vint au monde en 1474, le 6 de mars, quatre heures avant le jour, un lundi.

Naissance vraiment remarquable, s'écrie son historien, et qui montre bien ce que

devait être un jour ce grand homme ! Mercure suivi de Vénus étant reçu par Jupiter sous un favorable aspect, que ne pouvait-on pas se promettre d'un moment si bien choisi par le destin ?

Soit que son père, vieux gentilhomme de mœurs antiques, partageât ces idées, soit qu'il voulût simplement lui donner une éducation digne de sa naissance, il l'envoya de bonne heure chez le grammairien Francesco da Urbino, célèbre alors dans Florence. Mais tous les moments que l'enfant pouvait dérober à la grammaire, il les employait à dessiner. Le hasard lui donna pour ami un écolier de son âge, nommé Granacci, élève du peintre Dominique Ghirlandajo. Il enviait le bonheur de Granacci, qui le menait quelquefois en cachette à la boutique de son maître, et lui prêtait des dessins.

Ce secours enflamma le goût naissant de Michel-Ange ; et, dans un transport d'enthousiasme, il déclara chez lui qu'il abandonnait tout à fait la grammaire.

Son père et ses oncles se crurent déshonorés, et lui firent les remontrances les plus vives ; c'est-à-dire que, souvent, le soir, lorsqu'il rentrait à la maison ses dessins sous le bras, on le battait à toute outrance. Mais il était déjà porté par ce caractère ferme dont il donna tant de

preuves par la suite. De plus en plus irrité par cette persécution domestique, et sans avoir jamais reçu de leçons régulières de dessin, il voulut tenter l'emploi des couleurs. Ce fut encore son ami Granacci qui lui fournit des pinceaux et une estampe de Martin d'Hollande. On y voyait les diables qui, pour exciter saint Antoine à succomber à la tentation, lui donnent des coups de bâton[1]. Comme Michel-Ange devait placer à côté du saint des figures monstrueuses de démons, il n'en peignit aucune avant d'avoir vu dans la nature les parties dont il la composait. Tous les jours il allait au marché aux poissons considérer la forme et la couleur des nageoires, des yeux, des bouches hérissées de dents, qu'il voulait mettre dans son tableau. Il achetait les poissons les plus difformes, et les apportait à l'atelier. On dit que Ghirlandajo fut un peu jaloux de cette raison profonde ; et, lorsque l'ouvrage parut, il disait partout, pour se consoler, que ce tableau sortait de sa boutique. Il avait raison ; le vieux gentilhomme était pauvre, et avait engagé son fils chez Ghirlandajo en qualité d'apprenti. Le contrat, qui devait durer trois ans,

1. J'ai vu cette estampe de Martin Schœn dans la collection Corsini, à Rome.

avait cela de remarquable que, contre l'usage, le maître s'obligeait à payer à l'élève vingt-quatre florins [1].

Soixante ans après, Vasari, étant à Rome, porta au vieux Michel-Ange un des dessins faits par lui dans la boutique du Ghirlandajo. Sur une esquisse à la plume qu'un de ses camarades finissait d'après un dessin du maître, il avait eu l'insolence de marquer une nouvelle attitude. Ce souvenir de sa jeunesse réjouit le grand homme, qui s'écria qu'il se rappelait fort bien cette figure, et que, dans son enfance, il en savait plus que sur ses vieux jours.

[1]. On trouve la note suivante, écrite de la main du vieux Buonarroti sur le livre de Dominique Ghirlandajo :

« 1488. Ricordo questo di primo d'aprile, come io Lodovico di Leonardo di Bonarrota acconcio Michel-Agnolo mio figliuolo con Domenico e David di Tommaso di Currado per anni tre prossimi avvenire con questi patti e modi, che il detto Michel-Agnolo debba stare con i sopraddetti detto tempo a imparare a dipignere a fare detto essercizio e cio i sopraddetti gli comanderanno, e detti Domenico e David gli debbon dare in questi tre anni florini ventiquattro di suggello : e il primo anno florini sei, il secondo anno florini otto, il terzo florini dieci, in tutta la somma di lire 96. »

Et plus bas : « Hanne avuto il sopraddetto Michel-Agnolo questo di 16 d'aprile florini dua d'oro in oro, ebbi io Lodovico di Lionardo suo padre da lui contanti lire 12. » (VASARI, X, p. 26.)

CHAPITRE CXXXV

IL VOIT L'ANTIQUE

Un peintre, touché de l'ardeur de Michel-Ange et des contrariétés qu'il éprouvait, lui donne une tête à copier ; la copie faite, il la rend au maître au lieu de l'original : celui-ci ne s'aperçoit de l'échange que parce que l'enfant riait de la méprise avec un de ses camarades. Cette anecdote fit du bruit dans Florence ; on voulut voir ces deux peintures si semblables : elles l'étaient de tous points, Michel-Ange ayant eu soin d'exposer la sienne à la fumée pour lui donner l'air antique. Il se servit souvent de cette ruse pour avoir des originaux. Le voilà déjà parvenu au premier point de repos que les jeunes artistes rencontrent dans la longue carrière des arts : il savait copier.

Il n'était pas fort assidu chez Ghirlandajo ; désapprouvé par ses nobles parents, traité à la maison comme un polisson indocile, il errait le plus souvent dans Florence, sans atelier, sans étude fixe, et

s'arrêtant partout où il voyait des peintres. Un jour Granacci le fit entrer dans les jardins de Saint-Marc, où l'on plaçait des statues antiques : c'étaient celles que Laurent le Magnifique rassemblait à grands frais. Il paraît que, dès le premier instant, ces ouvrages immortels frappèrent Michel-Ange. Dégoûté du style froid et mesquin, on ne le revit plus ni à la boutique de Ghirlandajo, ni chez les autres peintres; ses journées entières se passaient dans les jardins. Il eut l'idée de copier une tête de faune qui offrait l'expression de la gaieté. Le difficile était d'avoir du marbre. Les ouvriers, qui voyaient tous les jours ce jeune homme avec eux, lui firent cadeau d'un morceau de marbre, et lui prêtèrent même des ciseaux. Ce fut les premiers qu'il toucha de sa vie. En peu de jours la tête fut finie : le bas du visage manquait dans l'antique, il y suppléa, et fit à son faune la bouche extrêmement ouverte d'un homme qui rit aux éclats.

Médicis, se promenant dans ses jardins, trouva Michel-Ange qui polissait sa tête [1] ; il fut frappé de l'ouvrage, et surtout de la jeunesse de l'auteur : « Tu as voulu faire ce faune vieux, lui dit-il en riant, et tu lui as laissé toutes ses dents ! ne sais-tu

[1] Elle est à la galerie de Florence.

pas qu'à cet âge il en manque toujours quelqu'une ? » Michel-Ange brûlait de voir le prince se retirer ; à peine fut-il parti qu'il ôta une dent à son faune avec tout le soin possible, et attendit le lendemain. Laurent rit beaucoup de l'ardeur du jeune homme, et son grand caractère le portant à protéger tout ce qui paraissait supérieur : « Ne manque pas de dire à ton père, lui dit-il en partant, que je désire lui parler. »

CHAPITRE CXXXVI

BONHEUR UNIQUE DE L'ÉDUCATION DE MICHEL-ANGE

On eut toutes les peines du monde à décider le vieux gentilhomme : il jurait qu'il ne souffrirait jamais que son fils fût tailleur de pierre. C'était en vain que les amis de la maison tâchaient de lui faire entendre la différence d'un sculpteur à un maçon. Cependant, lorsqu'il fut devant le prince, il n'osa plus lui refuser son fils. Laurent l'engagea à chercher pour lui-même quelque place convenable. Dès le même jour, il donna à Michel-Ange une chambre dans son palais (1489), le fit traiter en tout comme ses fils, et l'admit à sa table, où se trouvaient journellement les plus grands seigneurs d'Italie et les premiers hommes du siècle. Michel avait alors quinze à seize ans : vous jugez l'effet d'un pareil traitement sur une âme naturellement haute.

Médicis faisait souvent appeler son jeune sculpteur pour jouir de son enthousiasme

et lui montrer les pierres gravées, les médailles, les antiquités de tout genre dont il formait des collections.

De son côté, Michel-Ange lui présentait chaque jour quelque nouvel ouvrage. Politien, dans lequel toute la science de ce temps-là n'avait pu étouffer entièrement l'homme supérieur, était aussi l'hôte du prince. Il aimait le génie audacieux de Michel-Ange, l'excitait sans cesse au travail, et avait toujours quelque entreprise nouvelle à lui présenter.

Il lui disait un jour que l'enlèvement de Déjanire et le combat des Centaures ferait un beau sujet de bas-relief, et, tout en démontrant la justesse de son idée, il lui conta cette histoire dans le plus grand détail : le lendemain le jeune homme la lui montra ébauchée. Ce bas-relief carré, et dont les figures ont environ une palme de proportion[1], se voit dans la maison Buonarroti à Florence. Je ne sais pourquoi Vasari l'appelle le *Combat des Centaures* : ce sont des gens nus qui se battent à coups de pierres et à coups de massue, et il n'y a que la moitié d'un corps de cheval à peine terminé. Ce sont des corps mêlés dans les positions les plus bizarres et les plus difficiles, mais chaque figure a une

[1] Deux cent vingt-trois millimètres.

expression marquée. Il y a des lueurs de génie admirables ; par exemple, cet homme vu par le dos, qui en tire un autre par les cheveux, et cette figure vue de face qui assène un coup de massue ; du reste, il y a quelques incorrections. Michel-Ange disait par la suite que toutes les fois qu'il revoyait cet ouvrage, il sentait un chagrin mortel de n'avoir pas uniquement suivi la sculpture. Il faisait allusion aux intervalles très considérables, et quelquefois de dix à douze ans, qu'il avait passés sans travailler, triste fruit de ses relations avec les princes. C'était la coutume de Laurent de donner de petits appointements à tous les artistes, et des prix considérables à ceux qui se distinguaient. Les appointements de Michel-Ange furent fixés à cinq ducats par mois, que le prince lui recommandait de porter à son père ; et pour lui, comme après tout il était encore un enfant, il lui fit cadeau d'un beau manteau violet.

Le vieux Buonarroti, enhardi par les offres de Médicis, vint un jour lui dire : « Laurent, je ne sais faire autre chose que lire et écrire, il y a un emploi vacant à la douane qui ne peut être donné qu'à un citoyen, je viens vous le demander, car je crois pouvoir le remplir avec honneur.

— Tu seras toujours pauvre, lui dit en riant Médicis, qui s'attendait à une toute

autre demande ; cependant si vous voulez cet emploi, il est à vous jusqu'à ce que nous trouvions quelque chose de mieux. » Cette place pouvait valoir cent écus par an.

Michel-Ange employa plusieurs mois à dessiner à l'église del Carmine la chapelle de Masaccio. Là, comme partout, il fut supérieur, ce dont, comme de juste, il fut récompensé par un sentiment général de haine. Torrigiani, un de ses camarades, lui donna sur le nez un coup de poing si furieux, que le cartilage en fut écrasé, et cet accident augmenta la physionomie d'effort qui se remarque dans la figure de Michel-Ange comme dans celle de Turenne. La main de Dieu punit cet envieux, il alla en Espagne, où il fut un peu brûlé par la sainte inquisition [1].

Cependant Michel-Ange partageait les nobles plaisirs de la société la plus dis-

[1]. Ora torniamo a Torrigiani che con quel mio disegno in mano disse cosi : « Questo Buonarroti ed io andavamo a imparare da fanciulletti nella chiesa del Carmine dalla cappella di Masaccio ; e poi il Buonarroti aveva per usanza di uccellare tutti quelli che disegnavano. Un giorno infra gli altri dandomi noja il detto, mi venne assai più stizza del solito ; e stretto la mano gli detti si gran pugno nel naso ch'io mi sentii fiaccare sotto il pugno quell' osso e tenerume del naso come se fosse stato un cialdone ; e cosi segnato da me ne resterà infinchè vive »

Queste parole generarono in me tanto odio, perchè vedevo i fatti del divino Michel-Agnolo, che non tanto che a me venisse voglia di andarmene seco in Inghilterra, ma non potevo patire di vederlo. (CELLINI, an 1518, I, 32.)

tinguée que le monde eût vue réunie depuis les temps d'Auguste. Les amis de Laurent allaient tour à tour habiter avec lui les palais champêtres qu'il se plaisait à bâtir au sein des délicieuses collines qui ont valu à Florence le nom de cité des fleurs. Les superbes jardins de Careggi entendirent les discussions philosophiques se revêtir des grâces de l'imagination, et la philosophie reconnut ce style enchanteur que Platon lui avait prêté jadis dans Athènes. Tantôt la société allait passer les mois les plus chauds dans la délicieuse vallée d'Asciano, où Politien trouvait que la nature semblait prendre à tâche d'imiter les efforts de l'art ; tantôt on allait voir achever la charmante villa de Cajano, que Laurent faisait élever sur ses dessins, et qui reçut de Politien le nom poétique d'Ambra. Au milieu des profusions du luxe et des jouissances délicates que rassemblait la maison de l'homme le plus riche de l'univers, on ne le voyait s'occuper constamment avec ses amis que d'une seule chose, le soin de faire oublier qu'il était le maître.

Héritier de la protection que ses ancêtres accordaient aux arts, son âme sentit vivement le *beau* dans tous les genres, et il fit par sentiment ce qu'ils avaient fait par politique.

Inférieur à Côme dans la seule science

du commerce, il le surpassa, lui et tous les Médicis, dans les vertus qui font le prince, et la postérité s'est montrée injuste envers un si grand homme en allant choisir la moindre de ses qualités, pour le désigner par le surnom de *Magnifique*.

L'enthousiasme pour l'antiquité aurait pu dégénérer, comme on le voit de nos jours, en admiration lourde et stupide. La sensibilité exquise et passionnée de Laurent, les bons mots que lui inspirait le moindre ridicule, et l'ironie, l'arme ordinaire de sa conversation, éloignaient ce défaut des sots.

Ses poésies dévoilent une âme passionnée pour l'amour, et qui aima Dieu comme une maîtresse, alliance que la nature ne met que dans ces âmes qu'elle destine à être unies aux plus grands génies. Il avait coutume de dire : « Que celui-là est mort dès cette vie, qui ne croit pas en l'autre. » Avec le même style enflammé, tantôt il chante des hymnes sublimes au Créateur, tantôt il déifie l'objet de ses plaisirs.

Plus grand, comme prince, qu'Auguste et que Louis XIV, il protégea les lettres en homme fait pour y prendre un des premiers rangs, si sa naissance ne l'avait appelé à être le modérateur de l'Italie ; et l'une des erreurs de l'histoire est d'avoir donné le nom de son fils au siècle qu'il fit naître.

Mais, déjà après une courte durée, les beaux jours de Michel-Ange et des lettres commençaient à pâlir. Laurent, à peine âgé de quarante-quatre ans, était conduit au tombeau par une maladie mortelle : il est inutile de dire qu'il sut mourir en grand homme. Son fils, qui depuis fut Léon X, reçut le chapeau de cardinal. La pompe avec laquelle Florence célébra cette fête, la joie sincère des citoyens, l'éclat de leur amour, formèrent la dernière scène d'une si belle vie.

Laurent se fit transporter à la villa de Careggi : ses amis l'y suivirent en pleurant ; il plaisantait avec eux dans les moments de relâche que lui laissaient ses douleurs. Il s'éteignit enfin le 9 avril 1492, et, par sa mort, la civilisation du monde sembla reculer d'un siècle.

On sent que chez ce prince libéral, Michel-Ange apprit tout, excepté le métier de courtisan. Au contraire, il est probable que, se voyant traité en égal par les premiers hommes de son siècle, il se fortifia de bonne heure dans cette fierté romaine qui ne peut se plier au remords des bassesses, et dont sa gloire est d'avoir su donner l'expression si frappante aux prophètes de la Sixtine.

CHAPITRE CXXXVII

ACCIDENTS DE LA MONARCHIE

Avec la vie de Laurent le Magnifique finit le bonheur unique de l'éducation de Michel-Ange ; il avait dix-huit ans (1492). Dès le lendemain il retourna tristement chez son père, où le chagrin l'empêchait de travailler. Il vint à tomber beaucoup de neige, chose rare à Florence ; Pierre de Médicis eut la fantaisie de faire dans sa cour une figure colossale de neige, et se souvint de Michel-Ange : il le fit appeler, fut très content de sa statue, et lui fit rendre la chambre et le traitement qu'il avait du temps de son père.

Le vieux Buonarroti, voyant son fils toujours recherché par les gens les plus puissants de la ville, commença à trouver la sculpture moins ignoble, et lui donna des vêtements plus convenables.

Florence s'indignait de la bêtise du nouveau souverain, qui avait débuté par faire jeter dans un puits le médecin de son

père. Quant à ses rapports avec les gens d'esprit et les artistes, l'histoire raconte que Pierre se félicitait surtout d'avoir auprès de lui deux hommes rares : Michel-Ange, qu'il regardait comme un grand sculpteur, et ensuite un coureur espagnol parfaitement beau, et si leste, que quelque vite que Pierre pût pousser un cheval, le coureur le devançait toujours.

Depuis sa rentrée au palais, Michel-Ange fit un crucifix de bois presque aussi grand que nature pour le prieur de San Spirito : le moine se trouva homme d'esprit, et voulut favoriser ce génie naissant. Il lui donna une salle secrète dans son couvent, et lui fit fournir des corps, au moyen desquels Michel-Ange put se livrer à toute sa passion pour l'anatomie.

CHAPITRE CXXXVIII

VOYAGE A VENISE, IL EST ARRÊTÉ A BOLOGNE

Le musicien de Laurent de Médicis, un nommé Cardière, qui improvisait très bien en s'accompagnant de la lyre, et qui, du vivant du grand homme, venait tous les soirs chanter devant lui, arriva tout pâle un matin chez Michel-Ange : il lui conta que Laurent lui était apparu la nuit précédente, hideusement couvert d'une robe noire tout en lambeaux, et, d'une voix terrible, lui avait commandé d'aller annoncer à Pierre que sous peu il serait chassé de Florence. Michel-Ange exhorta son ami à obéir à leur bienfaiteur. Le pauvre Cardière s'achemina vers la villa de Careggi pour aller exécuter l'ordre de l'ombre. Il trouva à moitié chemin le prince qui revenait en ville au milieu de toute sa maison, et l'arrêta pour lui faire son message : on peut penser comme il fut reçu.

Michel-Ange, voyant l'endurcissement de Médicis, partit sur-le-champ pour Venise. Cette fuite serait ridicule de nos jours, où

les changements politiques n'influent que sur le sort des gouvernants. Il en était autrement à Florence ; on y connaissait déjà la maxime, qu'il n'y a que les morts qui ne reviennent point ; et les passages de la monarchie à la république, et de la république à la monarchie, étaient toujours accompagnés de nombreux assassinats. Le caractère italien dans toute sa fierté naturelle, plus sombre, plus vindicatif, plus passionné qu'il ne l'est aujourd'hui, profitait du moment pour se livrer à ses vengeances ; le calme rétabli, le nouveau gouvernement cherchait des partisans et non des coupables.

A Venise, l'argent manque bientôt à Michel-Ange, d'autant plus qu'il avait pris avec lui deux de ses camarades, et il se met en route pour revenir par Bologne. Il y avait alors dans cette ville une loi de police qui obligeait tous les étrangers qui entraient à porter sur l'ongle du pouce un cachet de cire rouge : Michel-Ange ignorant cette loi fut conduit devant le juge, et condamné à une amende de cinquante livres, qu'il ne pouvait payer. Un Aldrovandi, de cette noble famille chez laquelle l'amour des arts est héréditaire, vit le jugement, fit délivrer Michel-Ange, et l'amena dans son palais. Chaque soir il le priait de lui lire avec sa belle pronon-

ciation florentine quelque morceau de Pétrarque, de Boccace ou du Dante.

Aldrovandi [se] promenant un jour avec lui, ils entrèrent dans l'église de Saint-Dominique. Il manquait à l'autel ou tombeau, qu'avaient travaillé autrefois Jean Pisano et Nicolà dell' Urna, deux petites figures de marbre, un saint Pétrone au sommet du monument, et un ange à genoux qui tient un flambeau.

Tout en admirant les anciens sculpteurs, Aldrovandi demanda à Michel-Ange s'il se sentirait bien le courage de faire ces statues : « Certainement, » dit le jeune homme ; et son ami lui fit donner cet ouvrage, qui lui valut trente ducats.

Ces figures sont très curieuses ; on y voit clairement que ce grand homme commença par la plus attentive imitation de la nature, et qu'il en sut rendre les grâces et toute la *morbidezza*.

Si depuis il s'écarta si fort de cette manière, c'est à dessein formé, et pour atteindre au beau idéal. Son style terrible et si grandiose est le fruit de cette idée, de sa passion pour l'anatomie, et du hasard qui lui donna à faire dans la voûte de la chapelle Sixtine à Rome, un ouvrage qui, à suivre les idées qu'on avait alors de la divinité, demandait précisément le style auquel le portait son caractère.

CHAPITRE CXXXIX

VOULUT-IL IMITER L'ANTIQUE ?

Après un peu plus d'un an de séjour, Michel-Ange, menacé d'assassinat par un sculpteur bolonais, rentra dans Florence. Les Médicis en avaient été chassés depuis longtemps[1], et la tranquillité commençait à renaître.

Il fit un petit *saint Jean*, ensuite un *Amour endormi*. Un Médicis, d'une branche républicaine, acheta la première statue, et, charmé de la seconde : « Si tu l'arrangeais, lui dit-il, de manière qu'elle parût nouvellement déterrée, je l'enverrais à Rome ; elle passerait pour antique, et tu la vendrais beaucoup mieux. »

Buonarroti, dans le caractère duquel entrait à merveille cette espèce d'épreuve de son talent, ternit la blancheur du marbre ; la statue partit pour Rome, et Raphaël Riario, cardinal de Saint-George,

[1]. Chassés pour la seconde fois en 1494, ils ne rentrèrent à Florence qu'en 1512. (VARCHI, lib. I.)

qui la crut antique, la paya deux cents ducats. Quelque temps après, la vérité ayant percé jusqu'à l'Eminence, elle fut vivement piquée de l'injure faite à la sûreté de son goût. Un de ses gentilshommes fut expédié en toute hâte à Florence, et feignit de chercher un sculpteur pour quelque grand travail. Il vit tous les ateliers, et enfin alla chez Michel-Ange, qu'il pria de lui montrer quelque essai de son talent : le jeune artiste dit qu'il n'avait dans le moment rien de fini ; il prit une plume, car alors le crayon n'était pas en usage, et, tout en causant avec le gentilhomme, dessina une main, probablement celle du Musée de Paris [1]. L'envoyé parut charmé du grandiose de son style, le loua beaucoup, et lui demanda quel avait été son dernier ouvrage. Michel-Ange, ne songeant plus à la statue antique, dit qu'il avait une figure de l'Amour endormi, pris à l'âge de six à sept ans, de telle grandeur, dans telle position, enfin lui décrivit la statue du cardinal ; sur quoi le gentilhomme lui avoua le but de son voyage, et l'engagea fort à passer à Rome, pays où il trouverait à déployer et à augmenter ses rares talents. Il lui apprit que, quoique son

1. Du moins la main dessinée pour le cardinal était-elle dans la collection de Mariette.

commissionnaire ne lui eût envoyé que trente ducats pour la statue, elle en avait réellement coûté deux cents à Son Eminence, qui lui ferait justice du fripon. Le cardinal fit en effet arrêter le vendeur, mais ce fut pour reprendre son argent, et lui rendre la statue ; dans la suite elle fut achetée par César Borgia, qui en fit cadeau à la marquise de Mantoue.

Il serait important de savoir si le cardinal était réellement connaisseur. J'ai fait des recherches inutiles. Rien de plus impossible que l'imitation pour un génie original et bouillant : Michel-Ange devait se trahir de mille manières.

A Bologne, il était le miroir de la nature. Avant de s'élancer à sa grande découverte, l'*art d'idéaliser*, se prêta-t-il à imiter l'antique ?

Il brûlait de voir Rome, et suivit de près le gentilhomme, qui le logea ; mais il ne trouva dans le cardinal que de la vanité blessée. Négligé par le protecteur sur lequel il avait trop compté, il fit pour un noble Romain, nommé Giacomo Galli, le *Bacchus* de la galerie de Florence. Il voulut rendre sensible, dit Condivi, l'idée que l'antiquité nous a laissée de l'aimable vainqueur des Indes. Son projet fut de lui donner cette figure riante, ces yeux louchant légèrement et chargés de volupté, qu'on voit quelque-

fois dans les premiers moments de l'ivresse. Le dieu est couronné de pampres, de la main droite il tient une coupe, qu'il regarde avec complaisance, le bras gauche est recouvert d'une peau de tigre.

Michel-Ange mit plutôt la peau de tigre que l'animal vivant, afin de faire entendre que le goût excessif pour la liqueur inventée par Bacchus conduit au tombeau. Le dieu a dans la main gauche une grappe de raisins qu'un petit satyre plein de malice mange à la dérobée.

CHAPITRE CXL

IL FAIT COMPTER ET NON SYMPATHISER AVEC SES PERSONNAGES

MICHEL-ANGE était fait pour exécuter dans les arts la chose précisément qu'il voulait faire, et non pas une autre. Il ne fut jamais homme à se contenter d'à peu près. S'il a erré, c'est son goût qui a eu tort, et non son habileté. S'il n'a pas pris dans la nature les choses que la partie du beau antique connue de son temps lui indiquait, c'est qu'il ne les a pas senties. Je dirais presque qu'il eut l'âme d'un grand général [1]. Toujours confiné dans les pensées directement relatives aux beaux-arts, il mena trop la vie retirée d'un cénobite. Il ne nourrit pas la sensibilité de son âme en l'exposant aux chances ordinaires de la vie : il eût trouvé bien ridicule cette mélancolie qui fit le génie de Mozart.

1. Lady Macbeth ne lui eût pas dit :
 I fear thy nature
 It is too full o' the milk of human kindness
 To catch the nearest way.
 Macbeth, scène v.

Je me fonde sur son histoire, imprimée sous ses yeux à Rome en 1553, dix ans avant sa mort. Condivi, son élève, son confident intime, ne voit que par les yeux du maître, est plein de ses leçons, n'a pas assez d'esprit pour mentir. Le petit écrit qu'il a publié peut donc être regardé comme tissu à peu près uniquement des pensées de Michel-Ange.

S'il était au monde un sujet que ce grand sculpteur fût peu propre à rendre, c'était l'expression voluptueuse du *Bacchus antique*. Dans tous les arts, il faut avoir soi-même éprouvé les sensations que l'on veut faire naître. Sans sa religion, Michel-Ange eût peut-être fait l'*Apollon du Belvédère*, mais jamais la *Madonna alla Scodella*, et je conçois bien que l'aimable Léon X ne l'ait pas employé.

Cette expression de Bacchus qu'il voulut rendre existe sur le marbre dans la statue divine qui est à Paris [1]. Une âme sensible ne la regardera point sans attendrissement : c'est un tableau du Corrège traduit en marbre. En voyant l'image si peu farouche de ce plus ancien des conquérants, vous croyez entendre dans une langue d'une harmonie céleste, et que n'ont point profa-

[1]. En 1811, Musée des antiques, salle de l'*Apollon*, à droite en entrant.

née les bouches vulgaires, la belle octave du Tasse,

> Amiamo or quando
> Esser si puote riamato amando.
> C. XVII.

qui proclame la victoire des jouissances de la sensibilité sur celles de l'orgueil.

J'ai revu souvent la statue de Michel-Ange : elle est bien loin de ce caractère de volupté, d'abandon et de divinité qui respire dans le *Bacchus antique*. La statue de Florence m'a toujours paru une idylle écrite en style d'Ugolin.

La poitrine est extrêmement élevée : Michel-Ange devinait l'antique pour l'expression de la force ; mais le visage est rude et sans agrément, il ne devinait pas l'expression des vertus. On voit qu'arrivé au point de surpasser tous les sculpteurs de son siècle il s'élançait dans l'idéal au delà de l'imitation servile, mais ne savait où se prendre pour être grand.

Ainsi cet homme, qui, à considérer les dons de la nature, ne fut inférieur à aucun de ceux dont l'histoire garde le souvenir, brisa les entraves qui, depuis la renaissance de la civilisation, retenaient les artistes dans un style étroit et mesquin.

Mais les modernes formés par les romans

de chevalerie et la religion, et qui veulent de l'âme en tout, diront qu'il lui manqua, en revenant à Florence après Bologne, de trouver l'*Apollon* ou l'*Hercule Farnèse*. Son goût se fût élevé à l'expression des grandes qualités de l'âme, au lieu de se borner à l'expression de la force physique et de la force de caractère ; et ce que notre âme avide demande aux arts, c'est la peinture des passions, et non pas la peinture des actions que font faire les passions.

CHAPITRE CXLI

SPECTACLE TOUCHANT

Après le Bacchus, Buonarroti fit, pour le cardinal de Villiers, abbé de Saint-Denis, le groupe célèbre qui a donné son nom à la chapelle dellà Pieta à Saint-Pierre[1]. Marie soutient sur ses genoux le corps de son Fils, que quelques amis fidèles viennent de détacher de la croix.

C'est dommage que les phrases éloquentes de nos prédicateurs, et les estampes de même force qui garnissent les prie-Dieu, nous aient blasé sur ce spectacle déchirant. Nos paysans, plus heureux que nous, ne songeant pas au ridicule de l'exécution, sont directement sensibles au spectacle qu'on met sous leurs yeux.

C'est une observation que j'ai eu l'occasion de faire de la manière la plus frappante dans la jolie église de Notre-Dame de

[1]. Dans cette belle langue italienne, on appelle *una pietà* par excellence la représentation du spectacle le plus touchant de la religion chrétienne.

Lorette, sur le bord de l'Adriatique. Une jeune femme fondait en larmes pendant le sermon[1] en regardant un mauvais tableau représentant une Pietà, comme le fameux groupe de Michel-Ange.

Moi, homme supérieur, je trouvais le sermon ridicule, le tableau détestable ; je bâillais, et n'étais retenu là que par le devoir de voyageur.

Lorsque Louis XI, faisant trancher la tête au duc de Nemours, ordonne que ses petits enfants soient placés sous l'échafaud pour être baignés du sang de leur père, nous frémissons à la lecture de l'histoire : mais ces enfants étaient jeunes, ils étaient peut-être plus étonnés qu'attendris par l'exécution de cet ordre barbare ; ils n'avaient pas encore assez de connaissance des malheurs de la vie pour sentir toute l'horreur de cette journée.

Si l'un d'eux, plus âgé que les autres, sentait cette horreur, l'idée d'une vengeance atroce comme l'offense remplissait sans doute son âme et y portait la vie et la chaleur. Mais une mère au déclin de l'âge, une mère qui ne put aimer son mari, et dont toutes les affections s'étaient réunies sur un fils jeune, beau, plein de génie, et cependant sensible comme s'il n'eût été

1. 16 octobre 1802.

qu'un homme ordinaire ! il n'y a plus d'espoir pour elle, plus de soutien ; son cœur est bien loin d'être animé par l'espoir d'une vengeance éclatante : que peut-elle, pauvre et faible femme contre un peuple en fureur ? Elle n'a plus ce fils, le plus aimable et le plus tendre des hommes, qui avait précisément ces qualités qui sont senties vivement par les femmes, une éloquence enchanteresse employée sans cesse à établir une philosophie où le nom et le sentiment de l'amour revenaient à chaque instant.

Après l'avoir vu périr dans un supplice infâme, elle soutient sur ses genoux sa tête inanimée. Voilà sans doute la plus grande douleur que puisse sentir un cœur de mère.

CHAPITRE CXLII

CONTRADICTION

Mais la religion vient anéantir en un clin d'œil ce qu'il y aurait d'attendrissant dans cette histoire, si elle se passait au fond d'une cabane[1]. Si Marie croit que son fils est Dieu, et elle ne peut en douter, elle le croit tout-puissant. Dès lors, le lecteur n'a qu'à descendre dans son âme, et, s'il est susceptible de quelque sentiment vrai, il verra que Marie ne peut plus aimer Jésus de l'amour de mère, de cet amour si intime qui se compose de souvenirs d'une ancienne protection, et d'espérance d'un soutien à venir.

1. Revoir la note à la fin de l'Introduction. Il est inutile de répéter que nous parlons comme peintres, et que nous sommes malheureusement réduits à examiner les productions de l'art sous des rapports purement humains ; car, encore une fois, ce sont les actions et les passions des faibles mortels que nous voyons dans les tableaux. Quel peintre serait assez sacrilège pour oser croire qu'il a représenté la Divinité ? C'est une prétention qui n'a pu appartenir qu'aux païens, et ces païens tout indignes seraient ravis de la *Sainte Cécile* de Raphaël. Au Musée, combien d'hérétiques ont éprouvé autant de plaisir que les vrais dévots. R. C.

S'il meurt, c'est apparemment que cela convient à ses desseins, et cette mort, loin d'être touchante, est odieuse pour Marie, qui, tandis qu'il se cachait sous une enveloppe mortelle, avait pris de l'amour pour lui. Il devait tout au moins, s'il avait eu pour elle la moindre reconnaissance, lui rendre ce spectacle invisible.

Il est superflu de faire remarquer que cette mort est inexplicable pour Marie. C'est un Dieu tout-puissant et infiniment bon qui souffre les douleurs d'une mort humaine, pour satisfaire à la vengeance d'un autre Dieu infiniment bon.

La mort de Jésus, laissée visible à Marie, ne pouvait donc être pour elle qu'une cruauté gratuite. Nous voilà à mille lieues de l'attendrissement et des sentiments d'une mère.

CHAPITRE CXLIII

EXPLICATIONS

On peut faire sa cour à un être tout-puissant, mais on ne peut pas l'*aimer*. Auprès des rois de la terre notre cœur a des moments d'ivresse, si le roi nous prend sous le bras pour faire un tour de jardin.

C'est que notre pensée savoure par avance le bonheur qui sera le fruit d'un tel degré de faveur. Et puis, quelque puissants que soient les rois de la terre, ils sont hommes aussi ; comme nous ils ont leurs misères.

Si nous avons fait la guerre avec celui qui nous parle, nous l'avons vu faire faire, en souriant, un mouvement à son cheval pour éviter un boulet qui venait en ricochant. Une fois il s'est privé d'un morceau de pain dans un moment où nous en manquions, pour le donner à un malheureux blessé. Un autre jour il a pardonné à des espions accusés d'en vouloir à sa vie. Voilà des actions d'homme, et d'homme aimable,

des choses qui nous montrent que, sous plusieurs rapports, ce roi est de chair et de sang comme nous ; des traits enfin qui peuvent quelquefois faire passer, avec la rapidité de l'éclair, par un cœur jeune encore, quelque sentiment ressemblant à de l'amitié.

Mais supposons un instant le prince qui nous traitait si bien, exactement tout-puissant, dans toute l'étendue du terme.

Il n'a pas pu chercher à éviter le boulet qui venait en ricochant, il n'avait qu'à lui ordonner de s'arrêter.

Il n'a pas eu à s'imposer un bien grand effort pour pardonner à des assassins ridicules, puisqu'il est immortel.

Il n'a pas pu faire un sacrifice en donnant son dernier morceau de pain au malheureux blessé. Il fallait guérir sur-le-champ le blessé, ou mieux encore faire qu'il n'y eut ni blessés ni malheureux ; on voit que le *beau moral* nous échappe en même temps que l'humanité.

Et même, si ce roi merveilleux vient à guérir le blessé d'un coup de baguette, il fait une chose fort aisée, et bien inférieure à l'action du prince simple mortel, qui lui donnait son dernier morceau de pain.

En un mot, ce roi tout-puissant, cet être fort par excellence, et au bonheur duquel nous ne saurions contribuer, *ne*

peut être malheureux. Voilà le sceau fatal de l'humanité que je cherche en vain sur son front. A l'instant je lis dans mon cœur qu'en quelque position qu'on me place auprès d'un tel être, je ne puis absolument pas l'aimer.

Tel est le plaisir d'aller voir les œuvres des grands artistes : ils jettent sur-le-champ dans les grandes questions sur la nature de l'homme [1].

[1]. Ecrit à Saint-Pierre du Vatican, le 1ᵉʳ juillet, à cinq heures du matin. C'est le moment de voir les églises à Rome, plus tard, on est gêné par la présence des fidèles. On fait prévenir le portier la veille

CHAPITRE CXLIV

QU'IL N'Y A POINT DE VRAIE GRANDEUR SANS SACRIFICE

QUELQUES philosophes d'académie ne manqueront pas de dire que rien n'est si aisé aux beaux-arts que d'exprimer les sentiments divins. Cela est d'autant plus aisé, qu'il nous est absolument impossible même de concevoir le plus simple des sentiments que la Divinité peut avoir à l'égard de l'homme. Si quelqu'un soutient l'opinion contraire, offrez-lui de l'encre et du papier, et priez-le d'écrire ce qu'il conçoit si bien.

Les arts ne sauraient être touchants qu'en peignant des passions d'hommes, comme vous l'avez vu par l'exemple du plus attendrissant des spectacles que la religion puisse offrir ; dès qu'en admirant les tableaux sublimes placés dans nos églises il entre dans notre tête la moindre idée religieuse, nos larmes se sèchent pour toujours[1]. La religion de F[énelon] n'était qu'un égoïsme tendre.

1. Pour faire place au profond respect.

La jeune femme de Lorette voyait son fils ou son amant assassiné et la tête appuyée sur ses genoux, ou bien elle croyait que cette mère si tendre et si malheureuse avait le pouvoir de la faire entrer en paradis, et elle se repentait amèrement de l'avoir fâchée par ses péchés.

Le spectateur, qui avait assez réfléchi pour connaître que ce n'était pas là ce qu'il devait se figurer, ne savait comment faire pour s'attendrir.

La représentation d'un fait dans lequel Dieu lui-même est acteur peut être singulière, curieuse, extraordinaire, mais ne saurait être touchante. Canova lui-même entreprendrait en vain le sujet de Michel-Ange. Il augmenterait le nombre des paysannes de Lorette, mais ne nous donnerait pas de nouveaux sentiments. Dieu peut être bienfaiteur ; mais, comme il ne s'*ôte rien* en nous comblant de bienfaits, ma reconnaissance, si je la sépare de l'espoir d'obtenir de nouveaux avantages par la vivacité de ses transports, ma reconnaissance, dis-je, ne peut qu'être moindre de ce qu'elle serait envers un homme [1].

1. C'est ainsi que notre divin Sauveur s'est fait homme lorsqu'il a voulu se rendre sensible à la faiblesse humaine. Les sublimes impressions de tendresse par lesquelles la venue du Messie a tempéré dans nos cœurs le respect du Dieu d'Israël,

Et ce Japonais, me dira-t-on, qui, dans le tableau de *Tiarini* placé à Bologne dans la chapelle de Saint-Dominique, voit ressusciter son enfant par saint François-Xavier ; s'il sent la reconnaissance la plus vive, répondrai-je, c'est par un homme qu'elle lui est inspirée. Si c'était Dieu qui fît ce miracle, lui qui est tout-puissant, pourquoi a-t-il laissé mourir ce pauvre enfant ? Et même saint François Xavier, de quoi se prive-t-il en le ressuscitant? C'est Hercule ramenant Alceste du royaume des morts, mais ce n'est pas Alceste se sacrifiant pour sauver les jours de son époux.

Le seul sentiment que la Divinité puisse inspirer aux faibles mortels, c'est la terreur, et Michel-Ange sembla né pour imprimer cet effroi dans les âmes par le marbre et les couleurs.

Maintenant que nous avons vu jusqu'où s'étendait la puissance de l'art, descendons à des considérations uniquement relatives à l'artiste.

ne sont autre chose que la douce émanation de ce touchant et incompréhensible mystère*.

* Cette note, les deux suivantes et plusieurs autres par la suite sont barrées sur l'exemplaire Doucet avec l'indication qu'elles n'ont figuré sur l'édition que pour des raisons politiques et par crainte de la censure. N. D. L. E.

CHAPITRE CXLV

MICHEL-ANGE, L'HOMME DE SON SIÈCLE

Veut-on réellement connaître Michel-Ange ? Il faut se faire citoyen de Florence en 1499. Or, nous n'obligeons point les étrangers qui arrivent à Paris à avoir un cachet de cire rouge sur l'ongle du pouce : nous ne croyons ni aux apparitions, ni à l'astrologie, ni aux miracles[1]. La constitution anglaise a montré à la terre la véritable justice, et les attributs de Dieu ont changé[2]. Quant aux lumières, nous avons les statues antiques, tout ce que des milliers de gens d'esprit ont dit à leur sujet, et l'expérience de trois siècles.

Si, à Florence, le commun des hommes eût déjà été à cette hauteur, où ne se fût pas trouvé le génie de Buonarroti ? Mais

1. Nous parlons des miracles actuels, et sommes pleins de vénération et de foi pour les miracles que Dieu a jugés nécessaires pour l'établissement de la vraie religion.
2. On veut dire que les hommes s'en sont fait une idée plus juste. (Voyez l'homme de désir.)

les idées simples d'aujourd'hui alors eussent été surnaturelles. C'est par le cœur, c'est par le ressort intérieur que les hommes de ce temps-là nous laissent si loin en arrière. Nous distinguons mieux le chemin qu'il faut suivre, mais la vieillesse a glacé nos jarrets ; et, tels que ces princes enchantés des nuits arabes, c'est en vain que nous nous consumons en mouvements inutiles, nous ne saurions marcher. Depuis deux siècles, une prétendue politesse proscrivait les passions fortes, et, à force de les comprimer, elle les avait anéanties : on ne les trouvait plus que dans les villages [1]. Le dix-neuvième siècle va leur rendre leurs droits. Si un Michel-Ange nous était donné en nos jours de lumière, où ne parviendrait-il point ? Quel torrent de sensations nouvelles et de jouissances ne répandrait-il pas dans un public si bien préparé par le théâtre et les romans ! Peut-être créerait-il une sculpture moderne, peut-être forcerait-il cet art à exprimer les passions, si toutefois les passions lui conviennent. Du moins Michel-Ange lui ferait-il exprimer les états de l'âme. La tête de Tancrède, après la mort de Clorinde, Imogène apprenant l'infidélité de Posthumus, la douce

[1]. Histoire de Maïno, admirable voleur, tué en 1806 près d'Alexandrie. W. E.

physionomie d'Herminie arrivant chez les bergers, les traits contractés de Macduff demandant l'histoire du meurtre de ses petits-enfants, Othello après avoir tué Desdémona, le groupe de Roméo et Juliette se réveillant dans le tombeau, Ugo et Parisina écoutant leur arrêt de la bouche de Nicolo, paraîtraient sur le marbre, et l'antique tomberait au second rang.

L'artiste florentin n'a rien vu de tout cela, mais seulement que la terreur est le premier sentiment de l'homme, qu'elle triomphe de tout, qu'il excellait à la faire naître. Sa supériorité dans la science anatomique est venue lui donner une nouvelle ardeur : il s'en est tenu là.

Comment aurait-il deviné qu'il y avait une autre beauté ? Le beau antique, de son temps, ne plaisait que comme bien dessiné. Pour admirer l'*Apollon*, il faut l'urbanité d'Athènes ; Michel-Ange se voyait employé sans cesse à des sujets religieux ou à des batailles : une férocité sombre faisait la religion de son siècle.

La volupté inhérente au climat d'Italie et les richesses en avaient éloigné le fanatisme. Avec ses idées de réforme, Savonarole mit un instant à Florence cette noire passion dans tous les cœurs. Ce novateur fit effet, surtout sur les âmes fortes, et l'histoire rapporte que toute sa vie Michel-

Ange eut présente à la pensée l'affreuse figure[1] du moine expirant dans les flammes. Il avait été l'ami intime de ce malheureux. Son âme, plus forte que tendre, resta empreinte de la terreur de l'enfer, et il trouva des esprits bien autrement préparés que nous à fléchir sous ce sentiment. Quelques princes, quelques cardinaux étaient déistes, mais le pli de la première enfance restait toujours. Pour nous, nous avons lu Voltaire à douze ans[2].

Tout l'ensemble du quinzième siècle éloigna donc Michel-Ange des sentiments nobles et rassurants dont l'expression fait la beauté du dix-neuvième.

Il fut par excellence le représentant de son siècle, et, comme Léonard de Vinci il ne devina point les douces mœurs d'un autre âge. La preuve en est dans cette différence caractéristique : devant un personnage de Michel-Ange, nous pensons à ce qu'il fait, et non à ce qu'il sent.

La *Mère du Christ* à la Pietà n'est certainement pas à nos yeux un modèle de beauté, et cependant, quand Michel-Ange l'eut finie, on lui reprocha d'avoir fait si belle la mère d'un homme de trente-trois ans.

1. Correction de l'exemplaire Doucet : « *la hideuse figure* ». N. D. L. E.
2. L'auteur est loin d'approuver ce qu'il rapporte comme historien.

« Cette mère fut une vierge, répondit fièrement l'artiste, et vous savez que la chasteté de l'âme conserve la fraîcheur des traits. Il est même probable que le ciel, pour rendre témoignage de la céleste pureté de Marie, permit qu'elle conservât le doux éclat de la jeunesse, tandis que, pour marquer que le Sauveur s'était réellement soumis à toutes les misères humaines, il ne fallait pas que la divinité nous dérobât rien de ce qui appartient à l'homme. C'est pour cela que la Vierge est plus jeune que son âge, et que je laisse au Sauveur toutes les marques du sien [1]. »

Vous voyez le théologien, et non les souvenirs de l'homme passionné employés avec la hardiesse inflexible d'une logique profonde ; son siècle était bien loin de lui faire quelque objection sur les muscles trop marqués du Christ. Il n'en a fait qu'un athlète, car avec ses principes de beau idéal il ne pouvait rendre ses vertus [2].

1. Condivi, page 32. Michel-Ange, comme artiste, pensait donc avec nous que Dieu ne pouvait exciter la sympathie qu'en descendant à la faiblesse humaine, ainsi que nous l'avons dit page 242 à la note.

2. Du reste, cette *Pietà* de Michel-Ange, dans la première chapelle à droite en entrant, est trop haut et en trop mauvais jour. C'est le malheur des trois quarts des ouvrages d'art placés dans les églises. Cette *Pietà* fut demandée à Michel-Ange par l'Ambassadeur de France, le cardinal de Villiers, qui la mit à la chapelle des Français dans l'antique Saint-Pierre. Lorsque Bramante démolit l'ancienne église, la *Pietà* de Buonarroti fut transportée sur l'autel du chœur,

Pour n'être pas toujours cru sur parole, je transcris quelques-uns des raisonnements de Vasari[1] : il loue la beauté du Christ, qu'il trouve *beau* à cause de la grande exactitude avec laquelle sont rendus les muscles, les veines, les tendons. Vous savez mieux que moi que c'est précisément en omettant tous ces détails, et en diminuant la saillie des muscles que l'artiste grec est parvenu à nous faire dire en voyant l'*Apollon :* C'est un dieu !

et ensuite sur l'autel de la chapelle du Crucifix*. Il y en a une copie en marbre par Nanni à l'église dell'Anima, et à Saint-André une copie en bronze. L'église de San-Spirito, à Florence, la même où l'on va voir le *Crucifix* en bois de Michel-Ange, a une copie en marbre. A Marcialla, sur la route de Pise, l'on montre une copie à fresque que l'on dit peinte par Michel-Ange.

1. « Alla quale opera non pensi mai scultore nè artifice raro potere aggiugnere di disegno nè di grazia, nè con fatica poter mai di finezza, pulitezza, e di straforare il marmo con tanto d'arte, quanto Michelagnolo vi fece, perchè si scorge il quella tutto il valore ed il potere dell' arte. Fra le cose belle che vi sono, oltra i panni divini, si scorge il morto Cristo, e non si pensi alcuno di bellezza di membra e d'artificio di corpo vedere uno ignudo tanto ben ricerco di muscoli, vene, nervi, sopra l'ossatura di quel corpo, ne ancora un morto più simile al morto di quello. Quivi è dolcissima aria di testa, ed una concordanza nelle appiccature e congiunture delle braccia, ed in quelle del corpo e delle gambe, i polsi e le vene lavorate, che in vero si maraviglia lo stupore, etc., etc. » (VASARI, X, page 30.)

* Le cardinal de Villiers, abbé de Saint-Denis, et ambassadeur de Charles VIII auprès d'Alexandre VI, mourut à Rome en 1499. Le Ciacconio dit de ce cardinal : « Romæ agens curavit fabricari a Michaele Angelo Bonarrota, adhuc adolescente, excellentissimam Iconem marmoream D. Mariæ, et Filii mortui inter brachia materna jacentis, quam posuit in capella regia Franciæ in D. Petri ad Vaticanum templo. »

Un jour Michel-Ange vit à Saint-Pierre un grand nombre d'étrangers qui admiraient son groupe. L'un d'eux demanda le nom de l'auteur ; on répondit Gobbo de Milan. Le soir, Michel-Ange se laissa renfermer dans l'église : il avait une lampe et des ciseaux, et, pendant la nuit, grava son nom sur la ceinture de la Vierge.

CHAPITRE CXLVI

LE DAVID COLOSSAL

APRÈS le groupe de la *Pietà*, les affaires domestiques de Buonarroti le rappelèrent à Florence (1501). Il fit la statue colossale de David, qui est sur la place du Vieux-Palais. On a trouvé l'acte passé pour cet objet. Michel-Ange s'engage envers la confrérie de marchands qui se réunissaient à Santa Maria del Fiore, à tirer une statue haute d'environ neuf brasses (cinq mètres vingt-deux centimètres) d'un bloc de marbre gâté longues années auparavant par un sculpteur ignorant. Il doit commencer le travail le 1er septembre 1501. Il recevra chaque mois, pendant deux ans, six florins *larghi*; de plus on lui fournira les ouvriers nécessaires. Michel-Ange fit un modèle en cire, construisit une baraque bien fermée autour du bloc de marbre, et commença son travail le 13 septembre 1501. Il a fort bien résolu le problème : étant donné un bloc de marbre ébauché, trouver une attitude qui

lui convienne. Le David est debout ; c'est un très jeune homme qui tient une fronde. L'on voit encore l'ancienne ébauche au sommet de la tête, et à une épaule qui est restée un peu en dedans.

Il faut suivre les progrès du style de Michel-Ange. Dans le bas-relief du *combat*, il règne une grande sobriété de contours convexes ; il y a moins de fierté, et même une certaine douceur d'exécution.

Le *Bacchus* est plus grec qu'aucun de ses autres ouvrages.

Il y a encore un peu de douceur dans la *Pietà* de Saint-Pierre.

Cette douceur expire tout à fait dans le *David* colossal ; depuis il fut le terrible Michel-Ange.

Était-ce imitation de l'antique, ou imitation de la nature comme à Bologne?

Soderini, étant venu voir la statue, dit qu'il trouvait un grand défaut, le nez était trop gros. Le sculpteur prend un peu de poussière de marbre et un ciseau, et, donnant quelques coups de marteau sans toucher à la statue, il laisse tomber à chaque fois un peu de poussière : « Vous lui avez donné la vie, » s'écrie le gonfalonier. Vasari fait les réflexions suivantes[1] : « A dire vrai, depuis que ce *David* est en

1, Tome X, page 52, édition de Sienne.

place (1504), il a entièrement éclipsé la réputation de toutes les statues modernes ou antiques, grecques ou romaines. On peut dire que ni le *Marforio* de Rome, ni le *Tibre* ou le *Nil* du Belvédère, ni les *Géants* de Montecavallo, ne peuvent lui être comparés, tant Michel-Ange a su y réunir de beautés. On n'a jamais vu de pose générale plus gracieuse, ni de plus beaux contours que ceux des jambes. Il est certain qu'après avoir vu cette statue, l'on ne doit plus conserver de curiosité pour aucun autre ouvrage fait de nos jours ou dans l'antiquité, par quelque sculpteur que ce soit [1]. »

Soderini donna quatre cents écus à Michel-Ange. Il lui avait fait faire un groupe en bronze de *David et Goliath*, qui fut porté en France, où l'on ne sait ce qu'il est devenu. Il en est de même d'un *Hercule* fait avant son voyage à Venise [2].

Des marchands flamands envoyèrent dans leur patrie un bas-relief de bronze représentant la *Madone* et l'*Enfant Jésus*. Il ébaucha une statue de *Saint Matthieu*, qui se voit encore dans la première cour de Santa Maria del Fiore, et qu'il abandonna

[1]. Au contraire, ce David est fort médiocre, et les jambes surtout sont lourdes.
[2]. Deux mètres trente-deux centimètres de proportion.

peut-être comme ayant une position trop contournée.

Pour ne pas laisser tout à fait la peinture, il fit pour Angelo Doni cette *Madone* qui est à la tribune de la galerie de Florence, et qui y fait une si singulière figure à côté des chefs-d'œuvre de grâce de Léonard et de Raphaël. C'est *Hercule maniant des fuseaux*. Il y a entre autres dans le lointain quelques figures nues dont Michel-Ange s'est amusé à détailler tous les muscles, en dépit de toute perspective aérienne.

CHAPITRE CXLVII

L'ART D'IDÉALISER REPARAIT APRÈS QUINZE SIÈCLES

SODERINI, qui goûtait de plus en plus son talent, le chargea de peindre à fresque une partie de la salle du Conseil dans le palais du gouvernement (1504). Léonard de Vinci avait entrepris l'autre moitié.

Il y représentait la victoire remportée à Anghiari sur le célèbre Piccinino, général du duc de Milan, et avait choisi pour son premier plan une mêlée de cavalerie avec la prise d'un étendard.

Buonarroti eut à peindre la guerre de Pise, et prit pour sujet principal une circonstance fournie par le récit de la bataille. Le jour de l'action, la chaleur était accablante, et une partie de l'infanterie se baignait tranquillement dans l'Arno, lorsque tout à coup l'on cria : *Aux armes!* Un des généraux de Florence venait d'apercevoir l'ennemi en pleine marche d'attaque sur les troupes de la république.

Le premier mouvement d'épouvante et de courage produit sur ces soldats, surpris par le cri : *Aux armes!* est celui qu'a saisi Michel-Ange.

Benvenuto Cellini, qui a si peu loué, écrivait en 1559 : « Ces fantassins nus courent aux armes, et avec de si beaux mouvements, que jamais ni les anciens ni les modernes n'ont fait œuvre qui arrive à ce point d'excellence. Comme je l'ai dit, le carton du grand Léonard avait aussi un haut degré de beauté. Ces deux cartons furent placés, l'un dans la salle du Pape, et l'autre dans le palais de Médicis. Tant qu'ils durèrent, ils furent l'école du monde. Quoique le divin Michel-Ange ait fait depuis la grande chapelle du pape Jules, il n'atteignit jamais même à la moitié du talent qu'il avait montré dans la bataille de Pise. De sa vie il n'est remonté à la sublimité de ces premiers élans de son génie [1]. »

Vasari cite surtout l'expression d'un vieux soldat qui, pour se garantir du soleil en se baignant, s'était mis sur la tête une couronne de lierre : il s'assied pour se vêtir ; mais ses vêtements ne peuvent glisser sur des membres mouillés, et il entend le tambour et les cris qui s'ap-

1. Tome 1ᵉʳ, page 31, édition des classiques.

prochent. L'action des muscles de cet homme, et surtout le mouvement d'impatience de la bouche n'ont jamais été égalés. L'on se figure les mouvements passionnés, les raccourcis admirables que Michel-Ange sut trouver parmi tant de soldats nus ou à moitié vêtus. Emporté par le feu de son génie, à peine, pour ne pas perdre ses idées, se donnait-il le temps de tracer ses personnages. Les uns avaient les clairs et les ombres, d'autres étaient au simple contour, d'autres enfin à peine dessinés au charbon.

Les artistes restèrent muets d'admiration à l'aspect d'un tel ouvrage. L'art d'idéaliser se montrait pour la première fois : la peinture était affranchie pour toujours du style mesquin. Ils n'avaient jamais eu l'idée d'une telle puissance exercée sur les âmes au moyen du dessin.

Tous les peintres à l'envi se mirent à étudier ce *carlon*. Aristote de Sangallo, ami de Michel-Ange, Ridolfo Ghirlandajo, Raphaël d'Urbin[1], Granacci, Bandinelli, Alphonse Berughetta, Espagnol, André del Sarto, le Franciabigio, Sansovino, Le Rosso, Pontormo, Pierin del Vaga, tous vinrent y apprendre à voir la nature sous un aspect plus enflammé et plus fort.

1. Ce grand homme vint à Florence vers la fin de 1504.

Pour ne pas avoir ce concours d'artistes et de curieux dans le lieu même où s'assemblait le gouvernement, on fit porter le carton dans une salle haute, et ce fut l'occasion de sa perte. Lors de la révolution de 1512, quand la république fut abolie, et les Médicis rappelés, personne ne songeant au chef-d'œuvre de Michel-Ange, Baccio Bandinelli, qui avait de fausses clefs de la salle, le coupa en morceaux et l'emporta. A quoi il fut excité par jalousie de ses camarades, et peut-être aussi par amitié pour Léonard que ce carton faisait paraître froid, et par haine pour Michel-Ange. Ces fragments se répandirent dans toute l'Italie ; Vasari parle de ceux qui se voyaient de son temps à Mantoue, dans la maison d'Uberto Strozzi. En février 1575, on voulait les vendre au grand-duc de Toscane. Depuis il n'en a plus été question.

Tout ce qui reste aujourd'hui de ce grand effort de l'art, pour sortir de la froide et exacte imitation de la nature, c'est la figure du vieux soldat gravée par Marc-Antoine, et regravée par Augustin de Venise, estampe connue en France sous le nom des *Grimpeurs*. Marc-Antoine a aussi gravé la figure d'un soldat vu par derrière.

Le vulgaire a coutume de dire que Michel-Ange manque d'idéal, et c'est lui qui, parmi les modernes, a inventé l'idéal.

Il se délassait de l'extrême application qu'il donnait à ce grand ouvrage par la lecture des poètes nommés alors vulgaires. Il fit lui-même des vers italiens [1].

[1]. Imprimés à Florence en 1623 et 1726. Le manuscrit est à la bibliothèque du Vatican. Les marges sont chargées d'esquisses.

CHAPITRE CXLVIII

JULES II

La mort venait d'enlever Alexandre VI, le seul homme, si l'on excepte César Borgia, qui ait réuni à un grand génie les mœurs les plus dissolues, et les vices les plus noirs (1504).

Jules II eut plutôt des vertus déplacées que des vices Entraîné par une insatiable soif de gloire, inflexible dans ses plans, infatigable à les exécuter, magnanime, impérieux, avide de dominer, sa grande âme se faisait jour en brisant les convenances de la vieillesse et du sacerdoce.

A peine fut-il sur le trône qu'il appela Michel-Ange ; mais il hésita plusieurs mois avant de choisir l'ouvrage auquel il l'emploierait. Il eut enfin l'idée de se faire faire un tombeau. Michel-Ange présenta un dessin dont le pape fut ravi. Il l'envoya en toute diligence à Carrare pour extraire les marbres.

En se promenant sur cette côte escarpée,

et qui, placée par la nature au fond d'un demi-cercle, sert également de point de vue aux vaisseaux qui viennent de Gênes et à ceux qui arrivent de Livourne, Michel-Ange trouva un rocher isolé qui s'avance dans la mer. Il fut saisi de l'idée d'en faire un colosse énorme qui apparût de loin aux navigateurs. Les anciens, dit-on, ont eu le même projet ; du moins des gens du pays montrent-ils dans le roc quelques travaux qu'ils donnent pour un commencement d'ébauche. Le colosse de saint Charles Borromée, près d'Arona, n'est grand que par sa masse, et cependant ce souvenir surnage comme celui de Saint-Pierre de Rome sur tous ceux que le voyageur rapporte d'Italie. Qu'eût donc fait un colosse dessiné par Michel-Ange ?

Après huit mois de soins il expédia ses marbres. Ils remontèrent le Tibre, on les débarqua sur la place de Saint-Pierre qui fut presque couverte de ces blocs énormes. Jules II vit qu'il était compris ; Michel-Ange fut dans la plus haute faveur.

Qu'on se rappelle ce qu'avaient été les papes et ce qu'ils étaient encore pour un croyant, non pas des rois, mais les représentants de Dieu, mais des êtres tout-puissants sur le salut éternel.

Jules II, dont le génie fier et sévère était fait pour redoubler encore ce respect

mêlé de terreur, daigna plusieurs fois aller visiter Michel-Ange chez lui : il aimait ce caractère intrépide, et que les obstacles irritaient au lieu de l'ébranler.

Ce prince alla jusqu'à ordonner la construction d'un pont-levis, qui lui permît de se rendre en secret et à toute heure dans l'appartement de l'artiste : il le combla de faveurs démesurées : tels sont les termes des historiens.

CHAPITRE CXLIX

TOMBEAU DE JULES II

Si Michel-Ange eût connu davantage et la cour et son propre caractère, il eût senti que la disgrâce approchait. Bramante, ce grand architecte à qui l'on doit une partie de Saint-Pierre, était fort aimé du pape, mais fort prodigue. Il employait de mauvais matériaux et faisait des gains énormes[1]. Il craignit une parole indiscrète : aussitôt il commença à dire et à faire dire tout doucement, en présence de Sa Sainteté, que s'occuper de son tombeau avait toujours passé pour être de mauvais augure. Les amis de l'architecte se réunirent aux ennemis de

1. Guarna a imprimé à Milan, en 1517, un dialogue qui a lieu à la porte du paradis, entre Saint-Pierre, Bramante, et un avocat romain. Ce dialogue, plein de feu et fort amusant, montre qu'en Italie l'on avait bien plus d'esprit et de liberté en 1517 que trois siècles après. On y voit Bramante, homme d'esprit, très peu dupe, et appréciant fort bien les hommes et les choses. Ce dut être un ennemi fort vif et fort dangereux. Une partie de ce dialogue très bien traduit, forme les seules pages amusantes du gros livre de Bossi sur Léonard de Vinci 246 à 249. La prose italienne d'aujourd'hui vaut la musique française.

Michel-Ange, qui en avait beaucoup, parce que la faveur n'avait pas changé son caractère. Toujours plongé dans les idées des arts, il vivait solitaire et ne parlait à personne. Avant sa faveur, c'était du génie ; depuis, ce fut de la hauteur la plus insultante. Toute la cour se réunit contre lui, il ne s'en douta pas, et le pape, aussi sans s'en douter, se trouva avoir changé de volonté.

Cette intrigue fut un malheur pour les arts. Le tombeau de Jules II devait être un monument isolé, carré long, à peu près comme le tombeau de Marie-Thérèse à Vienne, mais beaucoup plus grand. Il aurait eu dix-huit brasses de long sur douze de largeur[1] ; quarante statues, sans compter les bas-reliefs, auraient couvert les quatre faces. Sans doute c'était trop de statues ; l'œil n'eût pas eu de repos ; mais ces statues auraient été faites par Michel-Ange dans tout le feu de la jeunesse, et sous les yeux d'ennemis puissants et excellents juges.

Il est plus que probable que si le projet du tombeau eût tenu, Michel-Ange se serait consacré pour toujours à la sculpture, et n'eût pas employé une partie d'une vie

1. Dix mètres quarante-quatre millimètres sur sept mètres quatre-vingt-seize.
Voir la gravure dans M. d'Agincourt.

si précieuse à réapprendre la peinture. Il est vrai que ce grand homme y prit une des premières places ; mais enfin la première statue qu'il ait faite pour l'immense monument qu'on lui fit abandonner est le Moïse, et c'est la première. A quels chefs-d'œuvre étonnants ne devait-on pas s'attendre dans le genre colossal et terrible !

D'ailleurs le génie est refroidi par ce genre de malheur, la basse intrigue le forçant à abandonner un grand projet pour lequel son âme a longtemps brûlé.

Le dessin du tombeau montre les bizarreries de l'esprit du siècle ; plusieurs statues auraient représenté les arts libéraux : la Poésie, la Peinture, l'Architecture, etc. ; et ces statues auraient été enchaînées pour exprimer que, par la mort du pape, tous les talents étaient faits prisonniers de la mort.

Toutes les églises étaient petites pour le dessin de Michel-Ange. En cherchant dans Rome une place pour le tombeau de Jules, il lui fit naître l'idée de reprendre les travaux de Saint-Pierre. Michel-Ange ne se doutait guère qu'un jour, après la mort de son ennemi, cette église deviendrait, par sa coupole sublime, le monument éternel de sa gloire dans le troisième des arts du dessin[1].

1. Saint-Pierre, commencé par Nicolas V. Les murs étaient restés à cinq pieds au-dessus du sol. L'ancienne église de Saint-Pierre ne fut démolie que sous Jules II par Bramante.

CHAPITRE CL

DISGRACE

Jules II avait ordonné à Michel-Ange de s'adresser directement à lui toutes les fois qu'il aurait besoin d'argent pour le tombeau (1506). Un reste de marbres laissés à Carrare étant arrivé au quai du Tibre, Buonarroti les fit débarquer, transporter sur la place de Saint-Pierre, et monta au Vatican pour demander l'argent qui revenait aux matelots. On lui dit que Sa Sainteté n'était pas visible, il n'insista pas. Quelques jours après, il se rendit derechef au palais. Comme il traversait l'antichambre, un laquais lui barra le passage, et lui dit qu'il ne pouvait pas entrer. Un évêque, qui se trouvait là par hasard, se hâta de réprimander cet homme, et lui demanda s'il ne savait pas à qui il parlait : « C'est précisément parce que je sais fort bien à qui je parle que je ne laisse pas passer, dit le laquais ; je m'acquitte de mes ordres. — Et vous direz au pape, répliqua Michel-Ange, que, si désormais

il désire me voir, il m'enverra chercher. »

Il retourne chez lui, ordonne à deux domestiques, qui faisaient toute sa maison, de vendre ses meubles ; se fait amener des chevaux de poste, part au galop, et arrive encore le même jour à Poggibonzi, village situé hors des Etats de l'Eglise, à quelques lieues de Florence.

Peu de moments après, il voit arriver aussi au galop cinq courriers du pape, qui avaient ordre de le ramener de gré ou de force où qu'ils le rencontrassent. Michel-Ange ne répondit à cet ordre que par la menace de les faire tuer s'ils ne partaient à l'instant. Ils eurent recours aux prières ; les voyant sans effet, ils se réduisirent à lui demander qu'il répondît à la lettre du pape qu'ils lui rendaient, et qu'il datât sa réponse de Florence, afin que Sa Sainteté comprît qu'il n'avait pas été en leur pouvoir de le ramener.

Michel-Ange satisfit ces gens, et continua sa route bien armé.

CHAPITRE CLI

RÉCONCILIATION, STATUE COLOSSALE A BOLOGNE

A PEINE fut-il à Florence que le gonfalonier reçut du pape un bref plein de menaces. Mais Soderini le voyait revenir avec plaisir, et avait à cœur de lui faire peindre la salle du Conseil d'après son fameux carton. Michel-Ange perfectionnait ce dessin célèbre. Cependant on reçut un second bref, et immédiatement après un troisième[1]. Soderini le fit appeler : « Tu t'es conduit avec le pape comme ne l'aurait pas fait un roi de France ; nous ne voulons pas entreprendre une guerre pour toi, ainsi prépare-toi à partir. »

1. Julius pp. II, dilectis filiis prioribus libertatis, et vexillifero justitiæ populi Florentini.
Dilecti filii, salutem et apostolicam benedictionem. Michael Angelus sculptor, qui a nobis leviter et inconsulte discessit, redire, ut accepimus, ad nos timet, cui nos non succensemus : novimus hujusmodi hominum ingenia. Ut tamen omnem suspicionem deponat, devotionem vestram hortamur, velit ei nomine nostro promittere, quod si ad nos redierit, illæsus inviolatusque erit, et in ea gratia apostolica nos habituros, qua habebatur ante discessum. Datum Romæ, 8 julii 1506, Pontificatus nostri anno III

Michel-Ange songea à se retirer chez le Grand Turc. Ce prince, dans l'idée de jeter un pont de Constantinople à Péra, lui avait fait faire des propositions brillantes par quelques moines franciscains.

Soderini mit tout en œuvre pour le retenir en Italie. Il lui représenta qu'il trouverait chez le sultan un bien autre despotisme qu'à Rome, et qu'après tout, s'il avait des craintes pour sa personne, la république lui donnerait le titre de son ambassadeur.

Sur ces entrefaites, le pape, qui faisait la guerre, eut des succès. Son armée prit Bologne, il y vint lui-même, et montrait beaucoup de joie de la conquête de cette grande ville. Cette circonstance donna à Michel-Ange le courage de se présenter. Il arrive à Bologne ; comme il se rendait à la cathédrale pour y entendre la messe, il est rencontré et reconnu par ces mêmes courriers du pape qu'il avait repoussés avec perte quelques mois auparavant. Ils l'abordent civilement, mais le conduisent sur-le-champ à Sa Sainteté, qui, dans ce moment, était à table au palais des Seize, où elle avait pris son logement. Jules II, le voyant entrer, s'écrie transporté de colère : « Tu devais venir à nous, et tu as attendu que nous vinssions te chercher. »

Michel-Ange était à genoux, il deman-

dait pardon à haute voix : « Ma faute ne vient pas de mauvais naturel, mais d'un mouvement d'indignation : je n'ai pu supporter le traitement que l'on m'a fait dans le palais de Votre Sainteté. » Jules, sans répondre, restait pensif, la tête basse et l'air agité, quand un évêque, envoyé par le cardinal Soderini, frère du gonfalonier, afin de ménager le raccomodement, prit la parole pour représenter que Michel-Ange avait erré par ignorance, que les artistes tirés de leur talent étaient tous ainsi... Sur quoi le fougueux Jules l'interrompant par un coup de canne[1] : « Tu lui dis des injures que nous ne lui disons pas nous-mêmes, c'est toi qui es l'ignorant ; ôte-toi de mes yeux ; » et comme le prélat tout troublé ne se hâtait pas de sortir, les valets, le mirent dehors à coups de poing[2]. Jules, ayant exhalé sa colère, donna sa bénédiction à Michel-Ange, le fit approcher de son fauteuil, et lui recommanda de ne pas quitter Bologne sans prendre ses ordres.

Peu de jours après, Jules le fit appeler : « Je te charge de faire mon portrait ; il s'agit de jeter en bronze une statue colossale que tu placeras sur le portail de Saint-Pétrone. » Le pape mit en même temps

1. Vasari, X, page 70.
2. Con matti frugoni, diceva Michelagnolo. (Condivi, page 22.)

à sa disposition une somme de mille ducats.

Michel-Ange ayant fini le modèle en terre avant le départ du pape, ce prince vint à l'atelier. Le bras droit de la statue donnait la bénédiction. Michel-Ange pria le pape de lui indiquer ce qu'il devait mettre dans la main gauche, un livre, par exemple : « Un livre ! un livre ! répliqua Jules II, une épée, morbleu ! car pour moi[1] je ne m'entends pas aux lettres. » Puis il ajouta, en plaisantant sur le mouvement du bras droit qui était fort décidé : « Mais, dis-moi, ta statue donne-t-elle la bénédiction ou la malédiction ? — Elle menace ce peuple s'il n'est pas sage, » répondit l'artiste.

Michel-Ange employa plus de seize mois à cette statue (1508), trois fois grande comme nature ; mais le peuple menacé ne fut pas sage, car ayant chassé les partisans du pape, il prit la liberté de briser la statue (1511). La tête seule put résister à sa furie ; on la montrait encore un siècle après ; elle pesait six cents livres. Ce monument avait coûté cinq mille ducats d'or[2].

1. Correction de l'édition de 1854. Le premier texte portait cet italianisme : « *que* pour moi. » N. D. L. E.
2. Le duc Alphonse de Ferrare acheta le bronze et en fit une belle pièce de canon qu'il nomma la *Giulia*. Il conservait la tête dans son musée.

CHAPITRE CLII

INTRIGUE, MALHEUR UNIQUE

A PEINE la statue finie, Buonarroti reçut un courrier qui l'appelait à Rome. Bramante ne put parer le coup : il trouva Jules II inébranlable dans la volonté d'employer ce grand homme, seulement il ne songeait plus au tombeau. Le parti de Bramante venait de faire appeler à la cour son parent Raphaël. Les courtisans l'opposaient à Michel-Ange. Ils avaient eu pour agir tout le temps que Michel-Ange avait été retenu à Bologne. Ils inspirèrent au pape, qui était cependant un homme ferme et un homme d'esprit, l'idée singulière de faire peindre par ce grand sculpteur la voûte de la chapelle de Sixte IV au Vatican.

Ce fut un coup de partie ; ou Michel-Ange n'acceptait pas, et alors il s'aliénait à jamais le bouillant Jules II, ou il entreprenait ces fresques immenses, et il restait nécessairement au-dessous de Raphaël. Ce grand peintre travaillait alors aux célè-

bres chambres du Vatican, à vingt pas de la Sixtine.

Jamais piège ne fut mieux dressé, Michel-Ange se vit perdu. Changer de talent au milieu de sa carrière, entreprendre de peindre à fresque, lui qui ne connaissait pas même les procédés de ce genre, et de peindre une voûte immense dont les figures devaient être aperçues de si bas! Dans son étonnement, il ne savait qu'opposer à une telle déraison. Comment prouver ce qui est évident ?

Il essaya de représenter à Sa Sainteté qu'il n'avait jamais fait en peinture d'ouvrage de quelque importance, que celui-ci devait naturellement regarder Raphaël ; mais enfin il comprit dans quel pays il était.

Plein de rage et de haine pour les hommes, il se mit à l'ouvrage, fit venir de Florence les meilleurs peintres à fresque[1], les fit travailler à côté de lui. Quand il eut vu le mécanisme de ce genre, il abattit tout ce qu'ils avaient fait, les paya, se renferma seul dans la chapelle, et ne les revit plus : les autres, fort mécontents, repartirent pour Florence.

Lui-même il faisait le crépi, broyait ses

1. Jacopo di Sandro, Agnolo di Donnino, Indaco, Bugiardini, son ami Granacci, Aristotile di San Gallo. Voyez Vasari, X, 77.

couleurs, et prenait tous ces soins pénibles que dédaignent les peintres les plus vulgaires.

Pour comble de contrariété, à peine avait-il fini le tableau du *Déluge*, qui est un des principaux, qu'il vit son ouvrage se couvrir de moisissure et disparaître. Il abandonna tout, et se crut délivré. Il alla au pape, lui expliqua ce qui arrivait, ajoutant : « Je l'avais bien dit à Votre Sainteté, que cet art-là n'est pas le mien. Si vous ne croyez pas à ma parole, faites examiner[1]. » Le pape envoya l'architecte Sangallo, qui montra à Michel-Ange qu'il avait mis trop d'eau dans la chaux employée au crépi, et il fut obligé de reprendre son travail.

Ce fut avec ces sentiments que seul, en vingt mois de temps, il termina la voûte de la chapelle Sixtine : il avait alors trente-sept ans.

Chose unique dans l'histoire de l'esprit humain, qu'on ait fait sortir un artiste, au milieu de sa carrière, de l'art qu'il avait toujours exercé, qu'on l'ait forcé à débuter dans un autre, qu'on lui ait demandé, pour son coup d'essai, l'ouvrage le plus difficile et de la plus grande dimension qui existe dans cet art, qu'il s'en soit tiré en

1. Condivi, 28

aussi peu de temps sans imiter personne, d'une manière qui est restée inimitable, et en se plaçant au premier rang dans cet art qu'il n'avait point choisi !

On n'a rien vu depuis trois siècles qui rappelle, même de loin, ce trait de Michel-Ange. Quand on considère ce qui dut se passer dans l'âme d'un homme aussi délicat sur la gloire, et aussi sévère pour lui-même, lorsque, ignorant même les procédés mécaniques de la fresque, il se chargea de cet ouvrage immense, on croit apercevoir en lui une force de caractère égale, s'il se peut, à la grandeur de son génie.

L'étranger qui pénètre pour la première fois dans la chapelle Sixtine, grande à elle seule comme une église, est effrayé de la quantité de figures et d'objets de tout genre qui couvrent cette voûte.

Sans doute il y a trop de peinture. Chacun des tableaux ferait un effet centuple s'il était isolé au milieu d'un plafond de couleur sombre. C'était le début d'une passion. On retrouve le même défaut dans les loges de Raphaël et dans les chambres du Vatican[1].

1. La *Voûte* et le *Jugement dernier*, au fond de la chapelle, sont de Michel-Ange ; le reste des murailles a été peint par Sandro, Pérugin et les autres peintres venus de Florence. Il y a un très bon Pérugin.

CHAPITRE CLIII

CHAPELLE SIXTINE

Les gens qui n'ont aucun goût pour la peinture voient du moins avec plaisir les portraits en miniature. Ils y trouvent des couleurs agréables et des contours que l'œil saisit avec facilité. La peinture à l'huile leur semble avoir quelque chose de rude et de sérieux, surtout les couleurs leur paraissent moins belles. Il en est de même des jeunes amateurs relativement aux tableaux à fresque. Ce genre est difficile à voir ; l'œil a besoin d'une éducation, et, cette éducation, l'on ne peut guère se la donner qu'à Rome.

A ce moment du voyage de l'âme sensible vers le beau pittoresque, se trouve cet écueil si dangereux : « Prendre pour admirable ce qui, dans le fait, ne donne aucun plaisir. »

Rome est la ville des statues et des fresques. En y arrivant, il faut aller voir les scènes de l'histoire de Psyché peintes par Raphaël dans le vestibule du palais

de la Farnésine. On trouvera dans ces groupes divins une dureté dont Raphaël n'est pas tout à fait coupable, mais qui est fort utile aux jeunes amateurs et facilite beaucoup la vision.

Il faut résister à la tentation, et fermer les yeux en passant devant les tableaux à l'huile. Après deux ou trois visites à la Farnésine, on ira à la galerie Farnèse d'Annibal Carrache.

On ira voir la salle des Papyrus, peinte à la bibliothèque du Vatican par Raphaël Mengs. Si, par sa fraîcheur et son afféterie, ce plafond fait plus de plaisir que la galerie de Carrache, il faut s'arrêter. Cette répugnance ne tient pas à la différence des âmes, mais à l'imperfection des organes. Une quinzaine de jours après, l'on peut se permettre l'entrée des chambres de Raphaël au Vatican. A l'aspect de ces murs noircis, l'œil jeune encor s'écriera : *Raphaël, ubi es* ? Ce n'est pas mettre trop de temps que d'accorder huit jours d'étude pour sentir les fresques de Raphaël. Tout est perdu si l'on use sur des tableaux à l'huile la sensibilité à la peinture déjà si desséchée par les contrariétés du voyage.

Après un mois de séjour à Rome, pendant lequel l'on n'aura vu que des statues, des maisons de campagne, de l'architecture ou des fresques, l'on peut enfin, un jour

de beau soleil, se hasarder à entrer dans la chapelle Sixtine : il est encore fort douteux que l'on trouve du plaisir.

L'âme des Italiens, pour lesquels peignit Michel-Ange, était formée par ces hasards heureux qui donnèrent au quinzième siècle presque toutes les qualités nécessaires pour les arts, mais de plus, et même chez les habitants de la Rome actuelle, si avilis par la théocratie, l'œil est formé dès l'enfance à voir toutes les différentes productions des arts. Quelque supériorité que veuille s'attribuer un habitant du Nord, d'abord très probablement son âme est froide, en second lieu ; son œil ne sait pas voir, et il est arrivé à un âge où l'éducation physique est devenue bien incertaine.

Mais supposons enfin un œil qui sache voir et une âme qui puisse sentir. En levant les yeux au plafond de la Sixtine, vous apercevez des compartiments de toutes les formes, et la figure humaine reproduite sous tous les prétextes.

La voûte est plane, et Michel-Ange a supposé des arêtes soutenues par des cariatides ; ces cariatides, comme il est naturel de le penser, sont vues en raccourci. Tout autour de la voûte, et entre les fenêtres, sont les figures de prophètes et de sibylles. Au-dessus de l'autel où se dit la

messe du pape, on voit le figure de Jonas, et au centre de la voûte, à partir de Jonas jusqu'au-dessus de la porte d'entrée, sont représentées les scènes de la Genèse dans des compartiments carrés, alternativement plus grands et plus petits. C'est ces compartiments qu'il faut isoler par la pensée de tout ce qui les environne, et juger comme des tableaux. Jules II avait raison, ce travail serait bien plus facile si les peintures étaient relevées par des fonds d'or comme à la salle des Papyrus. A cette distance, l'œil a besoin de quelque chose d'éclatant.

La sculpture grecque ne voulut rien produire de terrible : on avait assez des malheurs réels. Ainsi, dans le domaine de l'art, rien ne peut être comparé à la figure de l'Etre éternel tirant le premier homme du néant [1]. La pose, le dessin, la draperie, tout est frappant ; l'âme est agitée par des sensations qu'elle n'est pas habituée à recevoir par les yeux. Lorsque dans notre malheureuse retraite de Russie nous étions tout à coup réveillés au milieu de la nuit sombre par une canonnade opiniâtre, et qui à chaque moment semblait se rapprocher, toutes les forces de l'homme se rassemblaient autour du cœur, il était en

1. Quatrième carré.

présence du destin, et, n'ayant plus d'attention pour tout ce qui était d'un intérêt vulgaire, il s'apprêtait à disputer sa vie à la fatalité. La vue des tableaux de Michel-Ange m'a rappelé cette sensation presque oubliée. Les âmes grandes jouissent d'elles-mêmes, le reste a peur et devient fou.

Il serait absurde de chercher à décrire ces peintures. Les monstres de l'imagination se forment par la réunion de diverses parties qu'on a observées dans la nature. Mais aucun lecteur qui n'a pas été devant les fresques de Michel-Ange, n'ayant jamais vu une seule des parties dont il compose les êtres surnaturels, et cependant dans la nature, qu'il nous fait apparaître, il faut renoncer à en donner une idée. On pourrait lire l'*Apocalypse*, et un soir, à une heure avancée de la nuit, l'imagination obsédée des images gigantesques du poëme de saint Jean, voir des gravures parfaitement exécutées d'après la Sixtine. Mais plus les sujets sont au-dessus de l'homme, plus les gravures devraient être exécutées avec soin pour attirer les yeux.

Les tableaux de cette voûte peints sur toile formeraient cent tableaux aussi grands que la *Transfiguration*. On y trouve des modèles de tous les genres de perfection, même de celles du clair-obscur.

LES PETITS TRIANGLES

Dans de petits triangles au-dessus des fenêtres on découvre des groupes qui sont presque tous remplis de grâce[1].

1. Ces triangles que la plupart des voyageurs n'aperçoivent même pas, sont au nombre de soixante-huit. Il faut avoir le courage de faire le tour de la chapelle dans la galerie qui passe devant les fenêtres. (Ecrit ce chapitre dans cette galerie le 13 janvier 1807.)*

* En réalité ce chapitre a été écrit exactement dix ans plus tard. L'allusion à la retraite de Russie doit faire supposer que la date ci-dessus n'est qu'un lapsus. N. D. L. E.

CHAPITRE CLIV

SUITE DE LA SIXTINE

Il y a dans le *Déluge* une barque chargée de malheureux qui cherchent en vain à aborder l'arche : battue par des vagues énormes, la barque a perdu sa voile et n'a plus de moyen de salut ; l'eau pénètre, on la voit couler à fond.

Près de là se trouve le sommet d'une montagne qui, par la crue des eaux, est devenue comme une île. Une foule d'hommes et de femmes, agités de mouvements divers, mais tous affreux à voir, cherchent à se mettre un peu à couvert sous une tente : mais la colère de Dieu redouble, il achève de les détruire par la foudre et des torrents de pluie [1].

Le spectateur, choqué de tant d'horreurs, baisse les yeux et s'en va. Il m'est arrivé de ne pouvoir retenir à la Sixtine de nouveaux arrivants que j'y avais conduits.

1. Le Dieu des catholiques pouvait les anéantir sans souffrances en un clin d'œil. Les souffrances sans témoins sont inutiles. Voyez Bentham.

Les jours suivants, je ne pouvais plus les faire arrêter dans les églises de Rome devant aucun ouvrage de Michel-Ange. J'avais beau leur dire : « Il est au-dessus d'un homme, quelque grand qu'on veuille le supposer, de deviner, non pas une vérité isolée, mais tout l'ensemble de l'état futur du genre humain. Michel-Ange pouvait-il prévoir quelle marche prendrait l'esprit humain ; si par exemple il serait soumis à l'influence de la liberté de la presse ou à celle de l'inquisition ? »

On sent qu'il était tout à fait impossible de trouver ou de reconnaître la beauté des dieux ou le *beau idéal antique,* sous l'empire universel d'un préjugé aussi féroce que celui qui représentait Dieu comme l'être souverainement méchant [1]. Une reli-

[1]. Quel est en France le vrai chrétien qui, en lisant le sage abbé Fleury, ne voie avec orgueil que rien n'est plus opposé que la superstition italienne du quinzième siècle et la religion sublime et consolante des de Belloy et des du Voisin. Si nous avons le bonheur de suivre la religion de l'Evangile dégagée de toutes les superstitions dont l'intérêt personnel l'avait souillée, à qui avons-nous une telle obligation, si ce n'est à ce clergé français, aussi remarquable par les lumières que par la haute pureté de ses mœurs ?

Comme historien, nous prions toujours le lecteur de se souvenir que Michel-Ange ne put vivre et employer son génie que sous l'influence des idées du quinzième siècle. Voilà pourquoi nous nous trouvons forcés d'entrer dans le développement de ces idées et d'en admettre les conséquences.

Ce n'est qu'en tremblant que, dans un livre destiné à analyser l'effet des passions les plus mondaines, nous touchons aux plus redoutables vérités du christianisme. Ri. C.

gion qui admettrait la prescience dans sa Divinité, et qui ajoutait : *Multi sunt vocati, pauci vero electi*[1], défendait à jamais à ses Michel-Ange de devenir des Phidias[2]. Elle faisait bien toujours son Dieu à l'image de l'homme ; mais, l'idéalisant en sens inverse, elle lui ôtait la bonté, la justice et les autres passions aimables, pour ne lui réserver que les fureurs de la vengeance et la plus sombre atrocité[3].

Quelle figure auraient faite dans le *Jugement dernier* le *Jupiter Mansuétus* ou l'*Apollon* du Belvédère ? Ils y auraient semblé niais. L'ami de Savonarole ne voyait pas la bonté dans ce juge terrible qui, pour les erreurs passagères de cette courte vie, précipite dans une éternité de souffrances.

Le fond de tout grand génie est toujours une bonne logique. Tel fut l'unique tort de Michel-Ange. Semblable à ces malheureux que l'on voit figurer de temps en temps devant les tribunaux, et qui assassinent les petits enfants pour en faire des anges,

1. Beaucoup sont appelés, mais peu sont élus.
2. Comparez la mythologie à la Bible (toujours sous le rapport de l'art).
3. Ce qui est peut-être un malheur pour la peinture ; mais qu'est-ce que des arts frivoles comparés aux intérêts éternels de la morale et des gouvernements basés sur la religion ? R. C.

il raisonna juste d'après ces principes atroces.

Etre trop fort dans ce qui manque à la plupart des grands hommes fut l'unique malheur de cet être étonnant. La nature lui donna le génie, une santé de fer, une longue carrière, elle aurait dû, pour achever son ouvrage, le faire naître sous l'empire de préjugés raisonnables, chez un peuple où les dieux ne fussent que des hommes riches et heureux, comme en Grèce, ou dans un pays où l'Etre suprême fût souverainement juste, comme parmi certaines sectes de l'Angleterre.

CHAPITRE CLV

EN QUOI PRÉCISÉMENT IL DIFFÈRE DE L'ANTIQUE

TANDIS que ces idées étaient bien présentes aux nouveaux arrivants, je les conduisais au musée Pio-Clémentin, car à Rome le plus ancien arrivé fait le cicerone.

Comment faire naître la terreur par la forme d'un bras ?

Je leur faisais voir le fleuve antique où Michel-Ange a fait la tête, le bras droit avec l'urne, et quelques petits détails : « Regardez bien le bras gauche, le torse, les jambes qui sont antiques, figurez-vous l'être auquel ce corps doit appartenir, et de là sautez brusquement au bras et à la tête de Michel-Ange. Vous trouverez quelque chose de *chargé* et de *forcé*. » Très souvent l'on ne voyait que les différences physiques. Ce jour-là, nous quittions bien vite le Musée, et nous allions dans le monde.

Les limites des deux styles sont encore plus frappantes si l'on compare les jambes antiques de l'*Hercule Farnèse* à Naples,

avec les jambes qu'avait faites Guglielmo della Porta, peut-être d'après le modèle de Michel-Ange. Vingt ans après avoir découvert et restauré la statue, on retrouva les jambes antiques (1560), et Michel-Ange conseilla, dit-on, de laisser les modernes [1].

Il y avait au moins, chez ce grand homme, défaut de sentiment pour l'harmonie générale. Mais probablement il prenait cette *douceur* de l'antique pour une beauté de convention.

Si Corneille avait refait le rôle de Bajazet dans la tragédie de Racine, n'aurions-nous pas raison de préférer ce rôle à celui de l'auteur? Voilà ce que Michel-Ange croyait sentir.

Je sortais un jour du musée Clémentin avec un duc fort riche et fort *libéral*, mais pour qui le difficile [2] est toujours synonyme de beau. Il proscrivait Michel-Ange avec hauteur, et j'étais furieux. «Convenez donc, lui disais-je, que la vanité, que les gens de votre naissance mettent dans les cordons, vous la portez dans les arts. Vous êtes plus heureux de posséder tel manuscrit ignoré et inutile, ou tel vieux tableau de Crivelli [3], que de voir une nouvelle madone de Raphaël, et malgré la sagacité et la force de votre génie,

1. Carlo Dati, *Vite de' Pittori*, pag. 117.
2. Le chant de madame Catalani.
3. Ecole de Venise.

vous n'êtes pas juge compétent dans les arts. Je vous demande un peu d'attention pour le mot *idéaliser*. L'antique altère la nature en diminuant la saillie des muscles, Michel-Ange en l'augmentant. Ce sont deux partis opposés. Celui de l'antique triomphe depuis cinquante ans, et proscrit Michel-Ange avec la rage d'un *ultra*. Le parti de l'antique a l'honneur d'être le plus noble, et vous avez l'avantage du nombre, je l'avoue. Il y a cinquante amateurs du *difficile* contre un homme sensible qui aime le beau. Mais dans cent ans, même les gens à vanité répèteront les jugements des gens sensibles, car à la longue on s'aperçoit que les aveugles ne jugent pas des couleurs. Contentez-vous de vous moquer des ridicules que se donnent les pauvres gens sensibles ; leur royaume n'est pas de ce monde. Battez-les dans le salon, mais, le lendemain matin, ne comparez pas votre réveil soucieux et sec au bonheur que leur donne encore le souvenir de *Teresa e Claudio*[1].

« A côté d'un de ces beaux sites des environs de Rome, reproduits si divinement par le pinceau suave du Lorrain, portez une chambre obscure, vous aurez un paysage dans la chambre obscure. C'est le style de l'école de Florence avant

1. Joli opéra de Farinelli qu'on donnait alors au théâtre Aliberti.

l'apparition de Michel-Ange. Vous aurez le même site dans le tableau de l'artiste, mais, en idéalisant, il a mêlé la peinture de son âme à la peinture du sujet. Il enchantera les cœurs qui lui ressemblent, et choquera les autres. Il est vrai, le paysage de la chambre obscure plaira à tous, mais plaira toujours peu. — C'est ce que nous verrons demain, » dit l'amateur, piqué de l'approbation que deux ou trois femmes donnaient au parti du sentiment.

Le lendemain, nous prîmes deux des meilleurs paysagistes de Rome, et une chambre obscure. Nous choisîmes un site [1] ; nous priâmes les artistes de le rendre l'un dans le style paisible et charmant du Lorrain, l'autre avec l'âme sévère et enflammée de Salvator Rosa.

L'expérience réussit pleinement, et nous donna une idée du style froid et exact de l'ancienne école, du style noble et tranquille des Grecs, du style terrible et fort de Michel-Ange. Cela nous avait amusés pendant quinze jours ; on discuta beaucoup et chacun garda son avis.

Pour moi, j'ai souvent regretté que la salle du couvent de Saint-Paul [2] et la chapelle Sixtine ne fussent pas dans la

1. Près du tombeau des Horaces et des Curiaces.
2. A Parme.

même ville. En allant les voir toutes deux, un de ces jours où l'on voit tout dans les arts, on en apprendrait plus sur Michel-Ange, le Corrège et l'antique, que par des milliers de volumes. Les livres ne peuvent que faire remarquer les circonstances des faits, et les faits manquent à presque tous les amateurs.

CHAPITRE CLVI

FROIDEUR DES ARTS AVANT MICHEL-ANGE

Au reste, si nous en étions réduits à ne voir pendant six mois que les statues et les tableaux qui peuplaient Florence durant la jeunesse de Michel-Ange, nous serions enchantés de la beauté de ses têtes. Elles sont au moins exemptes de cet air de maigreur et de malheur qui nous poursuit dans les premiers siècles de cette école.

On voit que la peinture rend sensible cette maxime de morale, que la condition première de toutes les vertus est la force [1] ; si les figures de Michel-Ange n'ont pas ces qualités aimables qui nous font adorer le *Jupiter* et l'*Apollon*, du moins on ne les oublie pas, et c'est ce qui fonde leur immortalité. Elles ont assez de force pour que nous soyons obligés de compter avec elles.

1. Si je parlais à des géomètres, j'oserais dire ma pensée telle qu'elle se présente : la peinture n'est que de la morale construite.

Rien de plus plat qu'une figure qui veut imiter le beau antique et n'atteint pas au sublime [1]. C'est comme la longanimité des hommes faibles, qu'entre eux ils appellent du courage. Il faut être l'*Apollon* pour oser résister au *Moïse* ; et encore tout ce qui n'a pas de la noblesse dans l'âme trouvera le *Moïse* plus à craindre que l'*Apollon*.

Le *caractère* en peinture est comme le chant en musique ; on s'en souvient toujours, et l'on ne se souvient que de cela [2].

Dans tout dessin, dans toute esquisse, dans toute mauvaise gravure où vous trouverez de la force, et une force déplaisante par excès, dites sans crainte : Voilà du Michel-Ange.

Sa religion l'empêchant de chercher l'expression des nobles qualités de l'âme, il n'idéalisait la nature que pour avoir la force. Quand il voulut donner la beauté à des figures de femme, il regarda autour de lui, et copia les têtes des plus jolies filles, toutefois, en leur donnant, malgré lui, l'expression de la force, sans laquelle rien ne pouvait sortir de ses ciseaux.

Telle est cette figure d'*Eve*, à la voûte

1. Que me sert la profonde attention et la bonté d'un être faible ? S'il se mettait en colère, il me ferait plus d'effet ; s'il exprimait la douleur, il pourrait me toucher.

2. Talma n'a fait qu'une mauvaise chose en sa vie, c'est nos tableaux. Voir *Léonidas*, les *Sabines*, *Saint-Etienne*, etc.

de la chapelle Sixtine, la *Sibylle Erithrée* et la *Sibylle Persique*[1].

Le principal désavantage de Michel-Ange, par rapport à l'antique, est dans les têtes. Ses corps annoncent une très grande force, mais une force un peu lourde.

1. Zeuxis plus membris corporis dedit, id amplius atque augustius ratus ; atque ut existimant Homerum secutus cui validissima quæque forma *etiam in feminis* placet. (QUINT., *Inst. or.*, XII, c. 10.)

Marc-Antoine a gravé Adam et Eve et la figure de Judith. Bibliothèque du roi.

CHAPITRE CLVII

SUITE DE LA SIXTINE

C'est, comme on voit, à la Sixtine que sont ces modèles si souvent cités du genre terrible ; et une preuve qu'il faut une âme pour ce style-là, comme pour le style gracieux, c'est que les Vasari, les Salviati, les Santi-di-Tito et toute cette tourbe de gens médiocres de l'école de Florence, qui pendant soixante ans copièrent uniquement Michel-Ange, n'ont jamais pu parvenir qu'au *dur* et au *laid*[1], en cherchant le majestueux et le terrible. Comme, dans la sculpture, le calme des passions ne peut être rendu que par l'homme qui a senti toutes leurs fureurs, ainsi, pour être terrible, il faut que l'artiste offense chacune des fibres par lesquelles[2] on peut sentir les grâces charmantes, et de

1. Je corrige ici d'après l'exemplaire Doucet. Les éditions portent : « *parvenir jusqu'au dur...* » Ce qui est évidemment un lapsus. N. D. L. E.

2. Correction proposée par M. Paul Arbelet. Toutes les éditions ont : *pour lesquelles*. N. D. L. E.

là passe jusqu'à mettre notre sûreté en péril.

En France, nous confondons l'*air grand* avec l'air grand seigneur [1] ; c'est à peu près le contraire. L'un vient de l'habitude des grandes pensées, l'autre de l'habitude des pensées qui occupent les gens de haute naissance. Comme les grands seigneurs n'ont jamais existé en Italie, il est rare de voir un Français sentir Michel-Ange.

L'air de hauteur des figures de la Sixtine, l'audace et la force qui percent dans tous leurs traits, la lenteur et la gravité des mouvements, les draperies qui les enveloppent d'une manière hors d'usage et singulière, leur mépris frappant pour ce qui n'est qu'humain, tout annonce des êtres à qui parle *Jéhovah*, et par la bouche desquels il prononce ses arrêts.

Ce caractère de majesté terrible est surtout frappant dans la figure du *prophète Isaïe*, qui, saisi par de profondes réflexions pendant qu'il lisait le livre de la loi, a placé sa main dans le livre pour marquer l'endroit où il en était, et, la tête appuyée sur l'autre bras, se livrait à ses hautes pensées, quand tout à coup il est appelé par un ange. Loin de se livrer à aucun mouvement imprévu, loin de

[1]. Duclos, *Considérations*..

changer d'attitude à la voix de l'habitant du ciel, le prophète tourne lentement la tête, et semble ne lui prêter attention qu'à regret [1].

Ces figures sont au nombre de douze ; celle de *Jonas*, si admirable par la difficulté vaincue ; le *prophète Jérémie*, avec cette draperie grossière qui donne le sentiment de la négligence qu'on a dans le malheur, et dont les grands plis ont cependant tant de majesté ; la *Sibylle Erithrée*, belle quoique terrible [2]. Toutes font connaître à l'homme sensible une nouvelle beauté idéale. Aussi Annibal Carrache préférait-il de beaucoup la voûte de la chapelle Sixtine au *Jugement dernier*. Il y trouvait moins de science.

Tout est nouveau et cependant varié, dans ces vêtements, dans ces raccourcis, dans ces mouvements pleins de force.

Il faut faire une réflexion sur la majesté. Un grand poëte qui a chanté Frédéric II me disait un jour : Le roi, ayant appris que les souverains étrangers blâmaient son goût pour les lettres, dit au corps diplomatique réuni à une de ses audiences : « Dites à vos maîtres que si je suis moins roi qu'eux, je le dois à l'étude des lettres. »

1. Les prophètes de Michel-Ange ont de commun avec l'antique l'attention profonde, et par conséquent le mouvement de la bouche.
2. C'est un ennemi qu'on estime...

Je pensai sur-le-champ : mais vous, grand poëte, quand vous chantiez la magnanimité de Frédéric, vous sentiez donc que vous mentiez ; vous cherchiez donc à faire effet ; vous étiez donc hypocrite.

Grand défaut de la poésie sérieuse, et que n'eut pas Michel-Ange, il était dupe de ses prophètes.

L'impatient Jules II, malgré son grand âge, voulut plusieurs fois monter jusqu'au dernier étage de l'échafaud. Il disait que cette manière de dessiner et de composer n'avait paru nulle part. Quand l'ouvrage fut à moitié terminé, c'est-à-dire quand il fut fini de la porte au milieu de la voûte, il exigea que Michel-Ange le découvrît ; Rome fut étonnée.

On dit que Bramante demanda au pape de donner le reste de la voûte à Raphaël, et que le génie de Buonarroti fut troublé par l'idée de cette nouvelle injustice. On accuse Raphaël d'avoir profité de l'autorité de son oncle pour pénétrer dans la chapelle et étudier le style de Michel-Ange avant l'exposition publique. C'est une de ces questions qu'on ne peut décider, et j'y reviendrai dans la vie de Raphaël. Au reste, la gloire du peintre d'Urbin n'est point de n'avoir pas étudié, mais d'avoir réussi. Ce qu'il y a de sûr, c'est que Michel-

Ange, poussé à bout, découvrit au pape les iniquités de Bramante, et fut plus en faveur que jamais. Il racontait, sur ses vieux jours, à ceux qui lui disaient que cette seconde moitié de la voûte était peut-être ce qu'il avait jamais fait de plus sublime en peinture, qu'après cette exposition partielle il referma la chapelle et continua son travail, mais, pressé par la furie de Jules II, il ne put terminer ces fresques comme il l'aurait voulu [1]. Le pape, lui demandant un jour quand il finirait, et l'artiste répondant comme à l'ordinaire : « Quand je serai content de moi. — Je vois que tu veux te faire jeter à bas de cet échafaud, reprit le pape. » C'est ce dont je te défie, dit en lui-même le peintre ; et, étant allé sur le moment à la Sixtine, il fit démonter l'échafaud. Le lendemain, jour de Toussaint 1511, le pape eut la satisfaction qu'il désirait depuis si longtemps, il dit la messe dans la Sixtine.

Jules II se donna à peine le temps de terminer les cérémonies du jour, il fit appeler Michel-Ange pour lui dire qu'il fallait enrichir les tableaux de la voûte avec de l'or, et de l'outremer (1511). Michel-Ange, qui ne voulait pas refaire son échafaud, répondit que ce qui manquait

1. Par exemple, les sièges des prophètes ne sont pas dorés dans la seconde moitié de la chapelle.

n'était d'aucune importance. — Tu as beau dire, il faut mettre de l'or. — Je ne vois pas que les hommes portent de l'or dans leurs vêtements, répondit Michel-Ange. — La chapelle aura l'air pauvre. — Et les hommes que j'ai peints furent pauvres aussi.

Le pape avait raison. Son métier de prêtre[1] lui avait donné des lumières. La richesse des autels et la splendeur des habits augmentent la ferveur des fidèles qui assistent à une grand'messe.

Michel-Ange reçut pour cet ouvrage trois mille ducats, dont il dépensa environ vingt-cinq en couleurs[2].

Ses yeux s'étaient tellement habitués à regarder au-dessus de sa tête, qu'il s'aperçut vers la fin, avec une vive inquiétude, qu'en dirigeant ses regards vers le terre il n'y voyait presque plus ; pour lire une lettre, il était obligé de la tenir élevée : cette incommodité dura plusieurs mois.

Après le plafond de la Sixtine, sa faveur fut hors d'atteinte ; Jules II l'accablait de présents. Ce prince sentait pour lui une vive sympathie, et Michel-Ange était regardé dans Rome comme le plus chéri de ses courtisans.

1. Louis XIV a dit : « Mon métier de roi ». R. C.
2. En multipliant par dix les sommes citées pendant le seizième siècle, on a la somme qui achèterait aujourd'hui les mêmes choses : Michel-Ange reçut quinze mille francs, qui équivalent à cent cinquante mille.

CHAPITRE CLVIII

EFFET DE LA SIXTINE

Je crois que le spectateur catholique, en contemplant les *Prophètes* de Michel-Ange, cherche à s'accoutumer à la figure de ces êtres terribles devant lesquels il doit paraître un jour. Pour bien sentir ces fresques, il faut entrer à la Sixtine le cœur accablé de ces histoires de sang dont fourmille l'Ancien-Testament [1]. C'est là que se chante le fameux *Miserere* du vendredi saint. A mesure qu'on avance dans le psaume de pénitence, les cierges s'éteignent ; on n'aperçoit plus qu'à demi ces ministres de la colère de Dieu, et j'ai vu qu'avec un degré très médiocre d'imagination l'homme le plus ferme peut éprouver alors quelque chose qui ressemble à de la peur. Des femmes se trouvent mal lorsque, les voix faiblissant et mourant peu à peu, tout semble s'anéantir sous la

1. La loi de grâce nous permet de porter un œil humain sur l'histoire du peuple qui n'est plus celui de Dieu. R. C.

main de l'Eternel. On ne serait pas étonné en cet instant d'entendre retentir la trompette du jugement, et l'idée de clémence est loin de tous les cœurs.

Vous voyez combien il est absurde de chercher le beau antique, c'est-à-dire l'expression de tout ce qui peut rassurer, dans la peinture des épouvantements de la religion.

Comme doivent s'y attendre les génies dans tous les genres, on a tourné en reproche à Michel-Ange toutes ces grandes qualités ; mais une fois que la mort a fait commencer la postérité pour un grand homme, que lui font dans sa tombe toutes les faussetés, toutes les contradictions des hommes ? Il semble que, du sein de cette demeure terrible, ces génies immortels ne peuvent plus être émus qu'à la voix de la vérité. Tout ce qui ne doit exister qu'un moment n'est plus rien pour eux. Un sot paraît dans la chapelle Sixtine, et sa petite voix en trouble le silence auguste par le son de ses vaines paroles ; où seront ces paroles ? où sera-t-il lui-même dans cent ans ? Il passe comme la poussière, et les chef-d'œuvre immortels s'avancent en silence au travers des siècles à venir.

CHAPITRE CLIX

SOUS LÉON X, MICHEL-ANGE EST NEUF ANS SANS RIEN FAIRE

On rapporte que du temps que Michel-Ange travaillait à la Sixtine, un jour qu'il voulait faire une course à Florence pour la fête de Saint-Jean, et répondait, comme à son ordinaire : « *Quand je pourrai,* » à la question : « Quand finiras-tu ? » L'impatient Jules II, à portée duquel il se trouvait, lui donna un coup de la petite canne sur laquelle il s'appuyait, en répétant en colère : « *Quand je pourrai ! quand je pourrai !* »

A peine fut-il sorti, que le pontife, craignant de le perdre pour toujours, lui envoya Accurse, son jeune favori, qui lui fit toutes les excuses possibles, et le pria de pardonner à un pauvre vieillard qui avait toujours lieu de craindre de ne pas voir la fin des ouvrages qu'il ordonnait. Il ajouta que le pape lui souhaitait un bon voyage, et lui envoyait cinq cents ducats pour s'amuser à Florence.

Jules II en mourant (1513), chargea deux cardinaux de faire finir son tombeau. L'artiste, de concert avec eux, fit un nouveau dessin moins chargé ; mais Léon X, qui était le premier pape de Florence, voulut y laisser un monument. Il ordonna à Michel-Ange d'aller faire un péristyle de marbre à Saint-Laurent, belle église, qui, comme vous savez, n'a encore pour façade qu'un mur de briques fort laid. Michel-Ange quitta Rome les larmes aux yeux ; le nouveau pape avait obligé les deux cardinaux à se contenter de sa promesse de faire à Florence les statues nécessaires. A peine arrivé à Florence, et de là à Carrare, il fut dénoncé à Léon X, comme préférant, par intérêt particulier, les marbres de Carrare, pays étranger, à ceux qu'on pouvait tirer de la carrière de Pietra-Santa en Toscane. L'artiste prouva que ces marbres n'étaient pas propres à la sculpture. L'autorité voulut avoir raison. Michel-Ange se rendit dans les montagnes de Pietra-Santa ; quand les marbres furent tirés de la carrière avec des peines infinies, il fit établir un chemin difficile pour les conduire à la mer. De retour à Florence, après plusieurs années de soins, il trouva que le pape ne songeait plus à Saint-Laurent, et les marbres sont encore sur le rivage de la mer. Buonarroti, piqué d'avoir

vu Léon X lui donner constamment tort dans cette affaire, et le prendre pour un homme à argent, resta longtemps sans rien faire. Les gens raisonnables ne manqueront pas de remarquer qu'il aurait dû profiter du moment pour finir le tombeau de Jules II. Mais quand les gens raisonnables comprendront-ils qu'il est certains sujets dont, pour leur honneur, ils ne devraient jamais parler [1] ?

L'Académie de Florence envoya des députés à Léon X, pour le prier de rendre à sa patrie les cendres du grand poëte florentin, qui sont encore à Ravenne, où il mourut dans l'exil. L'adresse originale existe [2] : voici la signature de notre artiste : « Moi, Michel-Ange, sculpteur, adresse la même prière à Votre Sainteté, offrant de faire au divin poëte un tombeau digne de lui. »

Voilà tout ce que l'histoire rapporte de Michel-Ange pendant neuf longues années. On sait qu'il vivait à Florence comme un des nobles les plus considérés, et l'éclat de sa gloire rejaillissait sur sa famille ; car nous avons vu que son père était pauvre, et cependant lorsque Léon X vint revoir sa patrie, et y étaler toute sa grandeur,

[1]. L'artiste qui ne voit pas le modèle idéal, que peut-il faire ?
[2]. Archives de l'hôpital de Santa-Maria-Nuova, à Florence.

en 1515, Pietro Buonarroti, frère de Michel-Ange, se trouvait l'un des neuf premiers magistrats.

Michel-Ange, dégoûté de tout travail, s'était cependant remis, par raison, à faire les statues de Jules II, lorsque le poison ravit aux arts un de leurs plus grands protecteurs.

Ce prince aimable et digne de son beau pays eut pour successeur un Flamand. Ce barbare voulait faire détruire le plafond de la Sixtine, qui, disait-il, ressemblait plus à un bain public qu'à la voûte d'une église[1]. On accusa Michel-Ange, devant lui, d'oublier le tombeau de Jules, pour lequel cependant il avait déjà reçu seize mille écus (1523). Buonarroti voulait courir à Rome. Le cardinal de Médicis, qui quelques mois après fut Clément VII, le retint à Florence pour lui faire construire la salle de la bibliothèque, la sacristie et les tombeaux de sa famille à Saint-Laurent. Ce sont les seuls tombeaux modernes qui aient de la majesté. C'est le genre qui tient le plus au gouvernement. Les tombeaux antiques étaient sublimes par le souvenir des hommes qu'ils enfer-

[1]. Vianesio, ambassadeur de Bologne, lui faisant remarquer au Belvédère le groupe de *Laocoon*, il détourna la tête en s'écriant : « *Sunt idola antiquorum.* » (*Lettre de principi*, I, 96.)

maient. Les modernes ne sauraient être que riches, car le souvenir seul de la *vertu* peut être touchant, le souvenir de l'*honneur* n'est qu'amusant. *Saint-Denis* est mesquin et gai. Les *capucins* de Vienne ressemblent à un cabinet d'antiquailles ; Michel-Ange a vaincu tout cela.

Le pape flamand eut pour successeur Clément VII, prince hypocrite et faible, dont le sort fut de paraître digne du trône jusqu'à ce qu'il y montât. Michel-Ange continuait à Florence les travaux ordonnés.

Le duc d'Urbain, neveu de Jules II, lui fit dire qu'il songeât à sa vie, ou à finir le tombeau de son oncle. Buonarroti vint à Rome. Clément n'hésita pas à lui conseiller d'attaquer lui-même les agents du duc, ne doutant pas que Michel-Ange, par le haut prix qu'il mettait aux ouvrages déjà faits, ne se trouvât créancier de la succession. Rien ne prouve que Michel-Ange ait suivi ce lâche conseil. Il vit en arrivant où la politique du pape le conduisait, et n'eut rien de plus pressé que de regagner Florence. Bientôt après, la malheureuse Rome fut mise à feu et à sang par l'armée du connétable de Bourbon [1].

1. Peinture naïve et vive de ce grand événement dans Cellini, qui se trouva renfermé au château Saint-Ange avec le pape, et qui y fit les fonctions d'officier d'artillerie.

CHAPITRE CLX

DERNIER SOUPIR DE LA LIBERTÉ ET DE LA GRANDEUR FLORENTINES

FLORENCE saisit l'occasion, et se débarrassa des Médicis [1]. Il s'agissait de choisir un gouvernement. Le gonfalonnier était dévot ; les moines de Savonarole toujours ambitieux. Le gonfalonnier proposa de nommer roi Jésus-Christ ; on passa au scrutin, et il fut élu ; mais avec vingt votes contraires [2]. Le nom de ce roi n'empêcha pas son vicaire, Clément VII, de lancer contre sa patrie tous les soldats allemands qu'il put acheter en Italie. Ces barbares, ivres de joie, s'écrièrent en apercevant Florence du haut de l'Apennin : « Prépare tes brocarts d'or, ô Florence ! nous venons les acheter à mesure de pique [3]. » L'armée des Médicis était de trente-quatre mille hommes ; les Flo-

1. Les orateurs du peuple prouvèrent que depuis peu d'années les Médicis avaient fait dépenser à la ville, et toujours pour leur propre avantage, la somme énorme d'un million neuf cent mille ducats..
2. Le titre officiel du nouveau roi était : Jésus Christus Rex Florentini populi S. P. decreto electus. (SEGNI, lib. I.)
3. Le 24 octobre 1529. (VARCHI. 10.)

rentins n'en avaient que treize mille[1].

Le gouvernement de Jésus-Christ, qui dans le fait était républicain, nomma Michel-Ange membre du Comité des Neufs, qui dirigeait la guerre ; et de plus, gouverneur et procureur général pour les fortifications. Ce grand homme, préférant la vertu des républiques au faux honneur des monarchies, n'hésita pas à défendre sa patrie contre la famille de son bienfaiteur. A peine eut-il fait le tour des remparts, qu'il démontra que, dans l'état actuel des choses, l'ennemi pouvait entrer. Il prévoyait le danger, les sots l'accusèrent de le craindre. C'est précisément ce que nous avons vu à Paris, en mars 1814. Ce qu'il y a de plaisant, c'est que celui qui dans le conseil d'Etat l'accusa de pusillanimité, parce qu'il disait que les Médicis pouvaient entrer, fut le premier à avoir la tête tranchée après le retour de ces princes[2]. Michel-Ange couvrit la ville d'excellentes fortifications[3]. Le siège commença, l'ardeur de la jeunesse était extrême ; mais Buonarroti se convainquit bientôt que Florence était trahie par ses nobles. Il se fit ouvrir une porte, et

1. Il paraît que, dans cette occasion il y eut des dons patriotiques ; Michel-Ange prêta à sa patrie mille écus (cinquante mille francs d'aujourd'hui).
2. Varchi, X, 293.
3. Vauban, Nardi, 338 ; Varchi, lib. VIII ; Ammirato, lib. XXX.

partit pour Venise avec quelques amis et douze mille florins d'or. Là, pour fuir les visites et retrouver sa chère solitude, il alla se loger dans la rue la plus ignorée du quartier de la Giudecca. Mais la vigilante *seigneurie* sut son arrivée, l'envoya complimenter par deux *Savj*, et lui fit toutes les offres possibles. Bientôt arrivèrent sur ses pas des envoyés de Florence. Il entendit la voix du devoir ; il crut que l'on pourrait chasser l'infâme Malatesta, et rentra dans sa patrie.

Sa première opération fut de défendre le clocher de San-Miniato, point capital, et fort maltraité par l'artillerie ennemie. En une nuit il le couvrit de matelas du haut en bas, et les boulets ne firent plus d'effet.

Tout ce que la liberté mourante peut faire de miracles, malgré la trahison des chefs, fut déployée dans ce siège. Il ne manqua à Florence, pour se sauver, que le régime de la terreur. Pendant onze mois, au milieu des horreurs de la famine, les citoyens se défendirent en gens qui savent ce que c'est que le pouvoir absolu. Ils tuèrent quatorze mille soldats au pape ; ils perdirent huit mille des leurs. A la fin, ils voulaient au moins livrer bataille avant de capituler. Malatesta était en correspondance secrète avec le général ennemi. La bataille ne fut pas donnée.

Le premier article de la capitulation qui ouvrit la porte aux Médicis était l'oubli des injures. D'abord on ne parla que de clémence et de bonté. Tout à coup, le 31 octobre, on vit trancher la tête à six des citoyens les plus braves. Le nombre des emprisonnés et des exilés fut immense [1]. Sur-le-champ l'on envoya arrêter Michel-Ange. Sa maison fut fouillée jusque dans les cheminées ; mais il n'était pas homme à se laisser prendre. Il disparut, au grand chagrin de la police des Médicis, qui pendant plusieurs mois perdit son temps à le chercher [2]. Ces princes voulaient sa tête, parce qu'ils le croyaient l'auteur d'un propos qui, ayant quelque chose de bas, était devenu populaire. « Il fallait, disait-on, raser le palais des Médicis, et établir sur la place le marché aux mulets ; » allusion à la naissance de Clément VII.

Ce prince hypocrite avait du goût pour la sculpture ; il écrivit de Rome que, si l'on parvenait à trouver Buonarroti, et

1. Paul Jove dit fort bien :

« Cæterum pontifex quod suæ existimationis pietatisque fore existimabat tueri nomen quod sibi desumpserat, moderatâ utens ultione, paucissimorum pœnâ contentus fuit. »

« Il n'y a point de gens que j'aie plus méprisés que les petits beaux esprits, et les grands qui sont sans probité, » dit Montesquieu, Œuvres posthumes. (Stéréot., page 120.)

2. Varchi, 448. Le procureur général chargé des assassinats juridiques par le pape se nommait Baccio Valori. (Vasari, X, 115.)

qu'il s'engageât à terminer les tombeaux de Saint-Laurent, on ne lui fît aucun mal. Ennuyé de la retraite, Michel-Ange descendit du clocher de San-Nicolo-Oltre-Arno, et, sous le couteau de la terreur, il fit en peu de mois les statues de Saint-Laurent. Depuis longues années il n'avait vu ni ciseaux ni marteaux. Il commença, comme de juste, par faire une petite statue d'Apollon, pour le Valori.

L'année d'avant, lorsqu'il était question de fortifier Florence, les nobles représentèrent que, quelle que fut l'habileté de Michel-Ange, il serait utile qu'il allât voir Ferrare, chef-d'œuvre de l'art de fortifier et de l'habileté du duc Alphonse.

Ce prince reçut Michel-Ange comme cet homme illustre était reçu dans toute l'Italie. Il prit plaisir à lui montrer ses travaux, et à discuter leur force avec un si excellent connaisseur ; mais, lorsqu'il fut sur son départ : « Je vous déclare, lui dit-il, que vous êtes mon prisonnier ; je ferais une trop grande faute contre cette tactique dont nous avons tant parlé, si lorsque le hasard met un si grand homme en ma puissance, je le laissais partir sans rien tirer de lui. Vous n'aurez votre liberté qu'autant que vous me jurerez de faire quelque chose pour moi ; statue ou tableau,

peu m'importe, pourvu que ce soit de la main de Michel-Ange. »

Buonarroti promit, et, pour se délasser des soucis du siège, il fit un tableau des amours de Léda. La fille de Thestius reçoit les embrassements du cygne, et, dans un coin du tableau, Castor et Pollux sortent de l'œuf. Lors de la chute de Florence, Alphonse envoya en toute hâte un de ses aides de camp, qui eut l'adresse de déterrer Michel-Ange ; mais la sottise de dire en voyant le tableau : « *Quoi, n'est-ce que ça? — Quel est votre état?* répliqua Michel-Ange. » Le courtisan piqué, et voulant plaisanter Florence, grande ville de commerce : « Je suis marchand. — Eh bien ! vous avez fait ici de mauvaises affaires pour votre patron. Allez-vous-en comme vous êtes venu. » Peu après, Antonio Mini, un des garçons de l'atelier, qui avait deux sœurs à marier, s'étant recommandé à Buonarroti, il lui fit cadeau de cette *Léda* et de deux caisses de modèles et de dessins. Mini porta tout cela en France. François Ier acheta la *Léda*, qui, comme tous les tableaux de ce genre, a sans doute péri sous les coups de quelque confesseur [1].

1. J'apprends que c'est le confesseur du ministre Desnoyers, sous Louis XIII, qui eut cet avantage. Le ministre donna l'ordre de brûler le tableau, qui cependant appartenait à la couronne. Son ordre ne fut pas exécuté à la lettre,

Le carton est à Londres, dans le cabinet de M. Lock. On dit que Michel-Ange, oubliant la fierté de son style, si contraire au sujet, s'était rapproché de la manière du Titien ; j'en doute fort.

A Ferrare, il avait vu le portrait du duc, par le grand peintre de Venise, et l'avait extrêmement loué. Probablement dans ce petit genre il trouvait le Titien un des premiers.

Je ne dissimulerai pas que, durant son pouvoir à Florence, Buonarroti fit une petite injustice. Il y avait eu rivalité entre Bandinelli et lui pour un beau bloc de marbre de neuf brasses (cinq mètres vingt-deux millimètres). Clément VII avait adjugé le marbre à Bandinelli. Buonarroti tout puissant se le fit donner à son tour, quoique son rival eût déjà ébauché sa statue. Il fit un modèle de Samson qui étouffe un Philistin ; mais les Médicis rendirent le marbre à Bandinelli.

car Mariette vit reparaître le pauvre tableau en 1740, mais dans un triste état. Il fut restauré et vendu en Angleterre, où il ne lui manque plus que de tomber dans les mains de quelque puritain, et nous avons le front de demander à nos artistes de la beauté grecque ! du despotisme et la loi d'Israël à cette canaille.

Le tableau était peint en détrempe. Ce qu'il y a de mieux sur ce sujet charmant, après le tableau du Corrège, c'est le groupe antique de Venise. Je n'ose transcrire là description de de Brosses qui n'exagère rien. Les dessins de Mini passèrent au cabinet du roi, et dans les collections de Crozat et de Mariette.

CHAPITRE CLXI

STATUES DE SAINT LAURENT

Toutes les statues de Saint-Laurent ne sont pas terminées. Dans le genre terrible, ce défaut est presque une grâce. L'on voit en entrant deux tombeaux : l'un à droite, l'autre à gauche, contre les murs de la chapelle. Dans des niches au-dessus des tombeaux sont les statues des princes. Sur chacune des tombes, sont couchées deux statues allégoriques.

Par exemple une femme endormie représente la *Nuit*[1] ; une figure d'homme, couchée d'une manière bizarre, est le *Jour*. Ces deux statues sont là pour signifier le temps qui consume tout. On sent bien que ces statues représentent le Jour et la Nuit, comme le Courage et la Clémence, comme deux êtres moraux quelconques et de sexe différent. On est presque

1. Vasari s'écrie : « Chi è quegli che abbia per alcun secolo in tale arte veduto mai statue antiche o moderne cosi fatte? (X., 109.)

toujours sûr de bâiller, dès qu'on rencontre les Vertus ou les Muses. Il n'y a pour les caractériser que quelques attributs de convention. C'est comme la musique descriptive.

J'aime assez la *Nuit*, malgré sa position contournée où le sommeil est impossible ; c'est qu'elle a fait faire à Michel-Ange des vers qui ont de l'âme.

Un jour il trouva écrit sous la statue :

> La Notte, che tu vedi in si dolci atti
> Dormire, fu da un angelo scolpita
> In questo sasso ; e perchè dorme, ha vita ;
> Destala, se no'l credi, e parleratti [1].

Michel-Ange écrivit au bas du papier :

> Grato m'è il sonno, e più l'esser di sasso.
> Mentre che il danno e la vergogna dura,
> Non veder non sentir m'è gran ventura.
> Pero non mi destar ; deh parla basso.

Heureuse l'Italie si elle avait beaucoup de tels poëtes !

[1]. La nuit, que tu vois plongée dans un si doux sommeil, fut tirée de ce marbre par la main d'un *ange* et parce qu'elle dort, elle est vivante. Si tu en doutes, éveille-la.

RÉPONSE

Il me plaît de dormir, encore plus d'être de marbre. Tant que dure le règne de la platitude et de la tyrannie, ne pas voir, ne pas sentir, m'est un bonheur suprême. Donc ne m'éveille pas ; je t'en prie, parle bas.

Le premier quatrain est de G. B. Strozzi.

CHAPITRE CLXII

FIDÉLITÉ AU PRINCIPE DE LA TERREUR

Il y a dans cette sacristie sept statues de Michel-Ange[1]. A gauche, l'*Aurore*, le *Crépuscule*, et dans une niche au-dessus, le *duc Laurent* ; c'est Lorenzo, duc d'Urbin, mort en 1518, le plus lâche des hommes[2]. Sa statue est la plus sublime expression que je connaisse de la pensée profonde et du génie[3]. Ce fut la seule ironie que Michel-Ange osa se permettre.

Ici nul mouvement exagéré, nulle ostentation de force : tout est du naturel le plus exquis. Le mouvement du bras droit surtout est admirable ; il tombe négligemment sur la cuisse ; toute la vie est à la tête.

A droite, le *Jour*, la *Nuit* et *Julien de Médicis*. Dans les deux figures d'hommes

1. Outre deux candélabres.
2. « Il più vil di quell' infame schiatta dè' Medici », dit Alfieri. Après Léon X, cette famille épuisée n'a plus donné que des imbéciles ou des monstres.
3. Cette statue rappelle d'une manière frappante le silence du célèbre Talma.

âgés, qui sont sur les tombeaux, on trouve une imitation frappante du *Torse du Belvédère*; mais imitation teinte du génie de Michel-Ange. Le *Torse* était probablement Hercule mis au rang des dieux, et recevant Hébé des mains de Jupiter. Pour rendre sensible la teinte de divinité, l'artiste grec a diminué la saillie de tous les muscles et de toutes les petites parties. Il a passé avec une douceur extrême des saillies aux parties rentrantes. Tout cela pour produire un effet contraire à celui que se proposait Michel-Ange [1].

1. Epoques des statues.
Le *Torse* fut trouvé in Campofiore, sous Jules II.*
L'*Hercule Farnèse*, qui est à Naples dans les thermes d'Antonin, sous Paul III.
Le *Laocoon*, vers la fin du pontificat de Jules II, dans les bâtiments annexés aux thermes de Titus**.
L'*Ariane couchée*, sous Léon X.
Michel-Ange, spectateur de ces découvertes et de l'enthousiasme qu'elles excitaient, aurait pu sentir le prestige de la nouveauté si son génie ferme n'eût pas tenu par des racines trop profondes à la nécessité de faire peur aux hommes pour les mener.
Les plus anciens renseignements sur la découverte des antiques à Rome se trouvent dans des espèces de *guides* imprimés pour les voyageurs. Ces bouquins intitulés : *Mirabilia Romœ*, furent imprimés par Adam Rot, de 1471 à 1474. Cela se vendait aux étrangers avec le Manuel des indulgences: rien de plus vague et de plus inutile.
Les premières notions précises sont données par le livre que F. Albertino publia en 1510 : *Opusculum de mirabilibus novœ et veteris Romœ*. Il indique comme étant connus dix ans

* Metallotoca de' Mercati, page 367, note d'Assalti.
** Félix de' Fredi, qui le trouva, eut une pension viagère considérable. Dans ce temps, la découverte d'un monument suffisait pour assurer la fortune d'une famille.

Ses principes sur la nécessité de la terreur ne sont nulle part plus frappants que dans la *Madone* avec l'*Enfant Jésus*, qui est entre les deux tombeaux. Les formes du Sauveur du monde sont celles d'Hercule enfant. Le mouvement plein de vivacité avec lequel il se tourne vers sa mère montre déjà la force et l'impatience. Il y a du naturel dans la pose de Marie, qui incline la tête vers son Fils. Les plis des vêtements n'ont pas la simplicité grecque, et prennent trop d'attention. A cela près, les parties terminées sont admirables. L'idéal de Jésus enfant est encore à trouver. Je suppose toujours deux choses : que Marie ignore qu'il est tout-puissant, et que Jésus ne veut pas se montrer Dieu. Le *Jésus* de la *Madonna alla Seggiola* est trop fort, et manque d'élégance ; c'est un enfant du peuple. Le Corrège a rendu divinement les yeux du Sauveur du monde,

avant la mort de Raphaël, et plus de cinquante avant celle de Michel-Ange :
Les deux Colosses de Monte-Cavallo,
L'*Apollon du Belvédère*,
La *Vénus* avec l'inscription : *Veneri felici sacrum*.
Le *Laocoon*,
Le *Torse*,
L'*Hercule et l'Enfant*,
La statue de *Commode en Hercule*,
Un autre *Hercule* en bronze,
La *Louve du Capitole*, qui fut frappée de la foudre au sénat.
Le *Cheval de Marc Aurèle*.

comme il rendrait tout ce qui était amour ; mais les traits n'ont pas de noblesse. Le Dominiquin, si admirable dans les enfants, les a toujours fait timides. Le Guide, avec sa beauté céleste, aurait pu rendre l'expression du Dieu souverainement bon, s'il lui eût été donné de faire les yeux du Corrège.

Dans la sacristie de Saint-Laurent, sculpture, architecture, tout est de Michel-Ange, à l'exception de deux statues. La chapelle est petite, bien tenue, dans un jour convenable. C'est un des lieux du monde où l'on peut le mieux sentir le génie de Buonarroti. Mais le jour que cette chapelle vous plaira vous n'aimerez pas la musique.

Michel-Ange ne restait à Florence qu'en tremblant. Il se voyait sous la main du duc Alexandre, jeune tyran qui ne débutait pas mal dans le genre de Philippe II, mais qui eut la bêtise de se laisser assassiner à un prétendu rendez-vous avec une des jolies femmes de la ville.

Les Philippe II ont une haine mortelle pour les faiseurs de quatrains, et Michel-Ange ne sortait point de nuit. Le duc l'ayant envoyé quérir pour monter à cheval et faire avec lui le tour des fortifications, Buonarroti se rappela contre qui elles avaient été élevées, et répondit qu'il avait

ordre de Clément VII de consacrer tout son temps aux statues. Il fut heureux de ne pas se trouver à Florence, lors de la mort du pape.

Voici la suite des tracasseries qui lui rendirent le service de l'en éloigner.

Les procureurs du duc d'Urbin l'attaquèrent de nouveau ; pour leur répondre il se rendit à Rome. Clément, qui voulait l'avoir à Florence, lui prêtait toute faveur. Il n'en avait pas besoin pour gagner ce procès, mais sa plus grande affaire était de ne pas retomber au pouvoir d'Alexandre. Il fit un arrangement secret avec les gens du duc. Il n'était réellement à découvert que pour quelques centaines de ducats, car il n'en avait reçu que quatre mille, sur lesquels il avait payé tous les faux frais. Il fit l'aveu d'une dette considérable ; le pape, ne se souciant pas de la payer, ne put s'opposer à ce qu'il signât une transaction qui l'obligeait à passer chaque année huit mois à Rome.

CHAPITRE CLXIII

MALHEUR DES RELATIONS AVEC LES PRINCES

Le dessin du tombeau fut réduit à une simple façade de marbre appliquée contre le mur, ainsi qu'on le voit à San Pietro in Vincoli.

Cependant Clément VII, au lieu de laisser Michel-Ange remplir ses engagements, voulut qu'il peignît encore à la chapelle Sixtine deux immenses tableaux : au-dessus de la porte, *Lucifer et ses anges précipités du ciel*, et vis-à-vis, sur le mur du fond, derrière l'autel, le *Jugement dernier*[1]. Buonarroti, toujours froissé par la puissance, feignait de ne s'occuper que du

1. Michel-Ange avait, dit-on, dessiné la *Chute de Satan*. Un peintre sicilien qui broyait ses couleurs fit une fresque d'après son carton, à la Trinité-du-Mont*, chapelle de Saint-Georges. Encore que mal exécutée, on prétendait reconnaître le dessin de Buonarroti dans ces figures nues qui *pleuvent du ciel*, comme dit Vasari, X, 119.

* C'est dans une des chapelles de cette église, restaurée par Sa Majesté Louis XVIII, que se trouve, en 1817, la *Descente de Croix* faite par Daniel de Volterre sur un dessin de Michel-Ange. Quoique dégradée au dernier point, cette peinture de trois siècles l'emporte encore par la vivacité des couleurs sur les saints peints dans la même chapelle, en 1816, par les élèves de l'école de France.

carton du *Jugement*, mais en secret travaillait aux statues.

Clément mourut[1]. A peine Paul III (Farnèse) fut-il sur le trône, qu'il envoya chercher Michel-Ange : « Je veux avoir tout ton temps. » Michel-Ange s'excusa sur le contrat qu'il venait de signer avec le duc d'Urbin. « Comment, s'écria Paul III, il y a trente ans que j'ai ce désir, et, maintenant que je suis pape, je ne pourrais le satisfaire ? Où est-il ce contrat, que je le déchire ? »

Buonarroti se voyait déjà vieux, il ne voulait pas mourir insolvable envers le

[1] CHRONOLOGIE DES PAPES :

Nicolas V, précurseur des Médicis, 1447-1455.
Calixte III, 1455-1458.
Pie II, Æneas-Silvius, littérateur célèbre, 1458-1464.
Paul II, 1464-1471.
Sixte IV, 1471-1484.
Innocent VIII, 1484-1492.
Alexandre VI, 1492-1503.
Pie III, 22 septembre 1503-18 octobre 1503.
Jules II, 1503-1513.
Léon X, 1513-1521.
Adrien VI prenait le *Laocoon* pour une idole, 1522-1523.
Clément VII, 1523-1534, hypocrite et faible, amène les plus grands malheurs de Rome.
Paul III, 1534-1549, adorait son fils, le plus insolent des hommes, celui qui viola l'évêque et fut tué dans son fauteuil à Plaisance.
Jules III, 1550-1555.
Marcel II, vingt et un jours, en 1555.
Pie IV, 1555-1559*.
Paul IV, 1559-1565.

*Je corrige ici la liste de Stendhal, en suivant pour les deux derniers noms l'exemple de l'édition Champion. N. D. L. E.

grand homme qui l'avait aimé. Il fut sur le point de se retirer sur les terres de la république de Gênes, dans une abbaye de l'évêque d'Aleria, son ami, et là de consacrer le reste de ses jours à finir le tombeau.

Quelques mois auparavant, il avait eu dessein d'aller s'établir à Urbin, sous la protection du duc. Il y avait même envoyé un homme à lui pour acheter une maison et des terres. En Italie, la protection des lois était loin de suffire, ce qui, encore aujourd'hui, maintient l'énergie contre la politesse.

Toutefois, craignant le pouvoir du pape [1], et espérant se tirer d'affaire avec des promesses, il resta dans Rome.

Paul III, voulant le plier à ses desseins par des égards, lui fit l'honneur insigne d'une visite officielle ; il se rendit chez lui accompagné de dix cardinaux : il voulut voir le carton du *Jugement*, et les statues déjà faites pour le tombeau.

Le cardinal de Mantoue, apercevant le *Moïse*, s'écria que cette statue seule suffirait pour honorer la mémoire de Jules. Paul, en s'en allant, dit à Michel-Ange :

« Je prends sur moi de faire que le duc

[1]. Cellini était toujours à Rome. (Voir les mœurs publiques sous le pape Farnèse.) La force nécessaire à chaque instant rendait la *beauté moderne* impossible.
Cellini est très bien traduit en anglais.

d'Urbin se contente de trois statues de ta main ; d'autres sculpteurs se chargeront des trois qui restent à faire. »

En effet, un nouveau contrat fut passé avec les procureurs du duc. Michel-Ange ne voulut point profiter de cet arrangement forcé, et, sur les quatre mille ducats qu'il avait reçus, il en déposa quinze cent quatre-vingts pour le prix des trois statues. Ainsi finit cette affaire qui, pendant de si longues années, avait troublé son repos [1].

Il faut que l'artiste se réduise strictement, à l'égard des princes, à sa qualité de fabricant, et qu'il tâche de placer sa fabrique en pays libre ; alors les gens puissants, au lieu de le vexer, seront à ses pieds. Surtout, l'artiste doit éviter tout lien particulier avec le souverain chez lequel il habite. Les courtisans lui feraient payer cher les plaisirs de vanité. En voyant nos mœurs actuelles, le profond ennui des protecteurs, la bassesse infinie des protégés, je croirais assez que dorénavant les artistes ne sortiront plus que de la classe riche [2].

1. Voir deux lettres d'Annibal Caro, le célèbre traducteur de l'*Énéide*, qui demande grâce pour Michel-Ange à un ami du duc d'Urbin. (*Lettere Pittoriche*, tom. III, pag. 133 et 145.)

2. Grimm et Collé, *passim*. Le seul grand poète vivant est pair d'Angleterre. Je vois bien que l'énergie s'est réfugiée dans la classe de la société qui n'est pas polie* ; mais les deux

* Voir l'état des gardes nationaux qui se sont fait tuer dans les événements de 1814 et 1815. À Paris, les grandes passions et

chambres vont rendre l'énergie à tout le monde, même à cette grande noblesse qui, par tout pays, se compose de gens effacés, aussi polis qu'insignifiants. La crainte du mépris force les pairs anglais à être savants.

les exemples de fidélité héroïque sont dans la classe ouvrière. Les généraux devenus riches ne se battent plus.

CHAPITRE CLXIV

LE MOISE A SAN PIETRO IN VINCOLI

Jules II choisit Saint-Pierre-aux-Liens pour le lieu de son tombeau, parce qu'il aimait ce titre cardinalice que son oncle Sixte IV, qui commença sa fortune, avait porté, qu'il porta lui-même trente-deux ans, et qu'il donna successivement aux plus chéris de ses neveux.

Le Moïse eut une influence immense sur l'art. Par ce mouvement de flux et de reflux, si amusant à observer dans les opinions humaines, personne ne le copie plus depuis longtemps, et le dix-neuvième siècle va lui rendre des admirateurs.

Les institutions de Lycurgue ne durèrent qu'un instant. La loi de Moïse tient encore malgré tant de siècles et tant de mépris. Du fond de son tombeau, le législateur des Hébreux régit encore un peuple de neuf millions d'hommes ; mais la sainteté dont on l'a affublé nuit à sa gloire comme grand homme.

Michel-Ange a été au niveau de son su-

jet. La statue est assise, le costume barbare, les bras nus et une jambe, la proportion trois fois plus grande que nature.

Si vous n'avez pas vu cette statue, vous ne connaissez pas tous les pouvoirs de la sculpture. La sculpture moderne est bien peu de chose. Je m'imagine que si elle avait à concourir avec les Grecs, elle présenterait une *danseuse* de Canova et le *Moïse*. Les Grecs s'étonneraient de voir des choses si nouvelles et si puissantes sur le cœur humain.

Dans le profond mépris où était tombée cette statue, avec sa physionomie de bouc[1], l'Angleterre a été la première à en demander une copie. A la fin de 1816, le prince régent l'a fait modeler. Pour l'opération des ouvriers en plâtre, on a été obligé de la sortir un peu de sa niche. Les artistes ont trouvé que cette nouvelle position convenait mieux, et elle y est restée.

1. Azara, Falconnet, Milizia, etc., etc.

CHAPITRE CLXV

SUITE DU MOISE

Un des bonheurs de cette statue, c'est le rapport singulier que le hasard a mis entre le caractère de l'artiste et celui du prince. Cette harmonie, qui existe aussi pour le tombeau de Marie-Christine, à Vienne, manque à la tombe d'Alfieri. L'Italie, qui pleure sur ses cendres n'est pas cette Italie dont il voulut réveiller l'indignation.

A la droite du *Moïse* il y a une figure de femme plus grande que nature, qui, les yeux et les mains levés au ciel, et un genou fléchi, représente la vie contemplative.

A la gauche, une statue qui désigne la vie active se regarde attentivement dans un miroir qu'elle tient de la main droite.

Singulière image pour la vie active ! Au reste, on est revenu en Italie de tous ces emblèmes, par lesquels on prétendait donner à une statue telle ou telle signi-

fication particulière. Ce style détestable ne règne plus qu'en Angleterre[1].

1. Statues de Guidhall.

CHAPITRE CLXVI

LE CHRIST DE LA MINERVE. — LA VITTORIA DE FLORENCE

Peu de temps avant le sac de Rome, Michel-Ange y avait envoyé Pietro Urbano son élève, qui plaça dans l'église de la Minerve un *Christ* sortant du tombeau et triomphant de la mort.

C'était une occasion d'imiter les Grecs ; le mot de l'Evangile *speciosus formâ præ filiis hominum*[1] devait le conduire à la beauté agréable, si quelque chose pouvait conduire un grand homme. Ce Christ, fait pour Metello de' Porcari, noble Romain, n'est encore qu'un athlète.

La piété touchante des fidèles a forcé de donner à cette statue des sandales de métal doré. Aujourd'hui même, une de ces sandales a presque entièrement disparu sous leurs tendres baisers.

En arrivant à Florence, il faut aller dans le grand salon du Palazzo Vecchio ;

1. Jésus, le plus beau des enfants des hommes.

c'est là qu'est la statue dite *della Vittoria*. C'est un grand jeune homme tout à fait nu. C'est le type du style de Michel-Ange. Il l'avait fait à Florence pour le tombeau de Jules II ; les formes hardies et grandioses sont à leur place ici, elles montrent la force qui mène à la victoire. La tête est petite et insignifiante.

Ce jeune guerrier tient un esclave enchaîné sous ses pieds. Cette statue eût fait valoir le *Moïse* par un admirable contraste. *Moïse* exprime le génie qui combine, et la *Vittoria* la force qui exécute [1].

Deux figures d'esclaves, destinées aussi au tombeau de Jules, font le plus bel ornement des salles de sculpture moderne, ajoutées par Sa Majesté Louis XVIII au musée du Louvre [2]. Ce prince, ami des arts, a, dit-on, le projet de réunir au Louvre les plâtres des quatre cents statues les plus célèbres, antiques ou modernes [3].

1. Il y a des gens qui, à propos de Michel-Ange, osent prononcer le mot *incorrection*. (Voyez l'article de l'*Incorrection* dans la *Vie du Corrège*, tom. IV.)
2. Ces statues avaient appartenu au duc de Richelieu ; elles correspondent à celles qui sont indiquées dans le dessin du tombeau. Au jardin de Boboli, à Florence, on montre quelques ébauches attribuées à Michel-Ange.
 A Bruges, à l'église Notre-Dame, il y a une *Madone* avec l'*Enfant Jésus* en marbre, qu'on dit de Michel-Ange. Elle est probablement de son école. C'est une capture faite par un corsaire flamand, qui allait de Civita-Vecchia à Gênes.
3. On pourrait faire copier à Rome, par Camuccini, les beaux tableaux de Raphaël et du Dominiquin. On enverrait

M. Girodet copier le *Jugement dernier* et la *Sixtine*. M. Prudhon irait à Dresde enlever pour nous la *Nuit* du Corrège, le *Saint Georges* et les autres chefs-d'œuvre. L'on formerait ainsi une salle que les sots se donneraient peut-être l'air de négliger. Mais on les forcerait à l'admiration, par la quantité des tableaux copiés.

C'est peut-être le seul moyen de sauver notre école. Chez une nation où il est de bon ton de ne pas avoir de gestes, il faut absolument des Michel-Ange pour empêcher les artistes de copier Talma*. (Voyez l'exposition de 1817.)

* Faut-il dire que ce qui est sublime dans un Raphaël serait froid à la scène ?

CHAPITRE CLXVII

MOT DE MICHEL-ANGE
SUR LA PEINTURE A L'HUILE

Paul III, ayant désormais Michel-Ange tout à lui, voulut qu'il ne travaillât plus qu'au *Jugement dernier*.

Conseillé par Fra Sébastien del Piombo, il voulait qu'il peignît à l'huile. Michel-Ange répondit qu'il ne se chargeait pas du tableau, ou qu'il le ferait à fresque, et que la peinture à l'huile ne convenait qu'à des femmes ou à des paresseux. Il fit jeter à terre la préparation appliquée au mur par Fra Sébastien, donna lui-même le premier crépi, et commença l'ouvrage.

CHAPITRE CLXVIII

LE JUGEMENT DERNIER

> Videbunt Filium hominis venientem in nubibus cœli cum virtute multà et majestate.
>
> MATTH., XXIV.

La peinture, considérée comme un art imitant les profondeurs de l'espace, ou les effets magiques de la lumière et des couleurs, n'est pas la peinture de Michel-Ange. Entre Paul Véronèse, ou le Corrège et lui, il n'y a rien de commun. Méprisant, comme Alfieri, tout ce qui est accessoire, tout ce qui est mérite secondaire, il s'est attaché uniquement à peindre l'homme, et encore il l'a rendu plutôt en sculpteur qu'en peintre.

Il convient rarement à la peinture d'admettre les figures entièrement nues. Elle doit rendre les passions par les regards, et la physionomie de l'homme qu'il lui a été donné d'exprimer, plutôt que par la forme des muscles. Son triomphe est d'em-

ployer les raccourcis et les couleurs des draperies.

Nos cœurs ne peuvent plus lui résister quand, à tous ces prestiges, elle joint son charme le plus puissant, le clair-obscur. Cet ange eût été froid, si son beau corps eût été aperçu dans un plan parallèle à l'œil, et dans tout son développement ; le Corrége le fait fuir en raccourci, et il produit un effet plein de chaleur[1].

Les peintres qui ne peuvent faire de la peinture donnent des copies de statues. Michel-Ange mériterait les reproches qu'on leur adresse, s'il s'était arrêté comme eux dans le *non-agréable* ; mais il est allé jusqu'au *terrible*, et d'ailleurs, les figures qu'il présente dans son *Jugement dernier* n'avaient été vues nulle part avant lui.

Le premier aspect de ce mur immense, tout couvert de figures nues, n'est point satisfaisant. Un tel ensemble n'a jamais frappé nos regards dans la nature. Une figure nue, isolée, se prête facilement à l'expression des qualités les plus sublimes. Nous pouvons considérer en détail la forme de chaque partie, et nous laisser charmer par sa beauté ; vous savez que

1. *Madonna alla scodella*, au haut du tableau, à gauche. Cela est encore plus frappant dans l'*Annonciation* du Barroche. (Palais Salviati, à Rome, 1817.) Le principe moral est celui-ci : *Voir beaucoup en peu d'espace;* c'est le contraire dans un bas-relief peint.

ce n'est que par la forme des muscles en repos que l'on peut rendre les habitudes de l'âme. Si une belle figure nue ne nous transporte pas par le sentiment du sublime, elle rappelle facilement les idées les plus voluptueuses. Une délicieuse incertitude entre ces deux situations de l'âme agite nos cœurs à la vue des *Grâces* de Canova. Sans doute une belle figure nue est le triomphe de la sculpture ; ce sujet convient encore beaucoup à la peinture ; mais je ne crois pas qu'il soit de son intérêt de présenter à la fois plus de trois ou quatre figures de ce genre. La plus grande ennemie de la volupté c'est l'indécence [1] ; d'ailleurs, l'attention que le spectateur donne à la forme des muscles est volée à celle qu'il doit à l'expression des sentiments ; et cette attention ne peut être que froide [2].

Une seule figure nue s'adresse presque sûrement à ce qu'il y a de plus tendre et de plus délicat dans l'âme ; une collection de beaucoup de figures nues a quelque chose de choquant et de grossier. Le pre-

1. Le Corrège a fait tout ce qui est possible en ce genre dans la *Léda* qui disparut du Musée en 1814. Une ou deux figures nues de plus, et l'indécence commençait. Porporati a gravé une réplique d'une partie de la *Léda*, qui est au palais Colonne, à Rome. La piété y a fait voiler par des cheveux une partie du sein de la jeune fille nue qui joue dans l'eau.
2. Car nous avons bien d'autres moyens de juger du caractère que ceux qu'on peut tirer de la forme d'un muscle.

mier aspect du *Jugement dernier* a excité chez moi un sentiment pareil à celui qui saisit Catherine II, le jour qu'elle monta au trône, lorsqu'en entrant dans les casernes du régiment des gardes, tous les soldats à demi vêtus se pressaient autour d'elle [1].

Mais ce sentiment, qui a quelque chose de machinal, disparaît bien vite, parce que l'esprit avertit qu'il est impossible que l'action se passe autrement. Michel-Ange a divisé son drame en onze scènes principales.

En s'approchant du tableau, l'on distingue d'abord, vis-à-vis de l'œil, à peu près au milieu, la barque de Caron [2]. A gauche est le purgatoire ; ensuite vient le

1. Rulhière..
2. Suivre cela sur une gravure. Voici la disposition du tableau de Michel-Ange :

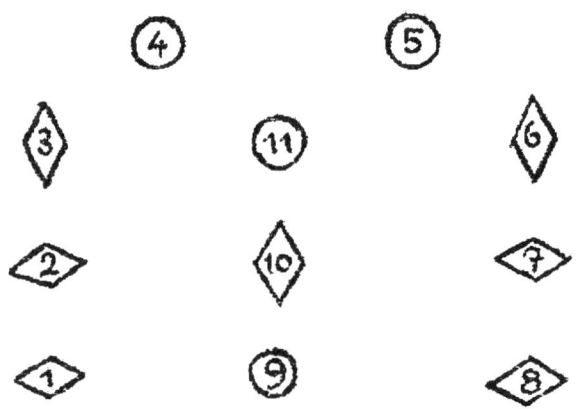

premier groupe : les morts, réveillés dans la poussière du tombeau par la trompette terrible, secouent leurs linceuls et se revêtent de chairs. Quelques-uns montrent encore leurs os dépouillés ; d'autres, toujours opprimés par ce sommeil de tant de siècles, n'ont que la tête hors de terre ; une figure tout à fait à l'angle du tableau soulève avec effort le couvercle du tombeau. Le moine qui de la main gauche montre le juge terrible est le portrait de Michel-Ange.

Ce groupe est lié au suivant par des figures qui montent d'elles-mêmes au jugement ; elles s'élèvent plus ou moins vite, et avec plus ou moins de facilité, suivant le fardeau de péchés dont elles ont à rendre compte. Pour montrer que le christianisme a pénétré jusque dans les Indes, une figure nue tire vers le ciel, avec un chapelet, deux nègres, l'un desquels est vêtu en moine. Parmi les figures de ce second groupe qui montent au jugement, on distingue une figure sublime qui tend une main secourable à un pécheur dont la tête, au milieu de l'anxiété la plus dévorante, tourne cependant les yeux vers le Christ avec quelque lueur d'espoir.

Le troisième groupe à la droite du Christ est entièrement composé de femmes dont le salut est assuré. Une seule est tout

à fait nue. Il n'y a que deux têtes de femmes âgées ; toutes parlent. Il n'y a qu'une tête vraiment belle, suivant nos idées ; c'est cette mère qui protège sa fille effrayée et regarde le Christ avec une noble assurance. Il n'y a que ces deux figures dans tout le tableau qui ne soient pas transportées de terreur. Cette mère rappelle un peu, par son mouvement, le groupe de Niobé.

Au-dessus de ces femmes, le quatrième groupe est formé d'êtres étrangers à l'action ; ce sont des anges portant en triomphe les instruments de la passion. Il en est de même du cinquième groupe placé à l'angle du tableau, à droite.

Au-dessous, à la gauche du Sauveur, est le triomphe de Michel-Ange ; c'est le corps des bienheureux, tous hommes. On distingue la figure d'Enoch. Il y a deux groupes qui s'embrassent ; ce sont des parents qui se reconnaissent. Quel moment ! se revoir après tant de siècles, et à l'instant où l'on vient d'échapper à un tel malheur ! Il était naturel que des prêtres[1] blâmassent ce transport et soupçonnassent un motif honteux. Les derniers saints de ce groupe montrent les instruments de leur martyre aux damnés, afin d'augmenter leur désespoir. Pour ce

1. Du quinzième siècle.

mouvement, il dut être généralement approuvé. C'est ici que se trouve cette étrange distraction de Michel-Ange. Saint Blaise en montrant aux damnés des espèces de *râteaux*, apparemment l'instrument de son martyre, se penche sur sainte Catherine, qui était entièrement nue et se retourne vivement vers lui. Daniel de Volterre fut spécialement chargé de donner un vêtement à sainte Catherine et de retourner vers le ciel la tête de saint Blaise.

Le septième groupe suffirait seul pour graver à jamais le souvenir de Michel-Ange dans la mémoire du spectateur le plus froid. Jamais aucun peintre n'a rien fait de semblable, et jamais il ne fut de spectacle plus horrible.

Ce sont les malheureux proscrits, entraînés au supplice par les anges rebelles. Buonarroti a traduit en peinture les noires images que l'éloquence brûlante de Savonarole avait jadis gravées dans son âme. Il a choisi un exemple de chacun des *péchés capitaux*. L'avarice tient une clef. Daniel de Volterre a masqué en partie l'horrible punition du vice, le plus à droite contre la bordure du tableau. Emporté par son sujet, l'imagination égarée par huit ans de méditations continues sur un jour si horrible pour un croyant, Michel-Ange,

élevé à la dignité de prédicateur, et ne songeant plus qu'à son salut, a voulu punir de la manière la plus frappante le vice alors le plus à la mode. L'horreur de ce supplice me semble arriver au vrai sublime du genre.

Un des damnés semble avoir voulu s'échapper. Il est emporté par deux démons et tourmenté par un énorme serpent. Il se tient la tête. C'est l'image la plus horrible du désespoir. Ce groupe seul suffirait à immortaliser un artiste. Il n'y a pas la moindre idée de cela ni chez les Grecs, ni parmi les modernes. J'ai vu des femmes avoir l'imagination obsédée pendant huit jours de la vision de cette figure qu'on leur avait fait comprendre. Il est inutile de parler du mérite de l'exécution. Nous sommes séparés par l'immensité de cette perfection vulgaire. Le corps humain, présenté sous les raccourcis et dans les positions les plus étranges, est là pour l'éternel désespoir des peintres.

Michel-Ange a supposé que ces damnés, pour arriver en enfer, devaient passer par la barque de Caron ; nous assistons au débarquement. Caron, les yeux embrasés de colère, les chasse de sa barque à coups d'aviron. Les démons les saisissent de toutes les manières. On remarque cette figure dans la constriction de l'horreur,

qu'un diable entraîne par une fourche recourbée qu'il lui a enfoncée dans le dos.

Minos est consulté. C'est la figure de messer Biaggio[1]. Il indique du doigt la place que le malheureux doit occuper dans les flammes qu'on voit dans le lointain. Cependant messer Biaggio a des oreilles d'âne ; il est placé, non sans dessein, directement au-dessous de la punition d'un vice infâme. Sa figure a toute la bassesse que peut admettre l'horreur du sujet ; le serpent qui fait deux fois le tour de son corps le mord cruellement, et indique le chemin qui l'a conduit en enfer[2]. L'idéal de ces démons était presque aussi difficile à trouver que l'idéal de l'Apollon, et bien autrement touchant pour des chrétiens du quinzième siècle.

La caverne qui est à gauche de la barque de Caron représente le purgatoire, où il n'est resté que quelques diables qui se désespèrent de n'avoir personne à tourmenter. Les derniers pécheurs qui y étaient épurés en sont tirés par des anges. Ils s'échappent malgré les démons qui veulent les retenir, et ont fourni à Michel-Ange deux groupes superbes.

Au-dessus de l'affreux nocher est le

1. L'un des critiques de Michel-Ange. Voir l'anecdote, page 359.
2. Le nom de ce grand maître des cérémonies pourrait-il donner la clef de l'action de saint Blaise ?

groupe des sept anges qui réveillent les morts par la trompette terrible. Ils ont avec eux quelques docteurs chargés de montrer aux damnés la loi qui les condamne, et aux nouveaux ressuscités la règle par laquelle ils seront jugés.

Nous arrivons enfin au onzième groupe. Jésus-Christ est représenté dans le moment il prononce la sentence affreuse. La plus vive terreur glace tout ce qui l'environne ; la Madone détourne la tête, et frissonne. A sa droite est la figure majestueuse d'Adam. Rempli de l'égoïsme des grands périls, il ne songe nullement à tous ces hommes qui sont ses enfants. Son fils Abel le saisit par le bras. Près de sa main gauche l'on voit un de ces patriarches antédiluviens qui comptaient leurs années par siècles, et que l'extrême vieillesse empêche de se tenir debout.

A la gauche du Christ, saint Pierre fidèle à son caractère timide, montre vivement au Sauveur les clefs du ciel qu'il lui confia jadis, et où il tremble de ne pas entrer. Moïse, guerrier et législateur, regarde fixement le Christ avec une attention aussi profonde qu'exempte de terreur. Les saints qui sont au-dessus ont ce mouvement plein de nature et de vérité qui nous fait tendre le bras à l'ouïe de quelque événement épouvantable.

Au-dessous du Christ, saint Barthélemy lui montre le couteau avec lequel il fut écorché. Saint Laurent se couvre de la grille sur laquelle il expira. Une femme placée sous les clefs de saint Pierre a l'air de reprocher au Christ sa sévérité.

Jésus-Christ n'est point un juge, c'est un ennemi ayant le plaisir de condamner ses ennemis. Le mouvement avec lequel il maudit est si fort, qu'il a l'air de lancer un dard.

CHAPITRE CLXIX

SUITE DU JUGEMENT DERNIER

Entre les onze groupes principaux sont jetées quelques figures dans un plan plus éloigné ; par exemple, au-dessus des morts qui sortent de terre, deux figures qui montent au jugement.

Les personnages des trois groupes, au bas du tableau, ont six pieds de proportion. Ceux qui environnent Jésus-Christ ont douze pieds. Les groupes au-dessous ont huit pieds de proportion. Les anges qui couronnent le tableau n'ont que six pieds [1].

Des onze scènes de ce grand drame, trois seulement se passent sur la terre. Les huit autres ont lieu sur des nuées plus ou moins rapprochées de l'œil du spectateur. Il y a trois cents personnages ; le tableau a cinquante pieds de haut sur quarante de large.

[1]. Ecrit et mesuré à la chapelle Sixtine, le 23 janvier 1817. 34 ans.

Certainement le coloris n'a ni l'éclat ni la vérité de l'école de Venise ; il est loin cependant d'être sans mérite, et devait, dans la nouveauté, avoir beaucoup d'harmonie. Les figures se détachent sur un bleu de ciel fort vif. Dans ce grand jour où tant d'hommes devaient être vus, l'air devait être très pur.

Les figures d'en bas sont les plus terminées. Les anges qui sonnent de la trompette sont finis avec autant de soin que pour le tableau de chevalet, le plus près de l'œil. L'école de Raphaël admirait beaucoup l'ange du milieu, qui étend le bras gauche. Il paraît tout gonflé. On sentit vivement la difficulté vaincue dans la figure d'Adam, qui, malgré les muscles les plus pleins et les mieux formés, montre l'extrême vieillesse où parvint ce premier des hommes. La peau tombe.

Le sujet du *Jugement dernier*, comme tous ceux qui exigent plus de huit ou dix personnages, n'est pas propre à la peinture. Il a de plus un défaut particulier ; il fallait représenter un nombre immense de personnages, n'ayant autre chose à faire que d'écouter ; Michel-Ange a parfaitement vaincu cette difficulté [1].

1. Je ne suis pas assez théologien pour résoudre une objection qui a pu influer sur la *disposition* des scènes de Michel-Ange. Le *jugement dernier* ne me semble qu'une affaire de

Aucun œil humain ne peut apercevoir distinctement l'ensemble de ce tableau. Quelque souverain, ami des arts, devrait le faire copier en panorama.

La manière toute poétique dont Michel-Ange a traité son sujet est bien au-dessus du génie froid de nos artistes du dix-neuvième siècle. Ils parlent du tableau avec mépris, et seraient hypocrites s'ils parlaient autrement. On ne peut pas *faire sentir*, et je ne répondrai pas aux objections. En général elles passent jusqu'à l'injure, parce qu'ils sont vexés de je ne sais quelle sensation de grandeur qui pénètre jusque dans ces âmes sèches. Buonarroti a fait ses personnages nus ; comment les faire autrement ? Zucheri a fait à Florence un *Jugement* vêtu, qui est ridicule. Signorelli en a fait un à demi-nu à Cortone, il a mieux réussi.

Comme les grands artistes en formant leur idéal, suppriment certains ordres de détails, les artistes-ouvriers les accusent de ne pas voir ces détails. Les jeunes sculpteurs de Rome [1] ont le mépris le plus naturel pour Canova. L'un d'eux me

cérémonie. Il n'est jugement que pour des gens qui viennent de mourir à cause de la fin du monde. Tous les autres pécheurs savent déjà leur sort et ne peuvent s'étonner. Le purgatoire étant supprimé, peut-être les âmes qui ne sont pas assez épurées vont-elles en enfer.

1. 1817 ; note de sir W. E.

disait ces propres paroles que j'écoutais avec un vif plaisir : « Canova ne sait pas faire un homme. » Placez dans une galerie, au milieu de vingt statues antiques, deux statues de Canova, vous verrez que le public s'arrêtera devant celles de Canova. L'antique, au contraire, est froid !

Les livres de peinture sont pleins des défauts de Michel-Ange[1]. Mengs, par exemple, le condamne hautement ; mais, après avoir lu ses critiques, allez voir le *Moïse* de Mengs à la chapelle des Papyrus et le *Moïse* de San-Pietro in Vincoli. Nous sommes ici sur un de ces sommets tranchants qui séparent à jamais l'homme de génie du vulgaire. Je ne voudrais pas répondre que beaucoup de nos artistes ne donnent la préférence au *Moïse* de Mengs, à cause du raccourci du bras. Comment des âmes vulgaires n'admireraient-elles pas ce qui est vulgaire ?

Pour que cet article ne soit pas incomplet, je vais transcrire les principales critiques. D'ailleurs, tout homme a raison dans son goût ; il faut seulement compter les voix.

Les ouvriers en peinture disent que les jointures des figures de Michel-Ange sont peu sveltes, et paraissent faites seu-

1. Milizia, traduit par Pommereuil Azara. Mengs,

lement pour la position dans laquelle il les place. Ses chairs sont trop pleines de formes rondes. Ses muscles ont une trop grande quantité de chair, ce qui cache le mouvement des figures. Dans un bras plié comme le bras droit du Christ, par exemple, les muscles *extenseurs* qui font mouvoir l'avant-bras sur le bras, étant aussi *renflés* que les muscles *adducteurs*, on ne peut juger du mouvement par la forme. On ne voit pas de muscles en repos dans les figures de Michel-Ange. Il a mieux connu que personne la position de chaque muscle, mais il ne leur a pas donné leur forme véritable. Il fait les tendons trop charnus et trop forts. La forme des poignets est outrée. Sa couleur est rouge, quelques-uns vont jusqu'à dire qu'il n'a pas de clair-obscur. Les contours des figures sont *ressentis*, subdivisés en petites parties[1]. La forme des doigts est outrée[2]. Ces prétendus défauts étaient d'autant plus séduisants pour Michel-Ange, que c'était le contraire du style timide et mesquin où il trouva son siècle arrêté ; il inventait l'idéal. La haine du style froid et plat a conduit le Corrège aux raccourcis, et Michel-Ange aux positions singulières. Ainsi la postérité

1. Comparer le *Gladiateur* à l'*Apollon*.
2. Voir les paupières de la *Pallas* de Velletri.

nous reprochera d'avoir trop haï la tyrannie ; elle n'aura pas senti comme nous les douceurs des dix dernières années.

J'avoue que l'ange qui passe la cuisse droite sur la croix (quatrième groupe), a un mouvement auquel rien ne pouvait conduire que la haine du style plat.

Ceci nous choque d'autant plus, que le caractère du dix-neuvième siècle est de chercher les émotions fortes, et de les chercher par des moyens simples. Le *contourné*, le *chargé d'ornements*, nous paraît sur le champ *petit*. Le grandiose de l'architecture de Michel-Ange est un peu masqué par ce défaut.

Les reproches que le vulgaire fait à Michel-Ange et au Corrége sont directement opposés, et l'on y répond par le même mot.

CHAPITRE CLXX

SUITE DU JUGEMENT DERNIER

Je crois me rappeler qu'il n'y a pas une seule figure de Michel-Ange à Paris[1]. Cela est tout simple. Cependant, comme ce pays a produit un Le Sueur qui a senti la grâce sans le climat d'Italie, je dirai au jeune homme qui sentirait par hasard que des statues copiées et alignées en *bas-relief* ne sont pas de la peinture : « Etudiez la gravure du *Jugement dernier*, par Metz[2], elle est dessinée au *verre*, et d'une fidélité scrupuleuse. Par conséquent elle ne présente pas la pensée de Michel-Ange, mais seulement ce que la censure permit de laisser à Daniel de Volterre. La planche d'ensemble de M. Metz donne le dessin de Buonarroti. Mieux encore, cherchez une petite gravure [3]

1. A l'exception des *Deux Esclaves* ébauchés, du Louvre.
2. *Rome*, 1816, 240 francs. La prendre en atlas.
3. Elle porte ces mots : *Apud Carolum Losi*. Le cuivre appartient, en 1817, à M. Demeulemeester, l'auteur des charmantes aquarelles des loges de Raphaël, et l'un des hommes qui comprend le mieux le dessin des grands maîtres.

faite avant Daniel de Volterre. Voilà le contre-poison du style froid, et théatral, comme le séjour de Venise est le seul remède à votre coloris gris-terreux. »

CHAPITRE CLXXI

JUGEMENTS DES ÉTRANGERS SUR MICHEL-ANGE

Comme Mozart dans la statue de *Don Juan*, Michel-Ange, aspirant à la terreur, a réuni tout ce qui pouvait déplaire[1] dans toutes les parties de la peinture : le dessin, le coloris, le clair-obscur, et cependant il a su attacher le spectateur. On se figure les belles choses qu'ont dites sur son compte les gens qui sont venus le juger sur les règles du genre efféminé, ou sur celles du *beau idéal antique*. C'est nos La Harpe jugeant Shakspeare.

Un écrivain fort estimé en France, M. Falconnet, statuaire célèbre, ayant à parler du *Moïse*, s'écrie, en s'adressant à Michel-Ange : « L'ami, vous avez l'art de rapetisser les grandes choses ! » Il ajoute qu'après tout ce *Moïse* si vanté ressemble bien plutôt à un galérien qu'à un législateur inspiré.

1. Excepté par le mépris.

M. Fuessli, qui a écrit sur les arts avec tout l'esprit d'un Bernois, dit[1] : « Tous les artistes font de leurs saints des vieillards, sans doute parce qu'ils pensent que l'âge est nécessaire pour donner la sainteté, et ce qu'ils ne peuvent donner de majesté et de gravité, ils le remplacent par des rides et de longues barbes. On en voit un exemple dans le *Moïse* de l'église de Saint-Pierre aux Liens, du ciseau de Michel-Ange, qui a sacrifié la beauté à la précision anatomique, et à sa passion favorite, le terrible ou plutôt le gigantesque. On ne peut s'empêcher de rire quand on lit le commencement de la description que le judicieux Richardson donne de cette statue : « *Comme cette pièce est très fameuse, il ne faut pas douter qu'elle ne soit aussi très excellente.* » S'il est vrai que Michel-Ange ait étudié le bras du fameux satyre de la villa Ludovisi, qu'on regarde à tort comme antique ; il est très probable aussi qu'il a étudié de même la tête de ce satyre, pour en donner le caractère à son *Moïse*; car toutes deux, comme Richardson le dit lui-même, ressemblent à une tête de bouc. Il y a sans doute dans l'ensemble de cette figure quelque chose de monstrueusement grand qu'on ne peut disputer à Michel-

1. *Lettres de Winckelmann,* tom. II.

Ange : c'était une tempête qui a présagé les beaux jours de Raphaël. »

Le célèbre chevalier Azara, qui passait, dans le siècle dernier, pour un homme aimable, et qui écrit pourtant avec tout l'emportement d'un pédant, dit :

« Michel-Ange, durant sa longue carrière, ne fit aucun ouvrage de sculpture, de peinture, ni peut-être même d'architecture, dans l'idée de plaire ou de représenter la beauté, chose qu'il ne connut jamais, mais uniquement pour faire pompe de son savoir. Il crut posséder un style grandiose, et il eut exactement le style le plus mesquin, et peut-être le plus grossier et le plus lourd. Ses contorsions ont été admirées de plusieurs, cependant il suffit de jeter un coup d'œil sur son *Jugement dernier* pour voir jusqu'où peut aller l'extravagance d'une composition[1]. »

Winckelmann aura sans doute écrit sur Michel-Ange quelque chose de semblable, que je ne puis citer, parce que je n'ai pas lu cet auteur.

On rapporte une particularité singu-

1. *Œuvres de Mengs*, édition de Rome, pag. 108. On peut avoir de l'affectation en apparence sans manquer au naturel : voir Pétrarque et Milton. Ils pensaient ainsi. Plus ils voulaient bien exprimer leurs sentiments, plus ils nous semblent affectés.

Michel-Ange employa plus de douze ans à étudier la forme des muscles, un scalpel à la main. Une fois il faillit périr de la mort de Bichat.

lière du célèbre Josué Reynolds, le seul peintre, je crois, qu'ait eu l'Angleterre. Il faisait profession d'une admiration outrée pour Michel-Ange. Dans le portrait qu'il envoya à Florence, pour la collection des peintres, il s'est représenté tenant un rouleau de papier sur lequel on lit : *Dissegni dell' immortal Buonarroti*. Au contraire, il affecta, toute sa vie, dans la conversation, comme dans ses écrits, un mépris souverain pour Rembrandt, et cependant c'est sur ce grand peintre qu'il s'est uniquement formé, il n'a jamais rien imité de Michel-Ange ; et, à sa mort, tous les tableaux du maître hollandais qui se trouvèrent dans sa collection étaient originaux et excellents, tandis que tout ce qu'il avait de Michel-Ange était copie, et même au-dessous de la critique.

Je comprends que les brouillards de la Hollande et de l'Allemagne, avec leurs gouvernements minutieux, ne sentent pas Michel-Ange. Mais les Anglais m'étonnent ; le plus énergique des peuples devrait sentir le plus énergique des peintres.

Il est vrai que l'Anglais, au milieu des actions les plus périlleuses, aime à faire pompe de son sang-froid. D'ailleurs, outre qu'il n'a ni le temps ni l'*aisance nécessaire* [1]

1. Le climat et l'habitude *forcée* des pensées raisonnables font que beaucoup d'Anglais ne sentent pas la musique ;

pour s'occuper de bagatelles comme les arts, il est empoisonné dans ce moment par je ne sais quel système du *pittoresque*, et ces sortes de livres retardent toujours une nation de quinze à vingt ans. Il y a un penchant général pour la mélancolie et l'arc gothique, qui est de bon goût, car il est inspiré par le climat, mais qui éloigne pour longtemps de la force triomphante de Michel-Ange. Enfin, les femmes seules ont le temps de s'occuper des arts, et l'on ne peint guère qu'à la gouache ou à l'aquarelle.

Comme ce peuple a encore l'aisance d'une grande maison qui se ruine, il en devrait profiter pour mettre à Londres cinq ou six choses de Michel-Ange ; cela relèverait admirablement ce je ne sais quoi de monotone et de plat qu'a l'ensemble de la plus grande ville d'Europe[1].

Mais enfin il faut tôt ou tard qu'elle comprenne Michel-Ange, la nation pour

beaucoup aussi n'ont pas le sens de la peinture. Voir les charmantes absurdités de M. Roscoe sur Léonard de Vinci. *Vie de Léon X*, IV, chap. XXII. Ils donnent le nom de grimace à l'expression naturelle des peuples du Midi. Warden. Ils ont trop d'orgueil, comme les Français trop de vanité, pour comprendre l'étranger.

1. L'exposition de 1817 montre que l'école anglaise est sur le point de naître. Je crains qu'elle n'en ait pas le temps. Les ministres répondent par de la tyrannie aux cris de la *réforme*, qui tous les jours devient moins déraisonnable ; il va y avoir révolution.

qui l'on a fait et qui sent si bien ces vers de Macbeth :

> I have almost forgot the taste of fears :
> The time has been, my senses would have cool'd
> To hear a night-shriek ; and my fell of hair
> Would at a dismal treatise rouse, and stir
> As life were in't : I have supp'd full with horrors;
> Direness, familiar to my slaught' rous thoughts,
> Cannot once start me — Wherefore was that cry[1] ?
> *Macbeth*, acte V.

[1]. Les Anglais ont un autre goût qui les rapproche de Michel-Ange. La sublimité étonnante des beaux arbres qui peuplent leurs campagnes compense à mes yeux, pour les arts, tous les désavantages de leur position.
En France, l'on ne peut pas avoir l'idée de ces chênes vénérables, dont plusieurs ont vu Guillaume le Conquérant.

CHAPITRE CLXXII

INFLUENCE DU DANTE SUR MICHEL-ANGE

MESSER Biagio, maître de cérémonies de Paul III, qui l'accompagna lorsqu'il vint voir le *Jugement* à moitié terminé, dit à Sa Sainteté qu'un tel ouvrage était plutôt fait pour figurer dans une hôtellerie que dans la chapelle d'un pape. A peine le prince fut-il sorti, que Michel-Ange fit de mémoire le portrait de Messer Biagio, et la plaça en enfer sous la figure de Minos. Sa poitrine, comme nous l'avons vu, est entourée d'une horrible queue de serpent, qui en fait plusieurs fois le tour[1]. Grandes plaintes du maître de cérémonies, à qui Paul III répondit ces

1. Le Dante avait dit :
> Stavvi Minos orribilmente, e ringhia
> Esamina le colpe nell' entrata,
> Giudica e manda, secondo ch' avvinghia.
> Dico, che quando l'anima mal nata
> Gli vien dinanzi, tutta si confessa,
> E quel conoscitor delle peccata
> Vede qual luogo d'Inferno è da essa ;
> Cignesi con la coda tante volte,
> Quantunque gradi vuol che giù sia messa.
>
> *Inferno*, c. v.

propres paroles : « Messer Biagio, vous savez que j'ai reçu de Dieu un pouvoir absolu dans le ciel et sur la terre, mais je ne puis rien en enfer ; ainsi restez-y. »

Les petits esprits n'ont pas manqué de faire cette critique à Michel-Ange : « Vous avez placé en enfer Minos et Caron [1]. »

Ce mélange est bien ancien dans l'Église. Dans la messe des morts, l'on trouve le Tartare et les sybilles. A Florence, depuis deux siècles, le Dante était comme le prophète de l'enfer. Le premier mars 1304, le peuple avait voulu se donner le plaisir de voir l'enfer. Le lit de l'Arno était le gouffre. Toute la variété des tourments inventés par la noire imagination des moines ou du poète, lacs de poix bouillante, feux, glaces, serpents, furent appliqués à des personnes véritables, dont les hurlements et les contorsions donnèrent aux spectateurs un des plaisirs les plus utiles à la religion.

Il n'y a rien d'étonnant à ce que Michel-Ange, entraîné par l'habitude de son pays, habitude qui dure encore, et par sa passion pour le Dante, se figurât l'enfer comme lui.

1. Caron demonio con occhi di bragia
Loro accennando, tutte le raccoglie,
Batte col remo qualunque s' adagia.
Inferno.

Le génie fier de ces deux hommes est absolument semblable[1].

Si Michel-Ange eût fait un poème, il eût créé le comte Ugolin, comme, si le Dante eût été sculpteur, il eût fait le *Moïse*.

Personne n'a plus aimé Virgile que le Dante, et rien ne ressemble moins à l'*Enéide* que l'*Enfer*. Michel-Ange fut vivement frappé de l'antique, et rien ne lui est plus opposé que ses ouvrages.

Ils laissèrent au vulgaire la grossière imitation des dehors. Ils pénétrèrent au principe : *Faire ce qui plaira le plus à mon siècle.*

Pour un Italien du quinzième siècle, rien de plus insignifiant que la tête de l'*Apollon*, comme *Xipharès* pour un Français du dix-neuvième.

Comme le Dante, Michel-Ange ne fait pas plaisir, il intimide, il accable l'imagination sous le poids du malheur, il ne reste plus de force pour avoir du courage, le malheur a saisi l'âme tout entière. Après Michel-Ange, la vue de la campagne la plus commune devient délicieuse ; elle tire de la stupeur. La force de l'impression est allée jusque tout près de la douleur ; à mesure qu'elle s'affaiblit, elle devient plaisir.

1. Lettre *du Dante à l'empereur Henri,* 1311.

Comme le Dante, pour un prisonnier, la vue d'une fresque de Michel-Ange serait pour longtemps horrible. C'est le contraire de la musique, qui donne de la tendresse même à ses tyrans.

Comme le Dante, le sujet que présente Michel-Ange manque presque toujours de grandeur et surtout de beauté. Quoi de plus plat, à l'armée, qu'une fille qui assassine l'imprudent qui couche chez elle ? Mais ses sujets s'élèvent rapidement au sublime par la force de caractère qu'il leur imprime. Judith n'est plus Jacques Clément, elle est Brutus.

Comme le Dante, son âme prête sa propre grandeur aux objets dont elle se laisse émouvoir, et qu'ensuite elle peint, au lieu d'emprunter d'eux cette grandeur.

Comme le Dante, son style est le plus sévère qui soit connu dans les arts, le plus opposé au style français. Il compte sur son talent et sur l'admiration pour son talent. Le sot est effrayé, les plaisirs de l'honnête homme s'en augmentent. Il sympathise avec ce génie mâle.

Chez Michel-Ange, comme devant le Dante, l'âme est glacée par cet excès de sérieux. L'absence de tout moyen de rhétorique augmente l'impression. Nous voyons la figure d'un homme qui vient de voir quelque objet d'horreur.

Le Dante veut intéresser les hommes qu'il suppose malheureux. Il ne décrit pas les objets extérieurs comme les poètes français. Son seul moyen est d'exciter la sympathie pour les émotions qui le possèdent. Ce n'est jamais l'objet qu'il nous montre, mais l'impression sur son cœur[1].

Possédé de la fureur divine, tel qu'un prophète de l'Ancien Testament, l'orgueil de Michel-Ange repousse toute sympathie. Il dit aux hommes : « Songez à votre intérêt, voici le Dieu d'Israël qui arrive dans sa vengeance. »

D'autres dessinateurs ont rendu avec quelque succès Homère ou Virgile. Toutes les gravures que j'ai vues pour le Dante sont du ridicule le plus amusant[2]. C'est que la force est indispensable, et rien de plus rare aujourd'hui.

Michel-Ange lisait le grand peintre du moyen âge dans une édition in-folio, avec le commentaire de Landino, qui avait six pouces de marge. Sans s'en apercevoir il avait dessiné à la plume, sur ces marges, tout ce que le poète lui faisait voir. Ce volume a péri à la mer.

1. E caddi, come corpo morto cade.
 DANTE.
2. Le comte Ugolin, de Josué Reynolds.

CHAPITRE CLXXIII

FIN DU JUGEMENT DERNIER

Pendant que Michel-Ange peignait le *Jugement dernier*, il tomba de son échafaud, et se fit à la jambe une blessure douloureuse. Il s'enferma et ne voulut voir personne. Le hasard ayant conduit chez lui, Baccio Rontini, médecin célèbre, et presque aussi capricieux que son ami, il trouva toutes les portes fermées. Personne ne répondant, ni domestiques ni voisins, Rontini descendit avec beaucoup de peine dans une cave, et de là remontant avec non moins de travail, parvint enfin à Buonarroti qu'il trouva enfermé dans sa chambre, et résolu à se laisser mourir. Baccio ne voulut plus le quitter, lui fit faire de force quelques remèdes, et le guérit.

Michel-Ange mit huit ans au *Jugement dernier*, et le découvrit le jour de Noël 1541 ; il avait alors soixante-sept ans [1].

1. L'Arétin, cet homme d'esprit, l'*opposition* du moyen âge, envoya des idées à Michel-Ange pour son *Jugement*

L'ouvrage qui facilite le plus l'étude de cet immense tableau, obscurci par la fumée des cierges, est à Naples. C'est une esquisse très bien dessinée ; on la croit de Buonarroti lui-même, et qu'elle fut peinte sous ses yeux par son ami Marcel Venusti. Les figures ont moins d'une palme, mais, quoique de petite proportion, conservent admirablement le caractère grand et terrible. Ce tableau curieux est aussi frais que s'il était peint de nos jours. Il est sans prix aujourd'hui que l'original a tant souffert.

On m'assure qu'il y a chez les Colonnes, à Rome, une seconde copie de Venusti.

dernier, et eut avec lui une correspondance suivie. *Lettres de l'Arétin*, tom. I, pag. 154 ; II 10 ; III, 45 ; IV, 37.

CHAPITRE CLXXIV

FRESQUES DE LA CHAPELLE PAULINE

Paul III ayant fait construire une chapelle tout près de la Sixtine (1549), la fit peindre par le grand homme dont il disposait. On y va chercher les restes de deux grandes fresques : la *Conversion de saint Paul*, et le *Crucifiement de saint Pierre*. Huit ou dix fois par an on célèbre les *Quarante-Heures* dans cette chapelle avec une quantité de cierges étonnante. Je n'ai pu distinguer que le cheval blanc de saint Paul. Il faudrait se hâter de faire copier ces tableaux[1].

Ce fut le dernier ouvrage de Michel-Ange, qui eut même, disait-il, beaucoup de peine à l'achever. Il avait soixante-quinze ans. Ce n'est plus l'âge de la peinture, et encore moins de la fresque. L'on montre à Naples quelques cartons faits pour ces deux tableaux.

1. Mais il n'y a plus d'argent pour rien. J'ai trouvé trois ouvriers au Campo-Vaccino, et cent dix-huit à Pompéia, au lieu de cinq cents qu'y employait Joachim. (Février 1817, W. E.)

CHAPITRE CLXXV

MANIÈRE DE TRAVAILLER

ON trouve dans un livre du seizième siècle : « Je puis dire d'avoir vu Michel-Ange âgé de plus de soixante ans, et avec un corps maigre qui était bien loin d'annoncer la force, faire voler en un quart d'heure plus d'éclats d'un marbre très dur, que n'auraient pu le faire en une heure trois jeunes sculpteurs des plus forts ; chose presque incroyable à qui ne l'a pas vue. Il y allait avec tant d'impétuosité et tant de furie, que je craignais, à tout moment, de voir le bloc entier tomber en pièces. Chaque coup faisait voler à terre des éclats de trois ou quatre doigts d'épaisseur, et il appliquait son ciseau si près de l'extrême contour, que si l'éclat eût avancé d'une ligne tout était perdu [1]. »

Brûlé par l'image du beau, qui lui apparaissait et qu'il craignait de perdre, ce grand homme avait une espèce de fureur

[1]. Blaise de Vigenère, images de Philostrates, pag. 855 ; notes.

contre le marbre qui lui cachait sa statue.

L'impatience, l'impétuosité, la force avec laquelle il attaquait le marbre, ont fait peut-être qu'il a trop marqué les détails. Je ne trouve pas de défaut dans ses fresques.

Avant de peindre au plafond de la Sixtine, il devait calquer journellement sur le crépi les contours précis qu'il avait déjà tracés dans son *carton*. Voilà deux opérations qui corrigent les défauts de l'impatience.

Vous vous rappelez que, pour la fresque, chaque jour le peintre fait mettre cette quantité de *crépi* qu'il croit pouvoir employer : sur cet enduit encore frais, il calque avec une pointe dont l'effet est facile à suivre à la chapelle Pauline, les contours de son dessin. Ainsi l'on ne peut improviser à fresque, il faut toujours avoir vu l'effet de l'ensemble dans le *carton*.

Pour ses statues, l'impatience de Buonarroti le porta souvent à ne faire qu'un petit modèle en cire ou en terre. Il comptait sur son génie pour les détails. « On voit dans Buonarroti, dit Cellini, qu'ayant fait l'expérience de l'une et de l'autre de ces méthodes, c'est-à-dire de sculpter les figures en marbre d'après un modèle de grandeur égale à la statue, ou beaucoup plus petit ; à la fin, convaincu de l'extrême

différence, il se résolut à employer le premier procédé. C'est ce dont j'eus l'occasion de me convaincre, quand je le vis travailler aux statues de Saint-Laurent [1]. »

Canova fait une statue en terre. Ses ouvriers la moulent en plâtre et la lui traduisent en marbre. Le matériel de cet art est réduit à ce qu'il doit être ; c'est-à-dire que, quant à la difficulté manuelle, le grand artiste de nos jours peut faire vingt ou trente statues par an.

Je ne sais si la gravure en pierre rendra le même service aux Morghen, et aux Müller.

[1]. Traité de sculpture.

CHAPITRE CLXXVI

TABLEAUX DE MICHEL-ANGE

Ils sont fort rares. Il méprisait ce petit genre. Presque tous ceux qu'on lui attribue ont été peints par ses imitateurs, d'après ses dessins. Le silence de Vasari et le peu de patience de l'homme le prouvent également.

Tout au plus quelques-uns ont-ils été faits sous ses yeux. On y trouve une distribution de couleurs qui se rapproche de ses idées. Alors ils sont de Daniel de Volterre, ou de Fra Sébastien, ses meilleurs imitateurs. Ces tableaux originaux auront été, copiés, tantôt par des peintres flamands, tantôt par des Italiens d'écoles différentes, comme le prouve la diversité du coloris. Les sujets ainsi exécutés sont le *Sommeil de Jésus enfant*, la *Prière au jardin des Olives*, la *Déposition de Croix*. Le tableau de Michel-Ange qu'on rencontre le plus souvent dans les galeries, c'est *Jésus expirant sur la croix;* d'où est venu le conte d'un homme mis en croix par Buonarroti.

Souvent il y a un *Saint Jean* et une *Madone*, d'autres fois deux anges qui recueillent le sang du Sauveur.

Le meilleur crucifix est celui de la Casa Chiappini, à Plaisance. Bologne en a trois dans les collections Caprara, Bonfigliuoli, et Biancani [1].

Fra Sébastien, de l'école de Venise, que Michel-Ange aimait à cause de sa couleur excellente et quelque fois sublime, fit à Rome, d'après ses dessins, la *Flagellation* et la *Transfiguration* [2]. C'était dans le temps que Raphaël finissait son dernier tableau ; on dit que le peintre d'Urbin, ayant su que Michel-Ange fournissait des dessins à Fra del Piombo, s'écria qu'il remerciait ce grand homme de le croire digne de lutter contre lui. Fra Sébastien peignit une *Déposition* à Saint-François, à Viterbe.

Il répéta sa *Flagellation* de Rome pour un couvent de Viterbe ; et, à la Chartreuse de Naples, le voyageur, en admirant la plus belle vue de l'univers, peut voir une troisième *Flagellation*, que l'on prétend peinte par Buonarroti lui-même.

Venusti fit, d'après ses dessins, deux *Annonciations*, les *Limbes* du palais Co-

[1]. Bottari donne la liste de ces crucifix. J'en ai trouvé dans les galeries Doria et Colonne, à Rome.
[2]. A Saint-Pierre in Montorio.

lonne, *Jésus au Calvaire*, au palais Borghèse, sans parler de l'admirable *Jugement dernier*, de Naples. Franco fit l'*Enlèvement de Ganymède*, qui est passé à Berlin avec la galerie Giustiniani. On y voit merveilleusement la force de l'aigle et la peur du jeune homme ; les ailes de l'aigle ne sont pas ridiculement disproportionnées avec le poids qu'il enlève, comme dans le petit groupe antique de Venise [1]. Mais, d'un autre côté, l'expression admirable et l'amour de l'aigle antique manquent entièrement. Il n'y a pour les sentiments tendres que la douleur du chien fidèle de Ganymède, qui voit son maître enlevé dans les airs.

Pontormo fit *Vénus et l'Amour*, et l'*Apparition du Christ*, sujet qu'il répéta pour Citta-di-Castello, Michel-Ange ayant dit que personne ne pouvait mieux faire.

Salviati et Bugiardini peignirent plusieurs de ses dessins. Dans l'âge suivant, les artistes y avaient souvent recours.

On dit que la cathédrale de Burgos a une *Sainte Famille* de Buonarroti [2]. J'ai parlé de celle qui est à la galerie de Florence, et dont l'originalité est incontestable. Elle est peinte en détrempe, et, quoique le

1. Dans la grande salle du Conseil, sur la Piazzetta, 1817.
2. La *Madone*, l'*Enfant Jésus* debout sur une pierre auprès du berceau ; figures de grandeur naturelle ; tableau provenant de la Casa Mozzi de Florence. (*Conca*, I, 24).

coloris soit faible, le tableau semble parfaitement conservé. Cette *Madone* a l'air d'escamoter l'enfant Jésus, et sa physionomie d'Égyptienne achève de rappeler une idée ridicule. Une partie de cette critique s'applique à la *Madone* en marbre, de Saint-Laurent. Les enfants ne sont que de petits hommes.

Dans l'empire des lettres, on cite plusieurs grands génies dont les idées, pour être goûtées du public, ont eu besoin d'être éclairées par des littérateurs à qui il n'a fallu d'autre mérite que l'art d'écrire. C'est ainsi que les peintures de Michel-Ange, altérées par le temps, ou placées à une trop grande distance de l'œil, font très souvent plus de plaisir dans les copies que dans l'original.

Ses dessins, qui ne sont pas fort rares, étonnent toujours. Il commençait par dessiner sur un morceau de papier le squelette de la figure qu'il voulait faire, et sur un autre il le revêtissait de muscles. Ses dessins se divisent en deux classes ; les premières pensées jetées à la plume et sans détails ; 2º ceux qu'il fit pour être exécutés et qui peuvent l'être par le peintre le plus médiocre. Tout y est [1].

Un génie aussi impatient ne devait pas

[1]. Mariette avait le dessin du *Christ triomphant* de la Minerve.

374 ÉCOLE DE FLORENCE

faire de portraits ; on ne cite qu'un dessin d'après Tomaso de' Cavalieri, jeune noble romain auquel il trouvait de rares dispositions pour la peinture. On montre au palais Farnèse le buste de *Paul III*; au Capitole, le buste de *Faërne*.

Après les fresques de la chapelle Pauline, Michel-Ange ne put rester oisif. Il disait que le travail du maillet était nécessaire à sa santé. A soixante-dix-neuf ans, lorsque Condivi écrivait, il travaillait encore de temps en temps à une *Déposition de Croix*, groupe colossal dont il voulait faire présent à quelque église, sous la condition qu'on le mettrait sur son tombeau.

Ce groupe où la seule figure du Christ est terminée, fut placé au dôme de Florence [1]. L'on aurait mieux fait de suivre la volonté du grand homme. C'était pour lui un tombeau plus caractéristique, et surtout bien autrement noble que celui de Santa Croce.

1. Derrière le grand autel, sous la coupole de Brunelleschi. C'est le plus touchant des groupes de Michel-Ange ; cela tient au capuchon de la figure qui soutient Jésus-Christ.

CHAPITRE CLXXVII

MICHEL-ANGE ARCHITECTE

Il faut considérer la bibliothèque de Saint-Laurent à Florence, le Capitole, la Coupole, et les parties extérieures de Saint-Pierre de Rome.

En 1546 mourut Antoine de Sangallo, architecte de Saint-Pierre. Bramante était mort en 1514, Raphaël en 1520. Depuis longtemps Michel-Ange survivait à ses rivaux, et à tous les grands hommes qui avaient entouré sa jeunesse. Il était le dieu des arts, mais le dieu d'un peuple avili. On n'admirait plus que lui, on ne copiait plus que ses ouvrages, et en voyant tous ses copistes il s'était écrié : « Mon style est destiné à faire de grands sots ! »

Il était enfin vainqueur des intrigues qui avaient poursuivi sa jeunesse. Mais la victoire était triste ; en perdant ses rivaux, il avait perdu ses juges. Il regrettait leurs injures. Il se trouvait seul sur la terre. Nous avons encore un éloge passionné qu'il fit de Bramante. Qui lui eût dit, dans le temps

de la chapelle Sixtine, qu'il pleurerait [1] un jour Bramante et Raphaël !

Après la mort de Sangallo, on hésita longtemps pour le successeur ; enfin Paul III eut l'idée de faire appeler le vieux Michel-Ange. Le pontife lui ordonna, presque au nom du ciel, de prendre ce fardeau dont il refusait de se charger.

Il alla à Saint-Pierre, où il trouva les élèves de Sangallo tout interdits. Ils lui montrèrent avec ostentation le modèle fait par leur maître. « C'est un pré, dirent-ils, où il y aura toujours à faucher. — Vous dites plus vrai que vous ne pensez, répondit Michel-Ange ; au reste, c'est malgré moi qu'on m'envoie ici. Je n'ai qu'un mot à vous dire, faites tous vos efforts, employez tous vos amis pour que je ne sois pas l'architecte de Saint-Pierre. »

Il dit à Paul III : « Le modèle de Sangallo avec tant de ressauts, d'angles, et de petites parties se rapproche plus du genre gothique que du goût sage de l'antiquité, ou de la belle manière des modernes. Pour moi j'épargnerai deux millions et cinquante ans de travaux, car je ne regarde pas les grands ouvrages comme des rentes viagères. »

En quinze jours il fit son modèle de

[1]. Correction de l'édition de 1854. Stendhal avait d'abord écrit : « de pleurer... » N. D. L. E.

Saint-Pierre qui coûta vingt-cinq écus. Il avait fallu quatre ans pour exécuter le modèle de Sangallo, qui en avait coûté quatre mille [1].

Paul III eut le bon esprit de faire un décret [2] qui conférait à Buonarroti un pouvoir absolu sur Saint-Pierre. En le recevant, Michel-Ange ne fit qu'une objection : il pria d'ajouter que ses fonctions seraient gratuites. Au bout du mois, le pape lui ayant envoyé cent écus d'or, Michel-Ange répondit que telles n'étaient pas les conventions, et il tint bon, en dépit de l'humeur du pape. Malgré sa critique de Sangallo, l'architecture de Michel-Ange est encore pleine de ressauts, d'angles, de petites parties qui voilent le grandiose de son caractère.

[1]. Je l'ai encore vu au Belvédère en 1807, avec celui de Michel-Ange.
[2]. Ou *motu-proprio*. (*Bonanni templum Vaticanum*, pag. 64.) Le bref de Paul III parle de Michel-Ange presque dans les termes du respect.

CHAPITRE CLXXVIII

HISTOIRE DE SAINT-PIERRE

Vers l'an 324, l'infâme Constantin posa la première pierre. En 626, Honorius y fit mettre des portes d'argent massif. En 846, les Sarrasins les emportèrent ; ils ne purent entrer dans Rome, mais Saint-Pierre était alors hors des murs.

L'histoire de ce que les prêtres osèrent faire dans cet antique Saint-Pierre passerait pour une satire sanglante[1]. Il fut pillé, brûlé, ravagé une infinité de fois, mais les murs restèrent debout. Durant les treizième et quatorzième siècles, plusieurs papes le firent réparer. Enfin Nicolas V. conçut le projet de rebâtir Saint-Pierre, et appela Léon-Baptiste Alberti. A peine

1. Par exemple sous Paul V, Grimaldo dit :
« Tempore Clementis VIII ego Jacobus Grimaldus habui hanc notam... Sub Paulo V presbyteri illi, quibus cura imminebat dictæ bibliothecæ, vendiderunt plures libros illis qui tympana feminarum conficiunt, et inter alios, ex malâ fortunâ, dicti libri S. Petri contigit etiam numerari, vendi distrahi et in usu tympanorum verti, obliterarique, memoriæ in eo descriptæ, id omni vitio, et inscitiâ et malignitate presbyterorum. »

les murs étaient-ils hors de terre, que ce pape mourut (1455) ; tout fut abandonné jusqu'à ce qu'un autre grand homme montât sur ce trône. Le 18 avril 1506, Jules II, alors âgé de soixante-dix ans, descendit d'un pas ferme et sans vaciller dans la tranchée profonde ouverte pour les fondations de la nouvelle église, et posa la première pierre. Bramante était l'architecte. Son dessin était grave, simple, magnifique. Après lui Raphaël, Julien de Sangallo, Fra Joconde de Vérone, continuèrent l'édifice. Léon X y dépensa des sommes énormes qui firent le bonheur de l'Allemagne. Le plan primitif se détériorait tous les jours, lorsqu'enfin le même homme qui avait donné l'idée de reprendre Saint-Pierre fut chargé de diriger les travaux. Il fit le dessin de la partie la plus étonnante, de celle qui donne de la valeur au reste, de celle qui n'est pas imitée des Grecs. En 1564, Vignole succéda à Buonarroti. La coupole fut terminée sous Clément VIII ; il y eut plusieurs architectes. Enfin le plus médiocre de tous, Charles Maderne, gâtant ce qui avait été fait avant lui, finit Saint-Pierre en 1613, sous Paul V.

Le Bernin ajouta la colonnade extérieure, admirable introduction !

Le talent des rois est de connaître les talents. Quand un prince a reconnu un

grand génie, il doit lui demander un plan, et l'exécuter à l'aveugle. La manie des conseils et des examens excessifs tue les arts. Saint-Pierre, exécuté selon le plan de Michel-Ange, serait en architecture bien mieux que l'*Apollon du Belvédère* [1].

Malgré ses énormes défauts et tous les outrages de la médiocrité, Saint-Pierre est ce que les hommes ont jamais vu de plus grand [2].

A mesure que nous connaissons mieux la Grèce, nous voyons disparaître la grandeur matérielle que les pauvres pédants ont voulu donner à ce petit peuple. Il fut grand par la liberté et par l'esprit [3]. Les érudits, que cette sorte de grandeur déconcerte, ont voulu lui donner les avantages du despotisme, les édifices énormes.

Suivant eux, le temple de Jupiter à Athènes avait quatre stades de tour ; dans le fait, il avait environ soixante-dix-sept pieds de large sur cent quatre-vingt-dix de long [4].

1. Dumont a publié les mesures de saint Pierre en 1763, à Paris ; on y voit le mauvais goût des détails. Costagutti, Bonanni, Fontana, Ciampini ont donné des descriptions.
2. Peut-être trouvera-t-on quelque chose de comparable dans les Indes.
3. *Histoire de la Grèce*, par Mitford. On y voit les Grecs toujours divisés en deux partis, comme les États-Unis, le démocratique et l'aristocratique.
4. Stuart, Leroy, Vernon, Pausanias, et surtout l'excellent *Voyage* de M. Hobhouse, l'historien.

Le temple de Jupiter à Olympie était plus petit que la plupart de nos églises [1].

Le temple de Diane à Ephèse était chargé d'ornements comme Notre-Dame de Lorette, mais n'avait pas plus d'étendue que le temple de Jupiter Olympien.

Le Parthénon d'Athènes, le temple de la Fortune-Prénestine à Rome n'étaient pas plus grands. Ce dernier était une espèce de jardin anglais, destiné à inspirer le respect.

Je me figure quelque chose de ressemblant aux îles Borromées. On montait par des terrasses fabriquées les unes au-dessus des autres ; on traversait des galeries, des édifices accessoires, l'on arrivait enfin à une simple colonnade en demi-cercle d'une admirable élégance, au milieu de laquelle la statue de la *Fortune* était assise sur un trône.

Nous n'avons rien de comparable à ce charmant édifice. Nous ne savons pas nous emparer des âmes. C'est un genre qui manque, et dont les sanctuaires d'Italie ne donnent qu'une faible idée [2]. Une église construite ainsi sur un promontoire, au milieu des beaux arbres de l'Angleterre,

1. Pausanias dit soixante-huit pieds de haut, deux cent trente de long, quatre-vingt-quinze de large, compris le portique qui entourait le temple.
2. *La Madonna del Monte*, près Varèse.

toucherait sans doute les cœurs d'une manière certaine [1].

Le temple de Salomon n'avait que cinquante-cinq pieds de haut et cent dix de long. Sainte-Sophie, à partir du croissant ottoman, n'a que cent quatre-vingt pieds de haut.

Saint-Pierre a six cent cinquante-sept pieds de long, quatre cent cinquante-six de large, et la croix est à quatre cent dix pieds de terre. Jamais le symbole d'aucune religion n'a été si près du ciel [2].

Saint-Paul de Londres est d'un quart plus petit. La *Vierge* du dôme de Milan

[1]. Par exemple sur Mount-Edgecumbe.
[2]. En 1694, l'architecte Fontana calcula que Saint-Pierre avait déjà coûté deux cent trente-cinq millions.
La nef a treize toises quatre pieds de largeur : sa hauteur sous la clef de la voûte est de vingt-quatre toises : la voûte a trois pieds six pouces d'épaisseur. La hauteur, à partir du pavé jusqu'au dessous de la boule qui surmonte la coupole est de soixante-trois toises cinq pouces. Cette boule a de diamètre six pieds deux pouces *. Une croix de treize pieds est placée sur cette boule : on l'illumine tous les ans, le soir du jour de Saint-Pierre. C'est le plus brave ouvrier de Rome qui est chargé de cette opération. Il se confesse et communie pour la forme, car il n'y a jamais d'accident. Je l'ai vu monter très gaillard. A Rome, comme partout, l'énergie s'est réfugiée dans cette classe **.

* On me conta qu'il y a quelques années, pendant que deux religieux espagnols étaient dans la boule, survint un tremblement de terre qui la faisait aller en cadence. On ne peut pas être mieux gîté que dans cette boule pour sentir un tremblement, à cause de la longueur du levier. Un de ces pauvres moines en mourut de frayeur sur la place. (DE BROSSES. III 15.)

** Le maître maçon parlant au cardinal Aquaviva. *Voyage de Duclos*. Rome en 1814, in-8° imprimé à Bruxelles.

est à trois cent trente-cinq pieds de haut.

Toute description est inutile à qui n'a pas vu Saint-Pierre. Ce n'est point un temple grec, c'est l'empreinte du génie italien, croyant imiter les Grecs.

Excepté Michel-Ange, les architectes n'ont pas eu assez d'esprit pour voir qu'ils voulaient réunir les contraires. La religion était une fête en Grèce, et non pas une menace. L'imitation du grec a chassé la terreur bien plus frappante dans les édifices gothiques. D'ailleurs, il y a trop d'ornements ; si les apôtres saint Pierre et saint Paul revenaient au Vatican, ils demanderaient le nom de la divinité qu'on adore en ce lieu.

CHAPITRE CLXXIX

UN GRAND HOMME EN BUTTE A LA MÉDIOCRITÉ

SANGALLO faisait aussi le palais Farnèse ; Paul III pria Michel-Ange de s'en charger. Il n'y manquait, à l'extérieur, que la corniche. Michel-Ange la dessina et en fit exécuter un morceau en bois qu'il fit monter au haut du palais et mettre en place, afin de pouvoir juger.

Ainsi, à Paris, lorsqu'il a été question du palais sur le mont de Passy, les gens qui savent combien il est difficile de n'être pas mesquin dans cette position désiraient qu'on exécutât d'abord la façade en bois, et qu'on fît de ce même palais une décoration pour l'Opéra.

La partie supérieure de la cour du palais Farnèse est aussi de Michel-Ange, et le voyageur le reconnaît bien vite au respect qu'elle imprime [1]. Paul III mourut (1549).

1. Michel-Ange voulait placer dans la cour le fameux *Taureau Farnèse* qu'on venait de découvrir cette année-là, et, qui plus est, lui donner une perspective charmante, et faire qu'il se détachât sur un fond de verdure qu'il met-

Jules III, son successeur, confirma d'abord les pouvoirs de Michel-Ange ; mais les élèves de Sangallo intriguèrent. Le pape se résolut à tenir une congrégation où les petits architectes promettaient de démontrer que Michel-Ange avait gâté Saint-Pierre (1551).

Le pape ouvrit la séance en disant à Michel-Ange que les intendants de Saint-Pierre disaient que l'église serait obscure. « Je voudrais entendre parler ces intendants. » Le cardinal Marcel Cervino, pape peu après, se leva en disant : « C'est moi. — Monseigneur, outre la fenêtre que je viens de faire exécuter, il doit y en avoir trois autres dans la voûte. — Vous ne nous l'avez jamais dit. — Je ne suis pas obligé, et je ne le serai jamais à dire, ni à vous, monseigneur, ni à tout autre, quels sont mes projets. Votre affaire est d'avoir de l'argent et de le garantir des voleurs ; la mienne est de faire l'église. Saint-Père vous voyez quelles sont mes récompenses. Si les contrariétés que j'endure à construire le temple du prince des Apôtres ne servent pas au soulagement de mon âme, il faut avouer que je suis un grand fou. »

Le pape, lui imposant les mains, lui

tait au delà du Tibre. Ce groupe célèbre fait aujourd'hui l'ornement de la délicieuse promenade de Chiaja à Naples, sur le bord de la mer.

dit : Elles ne seront perdues ni pour votre âme, ni pour votre corps, n'en doutez nullement ; » et sur-le-champ il lui donna le privilège, à lui, ainsi qu'à son élève Vasari, d'obtenir double indulgence, en faisant à cheval les stations aux sept églises.

Dès cet instant, Jules III l'aima presque autant que Jules II autrefois. Il ne faisait rien à la Vigne-Jules sans prendre ses conseils, et dit plusieurs fois, voyant le grand âge de Michel-Ange, qu'il ôterait volontiers aux années qui lui restaient à vivre pour ajouter à celles de cet homme unique ; s'il lui survivait, comme l'ordre de la nature semblait l'annoncer, il voulait le faire embaumer, afin que son corps fût aussi immortel que ses ouvrages.

Buonarroti, étant un jour survenu à la Vigne-Jules, y trouva le pape au milieu de douze cardinaux ; Sa Sainteté le fit asseoir à ses côtés, honneur extrême dont il se défendit en vain.

Côme II, grand-duc de Toscane, le malheureux père d'Eléonore, avait envoyé plusieurs messages à son ancien sujet pour l'engager à venir terminer Saint-Laurent. Michel-Ange avait toujours refusé. Mais Jules III ayant eu pour successeur ce même cardinal Marcel auquel Buonarroti avait osé répondre, le grand-duc lui

écrivit à l'instant, et fit porter la lettre par un de ses camériers secrets. Michel-Ange, qui connaissait Côme[1], attendait pour voir le caractère du nouveau pape, qui le tira d'embarras en mourant après vingt et un jours de règne.

Lorsque Michel-Ange alla au baisement de pied de son successeur, Paul IV, ce prince lui fit les plus belles promesses. Le grand but de Michel-Ange était d'avancer assez Saint-Pierre de son vivant, pour le mettre hors des atteintes de la médiocrité ; c'est à quoi il n'a pas réussi.

Tandis qu'il songeait à Saint-Pierre, le pieux Paul IV songeait à faire repiquer le mur sur lequel il avait peint jadis le *Jugement dernier*. Il n'était pas d'un vieux prêtre de sentir que l'indécence est impossible dans ce sujet[2].

1. Cellini, page 279.
2. Sous Pie V, Dominique Carnevale, barbouilleur de Modène, corrigea encore quelques indécences ; il restaura quelques fentes de la voûte, et refit un morceau du Sacrifice de Noé, qui était tombé.
Sous Jules II, l'imitation de l'antique était allée jusqu'au point d'honorer d'une épitaphe, dans l'église de Saint-Grégoire, la belle Impéria, l'Aspasie de son siècle :
« Imperia cortisana Romana quæ digna tanto nomine raræ inter homines formæ specimen dedit. Vixit annos XXVI, dies XII, obiit 1511, die 15 augusti. »
Impéria laissa une fille aussi belle que sa mère, qui, plutôt que de céder au cardinal Petrucci, qui l'avait entraînée dans une de ces maisons où Lovelace conduisit Clarice, prit un poison qui, à l'instant, la fit tomber morte à ses pieds.

Pour Michel-Ange, il faisait des épigrammes sur les idées baroques que sa longue carrière le mettait à même d'observer. Vers ce temps, il perdit Urbino, domestique chéri qu'il avait depuis longtemps, et, quoique âgé de quatre-vingt-deux ans, il le veilla tout le temps de sa maladie, et passa plusieurs nuits sans se déshabiller. Il lui disait un jour : « Urbin, si je venais à mourir, que ferais-tu ? — Je chercherais un autre maître. — Pauvre Urbin, je veux t'empêcher d'être malheureux. » En même temps il lui donna vingt mille francs.

Ligorio, architecte napolitain, voyait avec pitié Michel-Ange ne tirer aucun parti d'une aussi bonne chose que la direction de Saint-Pierre. Il disait qu'il était tombé en enfance. Sur quoi Michel-Ange fit quelques jolis sonnets qu'il envoya à ses amis.

Il terminait en même temps le modèle de la coupole de Saint-Pierre, exécutée après sa mort par Giacomo della Porta. Qui le croirait ? un architecte osa proposer, un siècle après, en pleine congrégation, de démolir cette coupole, et de la refaire sur un nouveau dessin de son cru[1]. La barbarie n'est pas allée jusqu'à ce point,

1. Bottari sur Vasari, page 286.

mais, au lieu d'être une croix grecque, comme dans le plan de Michel-Ange, Saint-Pierre est une croix latine, et, dans les détails, des embellissements mesquins et jolis ont souvent remplacé la sombre majesté [1]. Rien ne prête plus au sublime qu'un grand édifice à coupole, où le spectateur a toujours sur sa tête la preuve de la puissance immense qui a bâti.

En même temps qu'il faisait le plan de Saint-Pierre, Michel-Ange ébauchait une tête de *Brutus* qui se voit à la galerie de Florence. Ce n'est pas le Brutus de Shakspeare, le plus tendre des hommes, mettant à mort, en pleurant, le grand général qu'il admire, parce que la patrie l'ordonne : c'est le soldat le plus dur, le plus déterminé, le plus insensible. Le cou surtout est admirable. La bassesse italienne a gravé sur le piédestal :

« Dum Bruti effigiem sculptor de marmore ducit
In mentem sceleris venit, et obstupuit. »

Milord Sandwick, haussant les épaules, fit impromptu la réponse suivante :

« Brutum effecisset sculptor, sed mente recursat
Tanta viri virtus, sistit et obstupuit. »

1. On trouve au-dessus d'une porte de la bibliothèque du Vatican la *Vue de Saint-Pierre*, tel que Michel-Ange l'avait conçu.

Michel-Ange avait copié son *Brutus* d'une Corniole antique. Il ne ressemble nullement à la physionomie touchante et noble du *Brutus* que nous avions dans la salle du *Laocoon*.

Le grand-duc Côme vint à Rome, et combla Buonarroti de marques de distinction. On observa que son fils, D. François de Médicis, ne parlait jamais au grand homme que la barrette à la main.

Ce fut à l'âge de quatre-vingt-huit ans que Michel-Ange fit le dessin de Sainte-Marie des Anges, dans les thermes de Dioclétien.

La *nation florentine*, comme on dit à Rome, voulait bâtir une église. Buonarroti fit cinq dessins différents ; voyant qu'on choisissait le plus magnifique, il dit à ses compatriotes, que s'ils le conduisaient à fin, ils surpasseraient tout ce qu'avaient laissé les Grecs et les Romains. Ce fut peut-être la première fois de sa vie qu'il lui arriva de se vanter.

Le but d'un temple étant en général la terreur, Michel-Ange se rapproche beaucoup plus du beau parfait en architecture qu'en sculpture. Les temples grecs ont plus de grâce[1]. Ce qu'il y a de singulier,

1. Voir le pourquoi dans Montesquieu : *Politique des anciens dans la religion*.

c'est que lorsqu'il s'agit de bâtir une église à Paris, à Londres ou à Washington, l'on n'ait pas l'idée de choisir dans les dessins de Michel-Ange. Le petit moderne mesquin est toujours préféré, et l'église admirée aujourd'hui est ridicule dans vingt ans. Si Frédéric II, ce prince qui eut le caractère d'achever les édifices qu'il commençait, eût connu Michel-Ange, il n'eût pas rempli Berlin de colifichets. Au reste, on élevait de son temps un arc de triomphe à Florence, au moins aussi ridicule que les deux églises de Berlin [1].

Michel-Ange dirigeait Saint-Pierre depuis dix-sept ans ; mais toujours inexorable pour les gens médiocres et les fripons, il était toujours en butte à leurs intrigues. Il n'eut jamais d'autre soutien à la cour que le pape, quand il se trouvait homme de goût. Une fois, excédé des contrariétés qu'on lui suscitait, il envoya sa démission, et écrivit en homme qui sent sa dignité (1560). On chassa les dénonciateurs qui étaient des sous-architectes de Saint-Pierre, et le dévouement de Michel-Ange pour ce grand édifice qu'il regardait comme un moyen de salut lui fit tout oublier. Il y travaillait encore, lorsque la

1. Comparez cela à l'église des Chartreux, à Rome. C'est là que les insensibles doivent courir en arrivant pour sentir l'architecture.

mort vint terminer sa longue carrière, le 17 février 1563. Il avait quatre-vingt-huit ans, onze mois et quinze jours.

CHAPITRE CLXXX

CARACTÈRE DE MICHEL-ANGE

Dans sa jeunesse, l'amour de l'étude le jeta dans une solitude absolue. Il passa pour orgueilleux, pour bizarre, pour fou. Dans tous les temps la société l'ennuya. Il n'eut pas d'amis ; pour connaissances quelques gens sérieux : le cardinal Polo, Annibal Caro, etc. Il n'aima qu'une femme, mais d'un amour platonique : la célèbre marquise de Pescaire, *Vittoria Colonna*. Il lui adressa beaucoup de sonnets imités de Pétrarque. Par exemple :

> Dimmi di grazia, amor, se gli occhi miei
> Veggono il ver della beltà ch'io miro,
> O s'io l'ho dentro al cor, che ovunque giro
> Veggo più bello il viso di costei.

Elle habitait Viterbe, et venait souvent le voir à Rome.

La mort de la marquise le jeta pour un temps dans un état voisin de la folie. Il se reprochait amèrement de n'avoir pas

osé lui baiser le front, la dernière fois qu'il la vit, au lieu de lui baiser la main [1].

Ce qui prouve bien qu'il idéalisait lui-même la figure humaine, et qu'il ne copiait pas l'idéal des autres, c'est que cet homme qui a si peu fait pour la beauté agréable, l'aimait pourtant avec passion où qu'il la rencontrât. Un beau cheval, un beau paysage, une belle montagne, une belle forêt, un beau chien le transportaient. On médit de son penchant pour la beauté, comme jadis de l'amour de Socrate.

Il fut libéral ; il donna beaucoup de ses ouvrages ; il assistait en secret un grand nombre de pauvres, surtout les jeunes gens qui étudiaient les arts. Il donna quelquefois à son neveu trente ou quarante mille francs à la fois.

Il disait : « Quelque riche que j'aie été, j'ai toujours vécu comme pauvre. » Il ne pensa jamais à tout ce qui fait l'essentiel de la vie pour le vulgaire. Il ne fut avare que d'une chose : son attention.

Dans le cours de ses grands travaux, il lui arrivait souvent de se coucher tout habillé pour ne pas perdre de temps à se vêtir. Il dormait peu, et se levait la nuit pour noter ses idées avec le ciseau ou les crayons. Ses repas se composaient alors

[1]. Condivi.

de quelques morceaux de pain, qu'il prenait dans ses poches le matin, et qu'il mangeait sur son échafaud tout en travaillant. La présence d'un être humain le dérangeait tout à fait. Il avait besoin de se sentir fermé à double tour pour être à son aise, disposition contraire à celle du Guide. S'occuper de choses vulgaires était un supplice pour lui. Énergique dans les grandes qui lui semblaient mériter son attention, dans les petites il lui arriva d'être timide. Par exemple, il ne put jamais prendre sur lui de donner un dîner.

De tant de milliers de figures qu'il avait dessinées, aucune ne sortit de sa mémoire. Il ne traçait jamais un contour, disait-il, sans se rappeler s'il l'avait déjà employé. Ainsi ne se répéta-t-il jamais. Doux et facile à vivre pour tout le reste, dans les arts il était d'une méfiance et d'une exigence incroyables. Il faisait lui-même ses limes, ses ciseaux, et ne s'en rapportait à personne pour aucun détail.

Dès qu'il apercevait un défaut dans une statue, il abandonnait tout, et courait à un autre marbre ; ne pouvant approcher avec la réalité de la sublimité de ses idées, une fois arrivé à la maturité du talent, il finit peu de statues. « C'est pourquoi, disait-il un jour à Vasari, j'ai fait si peu de tableaux et de statues. »

Il lui arriva, dans un mouvement d'impatience, de rompre un groupe colossal presque terminé, c'était une *Pietà*.

Vieux et décrépit, un jour le cardinal Farnèse le rencontra à pied, au milieu des neiges, près du Colysée ; le cardinal fit arrêter son carrosse pour lui demander où diable il allait par ce temps et à son âge : « A l'école, répondit-il, pour tâcher d'apprendre quelque chose. »

Michel-Ange disait un jour à Vasari : « Mon cher Georges, si j'ai quelque chose de bon dans la tête, je le dois à l'air élastique de votre pays d'Arezzo que j'ai respiré en naissant, comme j'ai sucé avec le lait de ma nourrice l'amour des ciseaux et du maillet. » Sa nourrice était femme et fille de sculpteurs.

Il loua Raphaël avec sincérité ; mais il ne pouvait pas le goûter autant que nous. Il disait du peintre d'Urbin, qu'il tenait son grand talent de l'étude et non de la nature.

Le chevalier Lione, protégé par Michel-Ange, fit son portrait dans une médaille, et lui ayant demandé quel revers il voulait, Michel-Ange lui fit mettre un aveugle guidé par son chien avec cet exergue :

Docebo iniquos vias tuas, et impii ad te convertentur.

CHAPITRE CLXXXI

SUITE DU CARACTÈRE DE MICHEL-ANGE

MICHEL-ANGE ne fit pas d'élèves, son style était le fruit d'une âme trop enflammée ; d'ailleurs les jeunes gens qui l'entouraient se trouvèrent de la plus incurable médiocrité.

Jean de Bologne, l'auteur du joli *Mercure*, ferait exception, s'il n'était pas prouvé qu'il ne vit Buonarroti qu'à quatre-vingts ans. Il lui montra un modèle en terre ; l'illustre vieillard changea la position de tous les membres, et dit en le lui rendant : « Avant de chercher à finir, apprends à ébaucher. »

Vasari, le confident de Michel-Ange, nous donne quelques jours positifs sur sa manière de s'estimer soi-même : « Attentif au principal de l'art qui est le corps humain, il laissa à d'autres l'agrément des couleurs, les caprices, les idées nouvelles [1] ; dans ses ouvrages on ne trouve ni paysages,

[1] Tom. X, page 245.

ni arbres, ni fabriques. C'est en vain qu'on y chercherait certaines gentillesses de l'art et certains enjolivements auxquels il n'accorda jamais la moindre attention ; peut-être par une secrète répugnance d'abaisser son sublime génie à de telles choses [1]. »

Tout cela se trouve dans la première édition de son livre, que Vasari présenta à Michel-Ange, le seul artiste vivant dont il eût écrit la vie ; hommage dont le grand homme le remercia par un sonnet. Vasari put d'autant mieux approfondir les motifs secrets de Michel-Ange, qu'il l'accompagnait toujours dans les promenades à cheval dont ce grand artiste prit l'habitude vers la fin de sa vie.

Il y a beaucoup de portraits de Michel-Ange [2] ; le plus ressemblant est le buste en bronze du Capitole par Ricciarelli. Vasari cite encore les deux portraits peints par Buggiardini et Jacopo del Conte, Michel-Ange ne se peignit jamais [3].

1. Tom. X, page 253.
2. Buonarroti fut maigre, plutôt nerveux que gras ; les épaules larges, la stature ordinaire, les membres minces, les cheveux noirs, cela ressemble aux tempérament bilieux.
Quant à la figure, le nez écrasé, les couleurs assez animées, es lèvres minces, celle de dessous avançant un peu. De profil, le front avançait sur le nez, les sourcils peu fournis, les yeux petits. Dans sa vieillesse il portait une petite barbe grise longue de quatre à cinq doigts [*].
3. Ou seulement une fois, si l'on veut le reconnaître

[*] Condivi page 83,

dans le moine du *Jugement dernier*. Les portraits cités ont probablement servi de modèle à ceux qu'on trouve au Capitole, à la galerie de Florence, au palais Caprara de Bologne, et à la galerie Zelada de Rome. Tous les portraits gravés de Michel-Ange sont parmi ceux de la collection Corsini, qui en réunit plus de trente mille. Les meilleurs de Michel-Ange sont ceux qui ont été gravés par Morghen et Longhi, quoique, comme tous les graveurs actuels, ils aient prétendu embellir leur modèle, c'est-à-dire imiter l'expression des vertus dont l'antique est la *saillie*, et qui souvent sont opposées au caractère de l'homme. (Rome, 23 janvier 1816. W. E.)

CHAPITRE CLXXXII

L'ESPRIT, INVENTION DU DIX-HUITIÈME SIÈCLE

L'ESPRIT n'a guère paru dans le monde que du temps de Louis XIV et de Louis XV. Ailleurs on n'a pas eu la moindre idée de cet art de faire naître le rire de l'âme, et de donner des jouissances délicieuses par des mots imprévus.

Au quinzième siècle, l'Italie ne s'était pas élevée au-dessus de ces pesantes vérités que personne n'exprime parce que tout le monde les sait. Aujourd'hui même les écrivains sont bien heureux dans ce pays, il est impossible d'y être lourd.

L'*espril* du temps de Michel-Ange consistait dans quelque allusion classique, ou dans quelque impertinence grossière[1]. Ce n'est donc pas comme agréables que je vais transcrire quelques mots de l'homme de son temps, qui passa pour le plus spirituel et le plus mordant ; de nos jours ces mots ne vaudraient pas même la peine d'être dits.

1. Ses reparties à Bologne.

Un prêtre lui reprochant de ne s'être pas marié, il répondit comme Épaminondas. Il ajouta : « La peinture est jalouse et veut un homme tout entier. »

Un sculpteur qui avait copié une statue antique se vantait de l'avoir surpassée. — « Tout homme qui en suit un autre ne peut passer devant. » C'était son ennemi, l'envieux Bandinelli de Florence, qui croyait faire oublier le Laocoon par la copie qui est à la galerie de Florence [1].

Sébastien del Piombo, le quittant pour aller peindre une figure de moine dans la chapelle de San-Pietro in Montorio : « Vous gâterez votre ouvrage. — Comment — Les moines ont bien gâté le monde qui est si grand, et vous ne voulez pas qu'ils gâtent une petite chapelle ? »

Passant à Modène, il trouva certaines statues de terre cuite, peintes en couleur de marbre, parce que le sculpteur ne savait pas le travailler : « Si cette terre se changeait en marbre, malheur aux statues antiques ! » Le sculpteur était Antoine Begarelli, l'ami du Corrège.

Un de ses sculpteurs mourut. On déplorait cette mort prématurée : « Si la vie nous

[1]. Titien, pour se moquer aussi de la vanité insupportable de Bandinelli, fit faire une excellente estampe en bois représentant trois singes, un grand et deux petits, dans la position de Laocoon et de ses fils. Ce groupe, tel qu'il existe à la galerie de Florence, a été endommagé par un incendie.

plaît, la mort, qui est du même maître, devrait aussi nous plaire. »

Vasari lui montrant un de ses tableaux : « J'y ai mis peu de temps. — Cela se voit. »

Un prêtre, son ami, se présenta à lui en habit cavalier, il feignit de ne pas le reconnaître. Le prêtre se nomma : « Je vois que vous êtes bien aux yeux du monde ; si le dedans ressemble au dehors, tant mieux pour votre âme. »

On lui vantait l'amour de Jules III pour les arts : « Il est vrai, dit-il, mais cet amour ne ressemble pas mal à une girouette. »

Un jeune homme avait fait un tableau assez agréable, en prenant à tous les peintres connus une attitude ou une tête ; il était tout fier et montrait son ouvrage à Michel-Ange : « Cela est fort bien, mais que deviendra votre tableau au jour du jugement, quand chacun reprendra les membres qui lui appartiennent ? »

Un soir, Vasari, envoyé par le pape Jules III, alla chez lui, la nuit déjà avancée ; il le trouva qui travaillait à la *Pietà*, qu'il rompit ensuite ; voyant les yeux de Vasari fixés sur une jambe du Christ qu'il achevait, il prit la lanterne comme pour l'éclairer, et la laissa tomber : « Je suis si vieux, dit-il, que souvent la mort me

tire par l'habit pour que je l'accompagne. Je tomberai tout à coup comme cette lanterne, et ainsi passera la lumière de la vie. »

Michel-Ange n'était jamais plus content que lorsqu'il voyait arriver dans son atelier à Florence, Menighella, peintre ridicule de la Valdarno. Celui-ci venait ordinairement le prier de lui dessiner un *saint Roch* ou un saint *Antoine*, que quelque paysan lui avait commandé ; Michel-Ange qui refusait les princes, laissait tout pour satisfaire Menighella, lequel se mettait à côté de lui et lui faisait part de ses idées pour chaque trait. Il donna à Menighella un crucifix qui fit sa fortune par les copies en plâtre qu'il vendait aux paysans de l'Apennin. Topolino, le sculpteur qu'il tenait à Carrare pour lui envoyer des marbres, ne lui en expédiait jamais sans y joindre deux ou trois petites figures ébauchées, qui faisaient le bonheur de Michel-Ange et de ses amis. Un soir qu'ils riaient aux dépens de Topolino, ils jouèrent un souper à qui composerait la figure la plus contraire à toutes les règles du dessin. La figure de Michel-Ange, qui gagna, servit longtemps de terme de comparaison dans l'école pour les ouvrages ridicules.

Un jour, au tombeau de Jules II, il s'approche d'un de ses tailleurs de pierre, qui achevait d'équarrir un bloc de marbre ;

il lui dit d'un air grave que depuis longtemps il remarquait son talent, qu'il ne se croyait peut-être qu'un simple tailleur de pierre, mais qu'il était statuaire tout comme lui, qu'il ne lui manquait tout au plus que quelques conseils. Là-dessus Michel-Ange lui dit de couper tel morceau dans le marbre, jusqu'à telle profondeur, d'arrondir tel angle, de polir cette partie, etc. De dessus son échafaud il continua toute la journée à crier ses conseils au maçon, qui, le soir, se trouva avoir terminé une très belle ébauche, et vint se jeter à ses pieds en s'écriant : « Grand Dieu ! quelle obligation ne vous ai-je pas ; vous avez développé mon talent, et me voilà sculpteur. »

Il fut véritablement modeste. On a une lettre dans laquelle il remercie un peintre espagnol d'une critique faite sur le *Jugement dernier*[1].

Son historien remarque qu'il reçut des messages flatteurs de plus de douze têtes couronnées. Lorsqu'il alla saluer Charles-Quint, ce prince se leva sur-le-champ, lui répétant son compliment banal : « Qu'il y avait au monde plus d'un empereur, mais qu'il n'y avait pas un second Michel-Ange. »

Notre François Ier voulut l'avoir en

1. Recueil des Lettres de Pino dà Cagli, Venezia, 1574.

France, et, quoique ses instances fussent inutiles, pensant que quelque changement de pape pourrait le lui envoyer, il lui ouvrit à Rome un crédit de quinze mille francs pour les frais du voyage. Michel-Ange eût peut-être fait la révolution que ne purent amener André del Sarto, le Primatice, le Rosso et Benvenuto Cellini.

Tous quittèrent la France sans avoir pu y allumer le feu sacré. Nos ancêtres étaient trop enfoncés dans la grossière féodalité pour goûter les charmantes têtes d'André del Sarto ; Michel-Ange leur eût donné ce sentiment de la terreur doublement vil comme égoïste et comme lâche. Il eût pu avoir un succès populaire. Une statue colossale d'Hercule en marbre bien blanc, placée à la barrière des Sergents, fait plus pour le goût du public que les quinze cents tableaux du Musée.

Jamais homme ne connut comme Michel-Ange les attitudes sans nombre où peut passer le corps de l'homme. Il voulut écrire ses observations ; mais, dupe du mauvais goût de son siècle, il craignit de ne pouvoir pas assez *orner* cette matière. Son élève Condivi se mêlait de littérature. Il lui expliqua toute sa théorie sur le corps d'un jeune Maure parfaitement beau, dont on lui fit présent à Rome pour cet objet ; mais le livre n'a jamais paru.

CHAPITRE CLXXXIII.

HONNEURS RENDUS
A LA CENDRE DE MICHEL-ANGE

SES restes furent déposés solennellement dans l'église des Apôtres. Le pape annonçait le projet de lui élever un tombeau dans Saint-Pierre, où les souverains seuls sont admis. Mais Côme de Médicis, qui voulait distraire de la tyrannie par le culte de la gloire, fit secrètement enlever les cendres du grand homme. Ce dépôt révéré arriva à Florence dans la soirée. En un instant les fenêtres et les rues furent pleines de curieux et de lumières confuses.

L'église de Saint-Laurent, réservée aux obsèques des seuls souverains, fut disposée magnifiquement pour celles de Michel-Ange. La pompe de cette cérémonie fit tant de bruit en Italie, que, pour contenter les étrangers qui, après qu'elle avait eu lieu, accouraient encore de toutes parts, on laissa l'église tendue pendant plusieurs semaines.

Cellini, Vasari, Bronzino, l'Ammanato,

s'étaient surpassés pour honorer l'homme qu'ils regardaient, depuis tant d'années, comme le plus grand artiste qui eût jamais existé.

Les principaux événements de sa vie furent reproduits par des bas-reliefs ou des tableaux [1]. Entouré de ces représentations vivantes, Varchi prononça l'oraison funèbre. C'est une histoire détaillée, arrangée de façon à ne pas déplaire au despote. Florence est heureuse, dit-il, de montrer dans un de ses enfants ce que la Grèce, patrie de tant de grands artistes, n'a jamais produit : un homme également supérieur dans les trois arts du dessin.

Lors de la cérémonie on trouva le corps de Michel-Ange changé en momie par la vieillesse, sans le plus léger signe de décomposition. Cent cinquante ans après, le hasard ayant fait ouvrir son tombeau à Santa-Croce, on trouva encore une momie parfaitement conservée, complètement vêtue à la mode du temps.

[1]. Suivant moi, rien ne gâte plus la mémoire des grands hommes que les louanges des sots. Les personnes qui sont d'un avis contraire pourront aller voir à Florence une galerie consacrée à la mémoire de Michel-Ange. Elles y trouveront chaque trait de sa vie figuré dans un tableau médiocre. Cette galerie, élevée sur les dessins de Pierre de Cortone, coûta cent mille francs au neveu du grand homme, qui s'intitulait Michel-Ange le Jeune. Elle fut ouverte en 1620.

CHAPITRE CLXXXIV

LE GOUT POUR MICHEL-ANGE RENAITRA

VOLTAIRE ni madame du Deffand ne pouvaient sentir Michel-Ange. Pour ces âmes-là, son genre était exactement synonyme de laid, et qui plus est, du laid à prétention, la plus déplaisante chose du monde.

Les jouissances que l'homme demande aux arts vont revenir sous nos yeux, presque à ce qu'elles étaient chez nos belliqueux ancêtres.

Lorsqu'ils commencèrent à songer aux arts, vivant dans le danger, leurs passions étaient impétueuses, leur sympathie et leur sensibilité dures à émouvoir. Leur poésie peint l'action des désirs violents. C'était ce qui les frappait dans la vie réelle, et rien de moins fort n'aurait pu faire impression sur des naturels si rudes.

La civilisation fit des progrès, et les hommes rougirent de la véhémence non déguisée de leurs appétits primitifs.

On admira trop les merveilles de ce

nouveau genre de vie. Toute manifestation de sentiments profonds parut grossière.

Une politesse cérémonieuse [1], bientôt après des manières plus gaies et plus libres de tout sentiment, réprimèrent et finirent par faire disparaître, au moins en apparence, tout enthousiasme et toute énergie [2].

Comme le bois, léger débris des forêts, suit les ondes du torrent qui l'emporte, aussi bien dans les cascades et les détours rapides de la montagne que dans la plaine, lorsqu'il est devenu fleuve tranquille et majestueux, tantôt haut, tantôt bas, mais toujours à la surface de l'onde, de même les arts suivent la civilisation. La poésie d'abord si énergique prit un raffinement affecté; tout devint persiflage, et de nos jours l'énergie eût souillé ses doigts de roses [3].

Tant qu'il est nouveau et en quelque sorte distingué de plaisanter avec grâce sur tous les sujets, la dérision agréable de toute passion vraie et de tout enthou-

1. Manières espagnoles en France sous Louis XIV ; ensuite siècle de Louis XV. Romans de Duclos et de Crébillon, M. Vacarmini. On ne pardonnait à l'énergie qu'autant qu'elle était employée à faire de l'argent.
2. A la Révolution, l'énergie du quatorzième siècle ne se retrouva que dans le *Bocage* de la Vendée, où n'avait pas pénétré la politesse de la cour.
3. En 1785, Marmontel, Grimm, Morellet.

siasme donne presque autant d'éclat dans le monde que la possession de ces avantages[1]. On ne supporte plus les passions que dans les imitations des arts. On voudrait même avoir les fruits sans l'arbre. Les cœurs amusés par la dissipation ne sentent presque pas l'absence de plaisirs qu'ils n'ont plus la faculté de goûter.

Mais, quand le talent de se moquer de tout est devenu vulgaire, quand des générations entières ont usé leur vie à faire les mêmes choses frivoles, avec le même renoncement à tout autre intérêt que celui de vanité, et la même impossibilité de laisser quelque gloire, on peut prédire une révolution dans les esprits. On traitera gaiement les choses gaies, et sérieusement les choses sérieuses ; la société gardera sa simplicité et ses grâces ; mais, la plume à la main, un dédain profond des petites prétentions, et des petites élégances, et des petits applaudissements se répandra dans les esprits. Les grandes âmes reprendront leur rang, les émotions fortes seront de nouveau cherchées ; on ne redoutera plus leur prétendue grossièreté. Alors le fanatisme a sa seconde naissance[2], et

1. Correspondance de madame du Deffand ; cela voile le plus grand des ridicules : *s'ennuyer*.
2. Madame de Krudner, Peschel ; la Société de la Vierge, avec le tutoiement.

l'enthousiasme politique son premier véritable développement. Voilà peut-être où en est la France. La présence de tant de jeunes officiers si braves et si malheureux, refoulés dans les sociétés particulières, a changé la galanterie.

Je crois que ces vers de Shakspeare ont eu bien des applications :

She lov'd me for the dangers I had pass'd;
And I lov'd her that she did pity them [1].
(*Othello*, acte I, scène III.)

L'usage de la garde nationale va changer la partie de nos mœurs qui appartient aux arts du dessin [2]. Ici le nuage de la politique éclipse notre âme. Pour suivre l'observation, il faut passer à une nation voisine, qui, pendant vingt ans exilée du continent, en a été plus elle-même.

La poésie anglaise est devenue plus enthousiaste, plus grave, plus passionnée [3]. Il a fallu d'autres sujets que pour le siècle spirituel et frivole qui avait précédé. On est revenu à ces caractères qui animèrent les poëmes énergiques des premiers et rudes inventeurs, ou on est allé chercher

1. Elle m'aima à cause des dangers que j'avais courus, et je l'aimai parce qu'elle en eut pitié.
2. La démarche change, et, à Paris, le perruquier couche sur le même lit de camp que le marquis (1817).
3. *Edinburg Review*, n° 54, page 277.

des hommes semblables parmi les sauvages et les barbares.

Il fallait bien avoir recours aux siècles ou aux pays où l'on permettait aux premières classes de la société d'avoir des passions. Les classiques grecs et latins n'ont pas offert de ressource dans ce besoin des cœurs. La plupart appartiennent à une époque aussi artificielle et aussi éloignée de la représentation naïve des passions impétueuses que celles dont nous sortons.

Les poëtes qui ont réussi depuis vingt ans en Angleterre, non seulement ont plus cherché les émotions profondes que ceux du dix-huitième siècle, mais, pour y atteindre, ils ont traité des sujets qui auraient été dédaigneusement rejetés par l'âge du bel esprit.

Il est difficile de ne pas voir ce que cherche le dix-neuvième siècle ; une soif croissante d'émotions fortes est son vrai caractère.

On a revu les aventures qui animèrent la poésie des siècles grossiers ; mais il s'en faut bien que les personnages agissent et parlent, après leur résurrection, exactement comme à l'époque reculée de leur vie réelle et de leur première apparition dans les arts.

On ne les produisait pas alors comme

des objets singuliers, mais tout simplement comme des exemples de la *manière d'être* ordinaire.

Dans cette poésie primitive, nous avons plutôt les résultats que la peinture des passions fortes ; nous trouvons plutôt les événements qu'elles produisaient que le détail de leurs anxiétés et de leurs transports.

En lisant les chroniques et les romans du moyen âge, nous, les gens sensibles du dix-neuvième siècle, nous supposons ce qui a dû être senti par les héros, nous leur prêtons une sensibilité aussi impossible chez eux, que naturelle chez nous.

En faisant renaître les hommes de fer des siècles reculés, les poëtes anglais seraient allés contre leur objet, si les passions ne se peignaient dans leurs ouvrages que par les vestiges gigantesques d'actions énergiques : c'est la passion elle-même que nous voulons.

C'est donc par une peinture exacte et enflammée du cœur humain que le dix-neuvième siècle se distinguera de tout ce qui l'a précédé [1].

1. Le dix-neuvième siècle portera les gens de génie au rôle de Fox ou de Bolivar ; ceux qui se consacreront aux arts, il les portera à une peinture froide. Mais une peinture froide n'est pas de la peinture. Ceux qui échapperont à ces deux écueils marcheront dans le sens du chapitre.

L'on me pardonnera d'avoir pris cette révolution en Angleterre. Les arts du dessin n'ont pas une vie continue dans l'histoire du Nord, on ne les voit prospérer de temps en temps qu'à l'aide de quelque abri. Il faut donc prendre les lettres, et la France, occupée de ses *ultra* et de ses *libéraux*, n'a pas d'attention pour les lettres, il est vrai que quand l'époque de paix sera venue, en dix ans, nous nous trouverons à deux ou trois siècles de nos poëtes spirituels et froids.

La soif de l'énergie nous ramènera aux chefs-d'œuvre de Michel-Ange. J'avoue qu'il a montré l'énergie du corps qui parmi nous exclut presque toujours celle de l'âme. Mais nous ne sommes pas encore arrivés au *beau moderne*. Il nous faut chasser l'afféterie ; le premier pas sera de sentir que dans le tableau de *Phèdre*, par exemple, Hippolyte appartient au beau antique, Phèdre à la beauté moderne, et Thésée au goût de Michel-Ange.

La force athlétique éloigne le feu du sentiment ; mais, la peinture n'ayant que les corps pour rendre les âmes, nous adorerons Michel-Ange jusqu'à ce qu'on nous ait donné de la force de passion

En 1817, j'aimerais parbleu bien mieux être un Fox qu'un Raphaël. (W. E.)

absolument exempte de force physique.
Nous avons longtemps à attendre, car un nouveau quinzième siècle est impossible, et même alors il restera toujours à Michel-Ange les caractères odieux et terribles.

FIN DE LA VIE DE MICHEL-ANGE

EPILOGUE

COURS DE CINQUANTE HEURES

Il n'est pas impossible qu'après avoir lu ce livre, quelqu'un se dise : « Ce sujet, quoique mal traité, est pourtant intéressant. — Je veux connaître les styles des diverses écoles, et les grands peintres. » Il ira demander avis à quelque amateur. On lui proposera Vasari, 16 vol. in-8º ; Baldinucci, 15 ou 20 vol. in-4º ; les livres de Félibien, de Cochin, de Reynolds, de Richardson, etc.

Je suppose qu'il se fixe à quelque ouvrage en 3 vol. in-4º, où il trouvera à peu près une idée par feuille d'impression. Trois in-4º font cinquante heures de lecture. Or je prétends, pour peu que ce lecteur ait la faculté de penser par lui-même, qu'il peut, en cinquante heures, devenir presque artiste.

1º Pour prendre une idée de coloris,

il ira passer en diverses fois 10 heures à l'école de natation 10 h.

2° Il ira au palais des Arts et à la Sorbonne, où, moyennant une légère rétribution, il sera admis à l'école du nu. Il ira quatre fois dessiner, une demi-heure chaque fois [1]............ 2

3° Il achètera des gravures médiocres, d'après Raphaël et Michel-Ange, les *Sacrements* du Poussin, par exemple, fera arranger une glace en forme de table, placera un miroir au-dessous réfléchissant contre la glace la lumière d'une fenêtre. Il attachera une feuille de papier à l'estampe par quatre épingles, et, armé d'un crayon, il suivra au calque les contours de chaque figure.

4° Il est essentiel qu'avant d'al-

12 h.

1. A l'instant où un modèle quitte ses vêtements, ses membres sont d'*accord*, si l'on peut parler ainsi. Dans la nature, si un homme serre le poing droit, par un mouvement de colère, la main gauche change de physionomie; et, sans nous en rendre compte, nous sommes très sensibles à ces sortes de changements, à ce que je crois, un peu par instinct. Saint Bernard fit de grandes conversions en Allemagne en parlant aux Germains le latin qu'ils n'entendaient pas.

L'étude du modèle peut ôter au peintre le sentiment de l'*accord* des membres ; il y a des choses qu'il faut savoir ne pas imiter. Copier le modèle sans savoir l'anatomie, c'est transcrire un langage qu'on n'entend pas. Mais, dira-t-on, l'anatomie ne paraît pas dans les tableaux des grands peintres ; elle paraissait dans leurs esquisses.

ÉPILOGUE 419

Ci-contre,.. 12 h.
ler voir la *Transfiguration*, la *Communion de saint Jérôme*, ou le *Martyre de saint Pierre*, le jeune adepte les dessine ainsi sur sa table de glace. Il n'est pas moins essentiel qu'il se livre à cet exercice seul, et sans se laisser empoisonner par les avis d'aucun amateur, quelque éclairé qu'on le suppose. On sent qu'il ne s'agit pas d'apprendre à dessiner, mais bien d'apprendre à penser. L'ennui le portera à une foule de petites remarques insignifiantes pour tout autre, très profitables pour lui, parce qu'elles seront de lui. Je voudrais consacrer au calque des estampes quarante séances de demi-heure chacune.................................. 20

5° Il achètera le *Gladiateur* (muscles disséqués), par Sauvage ; il le calquera 2

6° Il apprendra par cœur le nom des principaux muscles, le deltoïde, les pectoraux, les gémeaux, le tendon d'Achille, etc., etc. 1

Il comprendra que si le deltoïde est contracté, il faut que le biceps soit étendu. Beaucoup de peintres

35 h.

D'autre part... 35 h.
manquent à cette règle, et cherchent tout simplement, non pas une belle position, mais un beau contour.

7° S'il en a le courage, il ira au jardin des Plantes se faire montrer ces vingt muscles dont il sait les noms. A l'amphithéâtre, deux séances de demi-heure chacune [1]......... 1

8° Si le jeune amateur veut sacrifier trente louis à cette fantaisie, il ôtera les gravures, cartes géographiques, portraits, qui meublent sa chambre à coucher, et y placera vingt gravures [2] avec des cadres

36 h.

1. Le meilleur livre d'anatomie pour les artistes est celui de Charles Bell. Londres, 1806, in-4° de cent quatre-vingt-cinq pages.
2. La *Cène*, de Léonard, gravée par Raphaël Morghen : la *Transfiguration*, du même, cent vingt francs la nouvelle quarante francs l'ancienne ; les *Jeux de Diane*, du Dominiquin ; le *Martyre de saint André*, fresque du Dominiquin ; *Saint André allant au supplice*, du Guide ; les portraits de Raphaël et de la Fornarina, de Morghen ; l'*Aurore* du Guide ; l'*Aurore* du Guerchin ; la *Léda*, du Corrège, par Porporati ; la *Déjanire*, de Bervic ; la *Sainte Cécile*, de Massart ; la *Madeleine*, du Corrège, par Longhi ; le *Mariage de la Vierge*, du même ; la *Famille en Egypte* et l'*Arcadie*, de Poussin ; quelques paysages du Lorrain ; quelques gravures des chambres du Vatican, par Volpato, quoique la pureté virgilienne de Raphaël y soit cruellement ornée ; huit *Prophètes* ou *Sibylles*, de Michel-Ange, au bistre ; le *Jugement dernier*, de Michel-Ange, gravé par Metz ; le *Saint Jean* et la *Madone de Saint-Sisto*, de Müller ; quelques gravures de Bartolozzi,

Ci-contre... 36 h.

noirs et des glaces parfaitement pures. Il mettra dans un angle le plâtre entier de la *Vénus de Médicis*, recouvert d'une cloche de gaze. Il aura soin de prendre ce plâtre à la fabrique du Musée, sous peine de se gâter l'œil en admirant de faux contours. Il se procurera les bustes de l'*Apollon*, de la *Diane* de Velletri, du *Jupiter Mansuetus*. Il achètera au péristyle du Théâtre-Français une cinquantaine de médailles antiques en soufre. Tout cela restera étalé dans sa chambre pendant six mois. Je suppose qu'il perdra 4 heures à considérer cet attirail [1]........................ 4

Il n'a encore employé que 40 heures à son étude de la peinture.

9° Il emploira les 10 heures qui lui restent à calquer la nature elle-

40 h.

d'après un auteur classique : quelques gravures de Strange ; la *Danse*, de l'Albane, par Rosaspina ; la *Madone*, du Guide, par Gandolfo ; la *Madone alla Seggiola*, par Morghen ; la *Madone del Sacco*, par le même ; le *Laocoon*, de Bervic [*].

1. Je ne porte pas en compte le temps qu'il gagnera dans le monde à étudier la distribution de la lumière, ou le génie de Rembrandt et du Guerchin, sur la figure des ennuyeux qu'il faut quelquefois faire semblant d'écouter.

[*] Il faut acheter deux de ces gravures par semaine, celles pour lesquelles on se sentira du goût, et les changer souvent de place.

D'autre part... 40 h.

même. Il se procurera une glace légèrement dépolie à l'acide fluorique, qui remplacera un carreau d'une fenêtre d'où l'on ait une belle vue. Un demi-cercle en gros fil de fer, fixé par un bout dans la croisée, portera à l'autre une petite plaque de fer blanc, doublée de velours noir, avec un très petit trou au milieu. Je prétends que l'amateur qui veut suivre mon traitement, applique l'œil contre ce lorgnon, et la main armée d'un crayon blanc, et soutenue par le dos d'une chaise, dessine le paysage sur sa glace dépolie. En vingt séances de demi-heure chacune, il prendra l'habitude *de se figurer*, entre tout ce qu'il regardera avec des yeux de peintre et lui, *une glace sur laquelle, en idée, il tracera des contours.* Rien ne lui sera plus aisé, après cela, que de voir les raccourcis, autrement si difficile 10

Total 50 h.

Il verra plusieurs des apôtres du Corrége à la coupole de Parme, qui, de grandeur colossale pour le spectateur, n'ont pas deux pieds de hauteur effective. Tendre

le bras nu et armé d'une épée contre une glace donne une première idée du raccourci.

Ce cours de cinquante heures fini, mais de cette manière et non autrement, et avec le soin de se sevrer totalement de toute lecture sur les arts, fût-ce les lettres qui nous restent de Raphaël, de Michel-Ange ou d'Annibal Carrache [1], je prétends que mon amateur aura toutes les idées élémentaires de la peinture. Il ne lui restera plus qu'à s'accoutumer aux phrases par lesquelles les auteurs désignent ces idées, et il ne pourra s'accoutumer aux phrases qui n'ont point d'idées.

Je ne puis rien lui dire des auteurs français que je n'ai pas lus. Il trouvera le grand goût des arts dans les Lettres de de Brosses sur l'Italie. S'il sait l'italien, je lui conseille la *Felsina pittrice* de Malvasia, qu'il faut lire en présence des tableaux de Bologne que nous avons à Paris ; ensuite Zanetti, *della pittura veneziana*, toujours avec la même précaution ; ensuite le volume de Bellori. Pour l'historique, la *Vie anonyme de Raphaël*, publiée à Rome en 1790 ; la *Vie de Michel-Ange*, par Condivi ; les *Vies des peintres vénitiens*, par Ridolfi ; la *Vie de Léonard*,

1. *Lettere Pittoriche*, recueil en six volumes.

par Amoretti. Il en saura assez alors pour n'être pas endormi par la *Philosophie platonicienne*, de Mengs, et pour profiter de ce qu'il y a de juste dans ses *Réflexions sur Raphaël, le Corrége et le Titien*[1] ; mais toujours aller vérifier sur les tableaux ce que tous ces auteurs en disent, et ne *le croire qu'autant qu'on le voit.*

C'est là la règle sans exception. Il vaut infiniment mieux ne pas voir tout ce qui est que de voir sur parole[2]. Le voile qui est sur les yeux peut tomber ; mais l'homme qui croit sur parole restera toute sa vie un triste perroquet brillant à l'académie, et cruellement ennuyeux dans un salon. Il ne voit plus les petites circonstances de ses idées ; il ne peut plus les comparer, et s'en faire de nouvelles, du moment qu'il prend la funeste habitude de croire que Michel-Ange est un grand dessinateur, uniquement parce que c'est un lieu commun de toutes les brochures sur les arts.

C'est à l'école de natation et aux ballets de l'Opéra qu'il doit trouver que Michel-Ange a rendu, avec une vérité énergique, les singuliers raccourcis qu'il aperçoit. Les livres ne doivent être que des indi-

1. *Œuvres de Mengs*, trad. par Jansen.
2. Ainsi, ne pas lire ce qu'on ne peut pas vérifier. C'est ce qui m'empêcherait de conseiller à un jeune amateur, à Paris, la judicieuse *Histoire de la peinture* par le jésuite Lanzi, six volumes in-8°. C'est un guide sûr.

cateurs. Le curieux qui prend les vérités telles qu'elles sont dans l'auteur n'a qu'une très petite partie même de l'idée de cet auteur. Par exemple, Mengs admire le Corrège et déteste le Tintoret. Si l'amateur se jette en aveugle dans l'admiration de Mengs, il ne verra plus dans les coupoles de Parme ce que le Tintoret y admirait, la vérité et la force des mouvements. Après ce cours de cinquante heures, si le lecteur a encore de la patience, il faut recommencer dans le même ordre.

Je répéterai à mon amateur le conseil de l'homme rare qui commença mon éducation pittoresque à Florence. Je n'étais pas sans un secret orgueil pour certains premiers prix d'académies d'après nature que j'avais remportés dans une école assez bonne, mais française. Il me fit promettre de ne parler de peinture à qui que ce fût d'un an entier, et me conseilla les exercices précédents. Cet arrangement fait, quand je lui parlais des arts, il ne me répondait guère que par monosyllabes : « Il faut laisser naître vos idées. — J'aime bien cette image d'un de vos grands écrivains, qui peint un enfant semant une fève, et allant gratter la terre une heure après pour voir si elle a germé. »

Je n'en obtins rien de mieux pendant plus d'un an ; et lorsque enfin il rompit le

silence, il fut enchanté de me voir en état de disputer contre lui, et, sur plusieurs points, d'un avis extrêmement différent. « C'est sans doute par ces précautions, me disait-il, que le sage Louis Carrache formait le Guide, et le Dominiquin, et tant de peintres de son école, tous bons, et, ce qui fait peut-être encore plus d'honneur au maître, tous différents entre eux. »

Un génie élevé se méfie de ses découvertes ; il y pense souvent. Dans une chose qui intéresse de si près son bonheur, il se fait une objection de tout.

Ainsi un homme de génie ne peut faire qu'un certain nombre de découvertes. Il est rare qu'il ose partir de ses découvertes comme de bases inattaquables. On a vu Descartes déserter une méthode sublime, et, dès le second pas, raisonner comme un moine.

Ghirlandajo devait sans cesse trembler de se tromper dans la perspective aérienne, et d'outrer sa découverte. Au contraire, l'artiste qui naît dans une bonne école est *averti* des effets de la nature ; il apprend à les voir, il apprend à les rendre, et n'y songe plus. La force de son esprit est employée à faire des découvertes au delà.

Aujourd'hui l'esprit humain prend une marche contraire. Il s'éteignait faute de secours, il est étouffé par les exemples.

Ce serait un avantage pour les artistes que demain il ne restât plus qu'un tableau de chaque grand maître.

Dès qu'ils font autre chose qu'avertir le génie qu'il y a telle beauté possible, ils nuisent. Mais ils servent au public, en produisant des plaisirs, et des plaisirs variés comme le *caractère* des lieux où ils sont répandus.

Les alliés nous ont *pris* onze cent cinquante tableaux. J'espère qu'il me sera permis de faire observer que nous avions acquis les meilleurs *par un traité*, celui de *Tolentino*. Je trouve dans un livre anglais, et dans un livre qui n'a pas la réputation d'être fait par des niais, ou des gens vendus à l'autorité :

« The indulgence he showed to the Pope at Tolentino, when Rome was completely at his mercy, procured him no friends, and excited against him many enemies at home. » (*Édinburg Review*, décembre 1816, page 471.)

J'écris ceci à Rome, le 9 avril 1817. Plus de vingt personnes respectables m'ont confirmé ces jours-ci, qu'à Rome l'opinion trouva le vainqueur généreux de s'être contenté de ce traité. Les alliés, au contraire, nous ont pris nos tableaux *sans traité*.

FIN

TABLE
DU SECOND VOLUME

LIVRE QUATRIÈME

Ecole de Florence

du beau idéal antique

Chap. LXVII. Histoire du beau........	7
Chap. LXVIII. Philosophie des Grecs qui ne sentaient pas que tout est *relatif*.......	8
Chap. LXIX. Moyen simple d'imiter la nature	9
Chap. LXX. Où trouver les anciens Grecs	11
Chap. LXXI. De l'opinion publique chez les sauvages.......................	12
Chap. LXXII. Les sauvages grossiers pour mille choses raisonnent fort juste......	13
Chap. LXXIII. Qualités des dieux.......	15
Chap. LXXIV. Les dieux perdent l'air de la menace............................	17
Chap. LXXV. Le spectateur n'a qu'une certaine quantité d'attention à donner.....	19
Chap. LXXVI. Chose singulière, il ne faut pas copier exactement la nature.......	20
Chap. LXXVII. Influence des prêtres....	22
Chap. LXXVIII. Conclusion.............	23
Chap. LXXIX. Dieu est-il bon ou méchant ?	24
Chap. LXXX. Douleur de l'artiste.......	25
Chap. LXXXI. Le prêtre le console......	27

Chap. LXXXII. L'artiste s'éloigne de plus en plus de la nature.................. 28

LIVRE CINQUIÈME

Ecole de Florence

SUITE DU BEAU ANTIQUE

Chap. LXXXIII. La beauté antique est l'expression d'un caractère utile......... 30
Chap. LXXXIV. De la froideur de l'antique. 32
Chap. LXXXV. Le *Torse* plus grandiose que le *Laocoon*........................ 34
Chap. LXXXVI. Défaut que n'a jamais l'antique..................................... 35
Chap. LXXXVII. Donner une physionomie aux muscles, tel est l'unique moyen de la sculpture........................ 38
Chap. LXXXVIII. Les différences de forme sont moindres que celles de couleur. L'*Apollon* serait beau dans plusieurs parties de l'Afrique 45
Chap. LXXXIX. Un sculpteur.......... 47
Chap. XC. Difficulté de la peinture et de l'art dramatique....................... 50
Chap. XCI. De mémoire de rose, on n'a jamais vu mourir de jardinier............... 52
Chap. XCII. Six classes d'hommes....... 57

DES TEMPÉRAMENTS

Chap. XCIII. Du tempérament sanguin... 59
Chap. XCIV. Du tempérament bilieux.... 64
Chap. XCV. Les trois jugements. Une civilisation très avancée ne permet pas de dire à un inconnu quelque chose qui décèle ou beaucoup d'esprit ou beaucoup d'âme. 68

Chap. XCVI. Le flegmatique ; du *sens intérieur* et de M. Schleghel.............. 70
Chap. XCVII. Du tempérament mélancolique........................... 81
Chap. XCVIII. Tempéraments athlétique et nerveux, les saintes................ 87
Chap. XCIX. Suite de l'athlétique et du nerveux................................ 97
Chap. C. Influence des climats.......... 101
Chap. CI. Comment l'emporter sur Raphaël ? Imogène............................. 107
Chap. CII. Jusqu'à quel point l'homme peut-il oublier son intérêt direct pour se livrer aux charmes de la sympathie ?... 111
Chap. CIII. De la musique.............. 113
Chap. CIV. Lequel a raison ?........... 114
Chap. CV. De l'admiration.............. 116
Chap. CVI. En France, l'on sait toujours ce qu'il est ridicule de ne pas savoir...... 117
Chap. CVII. Art de voir................ 119
Chap. CVIII. Plus un artiste a de *style* dans le portrait, moins il a de mérite aux yeux du physionomiste..................... 122
Chap. CIX. Que la vie active ôte la sympathie pour les arts......................... 126
Chap. CX. N'y a-t-il pas une différence entre la beauté et le *bon air* ?.......... 131

LIVRE SIXIÈME

Ecole de Florence

du beau idéal moderne

Chap. CXI. De l'homme aimable. Pour suivre ceci, il faut d'abord *oublier*....... 132
Chap. CXII. De la décence des mouvements chez les Grecs................ 139

Chap. CXIII. De l'étourderie et de la gaieté dans Athènes.......................... 142
Chap. CXIV. De la beauté des femmes.... 145
Chap. CXV. Que la beauté antique est incompatible avec les passions modernes.. 147
Chap. CXVI. De l'amour................. 149
Chap. CXVII. L'antiquité n'a rien de comparable à la *Marianne* de Marivaux..... 151
Chap. CXVIII. Nous n'avons que faire des vertus antiques................... 153
Chap. CXIX. De l'idéal moderne......... 156
Chap. CXX. Remarques. Dans nos mœurs, c'est l'esprit, accompagné d'un degré de force très-ordinaire, qui est la force. Wilkes, Beaumarchais, Mirabeau........ 157
Chap. CXXI. Exemple : la beauté anglaise 159
Chap. CXXII. Les toiles successives...... 162
Chap. CXXIII. Nous aimons bien le courage, mais nous aimons bien aussi qu'il ne paraisse que dans le besoin.......... 165
Chap. CXXIV. Suite 167
Chap. CXXV. Révolution du vingtième siècle................................. 169
Chap. CXXVI. De l'amabilité antique.... 175
Chap. CXXVII. La force en déshonneur.. 179
Chap. CXXVIII. Que restera-t-il donc aux anciens ?............................. 182
Chap. CXXIX. Les Salons et le Forum.. 183
Chap. CXXX. De la retenue monarchique. 189
Chap. CXXXI. Dispositions des peuples pour le beau moderne : l'Italie, l'Allemagne, l'Espagne............................. 191
Chap. CXXXII. Les Français d'autrefois. 202
Chap. CXXXIII. Qu'arrivera-t-il du beau moderne, et quand arrivera-t-il ?....... 204

LIVRE SEPTIÈME

Ecole de Florence

VIE DE MICHEL-ANGE

Chap. CXXXIV. Premières années........ 206
Chap. CXXXV. Il voit l'antique......... 210
Chap. CXXXVI. Bonheur unique de l'éducation de Michel-Ange. — Laurent le Magnifique.................................. 213
Chap. CXXXVII. Accidents de la monarchie................................... 220
Chap. CXXXVIII. Voyage à Venise; Michel-Ange est arrêté à Bologne ; générosité d'un Aldrovandi............................ 222
Chap. CXXXIX. Voulut-il imiter l'antique ?................................. 225
Chap. CXL. Il fait compter et non sympathiser avec ses personnages........... 229
Chap. CXLI. Spectacle touchant......... 233
Chap. CXLII. Contradiction............. 236
Chap. CXLIII. Explications............. 238
Chap. CXLIV. Qu'il n'y a point de vraie grandeur sans sacrifice................ 241
Chap. CXLV. Michel-Ange, l'homme de son siècle........................... 244
Chap. CXLVI. Le David colossal......... 251
Chap. CXLVII. L'art d'idéaliser reparaît après quinze siècles.................. 255
Chap. CXLVIII. Jules II. 260
Chap. CXLIX. Tombeau de Jules II..... 263
Chap. CL. Disgrâce..................... 266
Chap. CLI. Réconciliation, statue colossale à Bologne 268
Chap. CLII. Intrigue, malheur unique.... 272
Chap. CLIII. Chapelle Sixtine............ 276
Chap. CLIV. Suite de la Sixtine......... 282

Chap. CLV. En quoi précisément Michel-Ange diffère de l'antique.............. 286
Chap. CLVI. Froideur des arts avant Michel-Ange................................ 291
Chap. CLVII. Suite de la Sixtine, prophètes.. 294
Chap. CLVIII. Effet de la Sixtine ; l'expression de tout ce qui peut rassurer ne peut pas se trouver dans la peinture des épouvantements de la religion catholique.... 300
Chap. CLIX. Sous Léon X, Michel-Ange est neuf ans sans rien faire............. 302
Chap. CLX. Dernier soupir de la liberté et de la grandeur florentines ; Jésus roi.... 307
Chap. CLXI. Statues de saint Laurent... 314
Chap. CLXII. Fidélité de Michel-Ange au principe de la terreur. — Epoques de la découverte des statues antiques......... 316
Chap. CLXIII. Malheur des relations avec les princes................................. 321
Chap. CLXIV. Le *Moïse* à San-Pietro-in-Vincoli................................. 326
Chap. CLXV. Suite du *Moïse*............. 328
Chap. CLXVI. Le *Christ* de la Minerva, la *Vittoria* de Florence.................... 330
Chap. CLXVII. Mot de Michel-Ange sur la peinture à l'huile.................... 333
Chap. CLXVIII. Le *Jugement dernier*..... 334
Chap. CLXIX. Suite du *Jugement dernier*, proportions, coloris, critiques.......... 345
Chap. CLXX. Suite du *Jugement dernier*. Les défauts de Michel-Ange sont l'opposé de ceux de l'école française.............. 351
Chap. CLXXI. Jugements des étrangers sur Michel-Ange....................... 353
Chap. CLXXII. Influence du Dante sur Michel-Ange........................... 359
Chap. CLXXIII. Fin du *Jugement dernier* 364
Chap. CLXXIV. Les deux fresques de la chapelle Pauline...................... 366

Chap. CLXXV. Manière de travailler..... 367
Chap. CLXXVI. Tableaux de Michel-Ange 370
Chap. CLXXVII. Michel-Ange, architecte.. 375
Chap. CLXXVIII. Histoire de Saint Pierre 378
Chap. CLXXIX. Un grand homme en butte à la médiocrité.................. 384
Chap. CLXXX. Caractère de Michel-Ange. 393
Chap. CLXXXI. Suite du caractère de Michel-Ange........................ 397
Chap. CLXXXII. L'esprit, invention du dix-huitième siècle...................... 400
Chap. CLXXXIII. Honneurs rendus à la cendre de Michel-Ange................ 406
Chap. CLXXXIV. Le goût pour Michel-Ange renaîtra ; révolution de la poésie anglaise ; Pope et lord Byron............. 408

Epilogue. — Cours de cinquante heures.. 417

FIN DE LA TABLE
DU SECOND ET DERNIER VOLUME

ACHEVÉ D'IMPRIMER LE 15 JUILLET 1929
SUR LES PRESSES
DE L'IMPRIMERIE ALENÇONNAISE
F. GRISARD, Administrateur
11, RUE DES MARCHERIES, 11
ALENÇON (ORNE)

www.ingramcontent.com/pod-product-compliance
Lightning Source LLC
Chambersburg PA
CBHW051350220526
45469CB00001B/181